Z
138

OEUVRES D'ORSEL.

Exemplaire offert en 1852 par Alphonse PERIN

à M

1876.

Félix PERIN.

A MON PÈRE, A MA MÈRE;
A MES GRANDS-PARENTS;
A L'AMI DE MON PÈRE;
A LEUR MÉMOIRE VÉNÉRÉE!
F. P.

OEUVRES DIVERSES

DE

VICTOR ORSEL

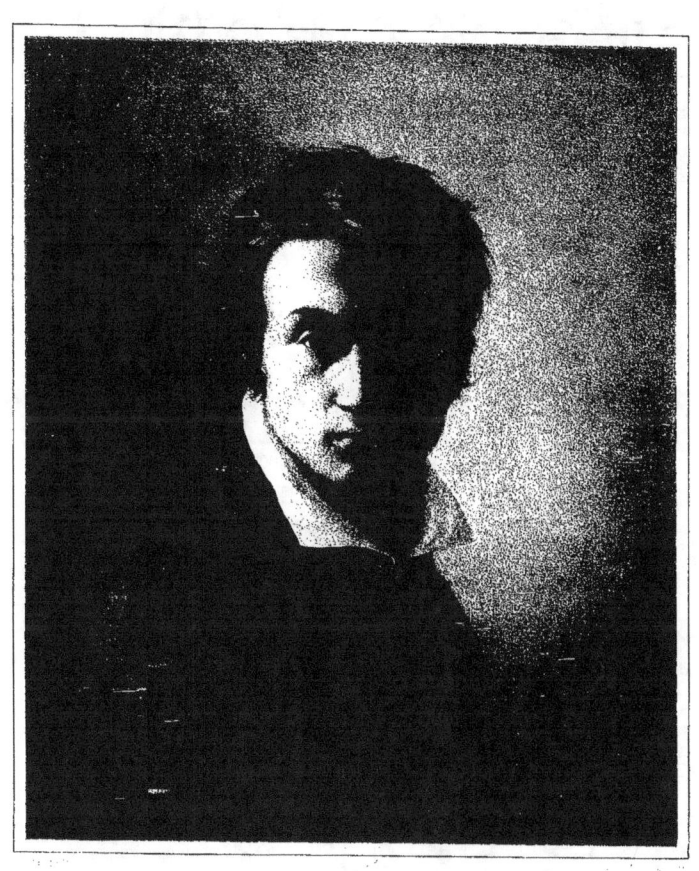

PORTRAIT DE V.ᵗ ORSEL PAR LUI MÊME

OEUVRES DIVERSES
DE
VICTOR ORSEL
(1795-1850)

MISES EN LUMIÈRE ET PRÉSENTÉES

par

ALPHONSE PERIN

PEINTRE D'HISTOIRE
CHEVALIER DE LA LÉGION-D'HONNEUR ET DE LÉOPOLD Ier,
MEMBRE CORRESPONDANT DE L'ACADÉMIE DE REIMS

✳

CENT SIX PLANCHES ACCOMPAGNÉES D'UN TEXTE EXPLICATIF

TOME PREMIER

AMICUS AMICO

Un appendice composé de texte & de plusieurs planches termine le deuxième volume; il est consacré à la mémoire artistique de mon père ALPHONSE PERIN, & de mon grand-père LIE-LOUIS PERIN.

FELIX PERIN.

PARIS
1852 — 1877

LYON. — IMPRIMERIE ALF. LOUIS PERRIN ET MARINET

BIENVEILLANT LECTEUR,

Je défirerais vous faire connaître en quelles circonflances & par quels motifs j'ai été amené à entreprendre cet Ouvrage que je tiens à honneur de vous préfenter.

Aux obsèques d'Orfel, j'entendais regretter unanimement que les peintures murales de la Chapelle de la Vierge à l'églife Notre-Dame-de-Lorette reftaffent inachevées; l'enfeignement qui fût forti de l'unité de cette œuvre ne pourrait donc porter fes fruits? A quelques jours de là j'appris que Victor Orfel, par fes dernières volontés, m'avait laiffé fes Peintures, Cartons, Deffins, Ecrits & Compofitions Inédites; il m'était impoffible de ne voir dans ce legs qu'un souvenir d'amitié dont je jouirais feul dans le fecret de l'atelier: j'y cherchai & j'y puifai des documents pour terminer avec le concours des plus chers élèves d'Orfel la Chapelle brufquement interrompue par la mort de fon Auteur.

Un autre devoir me reftait à remplir envers mon cher ami; Orfel, par fuite de fes nombreux travaux n'avait pu expliquer ni profeffer publiquement fa doctrine fur la dignité de l'Art, fur fon application au Chriftianifme, fur la grandeur de la fainte miffion à laquelle il avait lui-même confacré fa Vie entière. Dès-lors je me réfolus à éclairer l'intelligence incertaine des jeunes artiftes amoureux de leur art par la lumière qu'apporteraient les Compofitions Inédites, les Deffins, les Ecrits d'Orfel, & à faire fructifier la femence qu'il m'avait confiée.

Dans ce défir, je mets fous leurs yeux l'exacte reproduction en fac-fimile, non-feulement des travaux de la maturité du Maître, mais auffi des études de fa jeuneffe où fe révèlent les premiers efforts de fa volonté et les premiers pas de fon talent. Montrer la vie d'Orfel par fes œuvres, expliquer fes tentatives, fes penfées intimes, fes luttes dans un milieu contraire à fes vues, n'était-ce point apporter un véritable adouciffement à l'amertume des regrets fi profonds que me caufe cette perte prématurée: je l'ai effayé depuis 1851. La réalifation de ce projet réclame fans relâche mes foins & mon temps: c'eft ma préoccupation la plus chère. Puiffe Dieu me permettre de l'amener à bonne fin!

ALPHONSE PERIN,
Peintre d'hiftoire.

Paris, ce 25 novembre 1870.
trente neuvième jour du fiège par les Pruffiens.

Les terribles épreuves de cette année néfafte épuifèrent les forces de mon Père & de ma Mère. Dieu les rappela bientôt à lui & c'eft fous leur fainte protection que j'achève en ce jour ce premier volume de l'Œuvre du plus cher Ami de mon Père.

Ce 1ᵉʳ janvier 1877. FELIX PERIN.

ORSEL, HOMME PROFOND ET A VUES ÉTENDUES, D'UN JUGEMENT DROIT ET SAIN,
ESPRIT CONCILIATEUR MAIS ÉNERGIQUE, ET SE RÉVOLTANT CONTRE CE QU'IL JUGEAIT ÊTRE INJUSTE;
D'UNE MODESTIE TROP GRANDE, VIVANT PLUS POUR LES AUTRES
QUE POUR LUI.

ALP. PERIN.

LES INSPIRATIONS QUE L'ART FRANÇAIS EST ALLÉ CHERCHER EN ITALIE DEPUIS UN SIÈCLE,
SONT DE TROIS NATURES DIFFÉRENTES :

D'ABORD DAVID, QUI EN A RAPPORTÉ LE STYLE ROMAIN;
M. INGRES, LE STYLE DE LA RENAISSANCE ET DU GREC ÉTRUSQUE;
ORSEL, LE STYLE RELIGIEUX ET MONUMENTAL.

E. CARTIER,
Vie de Fra Angelico de Fiefole.

PREMIÈRE PARTIE.

PEINTURES, CARTONS, DESSINS ET COMPOSITIONS INÉDITES

D'ORSEL

CETTE PREMIÈRE PARTIE COMPREND TRENTE-DEUX FEUILLES
DE TEXTE ET CENT SIX GRAVURES
ET LITHOGRAPHIES.

LA VIERGE PUISSANTE.

GRAVURE PHOTOGLYPTIQUE LEMERCIER. 1849. CHAPELLE DE LA VIERGE.

 PRÉSENTATION DE L'OUVRAGE.

— AVANT-PROPOS. —

ÉTUDE SUR VICTOR ORSEL PAR ALF. PERIN.

— FASCICULE PREMIER. —

Orsel à Lyon & ses études chez Révoil, directeur de l'école de Saint-Pierre. — *Trois planches.*

— FASCICULE DEUXIÈME. —

Orsel à Paris, chez P. Guérin, membre de l'Institut. — *Sept planches.*

— FASCICULE TROISIÈME. —

Orsel arrive en Italie ; il traite d'abord les sujets bibliques. — *Seize planches.*

— FASCICULE QUATRIÈME. —

Orsel en Italie continue ses études sur des sujets chrétiens. — *Seize planches.*

— FASCICULE CINQUIÈME. —

Orsel de retour en France ; ses premiers travaux. — *Six planches.*

— FASCICULE SIXIÈME. —

Orsel exécute le tableau Votif du Choléra pour l'église de Fourvières, à Lyon. — *Onze planches.*

— FASCICULE SEPTIÈME. —

Orsel & son œuvre capitale : la Chapelle de la Vierge à Notre-Dame-de-Lorette, à Paris. — *Vingt-deux planches.*

*Fin de la Table des Matières du premier Volume
des Œuvres d'Orsel.*

D.

AVANT-PROPOS

I.

LES PREMIÈRES ANNÉES D'ORSEL.

— 1795-1809. —

NDRÉ-JACQUES-VICTOR ORSEL naquit, le 25 mai 1795, à Oullins, dans la banlieue de Lyon. Comme la période de terreur & de maſſacres finiſſait à peine, & que les égliſes étaient fermées, il reçut ſecrètement le baptême dans une ſalle baſſe de la maiſon de l'aïeule : ſon frère aîné âgé de douze ans fut le parrain.

Cette famille était une de Celles qui avaient été élues par la Providence pour repréſenter la vertu pendant la tourmente révolutionnaire. La mère d'Orſel, en conſentant à aider dans le règlement de ſes comptes un de ſes anciens ouvriers parvenu à d'importantes fonctions publiques, dérobait par ſon intermédiaire des victimes à l'échafaud ; Orſel père donnait aſile à des prêtres proſcrits : ce fut un de ces confeſſeurs de la Foi qui baptiſa le jeune Victor, ce fut auſſi à un des condiſciples de ſon père, le vertueux & docte abbé Lacombe, qu'il dut le bienfait d'une éducation ſérieuſe.

Ce digne prêtre était Directeur du ſéminaire St-Charles à Lyon, lorſque la Terreur le chaſſa de France ; mais dès qu'il put revenir ſous un vêtement laïque, il reçut l'hoſpitalité à Oullins. En 1800, une congeſtion cérébrale ayant enlevé le chef de famille, l'abbé Lacombe devint le conſeil & le protecteur de la veuve & de ſes enfants : non content d'aider la mère & le fils à gouverner leurs affaires & à retrouver quelque choſe de leur aiſance détruite, il conſacra tous ſes ſoins aux deux jeunes enfants dont le dernier n'avait que cinq ans ; il eut ſur la vie & ſur la carrière de celui-ci la plus heureuſe influence. C'eſt à ce premier enſeignement dont le concours fortifia & compléta les leçons de ſa mère, & auſſi à l'exemple de ſon frère aîné que V. Orſel dut la ſolidité de ſes principes, la nobleſſe de ſes ſentiments, la fermeté de ſon caractère & cet amour du Vrai & du Beau qui donna une ſi haute élévation à ſon talent.

Ce précepteur, d'un eſprit diſtingué, le guidait d'une main ſûre dans les études. Il lui communiquait l'intelligence de l'Art Chrétien, il lui apprenait à comprendre la Bible & les commentaires des Pères de l'Égliſe. Puis mettant à ſon ſervice une expérience acquiſe dans l'exil, il lui dépeignait l'impreſſion qu'il avait éprouvée devant le Jugement Dernier de Michel-Ange : « *L'artiſte*, diſait-il, *peut être émerveillé d'un tel chef-d'œuvre, mais le chrétien peut-il admettre la ſcience du corps humain priſe pour but dans un ſemblable ſujet.* » Ce mot du précepteur renferme une doctrine dont l'élève ne s'écarta jamais !

II.

ORSEL A L'ÉCOLE DES BEAUX-ARTS DE LYON.
— 1809-1817. —

En 1808, Victor Orfel déjà avancé dans les lettres témoignait d'un goût très-vif pour le deffin. Après une année d'études préliminaires, il entra, vers la fin de 1809, à l'Ecole des Beaux-Arts de Lyon, dirigée par Pierre Révoil.

Les œuvres de ce peintre, l'un des plus remarquables élèves de David, eurent une influence particulière fur l'Ecole françaife & contribuèrent à la ramener des fujets grecs & romains aux temps de notre Hiftoire nationale. Placé dès l'origine à la tête de l'Ecole de Lyon, Révoil peut en être regardé comme le fondateur; l'heureux développement de la fcience du deffin que l'on doit à fa direction éclairée s'étendit jufqu'à l'Induftrie lyonnaife & contribua à fa fupériorité comme auffi à la richeffe de la France.

Orfel comprit rapidement le deffin de la figure humaine, mais l'art de concevoir & de conduire une penfée répondait mieux encore à fon aptitude, comme le prouve *fa première compofition* faite en 1810 à l'occafion du mariage de fon frère aîné; elle montre les prémices d'un efprit réfléchi, qui pouffait jufqu'à la dernière conféquence l'idée dont il s'était épris : nous la préfentons en tête de notre publication. (Planche 3.)

Le jeune élève obtint le fecond prix de deffin en 1811 & le premier en 1812.

Ses effais de peinture à l'Ecole des Beaux-Arts furent pénibles, parce que les heures limitées de la pofe du modèle ne lui permettaient pas d'apporter à fon travail le calme & la réflexion néceffaires. Pour triompher de cet obftacle, l'énergique jeune homme confacra fes vacances au travail, il entreprit de faire fon *portrait* de grandeur naturelle (planche 1) & s'y impofa les plus grandes difficultés; la tête fe préfente de face avec la moitié du vifage éclairé & l'autre complètement dans l'ombre. Affuré cette fois de la patience du modèle, il pourfuivit fon œuvre pendant deux mois entiers & dans un ifolement abfolu; fon efprit paffa par bien des alternatives jufqu'au jour où le Maître introduit devant le tableau applaudit au réfultat. Le premier jalon de la carrière d'Orfel était planté, car cet effai de peinture à 17 ans eft une belle œuvre d'art par la févérité du deffin, la hardieffe de l'effet & la foupleffe des tons : l'expreffion pure, méditative, intelligente du jeune homme frappa les yeux de fes condifciples & refta gravée dans leur mémoire. Dès lors Orfel fut décidé; encouragé par fa famille qui affiftait chaque jour et prenait part au fpectacle de cette lutte vaillante, il pourfuivit la carrière des arts.

Dans une expofition de peinture improvifée à l'occafion du féjour de la ducheffe d'Angoulême à Lyon, Orfel débuta par un tableau du genre familier qui fut remarqué, mais ce fuccès fit peu d'impreffion fur fon efprit, parce qu'il fe fentait appelé à la grande peinture. Il redoubla d'efforts dans cette direction, et pour comprendre la valeur de fes compofitions hiftoriques, il imagina d'en faire tracer les figures de grandeur naturelle fur le fable du jardin de fa mère à Oullins, tandis que d'une fenêtre élevée il dictait les corrections dont il prenait note. L'ordre dans le travail faifait croître fon talent & rendait fa vie heureufe. Affidu à l'École de peinture, il retournait enfuite à fes études littéraires, & pour diftraire fon efprit, il allait fouvent les jours de fête à travers de riches campagnes admirer les ruines

& les acqueducs de Biau-nant, se préparant ainsi au grand spectacle que devait lui offrir la ville Eternelle.

Au commencement de 1815, il passa plusieurs jours à Paris : deux fois l'illustre David lui parla avec abandon de la *dignité de l'art chez les Grecs ;* précieuses conversations restées gravées dans cette jeune mémoire : mais la vue des chefs-d'œuvre chrétiens que contenait le Louvre à cette mémorable époque détermina en lui ce que l'éducation avait préparé : il se consacra à l'étude de la peinture religieuse ; son parti était pris irrévocablement (c'est lui-même qui l'écrivait alors).

Orsel ne retrouva plus à Lyon son cher maître que les évènements politiques avaient éloigné de cette Ville. Le directeur du palais des Beaux-Arts, M. Artaud, ayant réuni les principaux élèves de l'Ecole pour qu'ils choisissent parmi eux celui qui professerait en l'absence de Révoil, Orsel fut honoré à vingt ans du suffrage de ses camarades. Tous l'aimaient : son noble caractère, sa persévérance au travail, les avantages de son instruction & de sa forte éducation lui conciliaient l'estime générale & lui donnaient déjà une certaine autorité ; il accepta donc la tâche périlleuse d'enseigner ses égaux de la veille, & cette position mit en lumière ses facultés naturelles : le tact, la sûreté de jugement, l'esprit de justice ne lui firent point défaut ; la clarté de ses leçons donna confiance aux bons élèves, son amour passionné pour l'art stimula les engourdis, & sa présence d'esprit aidée de son énergie dompta les brouillons. Pour mieux soutenir l'honneur de sa nouvelle dignité, il voulut produire des œuvres dignes d'un professeur ; en osant beaucoup il acquit de la facilité dans l'exécution, & peignit en très-peu de temps un *Saint-Jean-Baptiste* de grandeur naturelle : debout au désert, le saint Précurseur montre le ciel. Ce tableau de dix pieds de haut, parut à l'exposition de Lyon en 1815. Malgré le mérite de l'œuvre, le jeune professeur vit préférer à la peinture d'histoire la peinture de genre de ses camarades. Ce revers le fit réfléchir ; *il entrevit qu'il avait dépassé le but.*

Quelques notes laissées par Orsel nous le montrent à cette époque aux prises avec la tristesse & la douleur ; la trace de ses travaux se perd. Nous savons d'autre part que pendant deux années, les maladies des siens l'arrachèrent souvent à ses études : sa mère & son frère aîné furent cruellement éprouvés, mais le spectacle sublime de ses luttes où l'humilité & la résignation dominaient les plus amères souffrances ne fut pas stérile pour lui-même, & lorsque, atteint par le mal, il fut menacé par la mort, profitant des exemples qui lui avaient été donnés, il accepta son sort avec courage ! Sauvé presque miraculeusement il remercia Dieu qui lui rendait la vie & le prépara à y rentrer comme l'athlète dans l'arène. Son esprit avait acquis des lumières & sa volonté des forces nouvelles : il avait amassé ces trésors de l'âme qu'il sut employer en *Artiste Chrétien.*

A son retour d'un voyage de convalescence dans le Midi, nous le retrouvons à Lyon livré aux nombreuses études que réclame la peinture d'histoire. Ce fut vers ce temps que l'administration de l'église St-Nizier lui demanda un *Christ* debout & de grande dimension qui devait remplacer la copie du Christ des Cinq-Saints de Raphaël, faite par un artiste de Paris... Heureux de cette commande, le jeune peintre lyonnais sentit renaître son courage ; il osa peindre le *Christ de la Transfiguration* de grandeur colossale sur une toile de 4 mètres 50 centimètres sur 2 mètres 60 environ, d'après une gravure où cette même figure n'a que 0 mètre 08 centimètres de proportion. Le Christ est représenté seul, & l'extrémité d'un rocher désigne le sommet du Thabor. L'œuvre était difficile ; il y a de l'inexpérience & de l'audace dans l'exécution des draperies, mais on doit signaler un vrai

mérite dans les parties les plus importantes, c'eft-à-dire dans le caractère de la tête, dans l'exécution des pieds & des mains : l'enfemble vu de toute la reculée du tranfept, conferve cet afpect lumineux que demande la peinture monumentale, & les jeunes gens qui ont reçu au maître-autel de Saint-Nizier le facrement de la première Communion n'ont pas oublié la figure du Grand Dieu placée au-deffus de l'autel de Saint-Pothin.

Que ce Chrift coloffal fi hardiment & fi promptement exécuté ait conquis l'admiration des camarades d'Orfel, on le conçoit aifément ; mais l'audace de l'entreprife, l'étrange liberté du pinceau, l'approbation exagérée des jeunes efprits ne pouvaient-elles pas donner lieu de craindre pour l'avenir de l'artifte ? Ce fut l'avis de Pierre Révoil, qui avait repris fes fonctions de profeffeur & fuivait avec intérêt les progrès de fon jeune fuppléant. Il ne partageait pas l'enthoufiafme des élèves. « *La facilité cette fois a dépaffé le favoir* difait-il, *Orfel a mis le pied fur un terrain gliffant.* » Tout en reconnaiffant les progrès, le Maître ne cacha donc pas à l'élève les craintes que lui infpirait fon ardeur juvénile : Orfel comprit bientôt qu'en perdant l'habitude des recherches difficiles & des laborieux efforts, il s'écarterait de la voie fimple & naïve des Maîtres Anciens, qu'une trop grande facilité deviendrait impérieufe, & qu'il s'égarerait dans les lieux communs de la médiocrité ! Certain de fon erreur, les louanges qu'il recevait lui donnaient des remords : il s'était aperçu felon l'expreffion du poëte :

Che la via dritta era fmarrita!

Il prit une grande réfolution : redevenant difciple foumis, il quitta Lyon & arriva à Paris pour reprendre fes études hiftoriques fous Pierre Guérin que Révoil lui avait indiqué comme le Maître le plus apte à développer fes qualités particulières & à diriger fon efprit inventif. C'était ce même Guérin qui avait peint Marcus Sextus, le proscrit de Sylla, rentrant dans ses foyers et y trouvant sa femme morte et sa fille abîmée dans la douleur : Ce chef-d'œuvre d'expreffion, expofé au Salon de 1799 y fut acclamé d'une voix fi unanime que le retour des profcrits de 93 en fut devancé. Le jeune homme ouvrit fon cœur à ce grand Artifte qui reconnut en lui l'élève fourvoyé, il ne lui cacha rien & le fauva de lui-même : « *Mes yeux furent deffillés* », difait plus tard Orfel. (Fafc. 2. — Notes.)

III.
ORSEL A PARIS. — SES ETUDES.
1817-1822.

Ce fut en 1817, vers la fin de cette expofition illuftrée par les deux tableaux de Didon & de Clytemneftre, que je vis entrer dans l'atelier de Pierre Guérin où j'étudiais depuis 1814, trois jeunes gens de Lyon, trois amis : jour heureux pour moi! *L'un d'eux était le futur peintre des litanies de la Vierge.* Sa figure noble, la vivacité de fes yeux, la profondeur de fon regard, tout indiquait en lui une belle intelligence, & malgré l'attitude également modefte des trois amis, on diftinguait chez Orfel un caractère de fupériorité.

Il avait choifi la place la plus humble : il y travaillait avec une tenacité remarquable, gardant le filence, ne fe mêlant point à ceux qui cherchaient à impofer leurs fyftèmes. On le laiffait dans fon ifolement ; peut-être même l'eût-on pris en pitié, fans l'étonnement que caufaient les foins particuliers que lui donnait notre digne & à jamais honoré Maître. Nul

ne recevait des conseils plus développés ; les élèves qui travaillaient près de lui entendirent bientôt des paroles d'approbation qu'ils ne manquaient pas de répéter & tous en étaient surpris, ne trouvant rien d'extraordinaire dans ce travail pénible & dans cette timide peinture. Ils ne savaient pas qu'Orsel était venu à Paris pour recommencer son éducation d'Artiste & qu'il se courbait avec joie sous la discipline d'un nouvel enseignement afin de guérir la facilité trop grande que lui avaient donnée des succès prématurés ; ces jeunes gens prenaient pour de l'ignorance la sage modestie qu'Orsel voulait ramener pas à pas dans ses œuvres. Redevenu écolier, l'ex-professeur supportait avec patience l'air moqueur de ses nouveaux condisciples, & ne se préoccupant guère de leurs jugements, il s'efforçait de pénétrer dans le vif de l'étude & dans tous les secrets de l'art.

Pour mieux faire apprécier l'attitude d'observation qu'Orsel prit dans l'atelier, je dois expliquer les influences que les élèves subirent de 1817 à 1822. L'exposition des deux plus beaux ouvrages de notre Maître avait consolidé l'influence de son enseignement : il était écouté respectueusement & l'application était grande.

A la suite du travail d'après le modèle, il arrivait souvent que les élèves causaient sur des questions d'art, sur le mérite relatif des divers ateliers, sur la valeur des réputations qui s'y formaient. On arriva peu-à-peu à parler des élèves qui osaient beaucoup, on commença à les louer ; vers la fin de 1818, on insistait sur les tentatives d'un ancien condisciple, plusieurs même annonçaient un tableau qu'il préparait comme devant faire une révolution dans l'art. Lorsque, le 25 août 1819, *le Naufrage de la Méduse* parut à l'exposition du Louvre, on célébra sa venue comme l'apparition d'une nouvelle lumière, & l'admiration des jeunes gens alla jusqu'au délire : en face d'un tel succès, plusieurs élèves, d'une valeur incontestable, mais pour qui la peinture était difficile, se refusèrent à suivre le cours régulier de leurs études ; ils pensaient que le maître laissait dormir leurs facultés créatrices & ils se persuadaient qu'en renonçant aux entraves de son enseignement, en allant même à l'aventure, leur génie particulier se révélerait bien mieux. Enivrés par les succès de la littérature nouvelle, ces jeunes esprits voulurent marcher du même pas ; les uns se croyaient plus vrais en multipliant les détails à l'exemple des faiseurs de romans ; les autres jetaient sur la toile des touches de couleur larges & hardies qui s'équilibraient avec les audacieuses expressions du langage poétique : afin d'attirer irrésistiblement les regards, ils représentaient dans leurs esquisses des tortures, des massacres & des flots de sang. M. Guérin déplorait ces égarements d'esprit ; large dans ses idées, il avait pour principe de respecter l'individualité chez ses élèves, mais il abhorrait le désordre & veillait avec toute la sollicitude d'un père pour empêcher l'à-peu-près ou l'exagération, la corruption de la pensée comme celle du goût ; sa tâche devenait d'autant plus rude que c'était au milieu même de ses élèves que le désordre avait pris naissance & de là menaçait de se propager partout & de tout corrompre.

A la fin de 1819, l'atelier s'était divisé en deux camps : les uns, impatients de participer aux succès du jour, renversaient toutes les règles de l'Art & se jetaient dans l'inconnu, les autres, fidèles encore aux principes du Maître, suivaient plus ou moins activement la voie traditionnelle déblayée par David & élargie par l'enseignement pratique & doctrinal de Guérin. Mais ici je crois profitable d'exposer à divers point de vue l'ordre & la raison du travail chez Orsel.

A. — Orsel respectait les moindres avis de son Maître, mais il en demandait encore à d'autres. Poussé par son instinct particulier & persévérant vers les grands Peintres dont le

temps a contrôlé & augmenté la gloire, il étudiait en leurs œuvres la naïveté unie à la force de la pensée : c'était là sa pierre de touche pour juger les succès nouveaux ! A toutes les hardieſſes qu'engendrait le romantiſme, il oppoſait l'examen des chefs-d'œuvre où tous les efforts du travail, tous les ſecrets d'une ſcience profonde ſont cachés avec art pour ne laiſſer paraître que l'image dans ſa nobleſſe & ſa vie. Il étudiait le portrait de Balthazar Caſtiglione par Raphaël & celui de l'Homme Noir par Francia & le profit de ſes études ſe retrouve dans le *portrait* qu'il peignit d'après lui-même en 1818. (Planche 4.) Il ne ſe laſſait pas de conſidérer la ſcience & le ſentiment avec leſquels Léonard de Vinci & Raphaël ont ſu donner à leurs figures l'expreſſion & les nuances qui conviennent à chaque âge : la douceur & la grâce de l'enfant ſans molleſſe, la dignité de la vieilleſſe ſans décrépitude, n'arrivant jamais à ce goût exagéré & capricieux qui caractériſe les décadences. Il admirait dans leurs œuvres le large modelé du milieu des formes & la ſavante préciſion des extrémités Par deſſus tout, il étudiait leur ſupériorité dans la repréſentation perſpective des contours ſous leur pinceau délicat, précis & myſtérieux, ces formes fuyantes s'enveloppent de telle ſorte qu'elles ſemblent montrer par de là ce que l'œil peut voir : mérite que poſſédait Parrhaſius chez les Grecs. Ces obſervations, comme autant de lumières, ſe reflétaient dans les travaux d'Orſel à l'atelier où il rentrait plus modeſte encore ; & par la manière plus ſimple & plus variée avec laquelle il rendait les formes du modèle vivant, il attirait l'attention & l'approbation de ſon maître.

B. — La vérité des mouvements & des geſtes était une qualité bien rare à cette époque, même chez les Maîtres éminents ; elle ſe révéla chez lui dès ſa première compoſition, & il ſut la développer par l'examen attentif des œuvres de Leſueur, du Pouſſin & du Dominiquin, où elle apparaît d'autant mieux qu'elle eſt dégagée du preſtige de l'exécution. Par ſuite de ces patientes études, il obſerva avec plus de diſcernement la nature quand elle agit à ſon inſu, il évita l'influence du Style Académique & l'emploi des poſes & geſtes outrés que donnent les modèles de profeſſion ; ſes compoſitions devinrent plus vraies & ſes eſquiſſes peintes s'éloignèrent de celles de ſes camarades qui étaient bruſquées de deſſin, toujours tourmentées de mouvement, mais habituellement accentuées de clair-obſcur & de coloration ; les ſiennes ſe recommandaient par la clarté de l'Invention, la vérité du Mouvement, l'expreſſion naïve & forte & l'à-propos des Tons.

C. — La ſimplicité de l'Art Grec lui parut le guide le plus ſûr dans l'analyſe des œuvres d'art comme dans l'étude du modèle vivant : il s'attacha donc à rechercher les ſtatues les plus pures de forme & de proportions & à ce ſujet je me rappelle le jour où M. Guérin nous appela tous deux pour nous annoncer : *qu'il avait été délégué par l'Inſtitut à l'effet d'examiner au Muſée une Statue nouvellement arrivée de la Grèce, que ce marbre ſurpaſſait ce que l'Antiquité avait offert juſque là de plus ſimple & de plus beau, ſi bien, qu'à ſes yeux, les chefs-d'œuvre connus étaient deſcendus d'un rang.* Orſel partagea l'admiration de notre Maître, mais il fut ſurtout frappé de voir dans cette merveille de l'art païen *la plus chaſte gravité unie à une étonnante puiſſance de forme.* — Il avait déjà remarqué devant d'autres chefs-d'œuvre de l'Art Grec comment, lorſque les yeux ſont ſatisfaits de la ſimplicité & de la parfaite convenance des parties entre elles, l'eſprit s'identifie plus facilement avec la penſée intime & jouit de ce calme qui eſt particulier à l'Orient ; LA SCIENCE DANS SA PARFAITE MESURE EST DONC LE CHEMIN DU COEUR, TANDIS QUE L'IGNORANCE OU L'EXAGÉRATION DISTRAIT L'ESPRIT ET L'ARRÊTE A LA SURFACE.

La leçon qu'Orſel reçut devant la Vénus de Milo fut féconde pour l'avenir : il admira

toujours cette sévérité, cette dignité d'expression que le sentiment chrétien pouvait seul élever en la précisant par la foi !

D. — Dès sa première jeunesse, Orsel avait essayé de traiter les sujets bibliques où paraissent les Patriarches & Moïse ; il s'était trouvé embarrassé sur le caractère des figures & sur la forme de leurs vêtements. Pierre Révoil lui conseilla de recourir aux traditions primitives du peuple égyptien, chez lequel la nation juive s'était développée. L'art de ce pays était encore inexploré ou du moins fort négligé chez les jeunes artistes : la parole du maître ayant révélé les avantages qu'on en pouvait retirer, Orsel commença aussitôt à en faire l'objet de ses recherches & plus tard à Paris, il fut découvrir que dans cet art hiératique aux masses grandioses, il y avait place pour l'extrême finesse des détails ; il remarqua que les proportions de la statuaire & de la peinture y étaient toujours naïves & souvent savantes, il se plût à analyser l'histoire, les mœurs & les habitudes de ce peuple parallèlement avec celles des Hébreux : il recherchait la coupe de leurs vêtements. Un jour, & ce fut un triomphe pour lui, il apporta à l'atelier une maquette de femme sur laquelle il avait ajusté le manteau égyptien. Ce vêtement est en apparence d'une complication telle qu'aucun auteur ne l'avait compris, & lui il en avait retrouvé la coupe exacte. Orsel le détacha du mannequin en notre présence & nous montra si bien le moyen de l'ajuster, avec le beau nœud sur la poitrine, qu'après son explication un enfant aurait pu le défaire & le rétablir.

Les musées égyptiens n'existaient pas encore & nous verrons plus tard Champollion même s'étonner devant le tableau de Moïse, que l'on voit au musée de Lyon & où l'intention d'Orsel a évidemment devancé les découvertes de la science.

E. — A cette époque on s'étudiait à rendre jusqu'à l'illusion les moindres plis des étoffes après les avoir disposés sur des mannequins ; mais Orsel, qui voulait avant tout le naturel & la souplesse dans le jeu des draperies, était persuadé qu'on ne pouvait rien obtenir de vrai ni de spontané dans cette contre-façon de la nature & il en proscrivit l'emploi parmi ses élèves : c'était aussi l'opinion des anciens. Dans un fragment de Polybe récemment retrouvé (Histoire générale, 7ᵉ livre), l'auteur Grec *compare l'historien qui parle de guerre sans l'avoir faite & sans connaître le pays, au peintre qui peint son tableau sans consulter la nature & d'après des peaux rembourrées :* Combien Orsel eût été heureux de se trouver ainsi autorisé !

F. — Son ardeur pour l'étude était infatigable : non content de passer dans les bibliothèques & les musées les heures de jour que lui laissait le travail de l'atelier, nous sûmes plus tard qu'il consacrait encore une partie des nuits à s'instruire, à réfléchir, à vaincre les les plus secrètes difficultés de l'art : il sacrifiait à son avenir les distractions du dehors & sa santé en était parfois compromise.

Devenu une énigme pour ses camarades avides de réputation & ne rêvant que nouveautés ils l'estimaient néanmoins chaque jour davantage, parce qu'ils reconnaissaient que plus il s'absorbait dans le travail, meilleur était le résultat & que les dernières heures qui épuisaient les autres intelligences, développaient la solidité de la sienne ; cette persévérance était le fruit de l'éducation chrétienne qu'il avait reçue. Elle avait fait tourner à bien ce qui se trouvait en lui-même de feu & de violence : son guide lui avait appris de bonne heure à se vaincre, il lui avait fait trouver le secret de sa force en l'habituant à la conduire. En se consacrant à cette tâche, le jeune disciple suivait ce principe : que tout homme, dès qu'il est au-dessus des besoins indispensables de la vie, doit donner l'exemple d'un travail hono-

rable pour lui, profitable à la société, moral avant tout; qu'il en est comptable envers Dieu & envers les siens : « *le paresseux, disait-il, doit être maudit comme l'arbre qui ne produit pas de fruits :* » Orsel était un de ces nobles & mâles caractères comme en voit naître le sol remué par les révolutions.

Dès les premiers jours de son entrée à l'atelier mes yeux s'étaient souvent tournés de son côté, j'avais suivi avec curiosité ses études & m'étais senti attiré vers lui. Il me témoigna une compassion si grande lorsque je perdis mon père, la conformité de nos sentiments en parlant de nos deux mères fut si identique qu'ils décidèrent entre nous une amitié grave & profonde. Plusieurs points dans l'art devaient aussi nous réunir; sa famille applaudissait à la mission religieuse qu'il s'était donnée pour but, & mon père avait mis pour condition au choix que j'avais fait de la carrière de peintre la poursuite du sens historique le plus élevé.
— Nous avions donc le même sérieux à mettre en nos études & nous trouvions un avantage dans la diversité de nos aptitudes. C'est par suite de cette intimité que, malgré la modicité de nos ressources pécuniaires, nous avions formé le projet d'aller étudier à Rome, quand notre maître aurait jugé que nous pourrions le faire avec fruit. (1819.)

IV.

ORSEL A PARIS. — SES TABLEAUX.

1818-1822.

Orsel se préparait au séjour de l'Italie en examinant avec soin les œuvres des maîtres de ce pays privilégié; il y reconnaissait un ordre, une mesure, un naturel & une science qui attestaient la méditation & les longues études, ses camarades d'atelier, au contraire, se préparaient aux luttes du prix de Rome en établissant des systèmes & en se livrant à des exagérations qu'ils croyaient indispensables à la réussite. — Cette contradiction entre leur but & les principes des maîtres italiens fit renoncer Orsel aux concours. La nécessité de terminer une composition à heure fixe peut engendrer la hardiesse & l'habileté, mais trop souvent elle exclut le sérieux de la pensée & la naïveté dans la science. D'accord avec son maître, Orsel revint à une voie plus modeste & consacra, chaque année, le temps des concours à constater le niveau de ses progrès dans une peinture de son choix. Ce temps écoulé, il reprenait les études de l'atelier afin de se préparer aux nouvelles difficultés & aux plus grands enseignements de l'année suivante : SON PORTRAIT, L'ENFANT PRODIGUE, AGAR PRÉSENTÉE A ABRAHAM, LA CHARITÉ ET SES PAUVRES, telles furent les épreuves annuelles qu'il s'imposa.

PORTRAIT D'ORSEL. — Ce portrait montre les qualités qu'Orsel avait acquises sous la direction de son maître; la science est modeste & la forme précise; la pureté du dessin rend la netteté & la délicatesse des traits; la fermeté des parties osseuses est opposée à la souplesse des chairs; la peinture étendue avec art dans le sens des plans & de la perspective rappelle les beaux portraits du Musée; l'abondante chevelure forme sur le front une heureuse silhouette. La pensée est recueillie & attachante, mais les beaux yeux sont fixes & dénotent les préoccupations qu'il avait alors sur la santé de sa mère. Déjà en 1812, à Lyon,

lors de fes débuts dans la peinture, il avait fait fon portrait. On remarquait dans cette œuvre la vie active, l'efpoir de la jeuneffe & l'étude délicate de la nature pour un efprit ingénu. Le portrait de 1818 montre un favoir folide, une expreffion profonde, une exécution large & magiftrale. (Planche 4.)

L'ENFANT PRODIGUE. — Lorfqu'à la fin de 1819, Orfel apporta de Lyon fon tableau de l'Enfant prodigue, fes camarades n'y trouvant point les habitudes de l'Ecole, attendirent le jugement du maître qui approuva pleinement le réfultat. Il reconnaiffait que le férieux examen d'un très-beau modèle avait conduit Orfel vers le fens d'art de l'Ecole Lombarde & des œuvres de Mantegna : il y retrouvait auffi l'effet de fon propre enfeignement, mais il lui reprocha de trop manquer de confiance en lui-même, & par fuite d'avoir, fur un confeil étranger, exagéré l'expreffion de la tête. Après ces paroles du maître, les élèves, ayant regardé avec plus de foin cette œuvre fimple & forte, en reçurent une férieufe émotion, & plufieurs comparèrent à voix baffe cette figure avec celles qu'envoyaient de Rome les penfionnaires de l'Académie. (Planche 7.)

AGAR PRÉSENTÉE A ABRAHAM. — Occupé dès fes premières années d'étude à rechercher les fujets bibliques & les origines égyptiennes, l'artifte a fu exprimer ici la dignité du Patriarche, la modeftie de la jeune efclave, & la bienveillance de Sara qui était déjà avancée dans la vie. La fimplicité de la compofition, l'enfemble harmonieux du tableau, le caractère fincèrement accentué felon l'âge, la pureté du deffin & le goût des ajuftements démontraient qu'Orfel marchait d'un pas affuré & qu'il devenait maître de la diftribution de fes moyens. Il avait acquis l'abfolue volonté & la force de ne plus retomber dans la fauffe habileté qui, en 1815 & en 1816 l'avaient fait dévier de la bonne route à Lyon. La fcience acquife, en 1820, dans ce petit tableau placé aujourd'hui au Mufée de Lyon, le prépare pour les œuvres de grande dimenfion : l'artifte eft régénéré.

LA CHARITÉ ET SES ŒUVRES. — Avant de quitter le maître chéri qui lui avait donné fi largement de précieux confeils & qui avait confirmé en lui l'intelligence des penfées élevées, Orfel voulait montrer dans une œuvre importante le talent qu'il avait acquis fous fa direction & recevoir encore fon approbation & fes avis ; l'occafion s'en préfenta bientôt. L'adminiftration du grand hofpice de Lyon lui demanda un tableau pour la falle du Confeil ; vers le milieu de l'année 1821, il avait quitté l'atelier pour exécuter cette peinture & il y confacra les cinq premiers mois de 1822. Elle repréfente de grandeur naturelle la Charité donnant le fein aux enfants & du pain aux vieillards. Ce tableau, qui rappelait la pieufe & douce expreffion des œuvres de Lefueur, ne parut au falon du Louvre que pendant les quinze derniers jours de l'expofition. Mis à une place d'honneur, il obtint un véritable fuccès. Cette œuvre d'un inconnu atteftait, difait-on, un artifte d'un talent véritable, un maître dans l'art religieux. Orfel s'étonnait de cette approbation fi louangeufe ; mais, par la fuite, il la regarda comme le témoignage le plus heureux que lui euffent procuré fes ouvrages Il ne s'était attendu qu'à des critiques tandis que les fuffrages des artiftes les plus diftingués, & particulièrement de fon maître, avait accueilli fon œuvre, & qu'à la fin de l'expofition elle lui avait valu une médaille d'or.

Ce fuccès fut le couronnement de fes travaux à Paris ; déformais il pouvait apprécier les beautés de l'Italie & y recueillir de profonds enfeignements.

A. P.

V. (1)
ORSEL A ROME, SON RETOUR A PARIS. SES DERNIÈRES ANNÉES.
1822-1833-1850.

La mort d'Abel. — Ce tableau de grande nature fut sa première œuvre à Rome & il parut au salon du Louvre, en 1824. On y admire surtout la figure d'Eve que l'on compara de suite aux plus touchantes créations du Dominiquin. « *Vous ferez peut-être aussi bien dans la suite*, lui disait P. Guérin, *vous ne ferez jamais mieux.* » Dans cette œuvre placée aujourd'hui au centre de la galerie des peintres lyonnais, à Lyon, on sent déjà l'influence des fresques du xiv^e & xv^e siècle qui se révélèrent & s'imposèrent au jeune artiste avec toute leur saisissante attraction. C'était le moment des longues conversations sur l'art avec Overbeck dont les deux peintres conservèrent toujours le plus vif souvenir (pl. 13 & suivantes).

Moïse sauvé des eaux. — La Municipalité lyonnaise commanda ce tableau à Orsel & en accepta l'esquisse le 9 avril 1823. La peinture, commencée à Rome, en 1826, fut terminée, en 1829, après une interruption assez longue motivée par un voyage d'études à Pise. Elle est placée aujourd'hui en face de la Mort d'Abel dans le même musée du Palais Saint-Pierre à Lyon. « *Se servant de recherches faites dans l'atelier de Révoil*, dit M. Reiset dans
« son excellent catalogue du Louvre, *Orsel avait cherché la couleur locale, & prouvé son*
« *étude attentive du style & des monuments égyptiens. Cette tentative réussit & le tableau,*
« *dont la scène était clairement exposée, dont les expressions étaient justes, valut au peintre*
« *une médaille de première classe.* » On y retrouve le style du Poussin & des *Stanze* de Raphaël (planches 20 & suivantes).

Le Bien et le Mal. — Voici une des œuvres capitales d'Orsel : laissons parler M. Reiset : « *Il avait représenté le Bien & le Mal sous la figure de deux jeunes filles, l'une*
« *foulant aux pieds le Livre de la Sagesse & tentée par le démon, l'autre lisant ce Livre*
« *saint & protégé par un ange. Dans huit petits tableaux disposés de chaque côté du*
« *sujet principal, se déroulait avec une précision mathématique, les deux destinées opposées :*
« *d'un côté, Libertinage, Mépris, Angoisse, Désespoir ; de l'autre, Pudeur, Mariage,*
« *Maternité Bonheur. Dans le compartiment du centre se voyaient la Punition & la*
« *Récompense finales.* »

« Ce tableau, sérieusement médité, & dont le but moral, exprimé avec tant de netteté
« & de force, brillait à tous les yeux, fut sans doute remarqué par certaines personnes qui
« suivaient avec intérêt le développement de ce drame chrétien, & qui s'occupaient plutôt
« du sujet que du talent du peintre ; mais on ne saurait croire quelle fut l'indifférence du
« public artiste & lettré !...... Depuis cette époque, ce tableau a été plusieurs fois exposé, »
(notamment, en 1867, au Luxembourg, où nous l'avons entendu appeler le tableau des familles.) « *Il a été popularisé par le burin de Vibert & l'opinion publique est bien revenue*
« *de sa première surprise : elle suit au contraire avec émotion les scènes pathétiques pré-*

(1) On a cru pouvoir ajouter ce chapitre V au texte de M. Perin qui s'était contenté de résumer en quelques lignes ces fécondes années de la maturité d'Orsel, se réservant sans doute de les étudier ailleurs comme il convenait. F. P.

« sentées par le peintre chrétien, & s'il vivait encore ne serait-il pas heureux de penser que
« son œuvre fait quelque bien ! »

Aujourd'hui, cette grande œuvre figure dans le Musée français du Louvre, grâce au don que Alp. Perin en fit à ce Musée, en 1871. Cette composition, dans l'idée d'Orsel, devait être un chaînon d'une suite de tableaux gravés & destinés à orner les murs des écoles en instruisant les jeunes intelligences : ses lettres & quelques croquis en sont la preuve. Combien ne doit-on pas regretter la non-exécution de ce philanthropique projet !

CHAPELLE DE LA VIERGE. — Mais tous ces travaux multiples avaient attiré l'attention de la Préfecture de la Seine. En 1833, M. le comte de Bondy, préfet de la Seine ayant à faire décorer quatre chapelles de Notre-Dame-de-Lorette, à Paris, pensa à V. Orsel, & une commission où se trouvaient Gérard, Guérin, Ingres & Delaroche s'associa au désir de la Préfecture. Orsel eut la commande de la chapelle du Baptême, Adolphe Roger celle de la Vierge, Blondel celle des Morts & Perin celle de l'Eucharistie. Par le désir de se trouver en parallèle avec son ami, Orsel témoigna à M. Roger le désir d'échanger ; celui-ci s'y prêta gracieusement, & tous les artistes ont admiré cette abside du Baptême si profondément empreinte de noblesse & de pureté. De la sorte, les deux camarades devinrent complètement émules & rivaux.

A ce moment, l'Eglise entière célébrait la Vierge. Comment créer des œuvres nouvelles : Il eût été facile d'introduire dans la voûte des processions d'anges portant les emblèmes de Marie, invention fort à la mode en ce moment ; des inscriptions, &c ; mais non, le digne élève de l'abbé Lacombe se sentait appelé plus haut. Il étudia les Livres Saints & leurs savants commentateurs ; il en extrayait les passages saillants pour son sujet, au milieu de veilles prolongées, se privant volontairement des réunions mondaines qui permettent de se montrer à tous & de se faire connaître dans les salons.

Ce fut par ces sacrifices réitérés, au prix même de relations de famille qui lui étaient bien chères, qu'Orsel atteignit aux régions élevées de l'art, mais non sans de grandes douleurs. Des émules traitaient le même sujet ; l'un de ceux qu'il redoutait le plus avait obtenu une très-large place dans une des basiliques les plus vénérées du Midi. Combien Orsel eût été calmé s'il avait pu voir le résultat obtenu : *Mater purissima* (la Vierge lave l'Enfant-Dieu avec une éponge), *Mater amabilis* (la Vierge met l'auguste Enfant à cheval sur un gros chien), & le reste…….

Mais la fresque, la peinture murale, la peinture chrétienne a d'autres conditions, un autre but que de réjouir l'œil, il lui faut par l'œil porter le cœur à l'amour divin & aux vertus qui en découlent. Orsel était tellement attiré par sa nature vers le symbolisme des Orientaux que toutes ses œuvres en portent l'empreinte ; il savait être simple & compréhensible, ne se montrant jamais savant, mais donnant le savoir à ceux qui regardent ses œuvres, sans qu'ils puissent se douter que c'est à la source de son savoir qu'ils l'avaient puisé.

Dans le cours de cet ouvrage, nous donnerons le catalogue complet de cette chapelle, avant les vingt & une planches consacrées à cette œuvre ; il a été rédigé par Orsel lui-même peu de temps avant sa mort (planches 60 & suivantes).

TABLEAU DU VOEU. — Vers cette époque, la ville de Lyon, à peine délivrée des angoisses de l'épidémie cholérique qui avait ravagé la France & l'Europe, demanda à Orsel un tableau commémoratif de la protection de la Vierge. Mais il ne consentit à s'en charger qu'à la condition de le mener de front avec ses travaux de Paris. D'une largeur de treize

pieds fur dix-huit pieds de hauteur, peint à la cire, ce tableau, enlevé momentanément de Fourvières par fuite de l'infalubrité de l'antique chapelle, a été placé temporairement dans la cathédrale ; mais il reprendra fa place dans la nouvelle bafilique dès qu'elle fera achevée.

La Vierge portant fur fes genoux l'Enfant Divin, couvre de fon manteau la Ville de Lyon que le Chrift bénit, & qu'elle protége contre le Choléra fuivi de la Mort & de la Guerre civile. Saint Jean-Baptifte, faint Pothin, faint Irénée & fainte Blandine, patrons de la Ville, intercèdent en fa faveur. Aux pieds du trône, le Lion, fymbole parlant de la feconde ville de France, lèche fes bleffures. Dans le ciel deux Anges tiennent un cartel fur lequel font infcrits ces verfets tirés de l'office de la Vierge :

<div style="text-align:center">SALUS INFIRMORUM. STELLA MATUTINA.</div>

par allufion aux dévotions de Notre-Dame-de-Fourvières qui fe font ordinairement dans la matinée; & puis on lit encore :
<div style="text-align:center">AUXILIUM CHRISTIANORUM.</div>

Le lieu de la fcène eft une nuée qui domine l'églife & le coteau de Fourvières dont on aperçoit le profil dans le bas du tableau.

Tous ceux qui ont pu voir ce tableau en ont confervé un profond fouvenir, les gravures intercalées à la fin de cet Ouvrage en donneront un avant-goût; l'artifte eft complet, il y a mis toute la maturité de fon efprit & toute fa foi d'artifte chrétien & Lyonnais, (1834, planches 49 & fuivantes).

Il convient de citer encore avec la Bethfabée au bain, la férie de deffins qu'Orfel donnait chaque année à Mme Perin, fcènes intimes dont la fucceffion formait une biographie du fils de fon ami, & d'après le même enfant un portrait peint dont la place femble défigné dans les galeries du Louvre (1836-1849, pl. 32 & fuivantes, pl. 94 & fuivantes).

Enfin deux deffins à la plume, la Prefcience de la Vierge & les Souffrances de Job. (1849-1850, planches 98-99.) On peut dire qu'Orfel mourut en les traçant de fa main défaillante. F. P.

<div style="text-align:center">VI.

CONCLUSION.</div>

Revenons maintenant en arrière & fignalons quelques dates importantes qui permettent d'apprécier la part d'Orfel dans le mouvement des arts à notre époque ; nous rappellerons enfuite les créations qui lui font propres & la voie de l'art chrétien qu'il a rouverte & rendue plus facile à ceux qui l'ont fuivi.

Né dans une ville où la foi religieufe s'eft plus particulièrement confervée, Orfel, dès l'âge de 17 ans, avait preffenti que l'interprétation des fujets bibliques ferait le but de fa carrière d'artifte. En 1815, devant les chefs-d'œuvre de l'Italie entaffés dans le Mufée du Louvre, fa réfolution devint irrévocable (c'eft lui qui l'écrivait), il fe confacra entièrement à la peinture religieufe. *Nul autre, que je fache ne prit à cette époque femblable engagement.* La révolution françaife avait perfécuté la religion &, pour ainfi dire, effacé les traditions d'art affaiblies déjà par une longue décadence; le Confulat & l'Empire ne demandaient guère aux artiftes que la glorification de leurs victoires; l'art chrétien était bien délaiffé & les artiftes eux-mêmes ne concevaient plus la beauté que chez les dieux du paganifme. Le jugement, la fcience & la foi étaient indifpenfables pour retourner férieufement aux études de

l'art religieux & nous venons de montrer la fagacité, la perfévérance, & la conviction avec lefquelles Orfel conduifit fes travaux.

Si nous le fuivons pas à pas après fes études en France, & fi nous voulons caractérifer en quelques lignes fes efforts ultérieurs, nous dirons qu'à peine arrivé à Rome, il vifita les *Stanze* & que fes préférences furent pour la frefque du Saint-Sacrement, celle même que l'influence romantique rejetait alors, comme entachée du fentiment gothique. Il alla dans les Bafiliques étudier les origines chrétiennes & ce fut devant les *mofaïques grecques des premiers fiècles de l'Églife* qu'il commença à trouver la folution de fes recherches. Pour s'approcher de ce caractère grand, fimple, énergique, Orfel prit pour appui l'étude de la nature romaine. — On n'épargnait point les railleries fouvent bien amères fur fes vifites aux *Bafiliques ;* mais la perfiftance dans fes convictions n'en devint que plus forte, & il les accentua encore davantage par les laborieufes ftations qu'il fit, en 1828, au *Campo Santo de Pife* devant les frefques de Giotto & d'Orgagna, bien délaiffées à cette époque. Lorfque, à fon retour à Rome, il montrait avec joie ces curieux deffins, leur vue excitait de violentes controverfes; mais la haute approbation de P. Guérin & l'harmonie de vues avec les artiftes allemands lui venaient en aide & le fortifiaient. En 1829 il recherca la peinture multiple, celle dont le fujet principal emprunte une force nouvelle à des fujets fecondaires, & à l'emploi des fymboles & des emblèmes. Le Bien & le Mal, daté de 1833, nous préfente l'énergique réalifation des penfées d'Orfel. Ce tableau lui était comme une préparation & un paffage pour arriver à la peinture murale, à ce qu'il nommait la *leçon fur les murs*. Cette grave peinture était l'objet de tous fes vœux, *il voulait que les murs qui lui feraient confiés parlaffent la langue du Chrift, qu'ils puffent inftruire, émouvoir, rendre meilleur : l'art, à fes yeux, avait une miffion divine.* — La chapelle des litanies à Notre-Dame-de-Lorette, & le Vœu à Notre-Dame-de-Fourvières en portèrent témoignage, car il confacra fa fortune & fa vie à ces œuvres multiples où fes convictions de chrétien & d'artifte s'affirment tout entières.

Une expreffion fut confacrée en fon honneur : *Orfel a baptifé l'art grec :* en effet, il a fu joindre l'expreffion du cœur chrétien à la forme fimple & pure de l'art antique.

Dans la chapelle des Litanies, fous fon Bufte, fur fon Tombeau un titre de nobleffe lui fut donné. On infcrivit :

VICTOR ORSEL PICTOR CHRISTIANUS.

Peintre chrétien ! Ces deux mots réfument fa doctrine & fa vie.

Peintre chrétien ! Orfel le fut non-feulement parce que l'efprit le portait vers les fujets religieux, mais parce que l'âme chez lui était fouveraine, qu'elle s'élevait, conduifait & fortifiait le fentiment de l'artifte en le maintenant dans fa foi.

IL CROYAIT ET IL SAVAIT.

Paris, le 1ᵉʳ novembre 1873.

BIENVEILLANT LECTEUR,

Après vous avoir exposé d'une façon rapide les années d'études d'Orsel, je vous présente maintenant les OEUVRES DIVERSES : recueil d'exemples choisis parmi les peintures, les études & dessins qu'il laissa. Avec ces échantillons vous pouvez suivre & juger sa vie d'artiste, car ils vous montreront & vous feront mesurer, je l'espère, la route qu'il a parcourue depuis ses premières compositions jusqu'à celle de Job insulté qui fut la dernière.

Classées en général par ordre de date, ces CENT PLANCHES seront des degrés par lesquels vous sentirez l'artiste s'élever & son talent se fixer. La variété & la logique de ses compositions inédites prêteront une force nouvelle à ses travaux déjà connus ; elles formeront comme un cortége d'honneur. Si par cet ouvrage, je puis faire toucher du doigt, pour ainsi dire, le développement de sa belle intelligence, si je puis montrer le dégagement de ses défauts, l'épuration successive de son talent & de ses efforts de chaque jour pour atteindre le but désiré, c'est-à-dire à l'EXPRESSION DE L'AME UNIE A LA FORME LA PLUS SIMPLE, n'aurais-je pas été utile aux jeunes générations, incertaines sur la voie à suivre ou trop impatientes d'arriver, & ne remplirais-je pas ainsi les intentions du Noble Artiste dont l'OEuvre entière est un grand enseignement sur l'art religieux & monumental ? Il en fut le rénovateur & c'est sa plus belle gloire !

Ami lecteur, puissiez-vous applaudir quelque peu à mes efforts. Si cependant vous trouvez à blâmer dans cette publication, si malgré mon désir & mes soins, elle est demeurée trop au-dessous de son objet, ne vous en prenez qu'à moi ; & veuillez m'excuser.

ALPHONSE PERIN.

Jour du vingt-troisième anniversaire de la mort d'Orsel.

Le malheur a frappé de nouveau ici : les deux amis se sont rejoints dans les célestes demeures à ma mère & à ma grand'mère. Que leur souvenir me protége & me guide afin de mener à honorable fin cette lourde tâche !

FELIX PERIN.

1ᵉʳ novembre 1874.

TABLE GÉNÉRALE
de la
PREMIÈRE PARTIE DES OEUVRES D'ORSEL.

*

PREMIER VOLUME.

— FASCICULE PREMIER. —

ORSEL A LYON SOUS PIERRE REVOIL.
1810-1817.

1. Son portrait de face à XVII ans. 1812.	Lithographie.
2. Son portrait de profil à XIX ans par M. Régnier. 1814.	Gravure.
3. Allégorie sur le mariage de son frère aîné, composée à XV ans. 1810.	—

— FASCICULE DEUXIÈME. —

ORSEL A PARIS SOUS PIERRE GUÉRIN.
1817-1823.

4. Son portrait de trois quarts, à XXIII ans. 1818.	Lithographie.
5. Compositions sur des sujets d'Homère. 1818-1819.	Gravure.
6. Socrate & Euthyphron. 1819.	—
7. L'Enfant prodigue. 1819.	—
8. La Souffrance de l'âme. 1819.	—
9. La Charité & ses Pauvres. (Esquisse). 1821.	Lithographie.
10. — — (Tableau). 1822.	—

— FASCICULE TROISIÈME. —

ORSEL EN ITALIE.
SUJETS BIBLIQUES. 1823-1829.

11. Abraham renvoyant Hagar. 1823.	Lithographie.
12. Jacob béni par Isaac. 1823.	—
13. La Mort d'Abel. (Esquisse). 1823-1845.	—
14. — — (Tableau). 1824.	Gravure.

* N. B. — Cette Partie se divise en onze fascicules, dont chacun commence par un ou plusieurs feuillets de texte relatifs aux planches qui le composent.

15. La Mort d'Abel. (Carton pour la tête d'Ève). 1824. Lithographie.
16. Saül devant l'ombre de Samuel. 1823. —
17. Judith. 1824. —
18. Départ d'Abraham & d'Isaac. 1825. —
19. Ruth & Noëmi. 1826. —
20. Moïse présenté à Pharaon. (Esquisse). 1821. —
21. — — (Étude du Pharaon). 1822. —
22. — — (Deuxième étude du Pharaon). 1826. Gravure.
23. — — (Tableau). 1829. Lithographie.
24. — — (Suivante de Thermontis). 1826. —
25. Ivresse de Noé. 1827. —
26. Études d'animaux aux Cascines de Pise. 1827. Gravure.

— FASCICULE QUATRIÈME. —

ORSEL EN ITALIE.

1825-1843.

a. SUJETS CHRÉTIENS.

27. Sainte Agathe, vierge & martyre. 1825. Lithographie.
28. L'Humble & le Puissant. 1827. Gravure.
29. La Force chrétienne. 1828. —
30. Saint Martin couronné. 1829. —
31. Beatrix Cenci. 1826-1833. Lithographie.

b. SUJETS MULTIPLES.

32. Bethsabée aperçue au bain par David. (Esquisse). 1833. Lithographie.
33. — — (Tableau). 1838. Gravure.
34. — — (Urie abandonné). 1838. Lithographie.
35. — — (Reproches de Nathan). 1838. Gravure.
36. — — (David chassé). 1838. Lithographie.
37. Le Bien & le Mal. (Jeune fille tentée par le démon). 1828. —
38. — — (Ange protecteur). 1829. —
39. Le Bien & le Mal (Pudicitia). 1829. Gravure.
40. — — (Étude pour la mauvaise fille). 1829. Lithographie.
41. Le Laboureur & ses Enfants. 1829. Gravure.
42. Le Riche & le Pauvre. 1843. —

— FASCICULE CINQUIÈME. —

ORSEL A PARIS. COMPOSITIONS DIVERSES.

1838-1842.

43. La Science. 1838. Lithographie.
44. L'Ulysse chrétien. Décollation de saint Jean Baptiste. Gravure.

76. Études diverses. Ecoinçons de la Mort & du Deuil.	Gravure.
77. — Tête de la Reine des Vierges.	Lithographie.
78. — La Pécheresse.	Gravure.
79. — Éléazar.	Lithographie.
80. — La Mère des Noces de Cana, par M. Faivre-Duffer.	—

DEUXIÈME VOLUME.

— FASCICULE HUITIÈME. —
ÉTUDES DE PAYSAGE.
1825-1827.

81. Chemin de l'Ariccia à la Voie Appienne. Etude de figuier. 1825.	Gravure.
82. Route de Genzano : Broussaille de châtaignier. 1827.	—
83. Chemin descendant au lac de Némi. 1827.	Lithographie.

— FASCICULE NEUVIÈME. —
CROQUIS SUR NATURE.
1822-1827.

84. Croquis sur les places & dans les églises de Rome. 1822-1831.	Lithographie.
85. Cérémonies à Rome.	Gravure.
86. Répression du Brigandage sous Léon XII. 1824.	Lithographie.
87. La Récompense & le Bon Conseil. 1825.	Gravure.
88. Le Paralytique : L'Enfant & le Chien. 1827.	Lithographie.
89. Les Moines en prière. 1825.	—
90. Le Grand Pénitencier. 1825.	—

— FASCICULE DIXIÈME. —
PORTRAITS.
a. PORTRAITS DIVERS.

91. Monseigneur de Pins, évêque d'Amasie. 1834.	Lithographie.
92. M. Aug. Raulin, du Conseil d'État, ami d'Orsel. 1841.	Gravure.
93. Mademoiselle Anaïs Demanche. 1839.	—

b. JEUNESSE DE FÉLIX PERIN.
1817-1849.

94. Les Premiers Jeux. 1837-1839-1842.	Lith. et Gravure.
95. Enfant dessinant. 1846.	Gravure.
96. Le Prix de Gymnase. 1847.	—
97. La Première Communion. 1849.	Lithographie.

— FASCICULE ONZIÈME. —

LES DERNIERS DESSINS D'ORSEL.

98. *La Prescience de la Vierge. 1850.* Lithographie.
99. *Job insulté par ses amis. Octobre 1850.* —
100. PORTRAIT D'ORSEL A LIV ANS, PEINT ET GRAVÉ PAR A. PERIN. 1849. Gravure.

*ICI FINIT LA TABLE GÉNÉRALE
DE LA PREMIÈRE PARTIE DES ŒUVRES
D'ORSEL.*

FASCICULE PREMIER.
TROIS PLANCHES.

ORSEL A LYON SOUS PIERRE RÉVOIL.
1810-1817.

— Planche 1. —

PORTRAIT D'ORSEL A XVII ANS. — SA PREMIERE PEINTURE.
LYON 1812.
(Appartenant à son neveu H. Orsel.)

Après avoir signalé, dans l'Avant-Propos, avec quelle rapidité Orsel acquit la science vraie & énergique du deffin, il eft jufte de conftater qu'il éprouva des difficultés férieufes pour la peinture, à caufe des heures limitées de la pofe du modèle à l'Ecole des Beaux-Arts. Pour y parer, renfermé dans fon atelier durant les vacances, il aborda fon propre *portrait*, afin de fe fervir du pinceau & de la couleur auffi familièrement que le crayon & de l'eftompe, voulant allier le charme du coloris au mérite du deffin & du clair-obfcur. Affuré de la patience du modèle, il fe peignit de face, le vifage moitié éclairé, moitié dans l'ombre, fuivant un ufage fort répandu à cette époque; il allait ainfi droit au centre de la difficulté, tout en s'inftruifant par ce contrafte.

L'attention fe porte tout d'abord fur le regard limpide & fcrutateur du jeune homme, & fous cette expreffion attachante on fent jaillir une volonté & une fincérité peu communes. L'enfemble du vifage refpire la jeuneffe ornée d'une grâce naturelle fans fourire ni trifteffe; c'eft la pureté de l'âme qui fe reflète, & de cette vue refort une expreffion fympathique; de là découle enfin un mérite dépouillé de tout artifice, une beauté fimple, reflet évident des études d'Orfel fur les bas-reliefs de Ghiberti. Le deffin ainfi trouvé l'amenait forcément à nettement établir les formes intérieures par le clair-obfcur, afin de les orner enfuite à l'aide du coloris.

Docile au bel enfeignement de P. Révoil fur la fcience de l'optique, le jeune homme appliqua, dès le principe, fes études férieufes du jeu de la lumière & de l'ombre; il était fans ceffe préoccupé de l'inclinaifon du jour éclairant les faillies & de la projection des ombres; puis de la lumière accidentelle qui, oppofée à l'ombre, fe réfléchit en elle & par les reflets, donne la forme conftructive à l'obfcurité; il arriva ainfi à ce beau réfultat que les deux côtés du vifage, diffemblables d'effet, paraiffent fimples & naturels.

La vérité du coloris des chairs & de la foupleffe des tons à leur paffage dans l'ombre prêtent un appui charmant à l'étude des formes; il s'établit une douce & ferme harmonie entre coloris & le clair-obfcur; cependant ces tons, dont aucun ne fort de l'enfemble, favent être variés à propos. La coloration amène fur la peau ce velouté de lumière qui dénote la première jeuneffe; aucun ton ne fort de l'enfemble. C'eft bien l'effet d'une figure réfléchie par une glace, c'eft une vérité générale dominant les détails. *C'eft un portrait de peintre d'hiftoire, puifque la peinture conduit vers la penfée intime & que l'œil repofé cherche à pénétrer dans le fecret de l'âme.*

Tel fut le réfultat & le bénéfice de la concentration des moyens d'Orfel; mais il eft jufte de fignaler auffi que les cheveux, trop libres dans leur agencement, offrent une filhouette peu heureufe, & que la peinture de l'habit eft lourde; or, en revanche, le col de la chemife eft d'une délicateffe à lutter avec les Flamands, & le fond eft harmonieux pour les chairs (1).

(1) Pierre Révoil & fes élèves furent étonnés d'un tel début, & le fouvenir s'en eft conservé à l'Ecole de Lyon. Donné par Orfel à fon ami de première enfance Bonnefond, ce portrait fut acheté en 1859, après le décès de cet artifte, par M. H. Orfel, neveu de Victor, après avoir été difputé par un ancien condifciple qui défirait en doter le Mufée de Lyon.

J'aurais défiré montrer quelques exemples des études de cette époque, par exemple le tableau de *Saint Jean dans le défert*, fon premier tableau fait en 1815. Mais l'inutilité de mes recherches m'oblige à paffer de fuite dans le fafcicule fuivant, au voyage à Paris. F. P.

— Planche 2. —

SON PORTRAIT DE PROFIL A XIX ANS, PAR RÉGNIER.

LYON 1814.

(Fac-fimile. Coll. Perin.)

*

Ce trait, dû à M. Régnier, camarade d'Orfel à l'Ecole des Beaux-Arts de Lyon, eft le feul profil que nous connaiffions ; la conformation de la tête, la diftinction des traits & la perfpicacité du regard font rendues avec fidélité ; tout rappelle ici l'origine italienne de la famille Orfel ; & il eft intéreffant auffi de remarquer le rapport étonnant de ce profil avec celui de Buonaparte, général de l'armée d'Italie.

— Planche 3. —

ALLEGORIE SUR UN MARIAGE.

PREMIÈRE COMPOSITION A L'AGE DE XV ANS.

(Appartient à fa nièce M^{me} Dulac-Orfel. —
Haut. 0^m36, larg. 0^m36 ; deffin ombré.)

*

Orfel comptait feulement deux années d'études élémentaires dans la claffe de M. Révoil, lorfqu'un événement de famille, le mariage de fon frère aîné, lui fournit l'occafion d'un deffin qu'il offrit en cadeau de noce.

Un jeune homme conduit par la Sagesse sur le chemin de Lyon a Tarare, ville habitée par celle qu'il désire comme épouse, rencontre et interroge l'Espérance qui lui montre, sur le sommet d'un rocher, la chapelle de Notre-Dame du Bel Air, patronne du pays ; c'est dans ce sanctuaire que la Vierge bénira son union. — Une Renommée traverfe les airs en proclamant le nom de la fiancée ; le génie de l'hymen couronne le jeune homme, & la levrette, fymbole de fidélité, fe tient joyeufe devant lui. Cependant, le jeune artifte n'a pas encore formulé tous fes vœux pour celui qui lui fervait de père : il veut, pour les deux, *une vie longue & heureufe*, & recourant à l'Allégorie, il trace fur le plateau le temple de Philémon & Baucis. Cinquante-fept années de bonheur ont réalifé des vœux fi charmants !

Ce début, compofé à l'âge de quinze ans, rappelle les Maîtres Primitifs, par l'emploi du fymbolifme, par la fraîcheur du fentiment & la variété des geftes (1).

A. Perin.

(1) Le modelé des ombres à la pierre noire montre en plus d'un point l'inhabileté de la jeuneffe, & nous avons renoncé à en reproduire le *fac-fimile*, un fimple trait fuffifant à la clarté de cette ingénieufe compofition.

A. P.

Fin du premier Fafcicule.

FASCICULE DEUXIÈME.
SEPT PLANCHES.

ORSEL A PARIS SOUS PIERRE GUÉRIN. — 1818-1822.

Dès son arrivée à Paris, dans l'atelier de P. Guérin, Orsel, déjà tout entier à l'Italie, en étudiait les maîtres avec ferveur & savait apprendre d'eux l'ordre, la mesure & le naturel qui leur furent particuliers. Il réagit de la sorte contre les tendances de ses nouveaux camarades, parmi lesquels le système & l'exagération étaient proclamés indispensables pour la réussite du concours.

Cette contradiction avec ses principes amena Orsel à abandonner la voie du Prix de Rome & à s'appliquer, pendant le mois du concours, à mettre à profit ses études particulières. Puis il rentrait soumis, & présentait à notre cher Maître son travail, & l'année suivante il recommençait dans les mêmes conditions. C'est ainsi qu'en *1815* il fit son portrait, en *1818* l'Enfant prodigue, puis Agar présentée à Abraham, en *1820*, & la Charité & ses pauvres dans les années *1821-1822*.

A. P.

— Planche 4. —

PORTRAIT D'ORSEL A XXIII ANS. — Paris, 1818.

(Peinture appart. à M^{me} veuve Berger-Orsel.
Haut. 0,92 c. Larg. 0,73 c.)

*

Ce deuxième portrait reflète l'état d'Orsel à cette époque de sa vie : éloigné de sa mère, d'une santé délicate, il était accablé de souffrances. Il s'est représenté assis, le coude appuyé sur une table ; *la tête vue de trois quarts, légèrement inclinée*, repose sur la main droite & le regard se tourne vers le spectateur. Sur la table recouverte d'un tapis, on remarque le porte-crayon du peintre, un bâton d'encre de Chine, un solitaire & le livre de croquis dépositaire de ses pensées.

Dès maintenant, signalons d'abord le point faible : le choix des tons n'est heureux ni pour la redingote, ni pour l'habit, ni pour le tapis ; la couleur en est sourde & louche. Le jeune élève avait de la peine à se défaire de cette tendance rapportée de Lyon, mais par contre, dans l'expression de cette figure, *le reflet de l'âme domine tout d'abord & vous saisit*. Ici tout atteste le progrès obtenu dans le sentiment du raccourci, dans l'étude des plans & dans la variété des parties charnues & des parties offeuses : ici les masses des cheveux s'accusent heureusement sur les tempes & sur le fond, qualité rare à cette époque où, trop souvent peintes de pratique, les chevelures ressemblaient à des perruques de laine.

Dans ce deuxième portrait, l'expression est fortifiée par la solidité de l'exécution ; au lieu de l'aspect un peu poli du premier portrait & des ombres peintes avec des couleurs transparentes sur la toile blanche, les ombres, ici composées de couleurs opaques, couvrent complètement le dessous, & le pinceau, à l'instar du burin de Marc-Antoine, est conduit dans le sens de la construction des plans & de la forme perspective. L'œuvre entre davantage dans le sens des maîtres italiens & elle s'écarte des moyens de la peinture contemporaine.

Cette tendance à une peinture de couleurs opaques & solides était due à l'influence de P. Guérin, qui ne peignait cependant lui-même que par frottis. Lorsque mon père me présenta à M. Guérin, vers la fin de 1814, pour entrer dans son atelier, l'artiste lui répondit : « Que monsieur votre fils n'imite pas ce que je fais dans mes
« œuvres, mais ce que je lui demanderai & enseignerai, parce que souvent je ne fais pas ce que je voudrais
« faire. Et d'abord je lui conseillerai d'employer des couleurs solides & d'empâter ses ombres. Ce moyen est de
« beaucoup le meilleur, mais il exige un travail sérieux, très-tenace. Ma santé débile me force à quitter souvent
« mes pinceaux, & c'est pour cela que j'emploie une peinture transparente & de glacis qui peut plus facilement
« se prendre & se laisser. »

Il me semble encore aujourd'hui entendre ces paroles ! L'admiration de mon père & mon respect étaient grands en face d'une telle modestie & d'une semblable supériorité.

— Planche 5. —

SUJETS TIRÉS D'HOMÈRE.

TÉLÉMAQUE CHEZ LA NYMPHE CALYPSO.
(Fac-fimile. Coll. Perin.)

Télémaque raconte fes malheurs, fa captivité, fes naufrages, & Calypfo l'écoute avec une ardeur qui trahit fa paffion. Mentor s'eft levé : inquiet pour le fils d'Ulyffe, il obferve la nymphe immortelle. Derrière celle-ci, Eucharis, debout au milieu de fes compagnes, dirige fon regard rêveur vers le jeune héros : les autres nymphes, attentives au récit de Télémaque, ont fufpendu leurs chants & la lyre eft muette.

Tel eft le réfumé de la fcène qu'Orfel a tirée du premier livre du poème.

Dans cette compofition, le jeune prince intéreffe tout d'abord par fon afpect fincère & pudique, et l'on s'inquiète pour lui en le voyant, au milieu de dangers qu'il ignore, entre les deux paffions rivales d'Eucharis & de Calypfo. Mentor, fimple mortel, pourra-t-il le fauver des embûches d'une déeffe ? L'artifte a compris ici les difficultés & la hauteur de fon fujet, il a montré fa force par l'expreffion de Mentor épiant la penfée de Calypfo comme la fentinelle fous les armes épie les projets de l'ennemi ! Il s'eft levé, il fcrute, il mefure le danger, & par fa fermeté, par la profondeur de fon regard il femble être lui-même au-deffus d'un mortel. C'eft en effet la protectrice d'Ithaque, Minerve, qui eft là cachée fous les traits de Mentor, l'ami d'Ulyffe ; c'eft elle qui donnera la force à Télémaque lorfque celui-ci aura compris le danger & reconnu fes erreurs. Une guerre occulte commence entre Minerve & Calypfo. En Minerve réfide le nœud de la fcène & le myftère de l'expreffion.

A ne confidérer que l'invention de cette feule figure, nous euffions publié cette compofition. Si maintenant, en dehors de la valeur de la penfée, nous examinons Eucharis & les divers groupes de jeunes filles, nous y relèverons de précieufes qualités : un bel agencement des lignes, de la diftinction, de la vérité dans le mouvement & dans les geftes, puis les têtes, les mains font délicatement deffinées, & l'on reconnaît facilement le profit tiré de l'étude des vafes grecs ; car c'était d'après les belles figures tracées fur ces vafes que le jeune élève apprenait à choifir parmi les modèles vivants : plus tard, pourtant, Orfel reprochait à cette charmante compofition de la recherche & de la minutie, tant il redoutait l'affèterie, tant il avait horreur de *la coquetterie, ce vice* vers lequel l'Ecole Françaife inclinait alors ; affurément Orfel aimait la grâce, mais, efprit droit & ferme, il la voulait chafte & noble.

A cette compofition de *Télémaque chez Calypfo* qui nous offre la naïveté dans le jeune homme, la douceur dans les femmes, j'en fais fuccéder une autre où tout eft grave & rude.

B. CHRYSÈS ET AGAMEMNON. — Paris, 1819.
(Fac-fimile. Coll. Perin.)

« Le grand-prêtre d'Apollon, Chryfès, s'eft rendu près des rapides vaiffeaux des Grecs pour racheter fa fille. « Porteur de riches préfents, les mains préfentant le fceptre d'or & les bandelettes du Dieu, il adreffait ces paroles fuppliantes à tous les Grecs & aux Atrides chefs des peuples :

« Atrides & vous Grecs belliqueux, que les Dieux protecteurs, que les Dieux habitants de l'Olympe vous « donnent de renverfer la ville de Priam & de retourner heureufement dans vos foyers ! Cependant rendez- « moi ma fille chérie, acceptez fa rançon & refpectez le fils de Jupiter, Apollon, qui lance au loin fes traits. »

« Alors tous les Grecs demandent par un cri favorable qu'on refpecte le grand-prêtre & qu'on reçoive fes dons magnifiques, mais dans fon cœur Agamemnon ne peut s'y réfoudre, il chaffe Chryfès avec outrage. »

La fimplicité des moyens imprime une force fingulière à cette compofition. Agamemnon oppofe un refus abfolu à la fupplication de Chryfès offrant fes préfents : Achille jette un regard irrité fur le chef des Grecs, & le prudent Ulyffe craint une cataftrophe, car la colère d'Achille brife les nations ! Diomède, fe tournant vers Neftor, efpère en la fageffe du vieillard pour ramener le calme, mais Ménélas eft inquiet, il connaît l'orgueil de fon frère, le Roi des Rois.

L'art avec lequel la fcène eft tracée conduit la penfée au-delà du moment même : l'efprit réfléchit, s'inquiète, il eft ému.

« *De toutes les qualités qui doivent concourir à former un grand artiste, la conception du sujet est de beaucoup la plus*
« *belle*, disait Orsel, *parce qu'elle peut se suffire à elle-même & remuer profondément par un simple trait.* »

Il se plaisait donc à juger les peintres par l'ensemble de leurs compositions : lui-même, dès le commencement de sa carrière, était déjà remarquablement doué sous ce rapport. Orsel avait suivi volontiers l'usage établi dans l'atelier de P. Guérin, où chaque élève donnait tour à tour à ses condisciples un sujet à traiter ; les chefs-d'œuvre du maître en influençaient le choix, & c'est de là que sortirent le *Télémaque* & le *Chryses* que nous présentons ici.

— Planches 6 et 7. —

Les deux compositions suivantes, envoyées de Lyon depuis peu de temps, datent de *1818* & *1819*, au sortir d'une terrible & longue maladie de *M*^{me} *Orsel*, & elles portent le sceau d'un esprit sérieux atteint d'une noire mélancolie. *Aussi* malgré mon désir de ne pas augmenter cette publication, j'ai dû céder au désir de vous les faire connaître.

Dans la première, Orsel abandonne la Grèce poétique pour aborder la Grèce philosophique : cette intéressante composition lui servit de transition pour passer des sujets profanes aux compositions bibliques, en nous montrant la lutte de ces philosophes qui, au temps de l'erreur, ont préparé & comme attesté la vraie religion en attaquant le polythéisme.

A. PERIN.

Pl. 6. SOCRATE ET LE DEVIN EUTYPHRON. — Paris, 1819.
(*Fac-similé. Coll. Perin.*)

La scène se passe dans la maison de Socrate, & tout y révèle ses habitudes domestiques. Au milieu d'une enceinte sacrée s'élève une statue devant laquelle l'encens brûle sur un trépied. C'est la Vérité toute nue, appuyée contre un rocher & montrant aux hommes son miroir pour qu'ils s'y voient tels qu'ils sont. C'est la divinité familière de Socrate, celle qu'il proclame partout & que dans le moment même, devant quatre de ses disciples, il veut opposer aux superstitions d'Eutyphron.

Outré de ce que ce devin ose accuser son propre père d'homicide devant le tribunal d'Athènes, Socrate lui demande ce qu'est LE SAINT ET L'IMPIE.

EUTYPHRON. — LA RELIGION N'ENSEIGNE-T-ELLE PAS QUE JUPITER EST LE MEILLEUR ET LE PLUS JUSTE DES DIEUX, ET N'ENSEIGNE-T-ELLE PAS AUSSI QU'IL ENCHAINA SON PROPRE PÈRE PARCE QU'IL DÉVORAIT SES ENFANTS SANS CAUSE LÉGITIME ET QUE SATURNE AVAIT MUTILÉ SON PÈRE POUR QUELQUE AUTRE MOTIF SEMBLABLE? CEPENDANT, ON S'ÉLÈVE CONTRE MOI QUAND JE POURSUIS MON PÈRE POUR UNE INJUSTICE ATROCE ET L'ON SE JETTE DANS UNE MANIFESTE CONTRADICTION EN JUGEANT SI DIFFÉREMMENT DE LA CONDUITE DE CES DIEUX ET DE LA MIENNE.

SOCRATE. — EH! C'EST LA PRÉCISÉMENT, EUTYPHRON, CE QUI ME FAIT APPELER EN JUSTICE AUJOURD'HUI, PARCE QUE QUAND ON ME FAIT DE CES CONTES SUR LES DIEUX, JE NE LES REÇOIS QU'AVEC PEINE; C'EST SUR QUOI APPAREMMENT PORTERA L'ACCUSATION C'EST POURQUOI, AU NOM DU DIEU QUI PRÉSIDE A L'AMITIÉ, DIS-MOI, CROIS-TU QUE TOUTES CES CHOSES QUE TU ME RACONTES SONT ARRIVÉES RÉELLEMENT?

EUTYPHRON. — ET DE BIEN PLUS ÉTONNANTES ENCORE, QUE LE VULGAIRE NE SOUPÇONNE PAS.

SOCRATE. — TU CROIS SÉRIEUSEMENT QU'ENTRE LES DIEUX IL Y A DES QUERELLES, DES HAINES, DES COMBATS ET TOUT CE QUE LES POÈTES ET LES PEINTRES NOUS REPRÉSENTENT DANS LEURS POÉSIES ET DANS LEURS TABLEAUX. EUTYPHRON, DEVONS-NOUS RECEVOIR TOUTES CES CHOSES COMME DES VÉRITÉS?

EUTYPHRON. — NON-SEULEMENT CELLES-LA, SOCRATE, MAIS BEAUCOUP D'AUTRES ENCORE, COMME JE TE LE DISAIS TOUT A L'HEURE.

SOCRATE. — ET SELON TOI UNE MÊME CHOSE PARAIT JUSTE AUX UNS ET INJUSTE AUX AUTRES, ET C'EST LA SOURCE DE LEURS DISCORDES ET DE LEURS GUERRES, N'EST-CE PAS?

EUTYPHRON. — SANS DOUTE.

SOCRATE. — DE MANIÈRE QU'EN POURSUIVANT LA PUNITION DE TON PÈRE, MON CHER EUTYPHRON, TU PLAIRAS A JUPITER ET DÉPLAIRAS A COELUS ET A SATURNE; TU SERAS AGRÉABLE A JUNON ET AINSI DES AUTRES DIEUX QUI NE SERONT PAS DU MÊME SENTIMENT SUR TON ACTION.

Socrate, assis devant la statue de la Vérité, complète par son geste net & franc les paroles incisives et demi-

railleufes qu'il oppofe aux réponfes creufes d'Eutyphron. Auffi le devin, le familier des Dieux, s'eft-il levé pour fignaler à Criton cet homme comme un incrédule. Les difciples s'effraient de voir leur Maître ouvrir ainfi complètement fon cœur & repouffer la croyance reconnue, car ils favent qu'il eft foupçonné de ne point croire aux Dieux d'Athènes & que Méliton, fon accufateur, réclame comme punition : la mort.

Cependant Criton, affis devant Socrate, cherche à le contenir, pendant que derrière Eutyphron, Alcibiade, le brillant capitaine, fe révèle par fon dédain; fa bouche même eft contractée par l'impatience. — Platon, les bras croifés fur la poitrine, la tête abaiffée dans les épaules, le regard fixe & profond, mefure chacune des paroles du Maître, car il fait combien Socrate a peu de fouci de fon propre falut. — Plus loin, affis près d'une table où repofe fon cafque, le général Xénophon s'inquiète auffi; il cherche à deviner le dénoûment de ce dialogue & fe fent vivement frappé par le danger que court celui dont il racontera un jour les vertus.

Les murs même de la maifon témoignent en faveur de Socrate : ils fupportent la lance & le bouclier du foldat, & les noms infcrits fur l'airain, POTIDÉE & DÉLIUM, témoignent de la valeur du philofophe. En effet, au fiège de Potidée il avait couvert de fon bouclier Alcibiade bleffé, & l'avait défendu avec fa lance; fait admirer par l'armée entière. A la retraite de Délium, ce fut Xénophon, épuifé de fatigue, renverfé de cheval, qui lui dut la vie. Socrate, fur les champs de bataille, fauvait fes concitoyens; à Athènes il éclairait leur âme : la ciguë fut fa récompenfe (1).

C'eft ainfi que Platon démontre par la bouche de Socrate que l'unité de la morale ne peut exifter avec la pluralité des Dieux; l'unité divine, il l'avait preffenti également, peut feule engendrer l'unité fur la terre & fixer des règles immuables fur le Saint & l'Impie.

Dans le dialogue de Platon, Socrate & Eutyphron font feuls. Ici l'artifte a introduit près d'eux les quatre principaux difciples de Socrate, pour témoigner leur amour & leur admiration envers le plus fage des hommes. Socrate, fimplement vêtu, fans beauté ni parure, contrafte avec le riche Eutyphron, recherché dans fes vêtements, plein de fafte & d'orgueil. On fait auffi que la rencontre de Socrate eut lieu au tribunal d'Athènes, fous le portique de l'Archonte-Roi. Mais l'artifte a volontairement reporté la fcène dans la demeure de Socrate, afin de montrer l'encens brûlé devant la ftatue de la Vérité. C'eft ainfi qu'Orfel aimait à approfondir les fujets & à peindre avec des traits vifs & frappants le caractère de fes héros (2).

— Planche 7. —

Pl. 7. L'ENFANT PRODIGUE. — Lyon, 1818.

(Fac-fimile. Deffin appartenant à la famille Meillan.)

*

Orfel, rappelé à Lyon en 1819 par la fanté de fa mère, y peignit le fujet de l'*Enfant prodigue* & fournit à M. Guérin, en revenant à Paris, ce premier réfultat :

« L'ENFANT PRODIGUE, ÉTANT ENFIN RENTRÉ EN LUI-MÊME, DIT : COMBIEN IL Y A DANS LA MAISON DE MON PÈRE DES SERVITEURS A GAGES QUI ONT PLUS DE PAIN QU'IL NE LEUR EN FAUT, ET MOI JE SUIS ICI A MOURIR DE FAIM! IL FAUT QUE JE ME LÈVE, QUE J'AILLE TROUVER MON PÈRE ET QUE JE LUI DISE : MON PÈRE, J'AI PÉCHÉ CONTRE LE CIEL ET JE NE SUIS PLUS DIGNE D'ÊTRE APPELÉ VOTRE FILS : TRAITEZ-MOI COMME L'UN DE VOS SERVITEURS QUI SONT A VOS GAGES. »

Dans la folitude, au milieu des ruines, l'enfant prodigue garde les pourceaux. Affis près d'un chapiteau renverfé, les mains appuyées fur le bâton du pafteur, les pieds ferrés l'un contre l'autre, la tunique en lambeaux, les cheveux en défordre & le regard fixé fur le fol, le fils repenti eft abforbé & les paroles du récit divin fe lifent en fa penfée : MON PÈRE, J'AI PÉCHÉ CONTRE LE CIEL ET CONTRE VOUS !

A la vue de ce deffin, notre bien-aimé Maître loua de fuite la fimplicité de la compofition, l'élégance du deffin,

(1) Dans les derniers temps, on a vu de nouveau les miniftres du Dieu unique proclamé par Socrate au prix de fa vie, quitter leurs pieux devoirs pour s'illuftrer fur les champs de bataille & recevoir enfuite, comme prix de leur dévoûment, les balles meurtrières de la Commune. (F. P.)

(2) En 1850, après la mort de mon cher ami, je trouvai fon exemplaire de Platon tellement furchargé de notes intercalées que les volumes ne pouvaient plus fe fermer ; j'y recueillis entre autres cette penfée :

« PLATON N'A PAS VU LA LUMIÈRE, MAIS IL EN A SENTI LA CHALEUR. COMME UN ARBRE VIGOUREUX QUI VIENDRAIT A L'OMBRE D'UN IMMENSE ROCHER ET PORTERAIT DES FRUITS SANS RECEVOIR LES RAYONS DU SOLEIL, AINSI PLATON, OBSCURCI PAR LE PAGANISME, A PORTÉ DES FRUITS QUI N'ONT PAS MURI ENTIÈREMENT, MAIS QUI ONT RESSENTI LA CHALEUR DE L'ÉTÉ. » (Voir à la fin du deuxième volume les notes d'Orfel pour l'exercice de la parole.) (A. P.).

la délicatesse des contours & le large modelé des formes. Il y souligna avec plaisir une étude serrée & savante dans les extrémités, dans les mains, les genoux & les pieds; enfin il fut frappé de l'effet du clair-obscur, du profil bien compris de lumière & d'ombre, le tout voilé par des glacis destinés à assouplir à propos le travail du pinceau. L'expression mélancolique me semble rappeler le parfum des œuvres de Mantegna, &, chose singulière! l'amaigrissement des formes ne nuit en rien à la beauté. Ce corps affaissé, semblable à une plante délicate courbée sous un soleil ardent, se relèvera sous la rosée bienfaisante, & dans ce cœur desséché la vie va renaître par le repentir.

C'est alors que M. Guérin dit à ses élèves réunis devant cette peinture : « *Jamais Orsel ne peindra mieux qu'il ne l'a fait dans plusieurs parties de cette figure qui se rapprochent de Léonard,* » & il engagea de suite son élève à suspendre ses travaux à l'atelier pour entreprendre un travail plus important. Mais en même temps notre Maître vénéré signala un défaut grave, conseil important dont Orsel sut tirer un grand parti; l'influence d'un ami à qui il avait ouvert son atelier, lui fit changer la tête, celle même qui est reproduite ici; cet ami trouva l'expression trop contenue, & s'offrant à poser, outra l'agitation & la contraction naturelles de ses traits. Orsel substitua ce type nouveau, d'où résulta un manque d'harmonie entre la tête & le corps. Mais aussitôt, M. Guérin blâma vivement cette dissonance. Leçon fructueuse, car, dès lors, Orsel prit la ferme résolution de ne plus peindre d'après plusieurs modèles, mais de rechercher à fond la beauté que pourrait présenter un modèle heureusement choisi. Il rejette de suite loin de lui cette croyance très-fort en vogue à cette époque, à savoir, que les chefs-d'œuvre antiques, l'Apollon & d'autres, avaient pu être faits avec les yeux, le nez, la bouche, le torse, les bras & les jambes de différents modèles (1).

Le tableau de l'*Enfant prodigue* fut exécuté par Orsel au milieu de la profonde douleur que lui causait la mort de sa mère; les éloges de M. Guérin adoucirent cette cruelle blessure : désormais la carrière était ouverte, le Maître avait armé l'élève contre les difficultés et, grâce à une direction paternelle & solide, l'avenir du jeune peintre était assuré.

La Société des Arts de Paris acquit ce tableau : la figure a environ 82 centimètres, comme l'atteste la lettre d'envoi reproduite ci-dessous, & que j'eus le bonheur de trouver derrière le dessin en le sortant de son cadre.

Le possesseur actuel de ce tableau m'est inconnu, & je serais heureux si cette publication pouvait attirer l'attention sur cette composition & me faire revoir ce premier travail de Victor Orsel (2).

(1) Une note trouvée dans les papiers de Victor Orsel est ainsi conçue : *A un habit de différents morceaux d'étoffes précieuses, je préfère un habit commun, mais d'une seule étoffe.*

(2) Mon père n'a pas eu ce bonheur, mais je suis non moins désireux d'obtenir quelques renseignements à cet égard. (F. P.)

— Planche 8. —

LA SOUFFRANCE DE L'AME. — 1819.

*

(Fac-fimile. Coll. Perin.)

Le fujet & l'époque de cette compofition m'étaient inconnus, & je murmurais le *tacitum vivit fub pectore volans*, lorfque dans un portefeuille de famille, je trouvai un fragment manufcrit, une forte de lamentation dans laquelle Orfel retrace le deuil de fa vie. Il m'a femblé que ce douloureux cri du cœur devait fe rapporter à la penfée même de la compofition dont je cherchais le fens & la date. Cette plainte funèbre comprend un prélude & une fuite de penfées qui s'enchaînent & fe balancent dans une magnifique élégie.

*

L'HOMME ACCABLÉ DE CHAGRINS APPELLE LA MORT. IL LA SUPPLIE DE TERMINER SON EXISTENCE, QUI DEPUIS SA NAISSANCE N'A ÉTÉ QU'UN TISSU DE PEINES. APRÈS LES AVOIR DÉCRITES, IL SE LAISSE ENTRAÎNER AU DÉSIR DE S'ARRACHER LA VIE : MAIS IL RENTRE EN LUI-MÊME, IL FRÉMIT EN PENSANT QU'IL S'OUVRIRAIT PAR LA LES PORTES DE L'ENFER, ET IL SONGE A BIEN VIVRE POUR MÉRITER UNE MORT HEUREUSE.

*

O MORT DONT LE NOM FAIT TREMBLER TOUS LES HOMMES, VIENS ME DÉLIVRER DE MA PÉNIBLE EXISTENCE! INSATIABLE MORT, POURQUOI M'AS-TU CONDUIT, DANS MA JEUNESSE, SUR LE BORD DU TOMBEAU SANS M'Y PRÉCIPITER? JE T'EN PRIAIS, ALORS!

MAIS NON! TU AS VOULU MOISSONNER AUTOUR DE MOI CE QUE J'AVAIS DE PLUS CHER, MALGRÉ LES EFFORTS QUE J'AI FAITS POUR TE DÉROBER TA PROIE; MAINTENANT TU DÉTOURNES TA FAULX LORSQUE JE ME PRÉSENTE A TES COUPS.

A PEINE ENTRÉ DANS LA VIE, J'AI VU LES PLEURS QUE LA CRUELLE FAISAIT COULER LORSQUE DE MES FAIBLES MAINS JE CARESSAIS MA MÈRE. EN LA COUVRANT DE BAISERS, JE SENTAIS SON VISAGE INONDÉ DE LARMES; ELLE ME PRESSAIT SUR SON CŒUR ET SANGLOTAIT EN DISANT : TON PÈRE, TON PÈRE N'EST PLUS.

C'EST DANS LE DEUIL QUE J'AI PASSÉ PRÈS D'ELLE LES PLUS BELLES ANNÉES DE MA VIE; ELLE ME DÉFENDAIT CONTRE LES OPPRESSEURS DE L'ORPHELIN COMME, EN APERCEVANT L'ÉPERVIER, LA POULE PROTÈGE DE SES AILES SES TIMIDES POUSSINS. NOS PLUS BEAUX JOURS ÉTAIENT CEUX OU, PRÈS DE LA TOMBE DE MON PÈRE, NOUS POUVIONS DONNER UN LIBRE COURS A NOTRE TRISTESSE.

AINSI, LE CŒUR FLÉTRI, JE CROISSAIS DANS LES CHAGRINS. JE M'ATTACHAIS A MA MÈRE COMME LE LIERRE A L'ARBRE QUI LE SOUTIENT. JE NE TROUVAIS DE JOUISSANCE QU'A ESSAYER DE DIMINUER SES CHAGRINS ET J'ÉTAIS HEUREUX SI QUELQUEFOIS J'AVAIS SÉCHÉ SES LARMES. PLUS J'AVANÇAIS EN AGE, ET PLUS J'APPORTAIS DE SOULAGEMENT A SA PEINE.

LE MOMENT OU LE SENTIMENT SI DOUX D'AIMER REMUE LES JEUNES CŒURS ÉTAIT ARRIVÉ POUR MOI; SANS POUVOIR DÉFINIR CE QUE J'ÉPROUVAIS, J'EN SENTAIS LE DÉSIR ET L'HORIZON DE MA VIE SEMBLAIT SE DÉCOUVRIR : JE CROYAIS ENVISAGER UN HEUREUX AVENIR!

INSENSÉ QUE J'ÉTAIS! J'OUBLIAIS QUE L'ESPÉRANCE DU BONHEUR EST COMME CES NUAGES QUI, POUSSÉS PAR LE VENT, SEMBLENT DEVOIR APPORTER UNE FÉCONDE PLUIE, ET QUI N'APPORTENT QUE LA GRÊLE AU LABOUREUR DÉSESPÉRÉ.

AINSI, LORSQUE JE ME NOURRISSAIS D'ESPÉRANCE, J'ENTENDS LES PAS DE LA MORT : SA MAIN VIENT S'APPESANTIR SUR MON VISAGE, DÉJA MES YEUX NE VOIENT PLUS LA LUMIÈRE.

MA MÈRE M'INTERROGE ET DOUTE SI J'EXISTE ENCORE, JE VEUX LUI RÉPONDRE. EN VAIN MA LANGUE TOURNE EN MON PALAIS, JE NE POUSSE QU'UN CRI INARTICULÉ QUI RESSEMBLE PLUS A UN DERNIER SOUPIR QU'A UN SIGNE DE VIE.

LA MORT AURAIT CRU ME DÉLIVRER TROP TOT DE LA VIE, ELLE NE VOULAIT QUE ME FAIRE MAL; JE LA SENS QUI RETIRE SA MAIN, MAIS C'EST POUR S'APPESANTIR SUR MA MÈRE! LA CRUELLE SEMBLE NE L'AVOIR LAISSÉ VIVRE QUE POUR M'ACCABLER DE DOULEURS ET SE VENGER SUR CELLE QUI M'AVAIT SOUSTRAIT A SES FUREURS.

EN VAIN JE VEUX PROLONGER L'EXISTENCE DE CELLE QUI M'A DONNÉ LE JOUR: EN VAIN JE VEUX RÉCHAUFFER DANS MES MAINS SES MAINS DÉJA GLACÉES; EN VAIN JE COUVRE DE BAISERS SON VISAGE EXPI-

RANT, L'IMPITOYABLE MORT FRAPPE, ET EN OUVRANT LES PORTES ÉTERNELLES A MA MÈRE, ME PLONGE DANS LE DÉSESPOIR!

MA TÊTE S'ÉGARE, JE REDEMANDE MA MÈRE; ON ME RÉPOND PAR DES SANGLOTS; LA NUIT, JE CROIS L'ENTENDRE, JE M'IMAGINE LA VOIR HEUREUSE, JE L'ACCABLE DE TENDRESSES... ET MON RÉVEIL ME LAISSE COMME AU MILIEU D'UN DÉSERT.

QUE DE NUITS J'AI PASSÉES DANS LES LARMES! COMBIEN LE JOUR ME PARAISSAIT IMPORTUN! JAMAIS JE N'AURAIS ÉPROUVÉ DE SOULAGEMENT SI JE N'EUSSE RENCONTRÉ UN ANGE CONSOLATEUR (1).....

Ce simple trait vivement jeté sur un chiffon, ces quelques pensées écrites à la hâte sont bien faits pour réveiller en nous le souvenir de ceux qui nous sont chers : chacun a passé par ces cruelles angoisses de l'insomnie ou du réveil lorsque l'esprit, assoupi un instant sous le coup de la fatigue, revient à la vie & à la sombre réalité d'ici-bas.

Mais Orsel avait été élevé par l'abbé Lacombe, & son esprit se tourna vers le Ciel consolateur, où se retrouveront un jour les âmes fidèles. Cet espoir est certainement un baume souverain que le christianisme nous réserve dans les malheurs de la vie.

— Planche 9. —

LA CHARITÉ ET SES PAUVRES. — Paris, 1821.

*

(*Fac-simile. Coll. Perin.*)

Première pensée du tableau exposé en 1822. (Voir l'explication à la planche suivante.)

— Planche 10. —

LA CHARITÉ ET SES PAUVRES. — Paris, 1822.

*

(*D'après le tableau de l'hôpital de la Charité, à Lyon.*)

Dans les études auxquelles se livrait Orsel sur les œuvres de Raphaël, du Poussin, de Lesueur, tout lui prouvait que dans un tableau la vérité des gestes, l'expression des têtes, l'impression morale de la scène à représenter doivent l'emporter sur les autres qualités, & que cette condition est plus indispensable encore aux sujets religieux qu'à tous les autres. Il sentit aussi que pour acquérir ces qualités, il faut joindre à l'étude sérieuse de chaque partie d'un tableau, l'observation constante de la nature dans toutes les circonstances de la vie. Il avait compris que plus on serait naturel plus on deviendrait fort, & dès lors toutes ses pensées s'étaient tournées vers ce but.

C'est à cette époque de ses études qu'une occasion se présenta à Orsel pour appliquer ces principes : l'Administration des hospices de Lyon lui commanda un tableau représentant la Charité & ses pauvres. (Note manuscrite d'Orsel.)

*

EXPOSITION DU SUJET. — Sous le portique d'un hospice, la Charité assise allaite un enfant & donne le pain à un vieillard. Les témoins de ses bienfaits sont des enfants qui la regardent avec tendresse, une femme vénérable en prière & un autre vieillard les mains jointes. Sur les gradins qui précèdent le siège de la Charité, un trépied à la flamme salutaire & un épais manteau; puis un rouleau à demi-ouvert avec cette épitaphe :

AMEN DICO VOBIS
DA PAUPERIBUS ET HABEBIS THESAURUM IN COELO.

*

EXAMEN DES FIGURES. — L'impression morale de la scène frappe l'esprit tout d'abord. Heureuse de veiller

(1) Orsel, sous cette appellation, désigne une jeune fille à laquelle il espérait s'unir à son retour d'Italie. Elle appartenait à une honorable famille florentine établie à Lyon dès le seizième siècle : ses parents la perdirent au moment même où Orsel faillit succomber à Rome.

sur tous, la Charité entoure de son bras l'enfant qu'elle allaite & regarde le vieillard qui accepte le pain avec reconnaissance. La noble aisance du mouvement de la bienfaitrice frappe, sous l'ampleur de son vêtement ; mais on ne se préoccupe que de la tête où respire la vertu & de son geste qui accueille de même les deux âges opposés. De cette leçon d'amour ressort le charme & la force de la composition.

L'enfant est poussé vers la Charité par l'instinct de la conservation : on devine sa pensée secrète. Tandis qu'il boit avidement la vie, son œil s'élève vers sa nouvelle mère dont il prend possession par le bras & la main qu'il a étendus sur sa poitrine. Ce geste, rendu avec tact & mesure, augmente l'expression de l'orphelin & le rend sympathique : l'intérêt grandit encore par la présence des autres enfants déjà adoptés par l'hôpital. Glorifiant Celle qui les a adoptés, ils remplissent ici le rôle du Chœur dans la Tragédie antique. En avant se tient l'enfant le plus âgé, le plus sérieux par conséquent : c'est l'orphelin admis à l'âge où l'on comprend la perte d'une mère ; il tient sa main serrée sur sa poitrine, & chez lui l'expression mélancolique contraste avec l'empressement du jeune enfant allaité.

A la beauté suave de la Charité, aux douces formes de l'enfance, l'artiste oppose la vieillesse aux traits fatigués, sillonnés par la douleur. Devant l'antagonisme de l'âge on sent grandir la dignité du sujet. Le vieillard agenouillé aux pieds des marches du trône, touche à peine la nourriture donnée par la Charité & déjà il rend grâces ; son regard exprime la jouissance pour lui & pour la bienfaitrice ; l'adversité l'a frappé, mais tout chez lui respire la sincérité, la fermeté dans ses pensées. Il est digne devant le bienfait. La femme âgée qui l'accompagne verse des larmes : sa prière est ardente, car elle a le cœur brisé : son expression reflète la beauté qui vient de l'âme. Enfin, au fond, un autre vieillard appuyé contre la colonnade est plein de confiance : il n'a rien reçu mais il sait qu'il ne sera pas oublié, & ses mains jointes attestent sa foi.

Ainsi sont figurées les misères de la vie, soulagées par la première des Vertus Chrétiennes.

*

HISTORIQUE DU TABLEAU. — Les études du tableau de la *Charité*, facilitées par l'expérience du tableau précédent d'*Agar & Abraham*, suivirent une marche plus assurée : un ordre bien établi amena des résultats que notre Maître approuva en y ajoutant d'utiles enseignements.

Plus tard, M. Guérin voulut bien louer la composition, l'expression, la vérité du dessin, mais en insistant sur une plus grande souplesse dans les formes. Ce fut alors qu'un artiste, revenu de Rome depuis peu, déclara l'œuvre trop simple & regretta que le souvenir des anciens Maîtres Italiens ne fût pas mêlé à cette copie de la nature : « Avec la nature, disait-il, on ne peut atteindre l'élévation dans le style. » Orsel, s'effrayant de ce mélange au résultat bâtard, chercha une autre solution en étudiant davantage d'après le modèle, & augmentant leur expression, il cacha mieux les moyens de l'obtenir plus énergique. Le style grandit en soumettant les détails à l'ensemble & des résultats inattendus couronnèrent ses efforts.

L'Exposition du Louvre était ouverte : Orsel, engagé d'honneur à exposer son œuvre, presse son travail et, sitôt celui-ci achevé, il invite ses camarades à le visiter. Tous s'étonnèrent en voyant l'élève si timide à l'atelier, devenu aussi ferme, aussi énergique dans sa volonté ; déjà l'entente du tableau, si peu comprise au sortir des études, leur paraissait digne du Maître. Pourtant ce style naïf & profond les étonnait, car l'étude de Lesueur & du Poussin leur était complètement étrangère à cette époque où tout l'atelier se précipitait derrière Géricault.

Enfin le tableau entra au Louvre pendant la dernière quinzaine de l'exposition. Orsel, qui s'attendait à le trouver dans quelque coin isolé, fut stupéfait de le voir dans le Salon carré, à la place d'honneur, adossé à la *Corinne* de Gérard ! P. Guérin, qui n'avait vu que deux fois l'œuvre de son élève, au commencement & à la fin du travail, reconnut de suite à l'exposition une œuvre naïve & forte, & dès ce moment il reçut de vifs compliments pour avoir formé un semblable artiste. Drolling, doué d'un sentiment vrai, nouvellement revenu de Rome, était heureux du naturel de cette peinture religieuse ; mêmes félicitations furent faites par Gérard, Gros & Hersent. Cet art particulièrement religieux charmait ces maîtres, & la foule fut émue. Orsel, bien convaincu de la portée de sa tâche, s'attendait par suite à être traité d'élève présomptueux ; aussi sa surprise fut-elle complète de voir des étrangers déclarer cette œuvre parfaite, & son début comme exposant honoré d'une médaille d'or.

Un tableau aussi pieusement cherché devait être le bienvenu à Lyon ! Les autorités de la ville & les administrateurs qui l'avaient commandé l'exposèrent durant quelques jours dans le musée Saint-Pierre, à côté des Maîtres anciens, & la foule rendit justice à l'œuvre du jeune artiste lyonnais. Enfin *la Charité & ses pauvres* fut transportée à l'hôpital de la Charité, où ce tableau orne maintenant la grande salle du Conseil.

« Nulle ville, disait Orsel, n'est aussi ingénieuse, aussi ardente que ma patrie à soulager les misères, » & il citait comme preuve la fondation même de cet hospice, à la suite de l'épouvantable famine de 1533. L'artiste

était doublé d'un bon citoyen. Enfin le tableau, commandé pour le prix de mille francs, lui en avait coûté douze cents de frais matériels; l'excédant des dépenses fut remboursé, & le tableau enregiftré à titre de don. Tel fut le commencement du défintéreffement d'Orfel dans l'art.

*

ENSEIGNEMENT PAR LE TABLEAU DE LA CHARITÉ. — Après la defcription & l'hiftorique de ce tableau, notre tâche femble terminée; mais, vu l'importance exceptionnelle de cette œuvre qui réfume les études d'Orfel avant fon départ pour l'Italie, nous étendrons nos obfervations pour appeler l'attention des jeunes artiftes fur l'importance bien ordonnée de tous les travaux préparatoires, nous conformant du refte au confeil que donne Longin dans fon *Traité du Sublime*, chap. 1, page 1.

« *Quand on traite d'un art, il y a deux chofes à quoi il fe faut toujours étudier. La première eft de bien faire*
« *entendre fon fujet; la feconde, que je tiens au fond la principale, confifte à montrer comment & par quels moyens*
« *ce que nous enfeignons fe peut acquérir.* »

DE L'EXPRESSION DANS LA COMPOSITION. — Orfel avait pour but d'exciter au bien : il tenait avant tout à la conception nette, à la clarté de la compofition, & dans la fcène de la Charité qu'il devait reproduire, il voulut qu'au milieu des privations & des fouffrances phyfiques le fentiment religieux fe reconnût à la dignité de l'âme : c'est pourquoi tous les efforts de l'artifte fe concentrèrent fur la fincérité des mouvements & fur l'expreffion des têtes, reflet des combats intérieurs qui nous animent. La fcience était indifpenfable à fes yeux, l'affectation du favoir l'effrayait, & la naïveté la plus fimple où l'artifte fe fait oublier lui paraiffait préférable à la beauté par laquelle l'auteur fe fait admirer perfonnellement. Chez Orfel, voué à l'art chrétien, le naturel, l'ordre, l'harmonie furent la bafe de toute compofition.

SOUPLESSE, DÉLICATESSE ET FORCE DANS L'ÉTUDE DU DESSIN. — Les études préparatoires de ce tableau, telles que enfembles du nu, têtes de grandeur naturelle, tracé de l'architecture, font réunies entre nos mains, & l'efprit eft frappé de fuite de la fupériorité des figures principales. Le mouvement de la Charité offre, par l'équilibre de toutes fes parties, des lignes très-fouples & précifes à la fois. Même la naïveté de l'enfant eft telle qu'on croirait à un gefte furpris fur nature & calqué d'après elle; mais le nu du vieillard agenouillé nous montre la meilleure preuve du mérite d'Orfel : ici la précifion du mouvement, l'intelligence des plans, la fermeté de l'exécution, les ombres nettement indiquées par un coup de crayon à la fois ferme & fouple rendent l'image de ces vieux modèles fur lefquels le jeu & l'office des mufcles fe précifent fortement; c'eft qu'Orfel avait profondément étudié la fcience anatomique. Par la flexion des membres, par la crifpation des mufcles & des tendons il fut rendre les attaches fur les os comme devant un écorché réel (1).

DU CLAIR-OBSCUR. — L'artifte a cherché un appui férieux & moral pour fa compofition dans la fage diftribution de la lumière & de l'ombre, dans la fcience du clair-obfcur. La fplendeur de la lumière diftribuée fur le groupe de la Charité & l'Enfant en rehauffe fingulièrement l'importance en le détachant nettement du fond obfcur de l'hofpice. Grâce à une ingénieufe combinaifon, l'ombre portée par le monument fépare les autres enfants de celui qui eft allaité & ne laiffe dans la clarté que la tête & la main appuyées fur la poitrine en figne de reconnaiffance; de la forte, toute la force de l'expreffion eft conservée en même temps que leur importance eft mieux fubordonnée dans l'enfemble de la compofition. Et enfuite l'ombre s'étendant depuis l'efcalier jufqu'au bord du tableau, fait valoir la lumière répandue fur les figures du premier plan, fur les emblèmes & fur le terrain.

En caractérifant favamment par un modelé très-précis les formes amaigries des vieillards & la pauvreté de leurs vêtements, Orfel a fait valoir la fimplicité & la richeffe morale de leur âme, & fortifié l'idée première de l'œuvre.

Et c'eft de la forte que, par la fimplicité & par l'entente des contraftes, le peintre de la Charité fut imprimer à son œuvre à la fois beauté, fouplesse, rudesse & force.

(1) Nous regrettons fincèrement de n'avoir pu préfenter, vu fa dimenfion, le fac-fimilé de cette figure ainfi anatomifée, car elle fait penfer de fuite aux études du Pouffin.

P. Révoil avait insisté sur les nécessités du clair-obscur dans son enseignement à l'Ecole de Lyon. Par suite, l'élève étudia avec le plus grand soin les silhouettes des parties obscures & les plans que les reflets déterminent, comme le prouve son premier portrait (pl. 4). Mais en se consacrant à l'art religieux & en se guidant sur l'exemple de Lesueur & du Poussin, il dirigea ses pensées vers la simplicité de l'effet, restreignant l'étendue des tons obscurs & considérant de plus en plus la lumière comme l'auxiliaire de la pureté, de la beauté & du calme.

Il ne pouvait plus admettre les œuvres célèbres des coloristes, où la tête & le haut du corps de Notre-Seigneur sont dans l'ombre, tandis que la lumière éclaire vivement les genoux & les jambes, de telle sorte que les ombres de ces tableaux ayant noirci, le regard se dirige vers les parties inférieures & secondaires ; pour un artiste chrétien, c'était pousser l'art à sa décadence.

En écartant donc les subtiles & trop attrayante. combinaisons d'ombre & de lumière qui distraient du sujet & font crier au miracle, Orsel a su imprimer à son œuvre une sage distribution du clair-obscur ; il a augmenté la simplicité & la netteté de la composition en facilitant l'office du coloris, qui est de conclure, en augmentant encore la force morale & en faisant circuler le sang dans les veines !

En résumé, le portrait d'Orsel, qui fut sa première œuvre, était éclairé de profil, ceux qui suivirent le furent de trois quarts, & pour la Chapelle & le Vœu, l'artiste a adopté la lumière presque entièrement de face, à l'exemple des anciens peintres de la Grèce & de l'Italie.

A P.

Fin du Fascicule deuxième.

NOTE SUR LE TABLEAU.

SARA PRÉSENTE AGAR A ABRAHAM. 1820.

(Le tableau a été légué par M. Orsel aîné au musée Saint-Pierre, à Lyon). (0 m 82 — 0 m 82.)

Ayant signalé d'une part ce tableau dans le texte précédent *(voir p. 8)* comme d'une certaine importance dans les travaux d'Orsel, & d'autre part, n'ayant rien pu en offrir comme souvenir, faute de documents suffisants, je crois pouvoir vous décrire cette œuvre placée aujourd'hui par des soins fraternels dans la galerie des Artistes Lyonnais, au palais Saint-Pierre, à Lyon.

F. P.

*

Orsel, docile au conseil de M. Guérin, suspendit son travail à l'atelier & s'occupa immédiatement après l'*Enfant prodigue*, d'un tableau plus important; il choisit pour sujet *Agar présentée à Abraham*.

Abraham est assis sous la tente : Sara, tenant la main d'Agar, s'avance vers son époux, et la jeune esclave s'incline devant son maître.

Dès le premier aspect, la figure d'Agar appelle & captive l'attention. La simplicité de son mouvement, l'élégante naïveté de ses formes expriment bien la nature de sa race. Elle porte la coiffure égyptienne & le vêtement aux larges draperies. Dans la tête, de couleur cuivrée, dessinée & peinte avec intelligence, Orsel, s'est appliqué à répandre le charme de la pudeur pour protester contre les artistes qui profanent le sujet en n'y cherchant qu'un prétexte à nudités. La jeune Africaine choisie pour modèle était en tout convenable au sujet. Le patriarche a vraiment le calme & la dignité habituels aux Orientaux : son caractère & son expression furent trouvés dans le type d'un vieux prêtre grec qui posa avec respect pour le *Père des Croyants*. Mais l'artiste fut moins heureux dans la tête de Sara. Son désir était de montrer la profondeur de la pensée d'une épouse restée stérile, ne pouvant se résoudre à voir s'éteindre cette race d'Abraham que le Seigneur a promis de bénir & de multiplier à l'infini : c'était la femme forte qu'il aurait fallu rendre, avec la pensée de l'abnégation & du sacrifice ; mais le modèle ne put offrir à Orsel le type qu'il rêvait.

Car l'artiste a besoin de trouver dans la nature un exemple qui confirme sa pensée & l'aide dans ses efforts. L'œuvre n'est parfaite qu'au moyen d'une chose sentie, vue & imitée avec science & simplicité. C'était la conviction des plus grands maîtres, & le plus excellent de tous, Léonard de Vinci différa d'une année entière l'achèvement de sa plus belle œuvre chrétienne parce que la nature ne lui offrait pas ce qu'il avait rêvé pour le type de Judas.

Orsel ne voulut ni dessiner ni peindre d'après le mannequin les draperies de ce tableau ; il les plaça sur des modèles & trouva le temps d'ajuster & de saisir chaque partie en une seule séance. Le travail de chaque jour se reliait au travail du lendemain & finit par faire un tout homogène. Il réussit surtout pour le manteau de Sara si beau & si riche d'ajustement, mais il craignait de ne pouvoir être aussi heureux dans un tableau de grande dimension, & déjà pour l'enroulement du manteau d'Abraham, partie la plus délicate à rendre, il dût le dessiner de grandeur d'exécution & le peindre d'après le dessin qui a été conservé chez son frère aîné.

L'ensemble de ce tableau est bon & le sentiment simple & pudique y est rendu d'une façon calme & sérieuse. M. Guérin approuva la marche d'Orsel & ses condisciples reconnurent qu'il était en progrès. L'élève arrivait à son but ; il s'instruisait & devenait plus sûr de lui-même. Une note manuscrite sur cette époque de sa vie est ainsi conçue : « Mes études sont continuées avec ardeur vers les anciens maîtres : tableau d'Agar, étude du « Poussin & de Le Sueur. » Par le mot « étude » il n'indique pas des études dessinées ou peintes, il n'en fit jamais d'après ces maîtres, mais il voulait parler de l'examen & de la comparaison de leurs œuvres qu'il allait souvent consulter. Il étudiait dans leurs tableaux les principes qui les dirigeaient, le secret de leur supériorité à créer, à développer un sujet, à en fixer les limites pour en augmenter la force ; il entrait ainsi dans leur intimité.

Ce tableau dont la petite dimension était la conséquence de l'exiguïté de la chambre du jeune élève, fut acquis par la Société des Amis des Arts, à Lyon : par suite d'échange avec l'amateur distingué à qui il était échu, il vint

en la poſſeſſion de M. Orſel aîné qui l'a gardé avec un ſoin jaloux. C'eſt lui auſſi qui poſſède les deſſins d'après nature, cherchés pour ce tableau : ils offrent un intérêt très-ſérieux comme mouvement, proportion & études de formes rendues avec un ſoin extrême. Celles d'Agar ſont ſi belles qu'il fallait une vraie force à l'artiſte pour les voiler autant qu'il le fit afin de faire rentrer le ſujet dans le ſérieux de la Bible.

<div style="text-align:right">A. PERIN.</div>

Note tirée des ſouvenirs de Victor Vibert. — M. Orſel aîné conſerve deux ſéries de deſſins dont la première ſe compoſe d'études ſur papier blanc, deſſinées à l'École de Lyon, d'après le modèle. Dans ces deſſins ſoigneuſement cherchés comme trait & comme effet accentué, les clairs & les ombres ſont terminés par de larges coups de crayon noir, formant comme une eſpèce de réſeau ſur les formes afin de les mêler & de les voiler. C'était alors aux yeux des élèves ſe donner un air de maître, tandis qu'en réalité ils altéraient le vrai mérite de leur travail.

Dans la ſeconde ſérie, les deſſins de même grandeur, ſur même papier, ſont très-naïvement cherchés & ne préſentent plus le même défaut : ils furent exécutés à l'atelier de P. Guerin. Orſel y étant entré au mois d'août 1817, ſuivit le procédé de l'École de Lyon ; mais le maître ſourit d'abord, puis lui dit : « Oui, je conçois *une figure deſſinée avec des coups de crayon, mais à la condition que chacun de ces coups de crayon ſera l'expreſſion d'un plan ou d'une forme.* » Cette leçon fut pour Orſel un trait de lumière ; & ſe rappelant les gravures de Marc-Antoine, copiées chez M. P. Révoil, il reprit de nouveau cette étude au point de vue indiqué & fut émerveillé de la ſcience qui dirigeait le burin du graveur.

Or, comme Orſel n'étudiait jamais rien ſans en pourſuivre l'application complète, il fut recevoir également de l'étude de la marche du burin une leçon pour la bonne direction de la broſſe en peignant. Il abandonna donc l'exécution marquetée & ſaccadée qui avait prévalu dans notre École vers les dernières années du XVIIIe ſiècle, pour revenir à l'exécution large de l'École Italienne où le pinceau, conduit avec ſcience, s'aſſouplit en ſuivant le ſens de la forme & de la perſpective des contours. Plus tard, ce fut également ſur cette baſe qu'il s'appuya pour réclamer une réforme dans les moyens de la gravure moderne & y introduire une méthode rationnelle.

<div style="text-align:right">VICTOR VIBERT.</div>

FASCICULE TROISIÈME.
SEIZE PLANCHES.

ORSEL EN ITALIE. — P. GUERIN DIRECTEUR DE L'ACADÉMIE DE FRANCE.
1822-1827.

Lorſqu'Orſel vint ſe placer ſous la direction de P. Révoil, il vit dans l'atelier de ſon Maître des tableaux à fond d'or du XIVᵉ ſiècle, attribués à Simon Memmi, Buffalmacco & Orgagna. M. Révoil les conſervait précieuſement comme hiſtoire de l'art, comme renſeignements authentiques d'une époque qu'il aimait à traiter (1). Quand, par la ſuite, l'élève obtint de travailler dans l'atelier même de ſon Maître, il ſe plut à étudier ces reliques des âges paſſés dont il ſoupçonnait le mérite; mais la copie n'en était pas permiſe de peur que les élèves ne puiſſent y trouver, par certains points defectueux, l'excuſe de leur propre ignorance. Auſſi, ſoumis dès cette époque à ſon premier Maître, comme plus tard à M. Guérin, Orſel étudia aſſidûment le modèle vivant, obſervant les œuvres à la fois fortes de deſſin & d'expreſſion afin d'arriver lui-même à de bonnes compoſitions.

A Paris, le jeune élève recherchа donc la voie des anciens Maîtres, où tout émeut, perſuade, ennoblit le cœur : il ſe demanda de quelle façon Leſueur ſavait trouver une interprétation à la fois douce & religieuſe, profonde & poétique avec la nature françaiſe, comment le Pouſſin, élevé en France & exagéré dans ſes commencements, fut développer ſon génie en Italie & trouver ſes compoſitions dramatiques, ſévères, magiſtrales, où éclatent les mouvements énergiques & les formes accentuées chez l'homme, tandis que chez la femme la ſimplicité & la dignité rivaliſent avec les chefs-d'œuvre de l'art antique. Le Pouſſin nous rappelle ces philoſophes platoniciens éclairés par la foi nouvelle, tantôt affectant un langage homérique, tantôt s'armant de l'auſtérité de la doctrine du Chriſtianiſme. Son exemple montre ce que l'on peut obtenir de l'Italie & de ſa nature en prenant la pureté d'âme pour guide. Le Dominiquin, très-apprécié par le Pouſſin, ſait attacher & remuer les cœurs par les moyens les plus ſimples ; il révèle les joies du Ciel dans les douleurs même du martyre (2). Devant ſon art myſtérieux, Orſel était tellement remué que plus d'une fois il préférait ce Maître aux deux autres.

Souvent auſſi il allait étudier les tableaux toſcans de la première chambre du Muſée rapportés de Piſe & de Florence. Il admirait dans Cimabué ſa grande Vierge, dans Giotto le Saint-François aux ſtigmates, & dans Taddeo Gaddi la tête de ſaint Jean & Hérode. Sous l'apparence la plus modeſte, une penſée forte & élevée les anime. Mais ce n'était pas encore pour Orſel le temps de les copier; il fût tombé dans les paſtiches. Au lieu de ce travail plus facile, il procéda toujours avec méthode ; l'étude ainſi compriſe eſt longue. Mais le plus ſouvent ſans faux pas & l'on n'avance que lentement ; parfois même on s'arrête & l'on doute de l'avenir. L'âme d'Orſel était ardente, mais ſon eſprit meſurait l'eſpace, apercevait le but : il ſavait attendre & perſévérer.

Réſumant enfin les planches préſentées dans les deux fascicules précédents, je dirai que l'allégorie ſur un mariage naît de l'amour de la famille, ſentiment qui, mêlé à l'inexpérience du jeune âge, rapproche Orſel des Maîtres primitifs. Aux Maîtres contemporains, promoteurs de l'art français, il dut la paſſion ſecrète qui agite Télémaque & Chryſès, à Leſueur, ſon Enfant Prodigue & l'Agar préſentée, le Socrate & Euthyphron au Pouſſin, & enfin ces Maîtres le guident dans la voie de la Charité, ce tableau qui eſt la concluſion de ſes études en France & qui le poſa dès-lors comme un maître dans l'art chrétien. Aux yeux d'Orſel cet éclatant ſuccès n'était qu'un début & un encouragement à perſiſter.

C'eſt ſur ces entrefaites qu'eut lieu le départ pour l'Italie avec Perin ; tous deux étaient heureux de ſuivre le Maître chéri nommé directeur de l'Académie de France à Rome. Son influence devait leur être du plus grand ſecours.

<div style="text-align:right">A. PERIN.</div>

(1) J'ai le bonheur de poſſéder pluſieurs deſſins de M. Révoil faits en vue des coſtumes uſités au moyen-âge. La collection complète eſt conſervée pieuſement par ſon fils M. Révoil, architecte de grand mérite, dont les œuvres nombreuſes honorent la Provence.

(2) Malvaſia (Felſina pittrice, t. II. Vie du Dominiquin. Note B.) Pouſſin range la Communion de ſaint Jérôme ſur la même ligne que la Transfiguration de Raphaël.

SUJETS BIBLIQUES.

— Planche 11. —

ABRAHAM RENVOYANT HAGAR.

(Fac-fimile. Coll. Perin.)

« SARA VIT QUE LE FILS D'HAGAR L'ÉGYPTIENNE JOUAIT AVEC ISAAC, SON JEUNE ENFANT. ELLE DIT
« DONC A ABRAHAM : CHASSEZ CETTE SERVANTE AVEC SON FILS ; CAR LE FILS DE CETTE SERVANTE
« NE SERA POINT HERITIER AVEC MON FILS ISAAC. CE DISCOURS PARUT DUR A ABRAHAM A CAUSE DE
« SON FILS ISMAEL. MAIS DIEU DIT A ABRAHAM : QUE CE QUE SARA DEMANDE NE VOUS PARAISSE PAS
« TROP RUDE. FAITES TOUT CE QU'ELLE VOUS DIRA PARCE QUE C'EST D'ISAAC QUE SORTIRA LA RACE QUI
« PORTERA VOTRE NOM. » (GENÈSE, CH. XXI, paffim.) (1).

Abraham, fe foumettant à la volonté de Dieu, renvoie Hagar & touche d'un gefte compatiffant l'épaule de l'exilée. Au fond, fur le feuil de la demeure, Sara fe tient debout; elle preffe le départ de l'efclave & de fon enfant vers le défert de Beerféba. Elle croit avoir tout prévu pour fauvegarder les droits de fon fils. Le vif du fujet fe concentre donc fur l'époufe légitime qui, du fond & dans l'ombre, domine toute la fcène.

Mais Ifaac, voyant partir Ifmaël, oublie fes querelles & veut le rejoindre ; Sara l'arrête : ce mouvement venu du cœur eft un fentiment doux & vif qui frappe, tandis que l'expreffion d'Ifmaël entraînant fa mère hors du lieu où elle eft malheureufe, fait préfager l'inimitié de la race Ifmaélite contre celle d'Abraham. Cette fituation eft paffionnée & pathétique : du moment préfent naît l'avenir de ces deux nations !

Je fignalerai ici le défaut de proportion de la figure d'Abraham, l'abandon du vêtement; mais ce croquis, relevé de fépia, eft déjà complet comme fituation morale ; & ici je trouve l'application d'une penfée d'Orfel : « *On eft fûr d'intéreffer en tirant ce qu'on dit du fond même du fujet qu'on traite, après l'avoir retourné fous toutes fes faces.* »

— Planche 12. —

JACOB BÉNI PAR ISAAC.

(Fac-fimile. Coll. Perin.)

« ISAAC PRIE LE SEIGNEUR POUR SA FEMME PARCE QU'ELLE ÉTAIT STÉRILE, ET LE SEIGNEUR L'EXAUÇA,
« DONNANT A REBECCA LA VERTU DE CONCEVOIR. MAIS LES DEUX ENFANTS DONT ELLE ÉTAIT GROSSE
« S'ENTRECHOQUAIENT DANS SON SEIN. ELLE ALLA DONC CONSULTER LE SEIGNEUR QUI LUI RÉPONDIT...
« DEUX PEUPLES SORTIRONT DE VOTRE SEIN, SE DIVISERONT L'UN CONTRE L'AUTRE ; L'UN DE CES PEUPLES
« SOUMETTRA L'AUTRE ET L'AINÉ SERA ASSUJETTI AU PLUS JEUNE.
« ISAAC ÉTANT FORT VIEUX, AVAIT LES YEUX TELLEMENT OBSCURCIS, QU'IL NE POUVAIT PLUS VOIR...
« IL VOULAIT BÉNIR ESAÜ, MAIS RÉBECCA LUI SUBSTITUA JACOB. » (GENÈSE, XXV. XXVII, paffim.)

Ifaac fe foulève pour bénir ce fils qu'il croit être Efaü. Jacob à genoux, les mains jointes, regarde pieufement fon père et dans l'attente de la bénédiction, il oublie celui dont il tient la place. Rébecca voit fes vœux s'accomplir, mais voici qu'un bruit fe fait entendre ; c'eft Efaü revenant de la chaffe & pour demander la bénédiction paternelle. Un gefte de Rébecca l'arrête fur le feuil, & ne voyant pas fon père, celui-ci laiffe s'accomplir la bénédiction qui affure à Jacob le pouvoir fur fon frère, en le facrant héritier des promeffes de Dieu fur la race d'Abraham.

(1) Il n'eft pas fans intérêt de rappeler les origines des noms bibliques employés dans cet épifode :
Ainfi *Abraham* fignifie père de la multitude ; *Sara*, princeffe, maîtreffe ; *Ifmaël* (Yifchmaël), Dieu exauce ; *Ifaac* (Yifchak on rit), car tout le monde, avait dit Sara, *rira* en entendant qu'à fon âge elle concevroit. (F. LENORMANT. Hiftoire Ancienne.)

« QUE LES PEUPLES VOUS SOIENT ASSUJÉTIS ET QUE LES TRIBUS VOUS ADORENT. SOYEZ LE SEIGNEUR DE VOS FRÈRES ET QUE LES ENFANTS DE VOTRE MÈRE S'ABAISSENT PROFONDÉMENT DEVANT VOUS. »

Ici le geste de Rébecca est plein d'instantanéité, de fermeté & de décision. En cette figure réside le nœud de l'action, comme chez les Maîtres de l'art tragique ; la surprise de Rébecca ; l'inquiétude d'Esaü contrastent avec le calme d'Isaac & de Jacob. De là un intérêt réel pour le spectateur devant le mystère qui lui est ainsi dévoilé.

Mais Orsel se reprochait plusieurs défauts dans ce croquis, notamment le grand âge d'Isaac insuffisamment montré ; de plus, Jacob est trop jeune vis-à-vis d'Esaü, son aîné de quelques instants ; ses forces ne font pas pressentir celui qui lutta contre l'Ange du Seigneur jusqu'au matin. Il faut remarquer, pour être juste, qu'Orsel arrivait à Rome ; la nature italienne n'avait pas encore été l'objet de ses études ; enfin dans un second croquis de cette scène, Jacob aurait porté sur les mains & sur le col, le poil de chevreau qui permit la substitution : ce n'est ici qu'un premier jet (1).

— Planche 13. —

LA MORT D'ABEL. — Esquisses.

1823-1845.

(Fac-simile. Coll. Perin.)

*

— Planches 14. —

LA MORT D'ABEL. — Tableau.

ROME 1824.

(Musée de Lyon.)

*

— Planche 15. —

LA MORT D'ABEL. — Carton de la Tête d'Ève.

ROME 1823.

(Réduction au quart. Coll. Perin.)

*

NOUVELLE PHASE DANS LA VIE D'ORSEL. — L'influence de l'Italie fut capitale sur l'esprit d'Orsel : son intelligence grandit rapidement sur cette terre historique, au ciel pur & sans nuage. Ces campagnes illustres, ces montagnes du Latium & de la Sabine captivent le regard & dominent la pensée. Rome païenne est vaincue jusque dans les splendeurs du Colysée ! Rome chrétienne triomphe par la Croix sur ces ruines magnifiques & offre au regard de l'art de la Grèce consacré à la Majesté du vrai Dieu. Ces églises de tous les siècles, ce Vatican qui gouvernera toujours le monde quoi que tente l'esprit du mal, ce dôme de Saint-Pierre, tiare temporelle du tombeau des Apôtres, ces couvents, ces palais, ces souvenirs qui animent la ville entière, apparaissent à l'artiste, captivent son esprit comme un spectacle mystérieux dont le temps & l'étude lui dévoileront un jour les arcanes.

A Rome tout s'harmonise dans une puissante unité, le sol, le peuple & les monuments. La statuaire grecque & romaine qui remplit le Vatican accompagne dignement les fresques où Raphaël a célébré

(1) Ainsi rapprochés, les deux sujets dont il vient d'être question (pl. 11 & 12) montreront que pour émouvoir, rien ne valait mieux aux yeux d'Orsel que de chercher ses idées & ses impressions dans le cœur humain : « C'est le grand livre, disait-il, compris de tous les temps, de tous les âges, de toutes les nations. L'éloquence de la Bible est la plus forte, parce que n'ayant prise que dans le cœur humain, elle va droit au cœur. Il faut donc pour émouvoir, rentrer en soi-même, & y chercher des pensées qui peuvent émouvoir ce autres ; mais l'important, il me semble, & c'est là la difficile, est de choisir ce qui est commun à tous les autres, à l'humanité, & non pas seulement ce qui tient à son propre individu. C'est ce qui fait qu'Homère, Démosthène, Sophocle, Cicéron, saint Jean Chrysostome, saint Jérôme, en traitant de sujets si différents, sont toujours aussi remuants que s'ils avaient écrit de nos jours. »

les triomphes de l'Eglife, & ces hommes qui circulent dans les rues ou qui prient devant les autels, font bien les defcendants des vainqueurs du monde, ou de leurs efclaves, les martyrs des Catacombes. L'artifte retrouve dans cette race antique toute la dignité de l'hiftoire, & s'il n'a pas l'ambition de repréfenter les grandes fcènes, du moins la beauté du payfage, la nobleffe des horizons, la fplendeur de la lumière, le pittorefque des coftumes, la variété des geftes & des expreffions populaires élèveront fon talent & lui infpireront des œuvres de mérite.

La ligne que devait fuivre Orfel n'était pas douteufe : préparé à ces impreffions par fes ftations à Pife, à Florence & à Sienne, il fut heureux de fe trouver dans ce milieu où il allait fe dépouiller de l'agitation nerveufe qui furabonde en France, fe corriger du défaut du jeune homme, afin d'agrandir & d'affurer fon ftyle dans l'intimité des Maîtres. L'art religieux était depuis longtemps fon unique penfée & afin de graver fes impreffions nouvelles dans une œuvre durable, il réfolut d'étudier les formes de la nature italienne. C'eft dans ce but qu'il ajourna l'exécution du *Moïfe préfenté à Pharaon*, au fujet duquel, du refte, l'Adminiftration lui avait laiffé toute liberté, pour prendre comme thème la *Mort du jufte Abel*.

Sujet bien digne de tenter un artifte, car c'eft une grande page de notre hiftoire, la conféquence de la chute originelle, la Mort entrée dans le monde : l'extrême douleur de l'enfantement était les prémices d'une douleur plus grande encore? Déformais l'humanité eft féparée en deux camps : la lutte du Bien & du Mal commence & la mort du jufte Abel eft l'image de la mort du Chrift (1).

Dans cette fcène typique, Orfel cherche l'expreffion dramatique & terrible, il donne à chaque âge, à chaque nature fon caractère particulier, & il retrouve dans la race qu'il étudie les beautés de la ftatuaire antique.

SUJET. — IL ARRIVA QUELQUE TEMPS APRÈS, QUE CAÏN PRÉSENTA AU SEIGNEUR UNE OBLATION DES FRUITS DE LA TERRE. ABEL FIT AUSSI LA SIENNE QUI ÉTAIT DES PREMIERS NÉS DE SON TROUPEAU ET DE CE QU'IL AVAIT DE PLUS GRAS, ET LE SEIGNEUR REGARDA FAVORABLEMENT ABEL ET SES PRÉSENTS; MAIS IL NE REGARDAIT POINT CAÏN NI SES OFFRANDES. C'EST POURQUOI CAÏN EN FUT FORT IRRITÉ ET SON VISAGE ÉTAIT TOUT ABATTU. ET LE SEIGNEUR DIT A CAÏN : POURQUOI ETES-VOUS EN COLÈRE ET POURQUOI UN TEL ABATTEMENT SUR VOTRE VISAGE? SI VOUS FAITES BIEN, N'EN SEREZ VOUS PAS RÉCOMPENSÉ ? ET SI VOUS FAITES MAL, NE PORTEZ-VOUS PAS AUSSITOT LA PEINE DU PÉCHÉ? MAIS VOTRE CONCUPISCENCE SERA SUR VOUS, ET VOUS LA DOMINEREZ. — OR CAÏN DIT A SON FRÈRE ABEL : SORTONS, ET LORSQU'ILS FURENT DANS LES CHAMPS, CAÏN SE JETA SUR SON FRÈRE ABEL ET LE TUA. (Genèfe, paffim.)

DESCRIPTION DU TABLEAU. — Adam devant le corps d'Abel maudit Caïn qui s'enfuit. Eve voulant arrêter la malédiction paternelle, regarde le ciel & fe frappe la poitrine.

Abel gît étendu, inanimé, la tête appuyée fur les genoux d'Eve. Sa victime fait penfer aux paroles que le Prophète applique au Sauveur dont le jufte Abel eft l'image :

TANQUAM OVIS AD OCCISIONEM DUCTUS!

IL EST SEMBLABLE A L'AGNEAU VOUÉ A LA MORT!

Adam qui s'eft avancé vers le corps d'Abel fe retourne & d'un gefte lance l'anathème fur Caïn. Le meurtrier, les bras élevés, les cheveux épars, le regard rempli d'effroi, s'enfuit à travers la campagne. Mais ce qui remue le plus, c'eft la figure, ce font les larmes & le repentir de la mère retenant le bras d'Adam pour qu'il ne maudiffe pas ce fils, car c'eft elle qui a commis la première faute ; c'eft

(1) Du refte, il eft du plus grand intérêt de fuivre les fignifications de tous ces noms que nous donne la Genèfe.
« Tirés des langues fémitiques comme tous ceux qui dans le récit biblique attribue aux premiers ancêtres de notre race, ce font en réalité de véritables
« épithètes qualificatives, qui expriment le rôle & la fituation de chaque perfonnage dans la famille originaire. *Adam* veut dire *homme* par excellence,
« *Eve*, *vie*, « parce qu'elle a été la Mère de tous les vivants » dit le texte facré ; *Caïn* fignifie *créature*, *le rejeton*; *Abel* (Hébel) eft le mot qui, dans
« les plus anciens idiomes fémitiques, exprime l'idée *de fils*, & s'eft confervé en affyrien ; enfin *Seth*, comme la Bible le dit formellement, eft
« le *fubftitué*, celui que Dieu accorde à fes parents pour compenfer la perte de leur fils bien-aimé. (F. LENORMANT. Manuel d'Hiftoire
« Ancienne. Vol. 1.)

Ce fujet de la Mort d'Abel avait vivement frappé l'âme d'Orfel dès fa jeuneffe ; nous avons retrouvé dans fes papiers les matériaux d'une tragédie en cinq actes, où les fentiments les plus variés & les plus vrais fe développent pour s'achever par ce cri fatal, inconnu jufqu'alors & nœud de l'action tragique, la Mort, exclamation terrible lancée par Eve.

Plus tard, nous conftaterons (fafc. VII, pl. 72) cette même préoccupation ; c'eft dans la chapelle de la Vierge. Dans le *Chrift aux Limbes*, à l'Eve coupable, à la Mère de la Mort, Orfel oppofe la feconde Eve, l'Immaculée Vierge Marie, la Mère du Salut. Le Chrift, le pied fur la porte brifée des enfers & fur le démon écrafé, tire des limbes Eve repentante ; & derrière le Chrift, Marie, la Mère du Salut, avec Gabriel, eft à genoux & intercède en faveur de celle qui a perdu le monde ; plus bas :

A FEMINA MORS, A FEMINA REDEMPTIO. F. P.

elle qui a introduit la Mort dans le monde, elle s'accuse en regardant le ciel & paraît offrir en expiation l'agonie de son cœur.

Les lignes simples du paysage grandissent l'importance des figures. Un large versant de montagnes à l'horizon, un lac entouré d'arbres & de grands rochers; puis en avant un chemin creux qui semble conduire à l'abîme où se précipite Caïn. Le ciel se couvre de nuages, le vent pousse le coupable comme le remords qui va le dévorer. Une morne douleur se répand dans les airs. Derrière le groupe d'Adam & d'Ève, l'arbre fatal étend ses branches & montre ses funestes fruits; enfin sur le rocher près duquel Ève est assise, rampe vers elle le serpent.

Pour compléter cette impression, des terrains d'un ton gris & lugubre font ressortir la scène & détachent les figures avec simplicité. Il n'y a pas de moyens factices, d'effets extraordinaires, de telle sorte que la première impression augmente toujours au lieu de s'affaiblir.

ÉTUDE DES PERSONNAGES. — ADAM. — Dès le premier abord, la haute stature, la force des membres, l'énergique gravité du mouvement d'Adam révèlent le Père du genre humain. Le haut du corps est de face; la tête de profil se détache fièrement sur le ciel, & la silhouette du bras étendu est d'une grande puissance dans la composition par l'effroi que Caïn en ressent. Comme art, le dessin d'ensemble est savant & présente des lignes fermes & des formes très-précises. On sent une intelligente étude de la nature italienne : enfin, une chose remarquable, cette figure ne subit aucun changement depuis la première composition.

ÈVE. — La figure d'Ève conforme à celle de l'esquisse était complètement peinte en 1824 & pouvait satisfaire par son ensemble comme par les détails de l'exécution. LE TABLEAU ÉTAIT TERMINÉ. Mais aux yeux du peintre, Ève n'exprimait pas assez le remords de sa faute & le désir d'arrêter la malédiction d'Adam : il voulut la changer. M. Guérin combattit cette pensée : quelle certitude avait-il d'aller au-delà ? Pour l'essayer, Orsel appliqua une grande feuille de papier sur la partie supérieure de la figure & chercha dans la tête plus renversée & dans le mouvement du bras plus étendu, une expression nouvelle. Je ne saurais dire les efforts qu'il fit pour mieux rendre le sentiment de cette mère qui engendre la mort par le péché, mais j'ai compris dès ce moment la puissance de volonté qu'il apportait à concentrer tous ses moyens. M. Guérin admira ce dessin & dit à Orsel de le reporter sans hésiter sur la toile, & quand plus tard il le vit rendu par une peinture digne des Maîtres italiens, il le félicita vivement du succès obtenu : *Vous devez être content*, lui dit-il, *c'est la meilleure figure du tableau, elle est belle & bien de vous*. Il loua jusqu'au modèle qui avait aidé à une si grande amélioration.

ABEL. — Sous l'esquisse de la composition (Pl. 13.) nous avons placé le changement heureux qu'Orsel adopta dans la pose d'Abel. Quand il eut ébauché la figure entière avec la tête penchée & vue en raccourci, notre digne Maître lui avait dit : *l'expression de votre tête est bonne, mais la perspective des traits est fausse, vous ne connaissez pas encore assez le raccourci dans la forme humaine*. Orsel aussitôt s'enferme avec son modèle & cherche ardemment la solution de cette difficulté : devant le résultat obtenu M. Guérin fut tellement satisfait qu'il dit à son élève en souriant : *Maintenant vous savez : la tête d'Abel avait ainsi conquis le premier rang, celle d'Ève ne tenait que le second*? La figure entière d'Abel est d'un dessin souple & savant, harmonieux en toutes ses parties; le raccourci perspectif de tous ses traits est tellement exact, le mouvement de la tête est si naturel qu'on oublie l'art pour être tout entier à l'expression. Il semble que ce beau jeune homme en expirant s'est appuyé sur les genoux de sa mère par un dernier sentiment d'amour.

CAIN. — L'expression de Caïn est sauvage ; il fuit, les bras élevés, les cheveux en désordre & les yeux hagards. A moitié caché par le pli du terrain & près de disparaître, le criminel inspire la terreur ; il est marqué du doigt de Dieu, qui le punit après avoir tenté de le ramener au bien. Le type à part rappelle la race étrusque & n'est pas sans quelque analogie avec le style de Daniel de Volterre.

ENSEIGNEMENT DU TRAVAIL D'ORSEL. — L'exécution de ce tableau rapprocha naturellement l'artiste des Maîtres Anciens qui s'étaient inspirés de la même nature et des mêmes émotions. Le désir de perfectionner les figures principales lui en avait fait faire des dessins séparés d'égale grandeur, & l'avantage qu'il y trouva lui fit adopter l'usage des cartons. Cet usage, qui existait aux XVe & XVIe siècles pour toute peinture sur mur, sur panneau & sur toile, était à peu près abandonné en France depuis la fin du XVIIe siècle : il fut repris par Orsel à dater de ce tableau, lorsqu'il se vit forcé de gratter sa peinture jusqu'à la toile. Et de la sorte ayant reporté ses études sur un papier fort & tendu, il pouvait y faire tous les changements qu'il désirait sans fatiguer la peinture (1).

(1) Cette loi, Orsel la suivit dans tous ses autres ouvrages, & aujourd'hui la collection des cartons de la Chapelle de Notre-Dame-de-Lorette, que je possède, forme un ensemble fort précieux pour une gravure sérieuse de cette œuvre capitale.

F. PERIN.

Mais ce système rencontra bien des contradicteurs. En 1823, le perfectionnement successif de la pensée semblait impossible aux jeunes peintres qui admettaient comme principe incontestable que tout travail préparatoire refroidissait, détruisait l'inspiration, & que c'était une vieille doctrine ramenée à cause du romantisme. Orsel résista aux railleries & resta fidèle à l'exemple des Anciens Maîtres; il vit alors qu'Overbeck & les Allemands l'employaient également; seulement il différait d'eux sur un point essentiel. En effet, ceux-ci peignaient d'après le carton seulement, en renonçant à se servir de modèles, dans la crainte de trop se préoccuper des détails, tandis qu'Orsel, tout en évitant aussi les détails & changements inutiles, s'aidait encore de la nature pour fortifier & perfectionner ce que ses études précédentes lui avaient fait trouver. Et c'est volontairement qu'il insiste sur cette méthode; aussi en comparant le carton d'Ève (pl. 15) avec le tableau (pl. 14), on sera frappé, sans nul doute, de la supériorité qu'offre la peinture. L'anxiété maternelle, la douleur du repentir s'y peignent plus profondément, & c'est devant la nature que l'inspiration de l'artiste s'est complétée.

ORSEL ET SES MODÈLES. — L'expression à obtenir de ses modèles fut une des grandes préoccupations d'Orsel. Non-seulement il étudiait leurs formes, mais il cherchait à pénétrer leur caractère intime afin de pouvoir les diriger, leur donner l'intelligence du sujet, les amener à l'expression dont il avait besoin. Il employait pour cela tous les moyens, les encouragements, la menace, la douceur & la sévérité (1).

ÉTUDES D'ANATOMIE. — Dès les commencements, Orsel s'était appliqué aux études anatomiques; à l'Ecole de Lyon il recherchait, après la classe, l'anatomie des parties dont il n'avait pas saisi le dessous, dessinait ces parties à l'écorché, & inscrivait les noms des muscles; dès-lors son savoir s'était étendu, & pour se perfectionner à Lyon et puis à Paris, il étudia également l'ostéologie & la myologie, s'appliquant à deviner la raison intime de tout ce que montre le dehors (2).

Il examina donc très-attentivement, dès son arrivée à Rome, dans les rues & sur les places, la nature italienne & y sentit combien les divisions des formes sont plus nettes, les parties osseuses plus précises & la simplicité musculaire plus mâle que sous les climats du Nord. Il rechercha avec d'autant plus de soin, dans l'atelier, l'étude anatomique pour Adam, & le fier Transtévérin contracta si vigoureusement & intelligemment ses bras & ses jambes que le jeu des muscles se dévoila tout entier à l'œil de l'artiste, & qu'il pût les constituer sur le papier à l'état d'écorché.

Par suite de ces divers travaux, la figure d'Adam présente dans son ensemble un mouvement largement accentué, & le rendu le plus complet dans les extrémités. Une science vraiment italienne se reconnaît dans le sentiment mâle de la forme & dans l'expression des traits.

Le corps de Caïn doit son énergie à la vivacité avec laquelle son geste est exprimé, à la précision des os, des tendons & des muscles qui forment les parties méplates & rappellent les bronzes étrusques du Musée de Naples par leur savante expression, tandis que la figure d'Abel offre des faces plus simples, douces dans le milieu, d'une grande pureté d'étude dans les contours & les extrémités. L'attache du cou sous la tête & son insertion sur la poitrine sont parfaitement étudiés; les traits du visage expriment le calme, malgré la défaillance de la mort.

La figure d'Ève possède cette fermeté & cette largeur dont la nature méridionale semble avoir le privilège; le modèle est beau, & toute la supériorité de l'œuvre se reconnaît en elle!

(1) Lorsqu'il eut rendu les formes d'*Adam* & qu'il fallut mettre toute l'expression dans la tête & le bras levé, contre ses habitudes il devint exigeant; s'armant d'un grand sang-froid pour dominer ce Transtévérin, fier de son titre d'ancien Romain, il prépara la tempête & attendit le moment où son modèle, à bout de patience, lui offrait lui-même des traits bouleversés & des lèvres frémissantes. Il put observer alors une expression vraie & puissante, tandis qu'il n'eût obtenu qu'une grimace & une fausse douleur, en agissant autrement.

Pour l'*Ève*, le modèle choisi avait de la beauté & du caractère; mais comment, à son insu, l'élever à la hauteur du sujet? Il questionne l'italienne sur les tristesses de sa vie, il y prend part, il s'en émeut lui-même, puis il devient peu à peu dur à son égard, car il a besoin d'une expression plus forte. Il lui reproche la mollesse, les larmes montent aux yeux & dévoilent ce que le cœur renferme de tristesse & d'amertume; l'artiste saisit ce qu'il cherchait; les traits restent beaux en exprimant l'angoisse maternelle.

Le modèle de *Caïn* n'était pas du Transtévère & n'avait, malgré son aspect sauvage, ni énergie ni fierté. C'est par la rudesse, par la menace même que l'artiste devait l'amener à ses fins. Une fois Orsel le voit pâlir, mais ce n'est pas de la colère. Cet homme avait apporté de la campagne de Rome un serpent qu'on lui avait donné, enfermé dans une amphore. Le reptile en soulève le couvercle pour passer la tête; mais le peintre le saisissant avec une pince, lui brise le corps, non sans observer l'épouvante du modèle; il dessine aussitôt l'expression qu'il cherchait pour son tableau; cette belle figure était trouvée.

Enfin, pour la figure d'*Abel*, Orsel se servit du même modèle que Drolling. Quand il lui eut fait prendre la position voulue, il l'entretint familièrement, le flattant sur sa beauté, sur l'honneur que le pensionnaire de la villa Médicis lui avait fait de le choisir, &c.; bref, le modèle ne s'endormit pas & la figure fut naturellement posée & saisie.

Aussi les modèles avaient pour Orsel une estime profonde; ils l'appelaient l'homme juste. Quand il leur avait expliqué la cause de sa dureté passagère & qu'il les avait généreusement récompensés de leurs peines, ils admiraient son travail & sa persévérance. Orsel, de son côté, leur témoignait de l'intérêt, étudiant leur caractère & cherchant à exercer pour eux une heureuse influence, non pas en les initiant à nos idées françaises, mais en développant leur esprit droit & religieux.
A. P.

(2) Cette science cherchée à Lyon dans la classe de P. Révoil, étudiée dans la figure de l'*Enfant prodigue* à la façon des Maîtres, fut poursuivie dans le vieillard de *La Charité* d'une manière beaucoup plus sérieuse & fut enfin acquise à Rome avec tout le sérieux & le mâle de la nature italienne.
F. P.

PERSPECTIVE. — La science du raccourci, dans les formes d'Ève & celles d'Adam, démontre l'étude sérieuse de la perspective, qui avait accompagné de bonne heure celle de l'anatomie. (Voir la tête d'Ève. Planche 15.)

PROCÉDÉS DE PEINTURE ET DE GLACIS. — Le mode d'exécution de ce tableau est fort instructif : Orsel commença par peindre les figures d'une manière large & grande ; il exprima les plans par le jeu très-correct du *clair-obscur*. Opposant les parties délicates & larges aux parties osseuses, il établit solidement l'ensemble, réservant les retouches en demi-pâte & les glacis pour perfectionner & assouplir plus tard cette première construction robuste & savante. Il procédait comme l'architecte dont les lignes fermes & les pierres ébauchées reçoivent du travail des moulures & de l'ornementation leur effet définitif. La lumière, en se présentant de profil sur Adam & Caïn, éclaire & précise nettement leurs traits & leurs gestes, en laissant de larges ombres sur les autres parties de leurs corps. Le vêtement de peau qui recouvre Adam & que le vent soulève, ajoute à l'énergie de son mouvement & par la vigueur de ses ombres produit plus de puissance & d'effet au centre du tableau. En opposition à ces ombres, une ample lumière est distribuée sur tout le corps d'Abel & sur la figure d'Ève, en jetant sur ce groupe une simplicité & une largeur d'effet qui captive le regard & émeut l'âme ; la douceur empreinte sur les traits d'Abel en devient plus sympathique & le remords d'Ève plus poignant !

Vue de loin, l'œuvre saisit par le caractère énergique de l'ensemble ; étudiée de près, il lui manque le complément qui lui donnerait le charme de la variété : tel le sculpteur qui reprend son œuvre, mise au point par les praticiens, pour donner au marbre la perfection & le souffle de la vie. C'est ce que fit Orsel par des demi-pâtes d'abord, puis ensuite par des glacis & ainsi il pouvait augmenter ou diminuer l'importance à sa volonté.

Orsel tenait cette science de son premier maître, M. Révoil, qui la lui recommandait contrairement à l'enseignement de David, mais suivant en cela le mode des peintres vénitiens, hollandais & flamands. Léonard de Vinci & Raphaël avaient usé de cette méthode complémentaire, & devant de tels Maîtres qu'importaient les contradicteurs ?

Mais le *coloris* concourt aussi au sens moral de l'œuvre : il fallait de la lumière & de la force tout ensemble dans ce viril sujet. Les carnations d'Adam sont très-animées, elles produisent au centre du tableau un très-grand effet ; le bras droit & la tête se détachent chaudement sur le ciel ; & de même le bas de la figure s'enlève avec intensité sur les terrains lumineux du premier plan. Par cette vigueur de coloris, l'attention se porte d'abord vers la malédiction du père & sur le fils maudit dont les chairs brunes, les cheveux noirs & le vêtement en désordre attristent l'âme ; son expression gagne en effroi & l'horreur est au comble si l'on reporte son attention sur le corps d'Abel dont les yeux à demi-fermés sont injectés de sang, & les lèvres entr'ouvertes & déjà violacées. D'autre part, la douceur encore empreinte sur ses traits est augmentée par une dislocation étonnante des chairs : la blessure fatale se reconnaît sous la chevelure, & le sang a coulé sur la peau de l'agneau. Ce dernier détail fut ajouté à la fin du travail, sur la demande de M. Guérin.

Le paysage lui-même concourt à l'effet moral : la pâleur d'Ève & d'Abel s'accentue par l'opposition de l'arbre & des broussailles qui sont derrière le rocher : en résumé tout est douleur, tristesse dans le ton de ces deux figures ; tout est animation & fureur dans les deux autres.

HISTORIQUE DU TRAVAIL. — Dans cette œuvre importante, Orsel cherche l'expression dramatique & profonde ; il voudrait donner à chaque âge, à chaque nature son caractère particulier & retrouver dans la race qu'il étudie les beautés de la statuaire antique.

Les dessins successifs & les grandes études que j'ai entre les mains me permettent de faire suivre la marche d'Orsel & les efforts qu'il fit pour vaincre les obstacles & terminer son œuvre magistrale. Ce tableau exigea seize mois d'un travail opiniâtre & même, dans les derniers temps, Orsel consacroit onze heures à cette tâche, au milieu des plus fortes chaleurs de l'été de 1824. Ses forces physiques étaient épuisées, & l'énergie seule de sa volonté de fer le soutenait encore ; enfin il n'avait plus que quelques retouches à faire, lorsqu'un coup bien sensible vint briser ses forces & arrêter son travail. Son cher camarade & compatriote Magnin, artiste de talent, mourut à Bologne en y arrivant, & cette douleur réveilla chez Orsel une affreuse maladie des organes du cœur, qui l'avait déjà violemment éprouvé en France. Orsel lutta pendant deux mois contre la mort : son fidèle ami ne le quittait pas. P. Guérin seul était admis pendant la convalescence, le ranimant par l'examen des principes les plus élevés de l'art, démontrant les principes sur des gravures célèbres, & notamment sur celle d'Eudamidas. Ses camarades eux-mêmes se pressaient pour recevoir des nouvelles de celui qui était aussi juste & indulgent pour les autres que sévère envers lui-même.

Mais Orsel était incapable de tenir le pinceau ; il me fallut donc, d'après ses indications & sous les yeux du Maître, achever quelques détails & passer le glacis sur le paysage & sur le corps d'Abel.

Alors le tableau fut exposé durant plusieurs jours, à Rome, dans l'atelier d'Orsel. P. Guérin en ayant parlé avec émotion, tous les Français le visitèrent, & les Allemands lui rendirent pleine justice. Les premiers étaient surpris, déconcertés devant la routine brisée ; les seconds, au contraire, avaient su voir qu'ici la beauté de la

forme & de l'exécution captivent toujours le regard au profit du sujet & de l'expression. Quant aux nouveaux artistes venus de France, ils traitaient de froideur la simplicité des tons & l'énergie d'exécution qui manque de désordre. Ceux-là viennent à Rome pour trouver que rien en Italie ne parle français, & qu'à Paris seulement on a raison ; aussi y retournent-ils le plus tôt possible pour admirer la fougue des improvisateurs de la mode du jour (1).

A son passage à Lyon, le 15 décembre 1826, le tableau fut exposé, durant trois jours, au milieu des Anciens Maîtres, la plupart Italiens. Ce voisinage ne l'abaissa pas ; c'étaient la même nature, les mêmes principes, & les concitoyens d'Orsel furent satisfaits. Enfin le tableau fut placé à l'exposition du Louvre, mal éclairé, sous une fausse lumière qui faisait ressortir les grains de la toile.

A toute autre époque, cette œuvre eût paru forte & hardie ; mais en ce temps de vertige, tout ce qui n'était pas bizarre & heurté paraissait froid & sans vie. Le goût était tellement égaré qu'on n'admirait que les exagérations d'effet & les hardiesses de ton. Les littérateurs de la même école célébraient avec enthousiasme leurs confrères en peinture & proclamaient *nouvel âge d'or le despotisme de l'imagination & la liberté illimitée de la brosse & du couteau*. Comment accorder leur attention au tableau d'Orsel, dont l'harmonieux effet & la savante lumière laissaient toute leur importance à la beauté de la composition & à la profondeur de l'expression ? C'étaient là des qualités tout au plus bonnes pour la peinture à fresque.

Pourtant, des juges compétents comprirent la tête d'Ève, à travers la poussière qui la voilait ; elle fut louée notamment par trois artistes de mérite, Hersent, Drolling & Heim, qu'Orsel retrouva plus tard à Notre-Dame-de-Lorette. Mais il ne connut pas alors ces éloges, qui auraient soutenu son courage pendant les tristesses d'une longue convalescence. Il attendait son fort avec anxiété, & les mécomptes qu'il éprouva purent, malgré l'approbation de son Maître, lui faire croire qu'il s'était trompé.

Quelques critiques se formulèrent ; on confondit l'intelligence & le rendu de la nature italienne avec l'imitation des Anciens Maîtres. On reprochait à Ève de trop rappeler les œuvres du Dominiquin, critique qui était, aux yeux de M. Guérin, le plus bel éloge, car il avait pu lui-même comparer le modèle vivant à la peinture. On prétendait aussi que la tête d'Adam était une copie de celle de *Dieu Créateur*, dans les Loges du Vatican. Orsel assurément, avait suivi les mêmes principes que Raphaël, mais son dessin avait reproduit fidèlement ce qu'il avait vu sur la nature, & il avait tenu compte dans le profil de la différence qu'il y a entre l'Homme & Dieu.

Enfin, le tableau de la mort d'Abel fut acheté par l'Administration municipale de Lyon au prix de six mille francs. Si Paris l'eût acheté, le tableau serait allé s'enfouir dans un lieu écarté, peu vu & point connu par conséquent, tandis que placé avec honneur au centre d'une collection importante, il constate les progrès d'Orsel & présente un grand enseignement. L'œuvre est supérieure à *la Charité* ; le peintre est plus libre devant la nature italienne, tandis qu'en France il était plus gêné par nos habitudes & nos formes conventionnelles.

C'est qu'à Rome l'artiste retrouve les types dont les sculpteurs & les peintres anciens ont profité, & étudie les mêmes modèles. Il y retrouve cet art des Grecs que ses maîtres lui ont appris à aimer, ces belles divisions du corps humain et cette grandeur de formes & de mouvements que défigurent les délicatesses de nos constitutions ; il peut copier ce qu'il voit & s'appliquer plus librement à la recherche de l'expression. Aussi son œuvre devient-elle supérieure en montrant une science plus pure & plus intelligente (2).

(1) Ces regrets sur la tendance générale des jeunes artistes, sont plus justes aujourd'hui que jamais par suite des règlements subversifs imposés récemment à l'École de Rome, malgré l'énergique opposition de l'illustre M. Ingres. F. P.

(2) Parmi les appréciations du tableau de la mort d'Abel venues de Paris, j'en citerai une qui me fut remise à Genzano après un repos salutaire au rétablissement de la santé du cher malade, & Orsel en reçut une véritable & salutaire émotion :

Paris, 27 novembre 1824.

...Quoique rassurés sur la santé de M. Orsel, nous désirons vivement recevoir encore des nouvelles.

Je vis enfin son tableau le lendemain du jour où je t'écrivis, il a pleinement confirmé l'opinion que j'en formais d'avance : on ne peut le considérer sans se sentir vivement ému ; c'est ce que j'ai éprouvé & ce que j'entends dire à tous ceux qui m'en parlent. L'effet n'en est pas acheté au dépens du goût. On voit qu'en frappant fort, M. Orsel s'est efforcé en même temps de frapper juste : ou plutôt c'est en frappant juste qu'il est parvenu à frapper fort. Sa tête d'Ève me semble exprimer avec beaucoup de vérité & d'énergie tous les sentiments qui doivent saisir & oppresser cette malheureuse mère : la douleur, l'horreur, l'effroi. Cette pensée que c'est elle qui a mis le mal sur la terre, que c'est par suite de son péché qu'un de ses fils est mort, que l'autre est criminel, cette pensée terrible qu'indique & semble personnifier le génie du mal, qui triomphe près de là sous la figure du serpent, vient d'ouvrir devant elle un abîme de douleur & son œil, qui n'ose y plonger, se lève & reste fixé vers le ciel qu'elle offense & qui est encore son refuge !

Ou je me trompe fort, ou M. Orsel aimerait mieux être condamné qu'absous au tribunal des romantiques. Aurait-il si mûrement, si profondément médité sa composition, s'il n'eût ambitionné d'autres suffrages que ceux de ces génies heureux, de ces peintres-nés qui jettent pêle-mêle sur la toile des figures, comme des membres épars, sauf à eux à s'arranger entre eux, comme ils pourront, pour composer un tableau semblable à Épicure lançant dans le vide ces atomes ronds & crochus pour en former cet univers ? En d'autres termes, M. Orsel a fait une belle & touchante tragédie : un romantique eût fait un magnifique & terrible mélodrame......... A. P.

CONCLUSION. — Voici exposé avec toute sincérité mon jugement sur les études successives de ce tableau qu'*Orfel commença bien modeste élève & qu'il termina en maître*. P. Guérin le regardait comme tel & le disait très-haut ; désormais notre cher Maître conversait avec nous sur les questions d'art les plus élevées & se complaisait de plus en plus dans le sentiment simple & ferme que recherchait l'âme ardente de son élève.

— Planche 16. —

SAUL DEVANT L'OMBRE DE SAMUEL.
1823.

(Fac-simile. Coll. Perin.)

*

« AYANT VU L'ARMÉE DES PHILISTINS A GELBOÉ, LE ROI SAUL FUT FRAPPÉ D'ÉTONNEMENT ET LA CRAINTE LE SAISIT JUSQU'AU FOND DU CŒUR. IL CONSULTA LE SEIGNEUR ; MAIS LE SEIGNEUR NE LUI RÉPONDIT NI EN SONGE NI PAR LES PRÊTRES, NI PAR LES PROPHÈTES... ALORS LE ROI SE DÉGUISA, ET ACCOMPAGNÉ DE DEUX SERVITEURS, VINT TROUVER UNE PYTHONISSE A EUDOR POUR QU'ELLE FASSE VENIR SAMUEL... CELUI-CI ANNONCE LES DÉCRETS DE DIEU, ET LA PERTE DU ROYAUME QUI SERA DONNÉ A DAVID, SON GENDRE... LE SEIGNEUR LIVRERA ISRAEL AVEC VOUS ENTRE LES MAINS DES PHILISTINS, ET MÊME LE CAMP D'ISRAEL. *(Genèse, les Rois,* l. 1, chap. XXVIII, *passim.)*

Le royal fils de Lis, courbé vers la terre, la tête entre les mains, l'esprit terrifié par la malédiction de Samuel est au centre de la scène, aux pieds de l'ombre terrible ; ses officiers, à l'entrée de la caverne, sont effrayés & sondent la mesure de la menace & du danger.

Tout est naturel & terrible dans les rapports entre Samuel, Saül & ses officiers : tout marche avec la Bible. Samuel est plein de noblesse & c'est dans le geste de la main gauche, la main qui maudit, que réside l'âme de cette composition.

Le clair-obscur y est parfaitement observé & frappe dès le premier abord ; mais il faut reconnaître que la figure de la Pythonisse est faible, le mouvement est outré ; le flambeau en avant, le corps rejeté en arrière, le manteau agité, tout est théâtral, déclamatoire, de mauvais aloi : Orfel était tombé dans le style académique qu'il redoutait tant.

En effet, voyons la Bible : la Pythonisse s'effraie, non du spectre qu'elle évoque, elle en a l'habitude, mais le nom de Saül prononcé par l'ombre la terrifie ; car c'est lui, le tueur des devins & des prêtres, qu'elle craint le plus au monde.

Orfel avait encore besoin de se fortifier ; il en eut conscience & se mit avec ardeur au travail. La suite le prouvera.

— Planche 17. —

JUDITH. — 1824.
ESSAI D'AJUSTEMENT DE DRAPERIES SUR NATURE.

(Fac-simile. Coll. Perin.)

*

Dès qu'il eut renoncé à l'usage du mannequin, Orfel chercha des sujets qui lui permissent d'étudier le modèle vivant, afin d'acquérir la science & l'expérience tout en conservant le naturel. La rencontre d'une belle Genzanaise, à l'aspect énergique, fit naître l'idée d'une Judith tenant la tête d'Holopherne : le geste ferme, les yeux fixes & exprimant beaucoup d'énergie, & sous cet aspect on devine l'inspirée.

Le jet du manteau & ses grandes divisions expliquent heureusement le mouvement ; le vêtement est habitué au corps qui le porte, les plis sont variés ; souples & aplatis sur la hanche, ils se développent avec aisance le long du corps & les plans qui le divisent sont accentués avec discernement. On sent la nature vivante, le mouvement présent laisse comprendre le geste précédent ; le modèle a agi après avoir été revêtu de ses étoffes, il en a pris l'habitude. C'est ainsi qu'Orfel placera désormais ses draperies, cherchant l'agencement le plus naturel & pourra le dessiner rapidement & sûrement (1).

(1) P. Guérin désira plus encore : il voulut que, d'après cette belle femme, Orfel peignît une étude de grandeur naturelle, les bras nus & le corps couvert d'une tunique blanche ; il exécuterait ce travail rapidement à l'instar de ses dessins & le résultat fut tel qu'il est encore aujourd'hui fort remarqué. C'est d'un bel enseignement & je serai toujours heureux de le montrer aux jeunes gens avides de leur art. F. P.

— Planche 18. —

DÉPART D'ABRAHAM ET D'ISAAC. — 1825.

(Fac-simile. Coll. Perin.)
(Essai pour l'esquisse app. à la famille de P. Guérin.)

*

DIEU DIT A ABRAHAM : PRENEZ ISAAC, VOTRE FILS UNIQUE, QUI VOUS EST SI CHER ET ALLEZ EN LA TERRE DE VISION ; ET LA VOUS ME L'OFFRIREZ EN HOLOCAUSTE SUR UNE MONTAGNE QUE JE VOUS MONTRERAI... ABRAHAM SE LEVA DONC AVANT LE JOUR, PRÉPARA SON ANE ET PRIT AVEC LUI DEUX JEUNES SERVITEURS ET SON FILS ISAAC... ET AYANT COUPÉ LE BOIS QUI DEVAIT SERVIR AU BUCHER, IL S'EN ALLA AU LIEU OÙ DIEU LUI AVAIT COMMANDÉ D'ALLER. (*Genèse*, ch. XXII.)

 Abraham fort de fa demeure ; fes deux ferviteurs le précèdent & conduifent l'âne chargé du bois pour le facrifice. Un chemin creux les cache en partie. Sur le feuil de la demeure, derrière Abraham, Sara penchée vers fon cher Ifaac lui donne fur le front le baifer du départ. L'enfant montre d'une main fon père qui eft fon protecteur & s'appuie de l'autre fur le bâton de voyage ! — A ce baifer, à ces adieux de la mère, toute confiante, Abraham fe fent brifé, il cherche au ciel la force d'étouffer par la foi la révolte de l'affection paternelle ; fa main fe ferre convulfivement fur fa poitrine & l'autre qu'il élève fait penfer au fecret qui exifte entre Dieu & lui.

 Ici les draperies ont été cherchées & deffinées fur le modèle vivant comme dans la figure de Judith. (Pl. précédente.) Ce fecond exemple d'un fujet de cinq figures eft plus férieux, d'une application plus variée. Les draperies d'Abraham font particulièrement d'un choix noble & naturel ; fauf pourtant la partie du manteau enveloppant les reins de Sara ; Orfel remédie à ce défaut dans une répétition en plus petite dimenfion (1).

— Planche 19. —

RUTH ET NOÉMI. — 1826.

(Fac-simile. Coll. Perin.)

*

« NOÉMI RETIRÉE AU PAYS DE MOAB PENDANT UNE FAMINE DANS ISRAEL, VINT A PERDRE ELIMELECH,
« SON MARI, ET SES DEUX FILS MAHALON ET CHELION, TOUS TROIS DE BETHLÉEM DU PAYS DE JUDA.
« AYANT APPRIS QUE LE FLÉAU AVAIT CESSÉ DANS SON PAYS, ELLE PARTIT AVEC SES DEUX BELLES-FILLES.
« EN ROUTE ELLE LES ENGAGEA A RETOURNER CHACUNE DANS LEUR FAMILLE POUR SE REMARIER ; QUANT
« A ELLE, DÉJA USÉE PAR L'AGE, ELLE DEVAIT BIENTOT MOURIR.
« ... APRÈS DES RÉSISTANCES RÉITÉRÉES, ORPHA BAISA SA BELLE-MÈRE ET S'EN RETOURNA EN MOAB.
« MAIS RUTH S'ATTACHA A NOÉMI SANS VOULOIR LA QUITTER : EN QUELQUE LIEU QUE VOUS ALLIEZ, JE
« VOUS SUIVRAI, ET VOTRE PEUPLE SERA MON PEUPLE, ET VOTRE DIEU SERA MON DIEU. (Livre de Ruth.
« *Passim.*)

 L'auftère nobleffe de Noémi affife au centre & dominant tout, fait le principal mérite de cette compofition : là, le dernier regard fi mélancolique d'Orpha, ici, le mouvement paffionné de Ruth, qui preffe avec ardeur fur fon fein la main de fa belle-mère, en lui montrant le chemin de Bethléem où elle veut la fuivre. Dans cette ville, prédeftinée parmi toutes les villes de Juda, Ruth époufera Booz qui engendrera Obed, Obed engendrera Jeffé, racine de *Marie, la fleur du falut*.

 Par l'étude des peuples anciens, Orfel s'approche de la gravité du Pouffin ; une large entente du clair-obfcur & l'heureux agencement du payfage agrandiffent la fcène, & donnent à ce croquis, fait même fans nature, une infpiration qui lui attire toutes mes fympathies.

(1) Cette compofition avec un fujet familier (la Récompenfe, pl. 87) fut offerte à M. Guérin le jour de fa fête, en 1825. P. Guérin approuva dans ces deux deffins le profit que l'élève tirait des obfervations que font naître les fcènes imprévues de la nature ; il y trouvait là auffi pour le ftyle hiftorique plus de naïveté dans la penfée & de fimplicité dans la forme. A. P.

 L'Album offert au Directeur de l'Académie de France par les jeunes artiftes français, étrangers à l'Académie & deffiné exclufivement par eux, paffa entre des mains inconnues après la mort de M. Bourdon, notre condifciple, légataire de P. Guérin. A. P.

— Planches 20, 21, 22, 23 & 24. —

MOÏSE PRÉSENTÉ PAR THERMOUTHIS A PHARAON.

L'UNE DES ŒUVRES LES PLUS MAGISTRALES D'ORSEL, PRINCIPAL ORNEMENT DU MUSÉE DE LYON.

1823-1830.

ORIGINE DU TABLEAU. — Le 9 avril 1823, le Conseil municipal de Lyon demanda à Orsel l'exécution du sujet de *Moïse sauvé des eaux*, dont l'esquisse avait été peinte à Paris en 1821, avant le tableau de la Charité & de ses Pauvres : cette œuvre de grande dimension serait destinée à orner le Musée Saint-Pierre. Enfin tout le temps nécessaire était laissé à l'artiste, qui fixerait lui-même le prix de son œuvre.

L'Administration se confiait en l'honneur de son compatriote & voulait, en lui facilitant des recherches & des études longues & sérieuses, le récompenser du désintéressement apporté par lui dans le tableau de la Charité.

Cet encouragement fut un grand sujet de calme pour l'esprit d'Orsel, qui mit tous ses soins à terminer le tableau de *la Mort d'Abel*, qu'il peignait alors à Rome. Mais cette ardeur même dépassa ses forces & une maladie grave s'ensuivit, qui arrêta tout travail & le força d'ajourner ses premières études sérieuses en vue du *Moïse* jusqu'en 1826. Jusque-là il s'occupa d'études moins fatigantes, mais du plus grand profit pour l'avenir. Du reste, l'occasion était unique, car on était dans l'année sainte du jubilé de 1825, & les motifs d'observation abondaient pour un artiste vraiment chrétien (1).

SUJET. — PHARAON, ÉPOUVANTÉ DE L'ACCROISSEMENT DU PEUPLE HÉBREU EN ÉGYPTE ET DES PRÉDICTIONS SINISTRES DE SES DEVINS, AVAIT ORDONNÉ DE FAIRE PÉRIR, AU MOMENT DE LEUR NAISSANCE, TOUS LES ENFANTS MALES DES HÉBREUX ET DE PUNIR DE MORT TOUS LES PARENTS QUI TENTERAIENT DE LES SAUVER.

AMRAM, PÈRE DE MOÏSE (2) ET JOCHABED, SA MÈRE, APRÈS AVOIR CACHÉ LEUR ENFANT PENDANT TROIS MOIS, CRAIGNANT ENFIN D'ÊTRE DÉCOUVERTS ET DE VOIR FRAPPER LEUR FAMILLE ENTIÈRE, EXPOSÈRENT LEUR FILS SUR LE NIL DANS UNE CORBEILLE ENDUITE DE BITUME ET DE POIX ET LAISSÈRENT MARIE SA SŒUR POUR VOIR CE QUI EN ARRIVERAIT.

EN CE MÊME TEMPS, LA FILLE DE PHARAON VINT AU FLEUVE POUR SE BAIGNER, ET AYANT APERÇU CE PANIER PARMI LES ROSEAUX, LE FIT RETIRER PAR SES COMPAGNES. ELLE L'OUVRIT ET FUT PRISE DE COMPASSION, QUOIQU'ELLE EUT RECONNU UN ENFANT DES HÉBREUX. OR LA JEUNE SŒUR DE MOÏSE, FEIGNANT DE SE RENCONTRER LA PAR HASARD, OFFRIT D'ALLER CHERCHER UNE FEMME DES HÉBREUX QUI PUISSE LE NOURRIR. LA PRINCESSE LUI AYANT DIT : ALLEZ, LA JEUNE FILLE RAMENA SA MÈRE JOCHABED ET TOUTES DEUX SUIVIRENT LA PRINCESSE AU PALAIS SANS QU'ON SUT QUE L'ENFANT LEUR APPARTENAIT. (*Exode*, chap. II, *passim*.)

Examinons maintenant successivement l'esquisse, le carton & le tableau.

Pl. 20. — ESQUISSE DU TABLEAU. — Paris, 1821.

(*Trait calqué sur l'esquisse peinte. Coll. Périn.*)

La scène se passe dans le palais du Pharaon Ramsès II Miriamoun (l'aimé d'Ammon). Une jeune Égyptienne agenouillée soulève de la corbeille de jonc l'enfant tiré du Nil, & Thermouthis le présente à son père en exprimant le désir de l'élever dans le palais ; derrière la princesse, la mère de Moïse, choisie pour nourrice, réprime le mouvement de joie de sa fille Marie qui ne pense qu'au bonheur de son jeune frère, sans songer que sa grâce ne lui est point encore accordée.

Cependant le Roi, assis sur son trône, avance le corps, s'émeut à la vue du petit Hébreu qui tend les bras vers celle qui l'a sauvé. Il hésite devant l'expression douloureuse de sa fille, car les devins ont annoncé la naissance d'un Hébreu dont la puissance un jour menacera l'Égypte, & cette hésitation est le nœud palpitant de

(1) Orsel étudia particulièrement les cérémonies de l'Église (voir volume deuxième, fascicule IX, planches 84 & 85) ; il examina aussi avec le plus grand soin le caractère & les mœurs des pèlerins accourus à Rome des confins de l'Italie, & surtout ceux des Iles de la Sicile, de Capri, Ischia & Procida, leurs habitudes, leurs costumes provenant de l'Orient. Heureux temps, heureuses études, rendues impossibles aujourd'hui par l'invasion des idées du Nord !

F. P.

(2) Moïse (Mosché) signifie « tiré des eaux. »

La fille de Pharaon est désignée par l'historien Josèphe du nom de Thermouthis (en égyptien *t-ourr-maut*, la grand'mère). (F. LENORMANT.)

la scène : derrière le trône, le chef des prêtres exprime à un courtisan ses craintes au sujet de la décision de Pharaon.

Auprès du Roi est une table avec des fruits, & derrière lui se trouve l'entrée du palais & son riche portique. L'enceinte de la cour est d'une grande étendue, & sur la gauche une Egyptienne attachée au service de la princesse rentre d'un pas rapide, désireuse de connaître le sort de l'enfant trouvé. La jeune fille, elle-même, sur laquelle s'appuie la princesse, élève les mains avec tendresse, & son expression est sympathique! Derrière l'enceinte du palais on aperçoit un temple, le Nil & les montagnes à l'horizon.

Telle est la première composition peinte sur toile, de 0,31 c. (largeur) & 0,23 c. (hauteur) : le trait présenté ici n'est que le calque fidèle de cette peinture. Si à cette pureté de dessin, l'esprit ajoute une couleur très-riche & fort délicatement traitée, on comprendra alors comment, à Lyon, dès 1823, l'impression fut décisive au sein de la Commission départementale.

Pl. 21. — PREMIÈRE ÉTUDE POUR LE PHARAON. — Paris, 1822.

(Fac-similé. Coll. Perin.)

En 1822, avant de quitter Paris, Orsel s'occupait déjà d'améliorer l'esquisse du tableau qu'il rêvait ; il s'attacha d'abord au personnage principal, à celui qui décidera du sort de Moïse. Assis sur son trône, le sceptre en main, Sésostris exprime par l'attitude de sa main droite une compassion digne & sérieuse : dans l'esquisse, il était plus familier ; ici, une sorte de majesté, de sévérité en même temps, découle de son hésitation à la pensée des oracles. Couvert d'une tunique à plis multipliés, & d'un manteau mieux ajusté que dans l'origine, Pharaon est plus noble, & cependant Orsel lui reprochait de la monotonie, de la raideur : *On sent trop*, me disait-il, *la maquette de bois sur laquelle j'ai drapé la tunique & le manteau : je ne puis m'en contenter!*

Pl. 22. — LE CARTON DU TABLEAU — Rome, 1826-1829.

(Réduction au 7ᵉ du dessin. Coll. Perin.)

L'expérience acquise par Orsel dans le tableau de la *Mort d'Abel* l'avait décidé pour l'avenir à réunir sur un papier tendre toutes les études préparatoires de ses tableaux. Il l'avait fait pour la *Madeleine* offerte à M. Guérin : il eut à s'en louer & à plus forte raison pour le tableau de *Moïse*, bien autrement important. Il adopta comme dimension le quart du tableau définitif, proportion facile à reporter sur la toile (1 m 65 c hauteur, sur 2 m 15 c largeur).

La certitude, par le carton, de pouvoir d'une part juger de l'ensemble & de la valeur d'une composition pour le dessin, & de l'autre éclairer & augmenter le caractère & l'expression morale, avant d'y appliquer la moindre couleur, devint pour Orsel un soulagement dans ses pensées & l'assurance d'un résultat meilleur. Orsel chercha tout d'abord à comprendre, de pouvoir d'une part juger chacun des personnages révélât par son mouvement, par son geste & par ses traits, ce qui l'émeut, ce qui l'agite, réalisant ainsi ce qu'il avait toujours cherché : *l'interprétation par la nature de l'art antique & des belles œuvres de Raphaël.*

En effet, en examinant la planche 22, où M. Faivre-Duffer, élève chéri d'Orsel, a su exécuter en lithographie un tour de force de dessin, on sentira par la puissance & la simplicité de l'expression que c'est dans la vie habituelle, dans les émotions vraies de l'âme que le peintre doit puiser ses moyens. Chacun des personnages se présente si bien par le mouvement & le geste, qu'il y a profit à les examiner successivement.

EXAMEN DES PERSONNAGES. — D'abord ce bel enfant qui appelle, recherchant avec ses petites mains sa royale protectrice, laquelle déjà, sans doute, l'a tenu dans ses bras pour le réchauffer sur son sein au sortir des eaux du Nil.

La jeune Egyptienne qui tient l'enfant est tout au plaisir de le contempler ; elle a tout oublié, prophéties, malheurs, car pure & naïve, elle est heureuse ; elle pressent déjà le bonheur d'une mère. Quel contraste avec cette malheureuse *mère* & son angoisse! Un mot va décider de la destinée de celui que son stratagème a sauvé une fois déjà de la mort. Au-dessus, la joie de la sœur de Moïse : chez elle le regard, les mains serrées avec force montrent ses espérances ingénues, tandis que *Jochabed*, voyant ce mouvement, le comprend & le réprime comme inopportun. Prompte à l'espoir, la jeune *Marie* croit son frère hors de danger.

La noblesse, la beauté de la princesse font le digne reflet de son âme; elle sollicite avec tant de bonté, avec

tant d'ardeur & de charme, que sa demande ne peut être repoussée. Il est impossible de rêver plus d'élévation dans la forme, plus de souplesse & d'harmonie dans le dessin. Le manteau affecté aux princesses égyptiennes, celui de la déesse Isis elle-même, a relevé encore les belles proportions de la figure ; le voile transparent de ces mousselines antiques pare le bras gauche, & l'épervier royal surmonte sa coiffure comme un diadème.

Rhamsès II Meriamoun hésite cependant, il résiste aux désirs de sa fille ; son regard est fixé sur l'enfant, une sombre pensée agite encore ses traits ; il sait l'Égypte menacée par la puissance d'un chef hébreu ; les prêtres & les devins l'ont annoncé, & cette pensée balance l'amour qu'il a pour Thermouthis.

Derrière le trône du Roi, le *chef des prêtres* regarde le jeune *prince* qui doit régner à la majorité de l'enfant trouvé : c'est lui que l'oracle menace. Mais Aménophis Méténphthah (chéri de Phtaph) aime sa sœur ; il la regarde fixement, & réfléchit en homme ; on sent qu'il est vaincu : il appuierait volontiers sa prière, sans s'inquiéter de l'avenir.

A l'angle du tableau, près du jeune prince, *deux soldats* se parlent bas ; on sait combien les caresses du jeune âge ont de puissance sur ceux qui vieillissent sous les armes. Barbares, inflexibles contre l'ennemi qui a la force de résister, ils sont bons, caressants pour l'enfance qui a besoin d'un appui.

Le jeune officier portant l'enseigne des Rois de l'Orient (1), le chasse-mouche en éventail, est immobile comme l'esclave ; ses yeux sont tournés vers la princesse, & leur blanc d'émail, enchâssé sous de larges paupières, tranche avec le noir des prunelles & la coloration brune des chairs. Il a cette beauté de l'Abyssinie, si étrange pour nos peuples du Nord.

Entre le Roi & l'esclave, une table avec des fruits, des vases, & la coupe royale. A ce sujet je reproduis une note d'Orsel : *Le Roi, selon l'antique usage égyptien, prend son repas à la porte du palais; son nom est gravé sur le trône : & cette dynastie ayant chassé de l'Égypte les Rois Pasteurs, ceux-ci sont représentés enchaînés sur le côté du siège royal. L'épervier royal, l'oiseau qui plane le plus près du ciel, le nilomètre, signe d'abondance & de protection, sont figurés sur la bordure des vêtements de Pharaon. L'aspic royal qui orne le devant du casque, indique le Souverain, qui seul avec les Dieux, avait le droit de le porter. La princesse est coiffée d'un ibis de métal émaillé, ornement également réservé aux Déesses & aux princesses. Les trois grands Dieux de l'Égypte sont gravés sur la première colonne : Osiris, Isis & Horus. Enfin les noms des premiers rois de la dynastie de Rhamsès IV sont tracés sur les murs de l'enceinte.*

Le globe solaire & les serpents ailés, symboles de la vie future, des sacrifices, des offrandes aux Divinités décorent la porte du fond.

A cette porte, un soldat monte la garde ; il repousse avec sa lance ceux qui ont vu la princesse rentrer au palais avec un enfant & deux femmes juives. La curiosité & l'anxiété sont grandes, car un édit royal a ordonné sous peine de mort de jeter dans le fleuve tous les enfants mâles qui naîtront parmi les Hébreux & de ne réserver que les filles.

Plus près, une jeune esclave de la maison de la princesse rentre du bain avec les bagages & marche avec empressement, car elle n'est pas étrangère à la scène ; l'inclinaison de sa tête témoigne de son inquiétude pour l'enfant trouvé par sa maîtresse.

J'ajouterai enfin qu'en cette œuvre la disposition générale de l'architecture aux lignes simples & larges a été empruntée aux monuments de Rome même. L'artiste a adapté les moulures égyptiennes aux silhouettes de la Trinité-du-Mont, du Palais-Quirinal, de la Tour-de-Néron, &c. (2).

Voici le carton du tableau de *Moïse*, tel que je le possède. Nous verrons plus tard comment Orsel sut encore améliorer son œuvre en la transportant sur toile.

Avant de passer en revue le travail exécuté pour améliorer le tableau, je résumerai en quelques points les progrès accomplis sur le carton depuis l'esquisse.

1° L'artiste donne au Pharaon plus de gravité à l'égard de l'enfant ; la mère peut à bon droit s'effrayer !

2° Le courtisan est remplacé par le jeune prince ; il est ainsi le témoin d'un fait dont le dénoûment prédit par les devins le menace plus que son père, déjà avancé en âge.

3° La princesse n'a plus près d'elle cette jeune fille qui pouvait distraire ; libre de ses mouvements, Thermouthis indique le palais où elle veut faire élever l'enfant qu'elle doit appeler Moïse.

(1) L'insigne royal était peut-être surtout le parasol, diadème élevé, désignant de loin à la foule le chef vénéré, tandis que le chasse-mouche, outre l'usage pratique, semblait destiné à chasser l'esprit du mal. Ces deux emblèmes, dont l'usage s'est conservé dans tout l'Orient, sont aujourd'hui les attributs royaux du Souverain-Pontife.
F. P.

(2) C'est ainsi qu'Orsel trouvait la vérité dans la nature & dans l'antique : ses camarades se moquaient de lui, disant qu'il cherchait la pierre philosophale. Oui, répondait-il, c'est ainsi qu'ont procédé les anciens : par leur choix dans le vrai, ils avaient élevé leur art & ils restaient naïfs avec la science.
A. P.

4° Jochabed, vue de face, se lie plus naturellement à la scène dont elle s'isolait trop, puisqu'elle est entrée avec la princesse & qu'elle fait partie de sa suite comme nourrice de l'enfant.

5° Le petit enfant tend affectueusement ses bras vers la princesse & semble déjà l'aimer : pensée qui peut gagner le Roi bien autrement que les mouvements violents tracés dans la première esquisse.

6° Deux jeunes esclaves portent chacun l'étendard royal derrière le Pharaon, & près de la table une peau de panthère est étendue sur les marches du trône ;

7° Derrière le souverain se tient le devin, conseiller du Roi ; il observe le jeune Aménophis Mérenphthah jusque dans le secret de l'âme.

8° Deux soldats se parlent à l'oreille : ils seraient satisfaits de voir recueillir au palais l'enfant trouvé : la discipline cède volontiers le pas aux joies naïves du premier âge.

9° Un soldat garde la porte de l'enceinte contre la curiosité des Égyptiennes, étonnées de voir des proscrites entrer dans le palais.

Pl. 23. — ETUDE POUR LES DRAPERIES. — Rome, 1826.

(Fac-simile. Coll. Perin.)

Les études de draperies pour le *Moïse* furent dessinées, dès 1826, exclusivement d'après les modèles vivants qu'Orsel costumait avec une grande vérité historique, & les formes des vêtements, des coiffures, des colliers prouvent une connaissance parfaite de l'antiquité.

L'artiste a cherché naïvement le rendu des plis, l'ensemble & les détails ; on prévoit dans ces dessins la beauté du jeune prince, la fermeté du Roi & l'angoisse de la mère de Moïse. Orsel était convaincu qu'avec ces études sur nature il gagnerait plus en vérité de forme, en instantanéité de mouvement que par l'usage commode & lent du mannequin. Et pour exclure à tout jamais ce moyen, voici la concession qu'il voulut faire dans ce tableau, afin de pénétrer la science de la formation des plis & de mieux imiter l'effet des tissus & le jeu de leurs couleurs.

Il modela des maquettes en terre de grandeur presque demi-nature & en ronde-bosse d'après chacun de ses modèles nus, & il s'arrangea, au sujet des figures assises, de façon que les bras, les jambes, le torse puissent se détacher du siège pour faciliter l'ajustement des draperies. Après avoir obtenu en terre les nus de chaque figure, il les fit mouler en plâtre & rechercha au Ghetto, le marché de Rome dans le quartier des Juifs, des draperies déjà portées & assouplies par l'usage. En choisissant les plus belles étoffes, les plus variées, les plus caractéristiques selon les personnages, il tailla lui-même les vêtements, qu'il fit coudre de façon à ne pas en perdre la souplesse ; puis il passa le ton local des carnations sur les nus apparents de chacune des figures de plâtre : il sut les vêtir avec tant de soin & de vraisemblance, d'après les dessins sur nature, que son tableau atteignit un grand degré de perfection de rendu ; mais, en *vrai peintre d'histoire, il fit toujours céder l'illusion du détail à la simplicité de l'ensemble* & resta toujours aussi large en étant plus naturel : il avait acquis, durant ce travail, une profonde connaissance des plus beaux tissus de l'Égypte & des étoffes changeantes, déjà si renommés en Orient (1).

Disons enfin qu'il dut surtout ces idées si fortes à une étude approfondie d'Hérodote, suivie de l'examen sérieux de l'immortel ouvrage de l'expédition d'Égypte.

Il nous reste maintenant à examiner le tableau qui décore aujourd'hui le centre de la galerie des Artistes Lyonnais au palais Saint-Pierre de Lyon.

SUPÉRIORITÉ DU TABLEAU SUR LE CARTON. — Le temps & la méditation apportèrent toujours profit à Orsel : la supériorité du tableau sur le carton est évidente. Nous avons comparé devant ce tableau la plus belle épreuve de la lithographie (pl. 22) faite d'après le carton : non-seulement nous avons reconnu le charme & la

(1) Dans les derniers temps, mon cher camarade d'atelier & ami Bodinier me rappelait qu'un jour, à Rome, il avait reçu la visite d'un trafiquant marocain, lequel essaya devant lui divers costumes. A un moment, le peintre, émerveillé du résultat obtenu avec un manteau rouge, ne put s'empêcher de dire : *Mais voilà le manteau d'Orsel.*
A. P.

Il sera sans doute intéressant de connaître le procédé analogue employé par le Poussin ; voici ce que nous révèle à ce sujet Bellori :

« Quant à la manière de procéder du Poussin, on peut dire qu'il se proposa surtout comme exemples l'antique & Raphaël, comme il avait commencé de le pratiquer à Paris dans sa jeunesse. Voulait-il faire une composition ?... Quand il avait bien conçu l'idée première, il en traçait une ébauche suffisante pour le bien comprendre. Il formait ensuite avec de la cire, en petits modèles de demi-palme & dans leurs attitudes, tous les personnages qui devaient s'y trouver. Il en composait alors son histoire ou sa fable en relief, pour voir au naturel les effets de la lumière & des ombres des corps. Successivement il formait d'autres modèles plus grands, & les habillait, pour voir à part l'ajustement & les plis sur le nu. Pour cela, il se servait de toile fine de Cambray, mouillée, se suffisant du reste pour la variété des couleurs, de petits morceaux de drap. Ainsi, partie par partie, il dessinait le nu d'après nature... »

fermeté que la peinture a ajoutées, mais nous y avons remarqué des changements qui prouvent que jufqu'au dernier moment, ce noble cœur perfectionnait fes œuvres. En revenant à la nature, il lui arrachait fes fecrets en vue d'une épuration plus puiffante, d'une accentuation plus prononcée dans les contraftes, afin d'attirer le regard ou de l'éloigner, felon le fentiment à rendre.

Partant de ce principe, Orfel accentua la vulgarité des deux foldats à droite par le ton de leurs carnations, qui rappelle les vieilles peintures de l'Egypte ; ce caractère groffier faifait mieux reffortir l'expreffion auftère & profonde répandue fur la tête du *devin*, qui fuit avec anxiété l'agitation du jeune Mérenphtah, captivé lui-même par la beauté de l'enfant des Hébreux. Ce prêtre redoute les oracles & craint de voir s'élever dans le palais, à l'ombre du pouvoir royal, un chef ennemi qu'on initiera aux fciences facrées & à tous les fecrets de l'Etat (1).

Le profil de la *princeffe* eft devenu plus pur, fes traits plus diftingués, & le nez plus aquilin. Son manteau plus riche d'ornements, la tunique plus ample, le voile plus tranfparent, la coiffure émaillée, le collier, les bracelets, les riches bordures & les larges franges *embelliffent l'enfemble, mais ne fe voient pas d'abord*. C'eft l'expreffion de la figure, le défir, l'amour, la prière, le langage de fes beaux yeux & cette main indiquant l'enfant à Pharaon, qui fixent l'attention du fpectateur. Une belle peinture & plus d'ampleur en toutes chofes ont donc augmenté le mérite du carton.

Le Roi, d'un afpect févère, fufpendu en fes réfolutions, femble plus redoutable encore par la pâleur de fes joues à travers la peau rougeâtre ; mais ce qui a furtout grandi d'intérêt, c'eft la mère de Moïfe qui frémit pour fon jeune enfant, effroi redoublé par la joie imprudente de fa fille : nous retrouvons ici dans Jochabed toute la gravité, la profondeur de l'âme d'Eve dans la *Mort d'Abel*, mais il faut ici que le gefte foit contenu & l'émotion dévorée..... *La mère n'eft pas libre de fes pleurs*.

Par trois études fucceffives, Orfel chercha le fecret de cette expreffion, & elle devint la plus forte du tableau. Ces trois études, quand on les met de front, forment un bien intéreffant témoignage de la tenacité inébranlable d'Orfel lorfque le but était vifible en fon efprit, & pour moi-même, je me fouviens qu'à mon voyage en 1828, cette tête me parut un contrafte fublime d'expreffion douloureufe au milieu de la fplendeur de l'enfemble.

La *fœur de Moïfe* a gagné fur le carton par le contrafte de fon ardeur plus vive, plus charmante & plus fimple : fes yeux font fixés avec amour fur Jochabed & tel eft fon défir de bonheur pour fon jeune frère, qu'elle ne peut comprendre l'effroi maternel.

La *fuivante* qui foutient Moïfe eft belle par le deffin & l'expreffion intime ; la tête, favante de raccourci, eft vue de trois quarts. Légèrement inclinée fur l'épaule droite, elle reçoit de cette inclinaifon une grâce, une tendreffe touchantes pour l'enfant. On comprend l'amour de l'artifte pour les œuvres du Fiefole & de Léonard. *Auffi eft-ce là le point qui attire d'abord*. C'eft par le groupe de cette jeune fille & de Moïfe que commence l'examen du tableau, & c'eft bien ce que cherchait Orfel : c'était Moïfe ou le falut d'Ifraël qu'il voulait montrer en péril, puis l'amitié dans Jochabed, enfin cette fufpenfion dans le dénoûment qui fait rêver l'efprit & attache vivement au fujet.

Après l'avoir vu & revu, on revient encore devant ce tableau avant de quitter la galerie dont il eft le plus bel ornement avec la *Mort d'Abel*.

COLORIS. — A propos de cette œuvre il y a toujours eu unanimité fur le bel afpect du coloris, appelant chaque objet fuivant fon importance relative : *chaque chofe fe voit en fon temps*.

D'abord c'eft la lumière fi vive répandue fur Moïfe & fur la fuivante de la princeffe qui le foulève.

Puis le coloris fplendide appelle les yeux fur la princeffe ; au contraire il devient grave & riche pour le Roi & fes courtifans, pour revêtir un afpect fauvage dans les figures de Jochabed & de fa fille, revêtues toutes deux des vêtements lugubres de la race profcrite.

Les tons des vêtements & de l'architecture font heureufement déduits de leur importance relative ; & l'on vit à Rome, témoignage précieux pour l'artifte, dans fon atelier & à l'expofition du Capitole, le grand Champollion ne pouvoir fe rendre compte d'un réfultat auffi avancé, quand les favants en étaient encore à chercher & à difcuter. L'affection, les confeils de P. Revoil, premier maître d'Orfel, avec les avis de l'antiquaire Artaud & des études férieufes avaient préparé de longue main le peintre de *Moïfe* au férieux de la fcience biblique.

Enfin la confcience de l'artifte lui fit employer tous les moyens propres à affurer la parfaite confervation de fa peinture. Un intervalle fuffifant féparait chaque retouche, de telle forte que la peinture précédente était

(1) Suivant Jofèphe, la princeffe Thermouthis aurait fait élever l'enfant trouvé par les prêtres, dans les fciences des Egyptiens & en même temps elle aurait fu le préferver contre les embûches de la cafte facerdotale & des devins, qui prédirent au roi ce que l'Egypte aurait à redouter de cet enfant. Il fut auffi formé aux chofes de la guerre & exerça un commandement militaire important dans une expédition en Ethiopie.

(F. LENORMANT, *Manuel d'hiftoire ancienne*.)

toujours très-sèche, & le vernis ne fut passé que longtemps après la fin de l'œuvre. Il eût sans hésiter reculé d'une exposition plutôt que de livrer une chose capable de se détériorer. Un seul point dans ce tableau fit exception à la règle : vers les derniers mois, sur l'observation de notre illustre ami M. Ingres, Orsel ajouta une peau de panthère sous le trône du Roi, & cette adjonction trop voisine de l'opération du vernis, prouva bientôt, par les gerçures qui s'y déclarèrent, la sagesse des précautions prises pendant la durée de l'œuvre.

Pl. 24. — ÉTUDE POUR LA TÊTE DE LA SUIVANTE DE THERMOUTHIS.
(Fac-simile, fragment du carton. Coll. Perin.)

*

Cette étude pour la suivante de la princesse remplaça sur le tableau une autre tête déjà peinte, dont Orsel n'était que médiocrement satisfait : ayant trouvé dans un nouveau modèle un type plus approprié à la race & à l'expression qu'il voulait rendre, il appliqua un morceau de papier sur la peinture même & exécuta rapidement au fusain & à l'estompe l'étude dont j'offre ici la copie.

Cette figure respire la bienveillance, effet de l'émotion qu'avait dû faire naître la vue du bel enfant exposé dans les roseaux. Outre ce mérite, pour nous le dessin prouve, par son exécution rapide & savante, combien Orsel savait produire d'effet avec le travail le plus simple. On a cru trop longtemps que le temps était indispensable à cet artiste pour arriver à un bon résultat ; cette latitude lui permettait, il est vrai, d'atteindre plus haut, de pénétrer davantage le secret de l'expression & de cacher les moyens matériels ; mais ses premiers travaux étaient déjà savants & eussent satisfait bien d'autres artistes qui, ne pouvant dépasser leurs esquisses, s'arrêtent dès le premier jet par impuissance d'abord, & le plus souvent avec cette satisfaction prématurée de l'ignorant.

Enfin, comme tout ce qui vient du cœur se reflète sur le visage, Orsel a toujours voulu que les têtes fussent les parties les plus fortes de ses œuvres. A ses yeux, un Maître se reconnaissait à ce signe & même à la supériorité de la tête principale sur toutes les autres, à tel point que même il faudrait amoindrir les autres, si l'on ne pouvait arriver assez loin dans celle-là. Ces principes émis à Rome étonnaient souvent, froissaient même parfois les camarades, mais alors Orsel citait Garofolo, le proclamant à la hauteur de Raphaël dans les parties d'un tableau, mais le reconnaissant presque toujours faible dans la tête principale ; de là il le rangeait parmi les artistes secondaires.

Et lui citait-on la laideur de la femme adultère du Poussin, il riait en disant : *C'est le vice qui l'enlaidit ; voyez la délicieuse femme qui derrière elle serre avec amour sur son sein l'enfant légitime ; c'est une pensée d'un génie sublime que ce contraste du vice avec la vertu !* Et tous de l'approuver.

C'est pourquoi j'ai voulu apporter à la reproduction de la tête de la suivante de Thermouthis tous mes soins, pour faire exactement comprendre la structure exacte du dessin que j'avais vu jeter sur le papier ; je l'ai cherchée moi-même sur la pierre, dans l'espoir d'obtenir un fac-simile plus exact.

A. PERIN.

13 Mars 1872. Dernier travail pour l'œuvre d'Orsel, interrompu afin de reprendre les travaux de la chapelle de l'Eucharistie, après vingt années exclusivement consacrées à ce Recueil sur Orsel.

Le tableau composé à Paris en 1821, commandé par la ville de Lyon en 1823, fut commencé à Rome en 1826, achevé en 1829 & envoyé à l'exposition du Louvre de cette année. Ensuite il fut placé, conformément au programme, dans la grande galerie des Artistes Lyonnais au palais Saint-Pierre, où il se trouve aujourd'hui, à côté de la *Mort d'Abel*. Orsel reçut la somme de huit mille francs qu'il avait fixée lui-même, & ses compatriotes lui accordèrent les plus grands éloges, dérogeant ainsi au proverbe qui dit que nul n'est prophète dans son pays.

Cette vive impression continue encore, & chaque fois que je vais à Lyon pour l'impression de ces textes, je retourne devant ces précieuses toiles, avec le souvenir de la vive émotion que mon excellente mère ressentait en face de la figure de Thermouthis. *Une femme, une mère chrétienne devait comprendre mieux que toute autre cette œuvre, reflet de ses plus purs sentiments.* C'était pour Orsel le sujet d'une grande allégresse : il pensait certainement à la joie que sa bonne mère en eût ressentie.

F. PERIN.

6 Juillet 1876.

— Planche 25. —

IVRESSE DE NOÉ. — Rome, 1827.

(Fac-simile. Coll. Perin.)

*

NOÉ S'APPLIQUANT A L'AGRICULTURE, PLANTA LA VIGNE ET BUT LE VIN : BIENTÔT IL S'ENIVRA ET

PARUT NU DANS SA TENTE... CE QU'AYANT VU, CHAM, PÈRE DE CHANAAN, VINT PRÉVENIR SES FRÈRES... MAIS SEM ET JAPHET AYANT PRIS UN MANTEAU, S'APPROCHÈRENT A RECULONS ET RECOUVRIRENT LEUR PÈRE SANS VOIR CE QUE LA PUDEUR DÉFENDAIT DE VOIR. (Genèse, *passim*.)

On comprend de suite que le vieillard est tombé sous un pouvoir inconnu : la dignité & la pudeur des deux frères s'expriment dans le fils aîné par la fermeté, chez le cadet par la modestie. Le mouvement de ce groupe rend plus repoussant encore l'aspect de Cham riant de son père & de ses frères.

Noé est un grand & beau vieillard ; les contours de Japhet sont simples & purs, tandis que chez Cham la pose & les formes dénotent la nonchalance & la mollesse des mœurs. La scène est très-pittoresque : ici la treille où le raisin a mûri, plus loin le sol où le blé se recueille : tout respire la vie patriarcale.

Souvent cette composition a été regardée, à Rome, par les artistes connus, comme digne de figurer dans les loges du Vatican. A. PERIN.

— Planche 26. —
ÉTUDES D'ANIMAUX.
(Fac-simile. Coll. Perin.)

Ces quelques traits sont choisis parmi une trentaine de dessins d'animaux, faits durant le séjour en Italie, en vue des tableaux bibliques.

La prévoyance, bien méconnue aujourd'hui, des grands-ducs de Toscane avait doté les plaines du Pisan d'un troupeau de chameaux, destinés, si le climat pouvait leur réussir, à opérer les transports de toutes sortes sur les bords de la mer. Ces animaux ont répondu au désir du souverain, & il y a deux mois je les retrouvais encore portant lourd & patiemment. En comparant ces dessins avec les originaux, j'ai été frappé du savoir anatomique & du rendu des plans, obtenu avec quelques traits seulement. Ainsi, même ici, tout montre chez l'artiste le profit qu'il savait tirer de l'étude de l'Italie & de ses habitants.

A cette époque se terminent pour Orsel les travaux sur les temps primitifs : nous arrivons maintenant aux sujets chrétiens, qui furent dorénavant sa continuelle & chère occupation. F. PERIN.

Ce fut à cette époque (fin de l'année 1828) que vint nous rejoindre, à Rome, un jeune artiste, plein d'ardeur & du désir d'apprendre ; dès les premiers jours une sympathie très-vive nous réunit à lui, & nos conversations sur l'art éclairèrent son jugement & la marche de son travail. C'est en souvenir de ces conseils, que plus tard Vibert, devenu professeur à son tour, nous disait qu'il voulait en faire profiter ses élèves : c'est le sujet du discours reproduit ici ; dans le fascicule suivant, nous aurons occasion de faire apprécier le graveur dont le burin a illustré une des œuvres capitales de V. Orsel.

A. P.

SUR L'ENSEIGNEMENT DES BEAUX-ARTS
PAR VICTOR VIBERT
Professeur à l'École des Beaux-Arts de Lyon.

Lyon, 1857.

Nous voulons nous occuper ici des arts du dessin, c'est-à-dire de l'architecture, du dessin proprement dit, de la peinture & de la sculpture.

Nous croyons que c'est dans l'enseignement des beaux-arts, dans une meilleure direction donnée aux études des jeunes artistes que l'on peut trouver une voie tendant vers la perfection dans les œuvres d'art.

Il nous semble que, de nos jours, on n'a pas bien compris que tous les beaux-arts sont solidaires les uns des autres, qu'ils ont entre eux les rapports les plus étroits, qu'il ne faut pas les séparer pendant les premières années d'études, & que leur perfection ne gagne rien à les soumettre au régime de la division du travail.

En effet, la division du travail appliquée à l'étude des beaux-arts, telle est la grande erreur de notre siècle. En voyant de quelle manière on distribue les travaux aux artistes, en voyant comment on divise les récompenses accordées aux essais des jeunes gens, on s'aperçoit facilement que toutes ces choses reposent sur une idée fausse, à savoir que *l'on attend les plus belles œuvres dans les beaux-arts des hommes qui n'ont jamais étudié qu'une branche de ce vaste domaine*. On ne demande pas à un sculpteur s'il sait dessiner, s'il a étudié l'architecture pittoresque, peut-être même ne s'informe-t-on pas, lorsqu'on lui demande un bas-relief, s'il connaît les principes de la perspective qui sont indispensables pour la bonne exécution d'un pareil travail. On agit de même avec les peintres &, dès le commencement de leurs études, on les encourage à se renfermer dans une spécialité, comme on pourrait le désirer s'il s'agissait d'un ébéniste ou d'un serrurier. Pour ces ouvriers, il est vrai que la perfection dépend de l'exécution souvent répétée d'un même travail ; mais, dans les beaux-arts, la perfection ne résulte pas de ce que le peintre, par exemple, ne fait que des paysages, ou bien qu'il ne s'occupe uniquement que des tableaux d'histoire. Ici, comme dans tous les beaux-arts, l'adresse de la main est peu de chose, tandis qu'elle est tout lorsqu'il s'agit du travail d'un ouvrier. Il est très-difficile de comprendre comment, dans les distributions des prix de certaines écoles, on est arrivé à faire une classe de peinture d'histoire & une autre de paysage, tout comme on le fait dans une école d'arts & métiers, en séparant les prix donnés aux ouvriers en fer de ceux que l'on donne aux ouvriers en bois. Comment suppose-t-on, en effet, qu'un peintre d'histoire ne sache pas peindre le paysage, ou n'ait pas besoin de savoir le peindre ?

3-5

En ce qui touche la division du travail, les beaux-arts appartiennent au même ordre de choses que les belles-lettres. Dans la littérature, la rapidité de la confection d'un ouvrage peut gagner à ce qu'il soit mis entre plusieurs mains; mais la perfection de ce travail ne peut que perdre à cette division du travail. En outre, les hommes les plus distingués parmi les littérateurs de toutes les époques, ne se sont jamais bornés à l'étude d'une seule branche des lettres. On n'a jamais imaginé de constituer une école dont une des classes formerait des auteurs dramatiques, une autre des poètes épiques, une autre des fabulistes, une autre des historiens, &c., &c. Tout au contraire, les études littéraires embrassent tous les genres de littérature, & quoique plus tard chaque auteur se livre à l'une des branches des belles-lettres, ses succès dans la carrière qu'il choisit exigent qu'il ait fait des études complètes. En ce qui touche les beaux-arts, cette manière de concevoir les études a été pratiquée avec succès aux époques où ils étaient les plus florissants. Tous les grands artistes italiens, par exemple, non-seulement se sont livrés à l'étude de toutes les branches des beaux-arts, mais encore on trouve fréquemment qu'ils ont réussi à les exercer tous avec succès. Cela est arrivé à Giotto, à l'Orgagna, à Léonard de Vinci, à Michel-Ange, à Raphaël, & à une foule d'autres parmi les grands artistes italiens. Les succès qu'ils ont obtenus dans l'architecture, la peinture & la sculpture, n'ont point fait de tort à leurs talents. Chacun d'eux, sans doute, guidé par la nature de son génie & par la force des circonstances, s'est toujours livré à un genre de prédilection, mais personne ne doit croire que les fresques de la chapelle Sixtine eussent été supérieures à ce qu'elles sont si Michel-Ange n'avait jamais fait que des peintures à fresque. La vérité, au contraire, est que les travaux de sculpture de Michel-Ange ont perfectionné son talent pour le dessin. Ici encore les grands écrivains ressemblent aux artistes : ils peuvent écrire dans les genres différents ; ils peuvent & ils doivent, suivant leur génie, réussir dans un genre plutôt que dans un autre, mais les divers ouvrages écrits en dehors de ce genre seront favorables plutôt qu'ils ne seront contraires au développement du talent d'un auteur.

Ce qui concerne l'étude & la pratique des lettres, au point de vue que nous venons de prendre, ne trouvera probablement que peu de contradictions. L'analogie qui existe entre les beaux-arts & les belles-lettres aura mieux fait comprendre au lecteur ce que nous entendons par la division du travail, & l'importance que nous attachons à ce que l'étude des beaux-arts ne soit pas soumise à cette division, c'est-à-dire à ce que les jeunes gens qui sont initiés à l'étude de l'architecture, par exemple, le soient aussi à celle de la peinture & de la sculpture, & que l'enseignement de la peinture soit donné aux architectes & aux sculpteurs. Nous tenons beaucoup à la justesse de cette idée sur le mauvais effet de la division du travail dans l'étude des beaux-arts ; nous tenons beaucoup à la comparaison qu'on peut faire entre l'étude des beaux-arts & celles des belles-lettres ; mais nous considérons comme décisive l'observation que nous avons faite sur le succès qu'ont obtenu les plus grands artistes en cultivant à la fois toutes les branches des beaux-arts.

Voici, d'ailleurs, comment on peut concevoir les avantages de l'enseignement des beaux-arts donné à tous les artistes. Le dessin proprement dit, c'est-à-dire sans la couleur ni le relief, est depuis longtemps compris dans les premières études de tous les artistes, & si l'on trouvait quelque école où il n'en fût pas ainsi, on pourrait considérer l'absence du dessin comme une lacune si évidente qu'il n'est pas nécessaire de chercher à le démontrer. Il y a, nous le savons, quelques écoles où l'enseignement de la sculpture est donné aux jeunes gens qui n'ont jamais étudié le dessin. Mais nous ne croyons pas avoir besoin de démontrer longuement qu'un statuaire doit absolument savoir dessiner pour pouvoir faire l'esquisse sur le papier des œuvres de peinture, sculpture ou celle des figures vivantes, soit isolées, soit groupées, dont il lui est indispensable de garder le souvenir. Cette considération n'est pas la seule qui puisse montrer l'utilité du dessin pour les sculpteurs, mais elle suffit pour montrer que cette utilité existe pour eux comme pour tous les autres *artistes*.

Si nous nous plaçons au point de vue des architectes, nous comprendrons que l'étude de la peinture & de la sculpture leur est d'une grande utilité, parce qu'elle leur donne la mesure des ressources de ces deux arts, considérés comme le principe de l'ornementation des constructions architecturales. En étudiant la peinture, l'architecte trouvera un moyen de perfectionner son coup d'œil dans l'harmonie de l'architecture polychrôme. Il est important pour lui, lorsqu'il s'agit soit de bas-reliefs, soit de ronde-bosse, de connaître les limites dans lesquelles la sculpture doit se renfermer.

Pour le peintre qui doit être considéré comme chargé d'orner les œuvres de l'architecture, il est évident qu'il doit l'avoir étudiée avec soin. Il doit savoir tenir compte de l'effet produit dans une salle par le ton de l'ensemble de sa peinture. Le peintre ne doit pas affaiblir l'effet de l'architecture en introduisant dans ses tableaux des fabriques colossales ou disproportionnées ; il doit savoir dans quels cas il lui est permis de donner à ses tableaux un horizon très-éloigné, & dans quels cas, au contraire, il ne lui est pas permis de *percer le mur*, suivant une expression pleine d'une idée assez juste de certains effets de perspective. Le peintre doit connaître la sculpture, parce que cet art offre moins de ressources que la peinture, & que les sculpteurs sont obligés de trouver la perfection de leur art les moyens de lutter contre l'absence de la couleur. C'est ainsi qu'ils parviennent souvent à rendre la forme avec une étonnante exactitude ; c'est ainsi qu'ils déploient souvent une connaissance profonde de l'anatomie. Aussi, le peintre qui a étudié la sculpture a-t-il été obligé de perfectionner des connaissances qu'il n'eût probablement pas poussées aussi loin s'il se fût borné à l'étude de la peinture.

Ce que nous venons de dire de l'architecte & du peintre peut s'appliquer au sculpteur. Il faut qu'il connaisse l'architecture, parce que son art est destiné à en faire l'ornement & que ses œuvres doivent nécessairement être en harmonie avec les idées qui ont présidé à la construction des édifices. L'exemple de l'Orgagna, de Michel-Ange & d'autres grands artistes démontre assez combien la sculpture peut gagner à s'allier à l'étude de la peinture ; nous n'insisterons pas sur ce point. Voilà comment on peut concevoir que les beaux-arts se prêtent un mutuel appui au point d'être tous d'une immense utilité à un artiste, quelle que soit d'ailleurs, la préférence qu'il donne à l'un d'eux.

Ce qui précède doit avoir amplement montré que les beaux-arts ont besoin, pour leur perfection, de n'être point être démembrés & d'être enseignés à tous les élèves dans leur ensemble. Nous allons maintenant dire comment il faut concevoir cet ensemble, & nos considérations doivent y avoir préparé l'esprit du lecteur.

Pour nous, l'ensemble des beaux-arts est dans les œuvres de *l'architecture ornées par la peinture & la sculpture*. C'est ainsi

que tous les arts fe rattachent à un feul, & lorfque l'on penfe aux conditions néceffaires pour produire la plus grande perfection dans les œuvres d'art, il eft impoffible de ne point admettre que cette perfection ne peut exifter fans avoir établi les meilleurs rapports entre l'architecture & fes deux fœurs. Un tableau & une ftatue ne peuvent donner le dernier mot du talent de l'artifte que lorfqu'ils font placés parfaitement à leur point de vue, éclairés de la manière pour laquelle ils ont été faits, & recevant du caractère architectural de l'endroit où ils font placés une forte de fecours qui en fait mieux refforir le mérite. En dehors de ces rapports, il ne faut pas chercher dans les œuvres d'art la perfection dont elles font fufceptibles : or, les réflexions que nous faifons ici ont effentiellement pour but le degré de perfection auquel les beaux-arts peuvent afpirer.

Lorfqu'on propofe de faire étudier aux élèves toutes les branches des beaux-arts, il eft facile de s'attendre à une objection ayant pour but la durée trop grande que peuvent avoir des études complètes. Cette objection n'a pas une grande portée, d'abord parce qu'il ne faut pas négliger un moyen qui doit avoir beaucoup de fuccès, uniquement parce qu'il exige du temps ; en fecond lieu, il faut remarquer que lorfqu'un élève a étudié, par exemple, le deffin & la fculpture, il ne lui faut pas beaucoup de temps pour y ajouter des études de la peinture, & lorfqu'il aura acquis un certain talent dans ces trois branches des beaux-arts, l'étude de l'architecture ne lui coûtera plus qu'un temps bien court comparé à celui qu'elle eût exigé s'il avait commencé par elle. C'eft que les arts fe prêtent un mutuel appui ; & que, par fuite, les études complètes n'exigent pas un temps proportionnel à celui que néceffite l'étude d'un feul genre. Enfin, l'on fait que l'homme qui varie fes occupations & fes travaux auxquels il livre fon corps & fon efprit, peut travailler tous les jours, pendant un plus grand nombre d'heures que celui qui fe renferme dans une feule & même occupation. Auffi l'artifte qui varie fes études & fon travail peut employer avec fruit une grande portion de chaque journée, tandis que celui qui fe livre à un feul genre eft obligé de reftreindre le temps qu'il faut confacrer à ce travail. Il réfulte donc de cette obfervation que les études complètes des beaux-arts peuvent fe faire dans un temps proportionnellement moins long que les études incomplètes.

Nous aurions voulu donner quelques détails fur la manière dont on pourrait mettre à exécution l'étude complète de toutes les branches des beaux-arts, mais nous y renonçons parce que le cadre dans lequel nous devons nous renfermer n'eft pas affez grand pour cela. D'ailleurs, notre but principal qui eft d'infifter fur l'utilité de l'étude complète de toutes les branches des beaux-arts pour chaque artifte, & fur l'unité de ces études confidérée dans l'architecture pittorefque, ne nous oblige pas abfolument à entrer dans les détails de l'enfeignement. Nous trouvons cependant très-utile d'ajouter quelque chofe à ce que nous avons dit déjà fur la manière dont l'architecture doit être étudiée dans le fens des améliorations que nous propofons.

Indépendamment d'une foule des techniques dont nous n'avons pas befoin de parler, il en eft deux qui réclament toute notre attention : ce font *le ftyle & le caractère monumental*. Le ftyle d'un édifice fe rattache à certaines formes, à certaines lignes & à certaines proportions qui appartiennent à un pays ou à une époque. Le ftyle eft le réfultat de l'action produite à la longue fur l'architecture, par le climat, les ufages, les mœurs, la religion & les traditions d'un peuple. C'eft ainfi qu'il y a des ftyles égyptien, grec, byzantin, gothique, &c. L'étude du ftyle facilite à un architecte la tâche qu'il s'impofe lorfqu'il conftruit un édifice, car il eft obligé de fe renfermer dans les formes confacrées à ce ftyle, & il ne lui eft guère poffible de mélanger les ftyles dans une même conftruction, ou d'y ajouter, d'invention, fans courir le rifque de produire des œuvres de mauvais goût & mal conçues. Quant au choix du ftyle d'un édifice à conftruire, il eft quelquefois facile à déterminer au premier abord ; d'autres fois le choix peut être difficile & douteux & dépendre du goût & du génie de l'architecte, mais il doit effentiellement tenir compte des rapports qui doivent exifter entre le ftyle & le caractère architectural, dont nous allons nous occuper. Ajoutons feulement que le peintre & le fculpteur, chargés d'orner & de compléter un édifice par leurs travaux, doivent indifpenfablement mettre en harmonie avec le ftyle architectural de cet édifice.

Le caractère architectural d'une conftruction doit indiquer, autant que poffible, l'objet auquel elle eft deftinée. Une églife, un temple doivent avoir de la grandeur & de la majefté dans leur architecture ; une prifon doit avoir un afpect morne & févère ; on doit reconnaître au premier coup d'œil le caractère d'une colonne & d'un arc de triomphe. Ainfi, on doit fe faire une idée du caractère architectural par cette confidération qu'au premier afpect, il ne doit pas être poffible de confondre un château-fort avec une maifon de plaifance, un théâtre avec un palais de juftice, un monument funéraire avec un monument triomphal. Mais l'étude du caractère architectural de chaque édifice en particulier doit aller plus loin, & s'il s'agit, par exemple, d'une chapelle fépulcrale élevée dans un lieu donné, en mémoire d'un événement ou d'un perfonnage hiftorique, il faudra que l'édifice accufe ce caractère particulier & fpécial par tous les moyens qui font au pouvoir des beaux-arts. Si le monument doit être confacré au fouvenir d'un homme, il devra être fimple & fobre d'ornements ou bien faftueux & orné felon le caractère hiftorique de cet homme, felon l'époque où il a vécu & felon les circonftances qui ont décidé fa conftruction. S'il s'agit d'un palais légiflatif, fon caractère architectural devra être particulièrement en harmonie avec les mœurs politiques & les traditions hiftoriques de la nation pour laquelle il doit être conftruit ; cette harmonie doit s'étendre au lieu qui a été choifi pour la conftruction & aux circonftances hiftoriques qui ont décidé cette conftruction. Pour rendre complètement notre penfée fur le caractère architectural particulier de chaque édifice, il faudrait en étudier plufieurs en les analyfant chacun dans le plus grand détail ; mais ce que nous venons de dire fuffit pour rappeler que dans la conftruction d'un édifice, aucune de fes parties, aucun de fes ornements ne doivent être laiffés au caprice ou à la fantaifie de l'artifte. C'eft à l'architecte d'abord à fe renfermer dans les conditions qui impofent à fon œuvre un ftyle & un caractère architectural tout particulier ; c'eft enfuite au fculpteur & au peintre à développer au plus haut degré & avec le plus d'harmonie poffible la penfée de l'architecte dans les travaux qu'ils font chargés de faire pour compléter un édifice. Au premier abord, ces conditions impofées aux artiftes paraiffent être des entraves mifes à leur talent ; mais il n'en eft rien. Le talent véritable, bien loin de s'en effrayer, s'y foumet avec fatisfaction, car il eft évident pour lui que la perfection de fon œuvre ne peut réfulter que de l'enfemble de tous les travaux qui concourent à former un monument, non-feulement d'une manière générale, mais encore dans tous les détails de la conftruction & de fes ornements. Enfin, il eft évident que l'étude complète des beaux-arts peut feule conduire à des réfultats auffi parfaits & malheureufement auffi rares.

Nos réflexions sur l'enseignement des beaux-arts ne touchent qu'aux principes & n'iront pas plus loin. Ce n'est qu'une bien petite partie des choses qui doivent être étudiées par les artistes, et l'on peut dire d'ailleurs que leurs études doivent durer autant que leur vie.

Quelque restreintes qu'elles soient, nous pensons cependant que nos idées ont une grande importance & qu'elles sont fondamentales. Ces idées d'ailleurs, ne nous appartiennent pas ; on les retrouve mises en pratique à toutes les époques où les beaux-arts ont été le plus heureusement cultivés. Nous avons déjà cité quelques-uns des grands artistes qui ont été tout à la fois dessinateurs, architectes, sculpteurs & peintres. Il existe quelques édifices dont l'architecture & les ornements ont été conçus & exécutés par un seul artiste. Les heureux résultats de cette unité ajoutent de nouvelles preuves à l'appui de nos réflexions & montrent aussi que ces idées ne font pas nouvelles. Il serait facile, au contraire, de montrer tout ce qu'il y a de pernicieux dans l'abandon de ces principes. On a été obligé de prendre & de choisir pour la construction & l'ornement d'un édifice des hommes qui ne comprennent pas les rapports intimes qui doivent unir tous les arts du dessin, & qui, d'ailleurs, ont souvent de la peine à s'entendre ensemble dans l'exécution des travaux d'un seul & même édifice.

Après avoir insisté sur la nécessité de considérer les œuvres d'art comme devant être inévitablement attachées chacune à un certain bâtiment & à un certain point de ce bâtiment, on pourra nous demander si nous condamnons aussi la réunion des chefs-d'œuvre d'art que l'on trouve dans les Musées. Il est hors de doute que chacune de ces œuvres souffre de n'être pas à sa place & qu'elle ne produit pas tout l'effet qu'on devrait en attendre si elle y était ; mais les Musées ont une destination spéciale, ils sont surtout faits pour offrir des modèles & des moyens d'étude. A ce titre on doit être heureux de posséder de pareils matériaux pour l'instruction du public & des artistes ; mais nous ne pouvons nous empêcher de remarquer en même temps que la création des Musées paraît avoir servi de type & d'origine à l'exposition si fréquente des œuvres des artistes vivants. C'est sous l'influence de ces expositions, c'est à cause d'elles surtout que l'on semble avoir oublié que la peinture & la sculpture sont destinées à fournir des ornements à l'architecture, dans des conditions étroitement déterminées. Oubliant ce principe, on voit aujourd'hui un grand nombre d'artistes travailler à leurs tableaux & à leurs statues dans le seul but de briller à l'exposition du salon ; ils exagèrent la couleur & les dimensions de leurs œuvres afin d'être plus facilement remarqués ; enfin, ils cherchent à attirer l'attention en choisissant des sujets vulgaires, ignobles ou repoussants de laideur, mais capables de frapper l'imagination du plus grand nombre, qu'il n'est pas toujours facile d'émouvoir par l'élégance, la grandeur & l'élévation.

C'est surtout contre ces tristes résultats des expositions publiques & périodiques que nous dirigeons nos conseils. Mais à qui faut-il les adresser ? L'Etat, protecteur naturel des arts, abandonnera-t-il ses traditions ? Non sans doute. Des plumes éloquentes, des écrivains du plus grand mérite, ont donné d'excellents conseils sur les inconvénients de l'enseignement, des expositions publiques & de la distribution des travaux des grands édifices construits par l'Etat. Ces représentations ont eu bien peu de succès & n'ont rien changé à la plupart des habitudes prises. Nous ne devons donc pas supposer que le Gouvernement fera des changements notables dans la manière dont il a coutume d'exercer sa protection sur les beaux-arts, mais nous avons quelque espoir que ces lignes pourront arriver sous les yeux des hommes privés qui exercent de l'influence, soit par leurs connaissances spéciales, soit par leur fortune, soit surtout par l'enseignement. Nous croyons que les maîtres vraiment dignes de ce nom, contristés de la voie mauvaise dans laquelle s'engagent tant d'artistes, travailleront à s'opposer efficacement & que, parmi les moyens dont ils pourront se servir avec le plus de succès, ils devront compter les principes que nous résumons en disant : *L'étude de tous les arts du dessin forme un tout indivisible & nécessaire pour parvenir au plus haut degré de perfection. L'architecture rattache de la manière la plus simple & la plus naturelle tous les autres arts du dessin.*

Une considération importante manquerait à ce petit travail si nous ne supposions pas que les idées sur lesquelles il est fondé puissent, un jour, être mises en pratique. Nous croyons à la possibilité de ce succès, parce que nous croyons à la solidité des principes sur lesquels reposent nos réflexions. Nous y croyons aussi parce que nous ne nous adressons pas à la France seulement, mais à la civilisation moderne tout entière. Or, il peut se faire que ce que la France négligerait pour perfectionner l'enseignement des beaux-arts, l'Angleterre, l'Allemagne ou même les Etats-Unis d'Amérique pourraient l'entreprendre, frappés de la justesse de ces idées. Nous devons donc nous demander comment le monde des artistes serait modifié si les premières études des beaux-arts étaient fondées sur l'unité de l'architecture, de la peinture & de la sculpture pour concourir à rendre une même pensée. Voici très-probablement ce qui arriverait. Un nombre peu considérable d'artistes, guidés par un génie supérieur & par l'esprit de l'unité dans les beaux-arts, arriveraient dans leurs œuvres à un degré de perfection très-élevé, une autre partie du monde artistique, moins heureusement douée à moins capable de comprendre ensemble tous les arts du dessin, se livrerait à l'exécution des portraits, de l'imitation de la nature morte, des fleurs, &c. ; enfin, le reste des artistes, mettant leurs talents au service de l'industrie, feraient des statues & des bas-reliefs pour le commerce, des dessins pour les étoffes & pour les papiers de tapisseries, des modèles pour la bijouterie & la cristallerie, &c. Cette classification ne serait pas très-différente de celle qui existe aujourd'hui, mais nous pensons que le principe de l'unité élèverait le talent des artistes supérieurs plus qu'il ne l'est aujourd'hui. Nous pensons que les inspirations des grands maîtres, plus abondantes & mieux caractérisées, descendraient avec un esprit fécond & vivifiant jusque dans les œuvres des artistes de l'industrie. Le commerce y trouverait donc son profit aussi bien que l'art le plus élevé. Cet heureux résultat aurait lieu sans effort, car, dans tous les temps, les grands artistes ont montré leur supériorité tout à la fois dans le détail des plus petits ornements & dans les grandes pages qui font leur honneur & leur gloire. Ces dernières considérations sur l'unité dans les arts nous semblent aussi décisives en faveur du principe exposé précédemment que toutes celles sur lesquelles nous nous sommes appuyés jusqu'à présent, & l'unité dans les arts, tout en conduisant à la perfection des travaux consacrés à l'art pur, conduit aussi au perfectionnement de l'art appliqué au commerce & à l'industrie.

<div style="text-align:right">Victor Vibert.</div>

Fin du troisième Fascicule.

FASCICULE QUATRIÈME.
SEIZE PLANCHES.

ORSEL EN ITALIE (Suite). — RETOUR EN FRANCE.

CAMPO-SANTO. — Juin-Juillet 1828.

*

A partir des compositions de la Force & du Saint-Martin, on reconnaîtra partout, dans les œuvres d'Orsel, la trace des études faites au Campo-Santo de Pise, temps heureux pour lui : les journées s'y passèrent tout entières, non plus à copier Benozzo Gozzoli, comme il l'avait fait à son premier séjour en 1822, mais à analyser, à pénétrer, à dessiner les créations de Giotto, Simon Memmi, Laureati & surtout du grand Orgagna. Nulle œuvre ne lui fit peut-être une impression plus profonde que le Triomphe de la Mort de cet incomparable artiste. C'était à ses yeux un chant du Dante. Ces chefs-d'œuvre lui firent mieux comprendre l'importance de la scène, la naiveté du geste & le besoin absolu de rejeter toute pose que la beauté de la forme pourrait faire adopter au détriment d'un sentiment plus naturel.

Tout ceci peut paraître simple, aujourd'hui que la voie est ouverte, que tout le monde connaît le nom de ces Maîtres, & qu'on admet à peu près leur mérite. Mais quelle différence en 1828! La plupart des artistes français ignoraient jusqu'au nom de Giotto... Si celui des autres Maîtres, ses émules, était inconnu, leurs œuvres aussi étaient traitées de barbares. Pérugin n'était pas toujours accepté, bien moins encore le bienheureux Fra Angelico de Fiésole, & l'on riait des artistes allemands qui préféraient la Dispute du Saint-Sacrement aux autres fresques de Raphaël.

Pendant nos travaux dans le Campo-Santo, l'un des pensionnaires les plus remarquables de la Villa Médicis vint voir nos travaux, & grande fut sa compassion de voir des câmarades étudier ces images du bon vieux temps. Et comme il en écrivit à M. Guérin de suite, notre Maître lui répondit : NE VOUS MOQUEZ POINT DES ÉTUDES QUE FONT ORSEL ET PERIN, IMITEZ-LES PLUTOT, ET SOYEZ ASSURÉ QUE L'ON NE PEUT, EN VÉRITÉ, APPRÉCIER RAPHAEL QU'EN ÉTUDIANT LES MAITRES PAR LESQUELS IL S'EST FORMÉ LUI-MÊME! DE CETTE FAÇON ON DEVIENDRA SON PARENT ET NON SON ESCLAVE. L'Élève de l'Académie de France accepta la réprimande, vint nous retrouver & fit quelques rapides croquis ; & d'après quoi? Précisément le malheur voulut qu'il choisît les parties restaurées ou repeintes par des artistes contemporains (1).

Il n'est pas facile de changer ses idées sur l'art! Si toute réforme est difficile, il en est auxquelles la vie entière suffit à peine. A chaque chose il faut sa preuve par le résultat, & combien est-il encore éloigné souvent de ce que cherche une âme forte & généreuse! Orsel était de celles-là! C'était une mission sacrée pour lui; temps & fortune y furent sacrifiés. Son maître avait compris les efforts de sa noble ambition & se plaisait à les encourager.

A. P.

ŒUVRES COMPOSÉES APRÈS LES ÉTUDES DU CAMPO-SANTO.

A. SUJETS CHRÉTIENS.

— Planche 27. —

SAINTE AGATHE. — 1826.

(Fac-simile. Coll. Perin.)

*

Vers la fin de 1825, Orsel peignit le tableau d'une Madeleine pour l'offrir à M. Guérin, son maître. Cette œuvre, exposée au Louvre en 1827-28, qui appartient aujourd'hui, par héritage, à M. David, fils de l'illustre

(1) Je conserve pieusement cet autographe de P. Guérin comme preuve irréfutable du mépris professé alors pour les chefs-d'œuvre de Pise.

F. P.

conful, je n'ai pu la reproduire faute de deffin; mais en revanche j'offre ici le fac-fimile d'une compofition faite à la même époque. Il repréfente Sainte Agathe follicitée de facrifier aux faux Dieux.

Agathe de Palerme, vierge auffi célèbre par fa beauté que par fa chafteté, a été condamnée à avoir les mamelles coupées. Ainfi l'a ordonné Quintien, proconful de Sicile! Tel fera le commencement du martyre, fi Agathe, iffue de la plus noble famille, ne renonce pas à la vie baffe & fervile des chrétiens. Le prêtre des faux Dieux eft en préfence de la jeune époufe de Jéfus-Chrift : affife au pied d'une colonne, les mains liées derrière le dos, Agathe préfente déjà la poitrine découverte; le fupplice va commencer! Car elle méprife la Divinité dont le prêtre lui préfente l'image, & les yeux levés vers le ciel, elle demande la force pour le combat qu'elle va foutenir en fon honneur. Quel profond contrafte entre l'élan de la Sainte vers le Dieu qui l'appelle au martyre, & la froide exhortation du prêtre qui offre la vie au prix du retour aux idoles!

L'artifte fut faire naître & développer cette expreffion devant la nature même; j'en fus l'heureux témoin : Orfel interrogea l'Italienne qui lui fervait de modèle fur toutes les douleurs qu'elle avait éprouvées, & ce furent les fouvenirs anciens réveillés dans cette âme chrétienne, la perte de fes parents, celle de fa mère furtout, qui amenèrent fur fa figure une douleur vraie, une émotion fincère que l'artifte a comprifes & qu'il a fu exprimer avec les moyens les plus fimples : fon deffin devint une œuvre digne des Maîtres.

On regrettera certainement que cette fcène au large ftyle n'ait pas été peinte; & en vous la préfentant, j'ai cédé aux inftances de plufieurs de nos camarades (1).

— Planche 28. —

L'HUMBLE ET LE PUISSANT. — Rome, 1827.

(Fac-fimile. Coll. Perin.)

*

Le Chrift, au milieu des nuées, accueille le Cénobite qu'un Ange lui préfente & repouffe un Prince que le Démon faifit auffitôt & entraîne : les actions du fouverain ont été pefées & trouvées trop légères pour mériter le ciel.

Mon ami imagina ce fujet en 1827, pendant une maladie, & dès que la convalefcence le lui permit, il traça à la plume le deffin ci-joint. C'eft au moment où il l'achevait, qu'Overbeck, inftruit de fa maladie, vint le vifiter, & ce noble cœur fut tout heureux de voir cette œuvre chrétienne & forte. Il témoigna à Orfel toute fa fatisfaction, & reftant plufieurs heures à caufer, il développa fes idées fur l'art avec la modeftie la plus grande, mais auffi avec une conviction inébranlable. Overbeck lui expliqua comment, au lieu d'aller à Munich décorer le palais du roi Louis, il avait préféré demeurer à Rome, afin de s'y confacrer exclufivement à la propagation des idées chrétiennes par une fuite de fujets religieux qu'il ferait graver, ajoutant que fi deux ou trois perfonnes, à la vue de ces faintes images, pouvaient devenir meilleures & avoir bonne fin, il croirait fa vie & fa miffion bien remplies. Enfin il affurait que fi, dans l'art, on lui reprochait des bras ou des jambes trop longues, il profiterait de cet avis, tout en ne s'affligeant pas outre mefure, tandis que fi on lui reprochait telle ou telle expreffion religieufe comme peu fentie ou fauffe, il en concevrait un extrême chagrin! Quelle leçon, quel profit dans cet entretien! Auffi Overbeck parla-t-il toujours avec bonheur d'Orfel, citant fouvent cette compofition de l'Humble & du Puiffant, & ajoutant : « *Ce n'eft point des lèvres, c'eft du cœur que ce Français aime les Anciens* (2). »

A. P.

*

Cette compofition légèrement modifiée devint le couronnement du tableau LE BIEN ET LE MAL, qui fut créé dix-huit mois plus tard. Ne pouvant offrir dans cet ouvrage la belle gravure que Vibert en a faite, je préférerai dans les planches 37, 38, 39 & 40, quelques fragments du tableau, qui figure aujourd'hui au mufée du Louvre, dans la galerie françaife (3); dans le texte de ce fafcicule on trouvera la réduction de l'efquiffe (page 9).

F. P.

(1) Ce deffin, donné par Orfel à mon oncle Hippolyte, fut conferve par ma grand'mère comme un pieux fouvenir : auffi m'eft-il doublement précieux. (F. P.).

(2) Cette amitié fi honorable ne s'était pas éteinte par fuite de l'éloignement : il y a douze ans, j'eus le bonheur de me préfenter, à Rome, chez le vénérable Patriarche de l'art allemand. Sitôt que ma carte lui eût été remife, il fe leva & me reçut dans un atelier intime, où il m'honora d'une longue explication des grands cartons des *Sacrements*, qu'il terminait alors. Souvenir bien précieux pour moi, maintenant furtout que les trois peintres amis du vrai & du beau fe font rapprochés du fouverain Créateur. (F. P.).

(3) Cette magnifique gravure a été publiée par M. Schulgen, éditeur de gravures religieufes, rue Saint-Sulpice, à Paris.

— Planche 29. —

LA FORCE CHRÉTIENNE. — Paris, 1828.

(Fac-fimile. Coll. Perin.)

*

Voici la première compofition d'Orfel après le féjour au Campo-Santo. Préparé par des études férieufes fur les mofaïques de la Rome chrétienne, il avait pu comprendre, à Pife, la naïveté & l'amour qui guident vers Dieu tous ces Maîtres du xive fiècle. Il apprit d'eux combien la nature vivante cache d'élévation fous une enveloppe très-fimple; chez eux auffi il fentit que c'eft moins par la vue que par le cœur que l'on en peut reconnaître la beauté. Semblable à l'abeille, l'artifte, devant ces chaftes fleurs de l'art chrétien, forme un miel qui devient la nourriture des âmes.

La Force, ici, n'eft plus confidérée comme celle des Anciens; fon énergie vient des fouffrances du Chrift, de la couronne d'épines, & du vulgaire rofeau devenu le Sceptre d'une impériffable Royauté. Avec ces armes, la Force dompte l'erreur & les paffions, fous la figure de l'ancien ferpent; la peau du lion qui recouvre fa tête, c'eft la vigueur de la penfée chrétienne. Le Chriftianifme n'attaque pas, il n'y a plus de violence, la maffue eft ici à l'état d'ornementation; fa défenfe, c'eft le bouclier qui repouffe tous les traits ennemis.

La beauté de la compofition, de l'ajuftement, du clair-obfcur eft trop évidente pour la faire remarquer. Elle réunit le fouvenir de l'art grec & la profondeur du fens chrétien. Cette compofition infpirait un vif intérêt à M. de Montalembert, qui déclarait y retrouver des beautés analogues aux compofitions de Giotto dans les foubaffements de l'Arena, à Padoue.

A. P.

*

Cette figure fut compofée à Paris, pendant un long féjour qu'Orfel y fit pour accompagner fon ami. La fabrique de l'églife d'Ainay avait témoigné le défir de voir décorer par les deux artiftes le baptiftère de cette bafilique élevée à Lyon fur l'emplacement de l'Autel d'Augufte. La partie baffe contenait quatre arcatures. L'une d'elles eût reçu cette figure de la Force, & les trois autres auraient été décorées par mon père : c'étaient l'Efpérance, la Foi & la Charité. Orfel devait décorer la voûte. Mais ces projets ne furent pas réalifés; l'humidité s'oppofa à toute peinture & plus tard le baptiftère fut reconftruit dans une autre partie de l'églife.

F. P.

PASSIONIS CONTEMPLATIO

FORTEM SUBLEVAT.

— Planche 30. —

SAINT MARTIN COURONNÉ PAR LE CHRIST.

(Fac-fimile. Coll. Perin.)

*

Orfel était né à Oullins, où plus tard fon frère aîné paffa toute fa vie : il était donc bien naturel pour ce frère, parrain du peintre, de défirer dans l'églife d'Oullins une œuvre de Victor, particulièrement confacrée au Saint Patron de la paroiffe. Ce fut en 1829 qu'Orfel compofa cette fcène : Saint Martin, à genoux devant le Chrift, reçoit la couronne d'immortalité, tandis qu'un Ange révèle l'acte de charité qui rendit célèbre le foldat encore catéchumène.

SUAM IPSIUS VESTEM PAUPERI DEDIT.

La figure de l'Ange déroulant la vie de l'Evêque, eft élégante, vive, aifée dans fon mouvement. L'onction du Saint eft pénétrante, & le Sauveur du monde femble dire :

SIC OMNIBUS QUI SERVIUNT DOMINO.

Le deffin lavé au biftre, reproduit auffi fidèlement que poffible dans cette planche, fut envoyé à M. Orfel aîné & confié à M. Frederich, décorateur renommé à cette époque. Peinte en grifaille, de grandeur naturelle, cette figure produit encore aujourd'hui un grand effet; mais elle fera bientôt perdue, puifque la fabrique a décidé de conftruire une nouvelle églife. L'effet fculptural donné au relief remplit fort heureufement le caiffon central du plafond plat de l'églife actuelle, & la compofition fait penfer de fuite à cette époque où le ftyle de

l'art grec devenu chrétien avait repris un nouvel élan: tel était le but des efforts d'Orfel; il voulait pour l'art chrétien, profondément dégénéré, une renaiſſance à laquelle il ſe dévoua toute la vie, par la parole comme par le pinceau (1).

— Planche 31. —

BÉATRIX CENCI. — Rome, 1826. Paris, 1833.

(Trois fac-ſimile. Coll. Perin.)

*

Orfel poſſédait un manuſcrit relatif au procès de Beatrix Cenci, & cette lecture émouvante lui ſuggéra l'idée de pluſieurs compoſitions.

Le premier de ces croquis (Rome, 1826), nous repréſente la jeune fille debout, entièrement vue : elle conſidère ſon père mort; dans le ſecond, le lit eſt en avant, Beatrix au ſecond plan, le corps à moitié caché; au fond, ſa mère & les ficaires du crime. La tête de Beatrix, tracée en plus grande dimenſion, préſente une grande force d'expreſſion, mais elle eſt trop exagérée.

En 1833, Orfel reprit ce croquis, & ici tout devient ſimple ſans ceſſer d'être fort. Beatrix, les bras croiſés ſur la poitrine, voit d'un œil fixe le crime conſommé; elle penſe à celui auquel elle échappe elle-même. Un brigand, la lampe à la main, lui montre le cadavre d'un geſte énergique. C'eſt ainſi qu'Orfel préſenta ce drame lugubre qui paſſionna à un point inouï, pour la jeune patricienne, le peuple de Rome, la nobleſſe & le Souverain-Pontife lui-même.

Orfel, qui aimait à exprimer les joies du Ciel dans les figures les plus douces, les plus ſuaves, ne reculait pas devant les plus profondes douleurs de la terre, quand il y trouvait la matière d'un enſeignement. L'expreſſion ſingulière de la jeune fille mauvaiſe, dans le Bien & le Mal, nous aſſure du réſultat qu'il eût obtenu dans la tête de Beatrix : ce ſuccès romantique aurait été facile pour Orfel, mais il lui ſembla peu digne de ſon caractère ; il préféra retracer ſur les murs des égliſes, comme dans un livre toujours ouvert, les vérités fécondes de l'Evangile. C'eſt, en effet, à cette même époque qu'Orfel commença à s'occuper des peintures de Notre-Dame-de-Lorette. Dès lors, Beatrix Cenci fut complètement abandonnée (2).

B. SUJETS MULTIPLES.

— Planche 32. —

BETHSABEE ET LE ROI DAVID.

Eſquiſſe, 1824.

(Fac-ſimile. Coll. Perin.)

— Planche 33. —

BETHSABÉE ET LE ROI DAVID.

Enſemble du tableau deſſiné & complété par A. Perin. — 1833-1838.

(Ce tableau appart. à M. Perin.)

A la ſuite du tableau de la mort d'Abel, Orfel avait cherché pluſieurs compoſitions & ſurtout Bethſabée au bain. Cette ſcène lui permettait, par le moyen de l'eſclave éthiopienne, de préſenter les deux races en regard l'une de l'autre.

(1) Ce que nos maîtres contemporains avaient fait d'efforts pour ramener l'art hiſtorique vers les principes les plus élevés de l'art ancien par la ſcience & le choix des ſujets, Orfel le chercha à l'écart, conſacrant ſa vie à retrouver dans les ſources antiques de la foi la naïveté & la dignité de l'art chrétien. (A. P.).

(2) Un chanoine romain dont Orfel avait fait le portrait en 1826, lui fit don du manuſcrit qu'il avait extrait directement du doſſier du procès. Laiſſé à Rome & redemandé plus tard par Orfel, ce manuſcrit ne fut point retrouvé. Il ne me reſte que le droit de publication, obligeamment donné par le chanoine. (A. P.).

« David se promenait sur la terrasse de son palais ; alors il aperçut une femme vis-à-vis de lui, qui se baignait sur la
« terrasse de sa maison, & cette femme était fort belle. Le Roi envoya donc savoir qui elle était, & l'on vint lui dire
« que c'était Bethsabée, fille d'Eliam, femme d'Urie Héthéen. » (Rois. Livre II, ch. XI.)

Bethsabée se lève pour descendre dans le bain, lorsque son esclave lui signale la présence du Roi sur la terrasse
du palais : elle relève de suite le manteau qu'elle quittait, tandis que son esclave reprend d'autres linges pour
cacher sa maîtresse. Le mouvement de la tête de Bethsabée est expressif, & l'on sent la surprise amener de suite
la pudeur ; le corps se penche en avant, les formes sont soutenues & attrayantes ; celles de l'esclave, au
contraire, très-simples & d'une nature plus rude.

Dans cette scène, l'effet plaît par le jeu des ombres ; les silhouettes des deux figures sont souples, mais
l'œil nous semble distrait par les lignes d'architecture venant heurter les personnages. La figure du Roi ne fut
que jetée, & certainement Orsel l'eût améliorée ; la pose est déclamatoire !

Laissons maintenant la parole à M. Martin d'Aussigny, le docte & infatigable directeur des musées de Lyon,
& peintre lui-même :

« Orsel qui par ses derniers ouvrages a pris place parmi les grands maîtres, sinon par la quantité de ses
« œuvres, au moins par leur qualité & surtout par l'élévation des pensées qui y sont dignement exprimées,
« était si persuadé du but moral de l'art, que la composition, le dessin, le coloris n'étaient pour lui que de
« simples moyens, & à ce propos nous citerons le fait suivant :

« En 1830, après l'exposition du Moïse, un tableau lui ayant été commandé par le Ministère des Beaux-
« Arts, le sujet de Bethsabée au bain, surprise par le roi David, fut remis au travail.

« Déjà la figure principale était peinte, admirable de vérité & de mouvement, lorsqu'Orsel voulut aban-
« donner ce tableau, car il s'était promis de ne faire que de la peinture utile. Ses amis, alors, le suppliant de
« ne pas abandonner une œuvre si bien commencée, l'artiste rêva quelques jours, puis leur dit : Mon tableau
« sera continué : à présent il aura un côté moral, & en même temps il leur montra trois petites compositions
« destinées à être peintes au-dessous du tableau & à le compléter.

« Bethsabée debout, de grandeur naturelle, est aperçue par le roi David : sujet principal intitulé

TENTATION.

« En soubassement, le premier petit sujet représentait Urie abandonné sur le champ de bataille : c'était le

CRIME.

« Le second représentait David livré à ses remords par les reproches du prophète Nathan & portait le titre :

REMORDS.

« Le troisième montrait David chassé de la ville par Absalom & insulté par Semeï : c'était la

PUNITION.

« Malheureusement la mort est venue empêcher l'achèvement de cette œuvre, qui promettait de faire le plus
« grand honneur au talent de son auteur.

« Cet exemple donne une idée de la richesse d'imagination d'Orsel, qui tout en traçant un sujet déjà tant de
« fois traité, savait le rendre neuf en le présentant sous un nouvel aspect. »

MARTIN D'AUSSIGNY (1).

— Planche 34. —

BETHSABÉE (Suite). — CRIME.

(Fac-simile. Coll. Perin.)

« David envoya à Joab, par Urie lui-même, un ordre ainsi conçu : Mettez Urie à la tête de vos gens à l'endroit du
« plus rude combat, & faites en sorte qu'il soit abandonné & qu'il périsse. Les assiégés ayant effectué une sortie, chargè-
« rent Joab & tuèrent quelques-uns des gens de David, entre lesquels Urie Héthéen demeura mort sur le champ. » (Rois.
Livre II, ch. XI.)

C'était au siége de Rabbath-Ammon ; Urie est abandonné, suivant les ordres de David. Joab, à cheval, se
retourne & observe si le brave officier succombera sous le nombre : il faut qu'il le voie tomber & mourir ; c'est

(1) Fragment d'une lecture faite à la Société littéraire de Lyon, en 1852, par M. Martin D'Aussigny, directeur des musées de Lyon.

fa barbare miffion ! Urie a fait plus d'une victime : refté feul, bleffé, tombé fur les genoux, il fe défend encore, & cette défenfe eft héroïque. C'eft ainfi que l'artifte intéreffe à la victime de cette trahifon & montre la profondeur du crime. En rendant compte à David de la mort de ce fidèle fujet, il faudra bien que l'on vante fon courage & fa réfiftance contre les ennemis de fon Roi ! Et par là augmentera pour le fpectateur la toute-puiffance des reproches du Prophète.

— Planche 35. —

BETHSABÉE (Suite). — REMORDS.

(Fac-fimile d'une aquarelle. Coll. Perin.)

*

« *Mais cette action ayant déplu au Seigneur, Nathan fut envoyé vers le roi dans fon palais, & lui dit :*
« *Il y avait une fois deux hommes dans une ville, dont l'un était riche & l'autre pauvre. Le riche avait un grand*
« *nombre de brebis & de bœufs. Le pauvre n'avait rien qu'une petite brebis qu'il avait achetée & nourrie, qui avait crû*
« *parmi fes enfants, en mangeant de fon pain, buvant à fa coupe, & dormant dans fon fein ; & il la chériffait comme fa*
« *fille.*
« *Un étranger étant venu voir le riche, celui-ci ne voulait point toucher à fes brebis, ni à fes bœufs, pour lui faire*
« *feftin, mais il prit la brebis de ce pauvre homme & la donna en nourriture à fon hôte.*
« *David entra dans une grande colère contre ce riche & dit à Nathan : Vive le Seigneur ! Celui qui a fait cette*
« *action eft digne de mort !*
« *Or Nathan répondit à David : C'eft vous-même qui êtes cet homme !* » (Rois. Livre II, ch. XII.)

Ici Orfel met en fcène la brebis tuée, rendant palpable le fymbolifme du langage de Nathan. Le remords de David eft expreffif dans fa fimplicité ; une grande force eft donc obtenue avec peu de mouvement, & la concentration des moyens lui eft le plus vrai & le plus puiffant appui ; rien n'eft facrifié à l'exagération, ni à la beauté de convention.

La figure du roi David avait frappé l'efprit de M. Ingres : chaque fois que chez ma mère il revoyait cette compofition, il fe plaifait à répéter à Orfel : « Vous êtes bien heureux d'avoir trouvé cette figure ; elle vous « appartient en propre, elle eft vôtre, » difait-il en lui touchant le front. Puis un jour il ajouta : « Pour le « Nathan, vous vous êtes rencontré avec une figure de Michel-Ange, *Dieu créant le monde !* » Orfel rêva un inftant, & défefpéré d'avoir employé un fouvenir qu'il ne foupçonnait pas, il répondit : « Soyez tranquille, je « trouverai mieux ! » Et quoique M. Ingres admît affez de différence pour que ce gefte pût être confervé, Orfel y penfa, & dès le lendemain il traçait fur un papier la figure de Nathan, reproduite fur la planche 36. Qu'on fe le repréfente à la place de l'autre, & la fupériorité éclatera aux yeux ! La netteté du gefte qui montre la brebis du pauvre, ajoute une force fingulière à cette compofition & la range parmi les meilleures d'Orfel.

Ajoutons que la critique de notre illuftre ami avait d'autant plus frappé Orfel que lui-même avait en horreur les voleurs de la penfée ; il admettait la tradition, la refpectait comme enfeignement, mais l'imitation & la copie d'une chofe faite, jamais ! A fes yeux c'était un vol, & ayant eu à fe plaindre fouvent des pillards, il difait : « Je préfère être volé dans mon fecrétaire à l'être dans mes créations : c'eft le bien de l'homme, c'eft fon hon-« neur, fon plus précieux tréfor ! »

— Planche 36. —

BETHSABÉE (Suite). — PUNITION.

(Fac-fimile. Coll. Perin.)

*

« *Il vint un courrier à David qui lui dit : Tout Ifraël fuit Abfalom de tout fon cœur. — David dit à fes officiers qui*
« *étaient avec lui à Jérufalem : Allons, fuyons d'ici : car nous ne pourrions éviter de tomber dans les mains d'Abfalom.*
« *Hâtons-nous de fortir, de peur qu'il ne nous prévienne ; que nous ne nous trouvions expofés à fa violence, & qu'il*
« *ne faffe paffer toute la ville au fil de l'épée. — Les officiers du Roi lui dirent : Nous exécuterons toujours de tout*
« *notre cœur tout ce qu'il vous plaira de nous commander. — Le Roi fortit donc à pied avec toute fa maifon. — Le*
« *Roi David étant venu jufqu'auprès de Bahurim, il en fortit un homme de la maifon de Saül appelé Semeï, fils de Geva,*
« *qui s'avançant dans fon chemin, maudiffait David, lui jetait des pierres & à tous fes gens, pendant que tout le peuple*
« *& tous les hommes de guerre marchaient à droite & à gauche du Roi. — Et il maudiffait le Roi en ces termes : Sors,*
« *fors, homme de fang, homme de Bélial. — Alors Abifaï, fils de Sarvia, dit au Roi : Faut-il que ce chien mort mau-*
« *diffe le Roi, mon maître ? je vais lui couper la tête. — Le Roi dit encore à Abifaï & à tous fes ferviteurs : Qu'y a-t-il*
« *de commun entre vous & moi, enfants de Sarvia ? — Laiffez-le faire, car le Seigneur lui a ordonné de maudire David,*

« & qui osera lui demander pourquoi il l'a fait? — Et peut-être que le Seigneur regardera mon affliction, & qu'il me
« fera quelque bien pour ces malédictions que je reçois aujourd'hui. — David continuait donc son chemin, accompagné
« de ses gens, & Semeï qui le suivait marchant à côté sur le haut de la montagne, le maudissait, lui jetait des pierres
« & faisait voler la poussière en l'air. » (Rois. Livre II, ch. xv.)

Devant ce texte si étendu, l'artiste reste simple & pathétique. Une longue file de prêtres, d'amis suivent David & se bouchent les oreilles, tandis que le Roi, abîmé sous la colère de Dieu, se frappe la poitrine & arrête le bras d'Abisaï qui va frapper... Le lieutenant & ses soldats ne peuvent donc défendre le Roi; on les voit inutiles devant un seul homme. Quelle leçon!

Dans cette grave composition, sous ce simple trait, rien ne manque de ce qui peut émouvoir, la terreur & la pitié!

Cet ensemble, composé vers 1824 & tracé définitivement en 1838, montre toute l'énergie de la pensée d'Orsel, & rapproche en un but moral, après la tentation du Roi, le crime, le remords & la punition de David.

— Planche 37. —
LA TENTATION.
Premier croquis. Origine du tableau LE BIEN ET LE MAL. — 1828.

(Fac-simile esquisse. Coll. Perin.)

*

Une jeune fille est assise dans la campagne, les jambes croisées, la tête en avant, attentive, l'œil inquiet, animé; elle écoute les mauvaises pensées qu'un démon ailé lui souffle à l'oreille. Ce dessin a été le point de départ de la composition centrale du tableau LE BIEN ET LE MAL, œuvre capitale d'Orsel, dans laquelle il donna pour la première fois la révélation complète de l'art qu'il avait rêvé dès le principe de ses études, c'est-à-dire, un enseignement moral par l'emploi du symbolisme & le contraste du vice & de la vertu.

Je n'oserais offrir ce simple croquis, jeté comme essai pour un dessin d'album, si déjà il n'offrait la situation dramatique de la jeune fille dans le Bien & le Mal, car la pensée & la place des deux figures sont identiques, quoique retournées.

Une circonstance particulière donna lieu à cette composition. Pendant un court séjour que fit Orsel à Lyon, en 1828, une dame, amie de la famille, lui demanda un dessin d'album; Victor, très-préoccupé en ce moment d'achever le portrait de son frère aîné, fatigué d'autre part de ces pressantes sollicitations, lui répondit enfin : « Patience, Madame, je vous ferai un dessin dont vous aurez peur. »

Voici le croquis de ce dessin, & vous reconnaîtrez sans peine qu'Orsel a réussi à inspirer un salutaire effroi.

LE BIEN ET LE MAL. — 1828-1833.

(Réduction de l'esquisse. Coll. Perin.)
(Tableau appartenant au Musée du Louvre, galerie française.)

*

Voici d'abord l'explication de cette vaste composition, jetée par Orsel lui-même sur un chiffon de papier, & comme brouillon :

RÉCIT.

C'est d'un ami intime que je tiens ce que je vais conter : Un jour qu'il était triste & rêveur, je lui en demandai la cause... Regardant si personne ne pouvait l'entendre : Vous connaissez ma fille, me dit-il, vous savez combien elle est naïve & sage. Eh bien! elle était éprise d'un jeune homme qui a cherché à la séduire; or cette pensée lui a fait tellement horreur, qu'elle n'a plus voulu revoir son prétendu, & les efforts qu'elle fit pour s'en détacher ont ébranlé sa raison. Cette pauvre enfant est quelquefois tellement absorbée dans ses pensées, qu'elle n'entend pas les personnes qui lui parlent, & le regard fixe elle semble agitée par des visions; après l'une de ces crises pénibles, sa mère navrée de la voir en pareil état, la pressa tellement d'avouer ce qu'elle éprouvait que les yeux pleins de larmes, & lui serrant la main, elle lui dit :

— Ma tête s'affaiblit, ma mère, je suis poursuivie par des images étranges, tantôt de figures vivantes, tantôt d'êtres fantastiques : peut-être serai-je soulagée en te disant ce qui vient de m'apparaître.

Mes idées commençaient à se troubler, lorsque j'ai cru voir deux petites figures; l'une, de couleur noirâtre, semblait disputer avec fureur un globe terrestre à un autre esprit qui me paraissait un Ange.

J'ai été détournée de ces figures en apercevant deux jeunes filles qui, dans la campagne, ayant laissé loin derrière elles leur antique manoir, tenaient chacune un livre à la main. L'une d'elles vêtue simplement, assise & la main sur la

poitrine, lisait avec attention dans ce livre, & sur la couverture était écrit LIVRE DE LA SAGESSE. Un Ange armé est apparu portant la croix sur sa cuirasse, armé d'un glaive flamboyant: il a couvert cette jeune fille de son bouclier.

L'autre jeune fille vêtue richement & assise auprès de sa sœur, après avoir lu un instant, foulait au pied le Livre de la Sagesse; derrière elle apparut subitement une nuée d'où sortit un démon aux ailes de chauve-souris qui, vomi d'un lieu de flammes, s'est approché de l'oreille de la jeune fille. Celle-ci me parut vivement agitée en écoutant la voix qui parlait, mais peut-être mon imagination seule me l'a-t-elle montrée ainsi!

Je me demandai à moi-même: Quelle sera la fin de ces deux jeunes personnes dont la conduite est si différente? et le démon qu'a-t-il dit à l'oreille de la dernière?

Mais cette réflexion fut effacée de mon esprit par une douce sensation. Je vis de nouveau Celle que l'Ange avait prise sous sa protection; un jeune homme venait lui déclarer son amour: mais sans l'écouter, elle le renvoyait à sa mère qui semblait observer avec attention le chevalier. Quelques larmes brillèrent dans mes yeux! & après les avoir essuyées, je vis la mère regarder avec attendrissement son gendre auquel elle confie le sort de sa fille. Le jeune homme se hâtait de présenter l'anneau nuptial, & le père de la nouvelle épouse, arrêtant l'impatience du chevalier, semblait lui recommander l'avenir de cette jeune femme. Témoin de cette union, et faisant un retour sur moi-même, j'inclinai tristement la tête.

Puis, relevant les yeux, je vis un jeune enfant dans l'un de ces petits chariots posés sur des roulettes qui sont comme les soutiens de l'enfance. Non loin, des branches de lierre se liaient à une branche de chêne & entouraient le mot MATERNITÉ. Je rattachai à la nouvelle épouse les pensées que firent naître ces différents symboles & je vis en effet la jeune femme devenue mère, encore dans son lit; son mari partant pour la guerre venait lui faire ses adieux tout couvert de ses armes: les mains serrées dans celles de sa femme, il semblait triste de la quitter; derrière, le page tenait le casque & la jeune accouchée, montrant son enfant, semblait dire à son époux qu'il l'aiderait à supporter son absence.

Un instant après je crus voir un jeune enfant près d'un buisson de roses, le sourire sur les lèvres, & au-dessus un nœud de soie enlacé à une branche d'olivier; cherchant le sens de ces divers symboles, je lus FÉLICITÉ. Je compris dès lors qu'un sage mariage pouvait seul y conduire & j'aperçus bientôt le chevalier de retour affermissant par des lisières les premiers pas de son enfant; il serait tombé en effet, le pauvre petit! Ses mains étaient tendues vers sa mère qui lui tend les bras & l'aïeule contemplait avec joie cette charmante scène de famille. Jouirai-je jamais d'un semblable bonheur!......
Mais non, j'ai été trompée dans mon espoir!

Frappée de ces différentes images, après avoir suivi le sort de la jeune fille sage, j'étais désireuse de connaître le sort de sa sœur qui avait foulé aux pieds le Livre de la Sagesse. Il me sembla bientôt apercevoir un cheval au galop, portant un cavalier armé tenant ferme sur la croupe celle qui avait écouté le démon; tous deux enivrés d'amour se serrent dans leurs bras, mais une tête de démon ailée vole au-dessus d'eux & semble activer leur course. Je les vis passer sous un arbre; cet arbre était un pommier, ce qui me rappela Eve!

Tout émue encore, je vis près de là cette même femme à genoux, éplorée, montrant son enfant nouveau-né au chevalier qui l'avait enlevée & qui d'une fenêtre semble la contempler avec mépris. Un ignoble nain sortit de la maison & repoussait avec dureté la malheureuse mère, & toujours la tête de diable ailée planait, guettant le résultat de ses perfides conseils. Je frissonnai & me sentis toute troublée en présence du péril qui entourait la jeune fille!

Et cherchant à regarder de nouveau, je crus voir un enfant saisi de remords d'avoir étranglé sa colombe. Au-dessus de lui des branches d'épines entouraient un saule pleureur & je lus distinctement le mot ANGOISSE; ces emblèmes de larmes & de douleur avaient redoublé ma tristesse, lorsque j'aperçus la malheureuse femme revenue chez ses parents, à leurs genoux, la tête dans les mains, & son enfant près d'elle! Son père semblait l'accabler de reproches, & la tête fatale du diable était toujours là, soufflant sur la victime, & son souffle était du sang: saisie d'effroi je détournai la vue.

Mais une tête de mort & d'autres ossements se montrèrent à moi; ils étaient enlacés dans des chaînes, un enfant couvert d'un crêpe gisait là, au-dessous se lisait DÉSESPOIR, mêlé aux lugubres emblèmes. Mais voilà qu'un rayon de soleil vint éclairer quelque chose qui pendait à un arbre, c'était un cadavre de femme. A ses pieds, une chaise renversée, & un enfant, un poignard dans la poitrine, tendait ses petits bras pour demander du secours. N'ayant pu résister à sa honte, elle avait tué le fruit de sa passion, & s'était pendue ensuite. Et l'infernale tête voltigeait autour du cadavre, le sourire ironique aux lèvres. Je tremblai..... un voile épais couvrit mes yeux.

Lorsque je revins à moi, je regardai de nouveau & je vis entre ciel & terre l'image d'un grand œil ouvert, & une lettre de chaque côté. J'entendis une voix qui disait comme dans la Bible, je suis l'Alpha & l'Oméga, le commencement & la fin de tout. Je regardai encore & je vis un lis, plein de fraîcheur & de force; une balance le surmontait & le mot JUSTICE était suivi d'une palme. Tournant les yeux d'un autre côté, je vis un lys flétri & rompu, une balance l'accompagnait, mais plus de palmes, & un glaive flamboyant tout près du mot ÉTERNITÉ!

Ces symboles entouraient un tribunal élevé: le Christ y siégeait; à sa droite un esprit tenant la fleur de l'innocence, à sa gauche, un autre présentait une balance. Le Souverain Juge accueillait quelqu'un de la main droite, & je reconnus la jeune fille sage & rendant ses grâces pour être admise dans les célestes demeures. L'Ange armé tenait encore son bouclier étendu sur elle & montrait le Livre de la Sagesse qu'elle n'avait jamais négligé. Mais de la main gauche le Christ repoussait

quelqu'un & je reconnus la malheureuſe infanticide, tendant en vain les bras en ſigne de déſeſpoir, & l'eſprit infernal, l'éternel démon, la ſaiſiſſant de ſes griffes, l'entrainait dans l'abîme. A cette vue je crus tomber à terre, & je ſortis de ma léthargie.

Voilà ce qui m'agitait, ma mère! S'il m'était poſſible de retracer ces images comme elles m'ont apparu & comme il me ſemble les voir encore, peut-être ce tableau d'un amour ſage conduiſant au bonheur & d'un amour déréglé menant au crime pourrait-il être utile à quelque fille jeune & malheureuſe comme moi.

En me confiant le récit de cette eſpèce de viſion, le père eſpérait réaliſer le ſouhait que faiſait ſa fille, de voir reproduire par la peinture l'image de ces ſingulières apparitions ; ce que déſirait mon ami, je l'ai tenté.

(Copié ſur une note manuſcrite de Victor Orſel, 1828. Coll. Perin.)

Réduction de l'eſquiſſe du Tableau.
La gravure du Tableau a été exécutée par feu V. Vibert.

(Reproduction photoglyptique Lemercier.) (Voir la notice page 11 de ce Faſcicule.)

— Tableau des inſcriptions. —

ÆTERNITAS.

JUSTITIA. JUSTITIA.

PROVIDENTIA.

BEATITUDO. TENTATIO. DAMNATIO.
FELICITAS. DESPERATIO.
MATERNITAS. ANGOR.
MATRIMONIUM. PUDICITIA. LIBIDO. CONTEMPTIO.

INITIUM	PRINCIPIUM
FELICITATIS	OMNIS MALI
SAPIENTIA.	TENTATIO.

Après cette notice, Orfel m'écrivait de Rome, le 28 juillet 1829 :

« Mon cher ami, j'étais en train ; j'ai composé cela en cinq jours. M. Guérin a adopté le tableau & les orne-
« ments, il m'a seulement engagé à modifier l'Ange du grand tableau, qui est lourd : il m'engage beaucoup à
« entreprendre cet ensemble. Si je l'entreprends, ce sera *au secret*. Je crois que l'idée de deux pensées morales
« développée par plusieurs tableaux & par la vie de deux individus est neuve en peinture : j'ai vu des *vies*,
« mais qui ne servaient pas de moyen d'expliquer une pensée indépendante des personnages.

« Roger & Bonnefond ont bien compris la portée de ces pensées ; ils me tourmentent pour en exécuter le
« tableau & je pense m'y décider. Ce serait demi-nature, les figures des petits tableaux auraient 8 ou 10 pouces,
« le tableau 9 pieds. Je sens que pressé par des travaux, je composerais plus facilement ; car sous le coup du
« départ de M. Guérin, j'y ai mis peu de temps. Venez vite, nous nous monterons & vous reprendrez vive-
« ment des occupations qui certainement ramèneront la paix dans votre âme attristée, & de même pour
« votre bonne mère.

« Ne vous effrayez pas de mon intention de faire ce tableau, nous ferons toujours marcher ensemble les
« études de fresques, celles d'après nature, etc... Seulement arrivez le plus tôt possible & nous marcherons
« avec courage. » A. PERIN.

*Dans le désir d'honorer deux mémoires qui me sont chè-
res, je présente ici en appendice le jugement d'écrivains
particulièrement éclairés sur les matières artistiques & chré-*
*tiennes, car chacun d'eux cultive l'art & l'apprécie au point
de vue religieux.*

F. PERIN.

VICTOR VIBERT.
1799-1860.

Le 18 mars 1860, un ami précieux par l'ingé-
nuité de son âme & par la distinction de son talent,
Victor Vibert, nous a été enlevé. Il dirigeait l'é-
cole de gravure de Lyon, depuis sa fondation en
1833.

Vibert consacra son burin à la reproduction des
œuvres d'Orfel : après avoir terminé la gravure du
Bien & du Mal, il avait commencé celle de *Mater
Salvatoris*, composition centrale de la Chapelle de la
Vierge, à l'église de Notre-Dame-de-Lorette, lorsque
la mort vint le frapper. C'est pour nous un devoir de
ne pas séparer ici la mémoire de ces deux amis, &
nous joindrons à ce qui a été dit sur Orfel ce qui peut
expliquer la vie & les œuvres de Vibert, reprodui-
sant d'abord le discours prononcé sur sa tombe par
M. Fraisse, secrétaire de l'Académie de Lyon pour la
classe des Lettres.

ALPH. PERIN.

« MESSIEURS,

« *L'Académie a perdu, dans la personne de Victor
Vibert, un de ses membres les plus distingués & les plus
chers C'est un nouveau deuil qu'elle portera longtemps.
Elle regrettera tout à la fois l'artiste & l'homme ; l'artiste
qui, aux qualités les plus brillantes, réunissait le mérite
le plus solide, le talent le plus consciencieux, l'homme si
bon, si simple, si serviable, si digne d'estime & d'affection.*

« *Organe du corps savant qui s'honorait de s'être asso-
cié ce modèle parfait des artistes, qu'il me soit permis
de retracer à la hâte quelques-uns des traits qui font
de la vie de l'habile professeur de gravure une des plus
belles pages de l'histoire de l'art à Lyon.*

« *Né à Paris, vers la fin du dernier siècle, Victor
Vibert étudia sous Richomme, dont il fut un des plus
brillants élèves. En 1828, il remportait le grand prix
de gravure au concours de l'Ecole royale des Beaux-
Arts. Envoyé à Rome comme pensionnaire du gouverne-
ment, il y continua ses études avec une ardeur persévérante,
couronnée des plus légitimes succès.*

« *Sans cesse en présence des grands Maîtres de l'Italie,
c'est à ces sources vivifiantes qu'il puisa les doctrines
qui, plus tard, devaient servir de base à l'enseignement du
professeur. En rénovateur habile, il voulut ramener l'art
de la gravure aux principes posés par Raphaël & son
école. Il étudia Marc-Antoine : il comprit que la gra-
vure n'ayant pour ressource qu'une seule couleur, le noir,
qu'un seul instrument, le burin, ce n'était pas seulement
par la force ou la légèreté des teintes qu'il pouvait obtenir
une exacte représentation de la peinture. Jugeant que la
perspective des tailles devait être un précieux moyen d'ob-
tenir le relief, il s'efforça de mettre en pratique ce pro-
cédé ingénieux qui, sans être nouveau, le devenait, pour
ainsi dire, entre ses mains, par l'application savante qu'il
en faisait.*

« Vibert eut le fort de tous les chefs d'école : fon fyftème rencontra des contradicteurs. Mais déjà le jour de la juftice fe levait pour lui. Le fuccès des élèves formés par fes foins parlait trop haut pour ne pas être entendu : chaque année de jeunes lauréats venaient, par leurs triomphes publics, rendre témoignage du mérite du maître & de l'excellence de fon enfeignement.

« La gravure du Bien & du Mal, d'après Orfel, eft tout à la fois un monument de la réforme qu'il proclamait & un enfeignement précieux. Là, toutes les leçons du profeffeur fe retrouvent dans le travail du maître : fûreté & précifion dans la forme, vérité dans la perfpective, fageffe dans l'exécution.

« Nul ne fut mieux que lui traduire la penfée de l'artifte dont il reproduifait les ouvrages, il s'identifiait fi bien avec lui qu'il ne s'appartenait plus : c'était l'artifte lui-même qui penfait & exécutait en même temps.

« Vibert était la continuation d'Orfel ; voué à la reproduction des œuvres de fon ami, il a ufé fa vie à cette tâche toute de dévoûment.

« Eft-il néceffaire de rappeler ici que Vibert était un profeffeur hors ligne? Avant lui, la claffe de gravure n'exiftait pas à Lyon. Appelé à la diriger, en 1833, par M. Prunelle, alors maire de la ville, & qui l'arrêta en quelque forte au paffage, à fon retour de Rome, il fut le véritable fondateur de cette claffe, aujourd'hui & depuis longtemps une des plus floriffantes de l'Ecole des Beaux-Arts.

« Ce qui montre combien la gravure eft en droit d'at-
« tendre de ce profeffeur, difait, en 1841, à l'Académie,
« l'honorable M. de Ruolz, c'eft l'importance extrême
« qu'il attache au deffin. Deffinateur fcrupuleux & pur,
« il appuie fes confeils de tout le poids de l'exemple.
« Aucun de fes élèves ne négligera ce qui eft réellement
« l'âme de la gravure, la taille du cuivre n'en étant que
« le corps.
« Le deffin, enfeigné par un maître fi perfuadé, prati-
« qué par des élèves inceffamment dirigés dans cette voie
« unique de réuffite, le deffin a fait des progrès fi mer-
« veilleux dans cette claffe, qu'on ne peut le croire fans
« vérifier le fait par fes yeux & qu'on ne peut s'en rendre
« compte fans reconnaître combien les principes du pro-
« feffeur font lucides, combien ils font féconds en appli-
« cations heureufes & propres à faire naître les plus rapides
« progrès, les fuccès les plus précoces. »

« Vibert n'était pas feulement un maître habile, il était encore un père pour fes élèves. Il les fuivait du regard de fon cœur aimant jufqu'au jour où, arrivés à des pofitions honorables, ils n'avaient plus befoin de fa bienveillante tutelle. Ses biographes auront à retracer mille traits touchants où fe révèle l'inépuifable bonté de fon âme, ouverte à tous les fentiments généreux, à toutes les infpirations bienfaifantes. Laiffons-leur cette douce tâche. La nôtre eft limitée par l'émotion qui trouble notre voix & que partagent ceux qui nous entourent.

« Cher Confrère, fi quelques déceptions ont attrifté votre vie, fi la mort eft venue trop tôt pour la réalifation de vos légitimes efpérances, du moins, entouré de votre famille, votre main défaillante dans celle de vos amis, avez-vous eu la fuprême confolation, réfervée aux bonnes confciences, celle de vous endormir, calme & confiant, dans le fein du Dieu jufte qui prépare un vêtement de joie pour les ennuis foufferts !

« Repofez en paix! Vos confrères, vos amis, vos élèves vous garderont un fidèle fouvenir.

LE BIEN ET LE MAL.

TABLEAU PEINT PAR ORSEL ET GRAVÉ PAR VIBERT.

(Extrait du Correfpondant du 25 octobre 1859.)

Le poëme d'Orfel raconte la vie oppofée & fort différente de deux jeunes filles : elles font arrivées au même âge, au même endroit de la route ; une éducation chrétienne a mis entre leurs mains le Livre de la Sageffe. L'une le lit avec amour & refpect ; l'autre le laiffe tomber & le foule aux pieds. La jeune fille fage eft modeftement affife, & tout, dans fa perfonne, indique le calme & la pureté ; un ange armé veille près d'elle & la protège de fon bouclier. Sa malheureufe compagne, au contraire, eft affaillie par le démon, qui lui fouffle, dans la tempête, les penfées mauvaifes & les défirs coupables. Sa pofe, fes cheveux en défordre, fes vêtements expriment le trouble de fon âme, & fes yeux fixes brillent déjà de l'ardeur des paffions. Les deux jeunes filles fe font levées pour fuivre deux voies différentes. Le commencement du bonheur eft la fageffe : — INITIUM FELICITATIS SAPIENTIA. — Le principe de tout mal eft la tentation : — PRINCIPIUM OMNIS MALI TENTATIO. (Page 336.)

La jeune fille qui écoute la tentation eft emportée par un cavalier rapide ; les plaifirs, hélas ! font auffi rapides, & l'efprit des ténèbres la conduit à fa porte. — LIBIDO.

La pauvre femme, chaffée par fon féducteur, l'implore à genoux & lui montre en pleurant fon fils cou-

ché par terre. Le chevalier, affis fur une fenêtre, lui jette, en fe détournant, un regard dédaigneux & fon fou entr'ouvre la porte pour ajouter l'infulte au malheur. — CONTEMPTIO.

Elle efpère trouver dans fes parents un fecours, un refuge; elle va mettre à leurs pieds fa mifère & fa honte. Mais fon père la repouffe, & fa mère elle-même lui reproche fon déshonneur; il faut qu'elle s'éloigne du fanctuaire de la famille où fa préfence troublerait la pureté de fa fœur. Que va-t-elle devenir? — ANGOR.

L'efprit du mal pourfuit fon œuvre; il détourne cette âme des fentiers du repentir. Sa dernière faute eft d'oublier celui dont l'inépuifable miféricorde voulait lui pardonner et lui rendre, dans l'épreuve, l'honneur et la vertu. Elle renonce au bien en étouffant dans fon cœur tout fentiment maternel; elle maudit le fruit de fes entrailles, auquel elle attribue injuftement fes malheurs, elle tue fon enfant & fe pend de défefpoir. — DESPERATIO.

Que le fort de fa compagne eft différent! Un jeune cavalier eft venu interrompre fa lecture pour l'entretenir de fon loyal amour. La jeune fille baiffe les yeux & le conduit vers fa mère, matrone vénérable, dont l'attitude infpire le refpect, & la quenouille garnie attefte la vie laborieufe. C'eft la mère qui doit apprécier la demande, la repouffer ou l'accueillir, & fauvegarder par fa clairvoyante follicitude la candeur & l'innocence de fon enfant. — PUDICITIA.

Les parents confient au chevalier le bonheur de leur fille; le père lui explique fes devoirs, & la mère femble la donner & la retenir en même temps avec tendreffe. Le jeune homme lui offre l'anneau nuptial & lui fait un ferment qui affure le bonheur du mariage. — MATRIMONIUM.

Dieu accorde un fils à leur union. La jeune femme le préfente à fon mari qui part pour la croifade. Il la remercie avec amour & femble rendre hommage à fon nouveau titre de mère. — MATERNITAS.

Le chevalier, de retour, a dépofé fon cafque & fon épée pour fe livrer aux douces joies du foyer domeftique. Ses mains robuftes foutiennent les pas de fon enfant qui veut s'élancer dans les bras de fa mère. Cette paix, cette félicité intérieure, eft la récompenfe de leur vertu. — FELICITAS.

Enfin, les deux femmes que leurs vies a féparées, fe retrouvent aux pieds du fouverain Juge. Le Chrift eft affis fur fon trône, ayant à fa droite l'ange de la récompenfe avec fon lis, & à fa gauche, l'ange de la juftice qui pèfe & punit les fautes des hommes. L'ange protecteur de la jeune fille la préfente au Sauveur & montre le Livre de la Sageffe qui n'a pas ceffé d'être la règle de fa conduite, tandis que le démon faifit déjà la femme coupable pour l'entraîner aux abîmes. La main droite du Chrift s'ouvre vers celle qui a fuivi la fageffe. — BEATITUDO. — Sa main gauche repouffe celle qui a défefpéré de fa miféricorde. — DAMNATIO. — Celui qui eft l'alpha & l'oméga, le principe & la fin de toute chofe, a prononcé la fentence. Sa providence avait veillé fur ces deux âmes; le bonheur devait les aider dans le bien, ou le châtiment les retirer du mal; elles ont librement choifi leur fort. La mort le fixe juftement pour l'éternité. — AETERNITAS.

Tel eft le poëme d'Orfel fur le bien & le mal. Celui qui en lit l'analyfe fans voir le tableau fe demande comment le peintre a pu exprimer fans confufion tant de chofes. Il l'a fait avec un rare bonheur & une admirable unité. Tous les fujets font ingénieufement encadrés dans un motif d'ornementation dont tous les détails font comme les commentaires du texte. Le fujet, qui eft le point de départ des autres, occupe la place principale. Un double cintre couronne les deux groupes & fépare ainfi le bien & le mal, la lumière, des ténèbres. Les fujets qui repréfentent la vie différente des jeunes filles font placés dans la bordure. Ils partent du bas & s'élèvent parallèlement jufqu'à la partie fupérieure, au jugement du Chrift qui en eft la conclufion. Entre les fujets font placés de petites figures & des fymboles qui font comme les broderies d'un riche vêtement. Au bas du tableau, au centre, les génies du bien et du mal fe difputent le globe du monde. Du côté de la mauvaife mère, un enfant prélude à fa vie coupable en étranglant la colombe avec laquelle il jouait; plus haut, il eft étendu par terre enveloppé d'un linceul; tandis que du côté de la bonne mère, un autre enfant, préfervé du mal, s'amufe paifiblement dans un petit chariot, puis fommeille fur un gazon fleuri. D'un côté, les épines, les branches d'arbres funèbres, les offements, les chaînes de la mort, le lis brifé, le glaive de la juftice; &, de l'autre, le lierre flexible & le chêne, les doux nœuds du mariage, l'olivier, le laurier, le lis dans fa fplendeur, les palmes du triomphe; & toutes ces chofes s'offrent fans confufion au regard du fpectateur, qui fe plaît à en chercher le fens & à y découvrir des enfeignements nouveaux. Evidemment le but qu'Orfel fe propofait eft atteint; il a fait une œuvre utile, fociale, chrétienne.

Son tableau du *Bien & du Mal* enfeignera plus que les Vierges les plus belles & les compofitions les plus favantes de la Renaiffance. Auffi nous ne faurions trop nous réjouir de le voir dignement gravé par M. Vibert.

Une des gloires d'Orfel eft l'influence qu'il a exercée fur M. Vibert, & qui a étendu à la gravure l'heureufe révolution qu'il accompliffait dans la pein-

ture. En 1828, M. Vibert, élève de M. Richomme, remporta le grand prix de gravure. Il arrivait donc à Rome avec les qualités réelles qui distinguent notre école française. Sa main était habile à toutes les souplesses & à toutes les ressources brillantes du burin. Mais l'Italie fit sur lui une impression profonde, l'art lui apparut dans sa noblesse ; il comprit sur-le-champ qu'il devait rectifier & agrandir ses idées par des études sérieuses. Il eut le bonheur de rencontrer dans cette voie nouvelle les deux artistes les plus capables de l'encourager & de le conduire : MM. Orsel & Perin l'admirent dans leur affection & l'eurent bientôt gagné à la cause de l'art chrétien. Orsel avait particulièrement étudié, dans l'atelier de Révoil, les gravures de Marc-Antoine ; & les conversations de cet esprit supérieur apprirent bien des choses au pensionnaire de l'Académie : elles lui inspirèrent le désir de se faire le disciple des anciens Maîtres & de joindre à l'étude de Raphaël celle des vieux peintres d'Assise & de Florence. Son ambition était de dessiner leurs œuvres avec les instruments d'Albert Durer & de Lucas de Leyde. En 1830, MM. Orsel & Perin quittèrent leur ami pour retourner en France. M. Vibert resta fidèle à leurs principes. Les premiers efforts vers le but qu'il s'était proposé, furent la gravure du portrait de Masaccio, d'après la peinture de Florence, & celle de la *Vierge à l'œillet* de Raphaël.

En 1833, le maire de Lyon lui offrit la place de professeur de gravure à l'école des Beaux-Arts de cette ville. Notre artiste vit dans cette position, non pas une fortune, mais une position indépendante qui l'affranchissait du goût dominant & de la tyrannie des éditeurs, & qui lui permettait de poursuivre au sein d'une vie modeste & tranquille la réforme qu'il avait rêvée. C'était aussi un moyen de la propager par l'enseignement dans la patrie des Audran & des Drevet. M. Vibert accepta, & le même jour, il renouvelait à Orsel la demande qu'il lui avait faite à Rome, de graver son tableau du *Bien & du Mal*.

C'est à cette œuvre qu'il a consacré plus de vingt ans de sa vie. Dès que l'heure des vacances était sonnée, M. Vibert quittait ses études & courait se renfermer dans l'atelier d'Orsel pour chercher avec lui le problème qu'il s'était posé : le peintre travaillait avec le graveur si capable de le comprendre ; il continuait son tableau en indiquant tout ce qui pouvait se perfectionner le dessin & l'ensemble, & nous croyons ajouter à sa gloire, en disant que, sous certains rapports, la gravure fut supérieure à la toile. Chaque année, M. Vibert retournait à Lyon, avec son butin de corrections & de conseils, qui profitaient à son travail & à ses élèves. Lorsqu'il eut à pleurer la mort du peintre de la chapelle de Notre-Dame-de-Lorrette, il en retrouva l'âme & les doctrines dans la personne de M. Perin. Ils achevèrent ensemble ce monument, qui est si glorieux à la mémoire de leur ami, & qui fera une date dans l'histoire de l'art chrétien & dans celle de la gravure.

Pour comprendre le mérite de M. Vibert & l'importance de son œuvre, il est nécessaire de rappeler quelques notions historiques & techniques. Dans l'origine, la gravure ne fut pas la copie, la simple reproduction d'une œuvre d'art ; elle eut une existence propre, indépendante. Ce fut un moyen nouveau que les artistes employèrent pour exprimer & multiplier leurs pensées. Le burin s'exerça librement sur le cuivre comme le pinceau sur la toile. L'Allemagne, dès le début, porta la gravure à sa perfection. Albert Durer, maître de son instrument, dessine les compositions avec une souplesse & une vigueur admirables. Ses figures & ses draperies sont modelées avec une variété de travaux surprenante, & les moindres détails sont rendus avec une finesse, une vérité qui ne nuit pas cependant à l'ensemble. Il ne se préoccupe pas de la couleur différente des objets qu'il soumet à une seule lumière. Ses fonds encadrent le sujet principal, mais sans le détacher par des teintes générales ; le blanc du papier représente tous les clairs & les plans ne sont indiqués que par la légèreté des traits & des ombres. Albert Durer a poussé l'art de la gravure jusqu'à ses dernières limites, sans toutefois l'égarer dans le domaine de la peinture.

Ses ouvrages émerveillèrent l'Italie. Marc-Antoine, disciple de Raphaël, se mit à les étudier & à les contrefaire, pour apprendre à reproduire les dessins de son maître. Il n'atteignit jamais les qualités brillantes de son modèle & cette habileté de main qui se joue de toutes les difficultés de la forme ; mais il racheta cette infériorité par la noblesse de son burin. Son trait, quelquefois péniblement cherché, finit toujours par être d'une admirable justesse ; sa taille, souvent naïve & lourde, poursuit avec intelligence la forme, & ses ombres sont établies d'une manière simple & large. Il cherche avant tout l'exactitude du dessin & la fidélité de l'expression, & il n'a pas plus qu'Albert Durer la prétention de faire un tableau. Lucas de Leyde entendit la gravure comme ces deux maîtres & se distingua surtout par la finesse de son trait, la pureté de ses travaux, la douceur de ses ombres & l'unité de sa lumière. Albert Durer, Lucas de Leyde & Marc-Antoine sont les princes de la gravure ; tout le mérite de leurs successeurs n'a pu affaiblir leur gloire.

L'école de Rubens commença une révolution dans l'art de la gravure. Jusqu'alors les gravures étaient simplement des dessins multipliés par l'impression ; sous l'influence de ce maître, elles devinrent peu à peu des copies de tableaux. Le burin dut traduire le

pinceau & imiter la couleur par la variété des tailles & leurs dispositions. La lumière fut concentrée sur un point & toutes les parties subirent les teintes graduées du clair-obscur. Ce changement fut-il un progrès? Nous ne le croyons pas. L'art de la gravure perdit son indépendance, sa vie véritable. Le burin ne fut plus à la recherche de la pensée & de l'expression. Son but principal fut de rendre l'effet d'un tableau. Le graveur se mit au service du peintre, & s'il devint plus riche de moyens pour vaincre les difficultés, ce fut au détriment de son esprit & de son caractère.

Ce fut l'école française qui poussa le plus loin la science de la taille. Les chefs-d'œuvre de Mellan, de Nanteuil, d'Edelinck & de Drevet fournirent à la gravure une palette capable de rendre tous les jeux de la lumière & les nuances de la couleur. L'art se formula, d'après leurs travaux, une grammaire qui régla les tailles, les entretailles, les losanges, les carrés, les points, les renflements & les empâtements les plus propres à exprimer les différents corps, la mollesse ou la vigueur des chairs, les reflets des métaux, la variété des étoffes, les détails du paysage & les perspectives de l'architecture. La gravure devint un ensemble de procédés, une industrie au service de la peinture pour reproduire tous les mérites & tous les effets du pinceau. Elle suivit pas à pas toutes les fortunes de ses maîtres, copia noblement les tableaux de Poussin & de Lebrun, les portraits de Philippe de Champagne & de Rigaud. Elle traduisit le luxe théâtral de Jouvenet, la fougue de Restout & de Vanloo, la touche délicate de Wateau, les roses de Boucher, les jolies scènes de Greuze & les grâces flétries de Fragonard.

La réaction de l'école de David donna une vie nouvelle à la gravure, mais sans l'affranchir de sa dépendance. Elle retrouva sa pureté en copiant les sujets antiques; l'étude de Raphaël & l'influence d'Ingres lui rendirent la noblesse du dessin & la vigueur du modelé. Les planches d'acier lui permirent d'étendre & de graduer ses moyens, depuis les tailles les plus brillantes & les plus solides du burin jusqu'aux traits les plus légers de la pointe sèche; mais cette gravure savante & perfectionnée s'éloignait, au lieu de se rapprocher, des grands principes posés par Albert Durer, Lucas de Leyde & Marc-Antoine. Ce sont les immortels exemples de ces maîtres de l'art que M. Vibert a voulu suivre, sans renoncer toutefois aux conquêtes véritables de leurs successeurs.

Une des plus belles réformes tentées par Orsel était de ramener à sa noble simplicité la peinture monumentale. Les anciens & les artistes du moyen-âge avaient parfaitement compris ses rapports avec l'architecture, tandis que les peintres de la Renaissance les avaient bouleversés en troublant l'harmonie de l'ensemble par la gamme de leurs couleurs & en brisant les lignes par leurs fonds & leurs perspectives exagérés. Ce qu'Orsel a voulu pour la peinture, M. Vibert l'a cherché pour la gravure. Il a renoncé à toutes les vanités du burin pour soumettre tous ses travaux à la perfection du dessin & à l'esprit de la forme; il est resté simple & vrai dans la représentation des objets qu'il éclaire d'une même lumière, & il a obtenu ainsi une harmonie d'ensemble, une sagesse de style, une dignité de ton, qui convient admirablement à la noblesse de l'histoire.

La gravure du tableau d'Orsel présentait de grandes difficultés; il fallait ramener à l'unité dix sujets de proportions différentes & une ornementation d'encadrement très-compliquée. Le rapport de cette large bordure avec les deux principales scènes était un problème à résoudre. Maintenant que la solution est trouvée, elle peut paraître facile; mais nous croyons qu'elle a dû exiger beaucoup de recherches dont les hommes du métier sauront apprécier le mérite.

Le plus grand éloge de M. Vibert est, selon nous, dans la première impression qu'on reçoit de son œuvre. On oublie complètement le graveur pour admirer le poëme d'Orsel & en parcourir les différentes scènes. Ce n'est qu'après un examen spécial & approfondi qu'on découvre tout ce que cette rare modestie d'artiste cache de science & de talent. Le dessin est d'une pureté remarquable; nous avons dit que le peintre avait pu le diriger & le perfectionner lui-même. Il est expressif & ferme sans dureté, la loupe cherche inutilement la moindre erreur de traits dans les plus petits objets. Les lumières sont largement établies & les ombres douces & harmonieuses. Les figures sont finement modelées; les demi-teintes s'éteignent dans le clair sans abus de pointillé. Les tailles ont la souplesse du crayon & se prêtent à tous les besoins de la forme, s'espaçant ou se rapprochant selon les lois de la perspective, mais toujours sans avoir la prétention de se faire admirer. Leur direction ramène les détails à l'ensemble; celles des draperies, par exemple, indiquent plutôt les corps qu'elles recouvrent que les plis eux-mêmes. L'étonnante variété de travaux qu'on ne soupçonne pas à la première vue, exprime surtout l'esprit des objets.

Le graveur traduit toutes les intentions du peintre, & ses moyens prennent pour ainsi dire une valeur symbolique. Combien sont simples & pures les tailles de cette figure innocente qui brille à l'ombre de l'ange protecteur, tandis que le burin devient sombre & dur pour dessiner la jeune fille qui foule aux pieds le Livre de la Sagesse; sa robe, surchargée d'ornements, est terne comme une beauté déjà flétrie aux joies coupables du monde.

Le sujet principal est celui qui est traité avec le plus de verve & de largeur; le fond & les terrains sont

d'une étonnante simplicité ; l'ange qui tient le bouclier est dessiné avec éclat & noblesse, & le génie du mal, enveloppé de nuages, est modelé avec une énergie digne de rendre les figures de la chapelle Sixtine. La partie supérieure est d'un ton plus calme & plus lumineux qui lui donne de l'élévation & de la grandeur ; le Christ & ses deux ministres sont dans la splendeur de la gloire ; les huit petits sujets d'encadrement sont gravés dans une teinte qui leur donne la valeur de bas-reliefs. On aime à les parcourir comme on aime à répéter les belles strophes des chœurs d'*Athalie* & d'*Esther*. Malgré leur faible dimension, le dessin y est conservé avec une fidélité incroyable, ils rappellent à la fois la finesse de Wierx & la largeur de Marc-Antoine. L'ornementation qui les unit n'est pas non plus sans mérite ; l'œil ne souffre pas de la multiplicité des détails, & la lumière qui s'y joue empêche cette froideur que causent les teintes plates de la mécanique.

Nous avouons que nous avons rapproché de la gravure de M. Vibert quelques-unes des œuvres les plus célèbres de Nanteuil, d'Edelinck & de Drevet ; nous admirions les travaux brillants & le talent prodigieux de ces grands artistes ; mais, quand nous reportions ensuite nos regards sur la gravure de M. Vibert, nous éprouvions un plaisir calme et reposait des merveilles que nous venions de contempler. Emeric David, qui avait une intelligence si profonde de l'art, nous explique parfaitement cette impression ; il a écrit dans son *Histoire de la Gravure* : « La régularité, la souplesse des traits que creuse sur le cuivre une main habile, ne sont que des moyens pour dessiner & pour colorer de la seule manière permise à la gravure, c'est-à-dire en opposant des clairs à des ombres. Au-delà de ce but, les contours les plus hardis du burin deviennent eux-mêmes un vice. Les effets de la gravure doivent être brillants & énergiques, les moyens doivent être cachés ; les points, les carrés, les losanges que le graveur substitue au coloris de la nature, blessent les regards aussitôt qu'ils les frappent d'une manière particulière. S'ils captivent trop l'attention, l'harmonie générale est troublée, l'illusion cesse ; ils refroidissent alors l'ouvrage qu'ils devraient animer ; ils rappellent l'impuissance de l'art, au lieu d'en faire admirer les ressources. (1). »

C'est en évitant ces défauts que M. Vibert a rendu à la gravure sa noblesse primitive & qu'il a renouvelé l'art des Albert Durer & des Marc-Antoine ; il a résumé & couronné par un chef-d'œuvre vingt-cinq années d'un glorieux enseignement (2). Il s'est associé à l'apostolat d'Orsel en propageant ses principes spiritualistes & chrétiens, en multipliant, en rendant accessible à tous un tableau qui offre à la fois un modèle d'art & une leçon de vertu. M. Vibert aura-t-il le sort de son maître & de son ami ? La France oubliera-t-elle, dans ses récompenses, un artiste qui l'honore & laissera-t-elle à la postérité le soin de réparer une si triste injustice ? Cette gloire, pour être tardive, n'en est que plus belle, & nous la souhaiterions à M. Vibert si nous n'avions hâte de voir triompher les doctrines qu'il représente.

L'art, c'est aussi le bien & le mal, & ces deux jeunes filles qui suivent des routes si différentes peuvent personnifier les âmes des artistes qui emploient leur talent pour le bonheur ou le malheur de la société. La tradition chrétienne leur offre le Livre de la Sagesse ; beaucoup le foulent aux pieds. Ils écoutent les tentations de l'orgueil & de la volupté ; ils prostituent la beauté de leur génie à toutes les passions du monde ; leur but suprême est d'acquérir de la réputation & des richesses pour se procurer des jouissances. Ils cherchent à y parvenir par des œuvres coupables, en flattant les sens & en subissant tous les caprices de la mode. Quelques jours d'ivresse sont bien vite passés ; la faveur publique se lasse, les réclames des feuilletons se taisent, l'argent des riches se tarit. Viennent alors les déboires de l'amour-propre, les affronts de la critique, la honte de l'oubli ; & il n'est pas besoin des angoisses de la faim pour pousser l'artiste au désespoir. Combien avons-nous vu d'illustrations s'éteindre dans l'opprobre du suicide !

Nous avons aussi assisté à des agonies pleines de repentir. Des peintres, des sculpteurs qui avaient consacré d'abord leur talent à des pensées religieuses, s'étaient laissé séduire par les promesses & les honneurs du monde ; ils pleuraient à leurs derniers moments une faute qu'ils avaient expiée déjà par les déceptions & les peines d'une vie agitée ; ils reniaient leurs ouvrages qu'on admire dans les Musées & se réfugiaient dans le souvenir de leurs premières œuvres devant lesquelles s'agenouille la piété des fidèles. Ils espéraient que ces œuvres inclineraient la balance du côté de la miséricorde divine.

Heureux ceux qui lisent le Livre de la Sagesse & ne s'écartent jamais de la route du bien ! Leur existence, il est vrai, n'est pas entourée de bruit & d'éclat. A notre époque surtout, l'artiste chrétien doit peu compter sur la gloire ; il ornera plutôt l'humble chapelle des Catacombes que le palais des Césars. Mais la Providence qui prépare l'avenir, veille sur lui avec amour ; elle entretient dans son cœur une fête qui le dédommage de toutes celles du monde. Sa vie est une douce

(1) Emeric DAVID, *Histoire de la Gravure*, p. 178. — Ch. Gosselin, 1842.
(2) M. Vibert a formé un grand nombre d'élèves distingués qui se font remarquer dans les expositions & les concours. Quatre ont obtenu le grand prix de Rome, ce sont : MM. Saint-Eve & Soumy, Dubouchet & Miciol ; deux ont obtenu le second, ce sont : MM. Lehmann & Danguin. (F. P.)

contemplation de Dieu dans ses œuvres; sa main étudie la perfection où la cherche son âme, & de son amour du vrai et du beau naît, comme d'un second mariage, une postérité qui perpétuera ses pieuses & saintes pensées. Ses jours ne sont pas certainement sans épreuves; la vertu de l'épouse la plus fidèle ne lui épargne pas les douleurs de l'enfantement; il subit d'ignorantes critiques & d'indignes préférences; mais Dieu lui rend secrètement justice & le couronne dans sa conscience avant de le récompenser dans son éternité. La sagesse est vraiment le commencement du bonheur, & dès ici-bas l'homme le plus vertueux est le plus heureux. L'intelligence du vrai, du beau & du bien est le trésor de l'âme; nul n'en jouit plus que l'artiste chrétien. Peu lui importent les acclamations capricieuses de la foule; il a toujours près de lui quelques frères qui valent un peuple d'admirateurs, & ses œuvres lui gagnent au loin des sympathies & des affections qui n'attendent qu'une occasion pour se manifester.

C'est ce que nous avons éprouvé pour Orsel & ses amis. Leurs œuvres seules nous les ont fait connaître, & nous les avons aimés parce qu'ils représentent les grandes doctrines de l'art. Qu'ils persévèrent avec foi & courage dans leurs nobles efforts; qu'ils baptisent & sanctifient l'art grec. Le génie de Phidias ne perdra rien en recevant les inspirations de Fra Angelico. L'école d'Orsel est l'école du progrès, l'espérance de l'avenir.

E. CARTIER,
Auteur de la *Vie de fra Angelico de Fiesole*.

LA GRAVURE DU BIEN ET DU MAL.

D'APRÈS LE TABLEAU DE VICTOR ORSEL.

(Extrait de *la Gazette des Beaux-Arts* du 15 mai 1860.)

Le tableau d'Orsel, dont la gravure a été l'œuvre capitale de Victor Vibert qui vient de mourir, fut composé à Rome en 1829, & parut pour la première fois au Louvre, à l'exposition de 1833. Il était placé sur la paroi méridionale du Salon carré, à l'endroit même où figurait ordinairement le *Déluge*, de Girodet. L'auteur de ces lignes s'essayait alors à la critique d'art. Il eut la bonne fortune de remarquer & de signaler cette composition que les gardiens du musée, dans leur langage simple & expressif, nommaient entre eux le tableau des familles. C'est, en effet, l'opposition de deux existences au point de vue de la famille qu'Orsel a voulu peindre.

Dans les plus petits détails, dans les moindres ornements, vous retrouvez partout la même pensée, — *le bien & le mal se disputant le monde*, — & vous en suivez le développement selon l'ordre établi par le peintre, en vertu de l'idée-mère dont il avait entrepris la réalisation. C'est évidemment là une œuvre sûre d'elle-même, où éclate l'originalité accrue & mûrie par la réflexion. Vibert ne s'y était pas mépris, &, en l'assignant pour but au principal effort de son burin, il porte les esprits chercheurs à se mettre en quête des voies & moyens par où il est arrivé à comprendre si bien cette simple, mais profonde peinture.

La gravure qu'il en a faite et où il a concentré, on peut le dire, la substance de ses plus fécondes années, a pour commentaires naturels les travaux par lesquels il y a prélude & les préceptes qu'il en a tirés. Ce qu'il y a, en effet, de particulier dans l'ensemble de la production de ce maître, c'est que la production en elle-même, l'étude d'où elle dérive & la doctrine où elle se généralise ne forment qu'un seul & même tout.

Jeune encore & au sortir de l'atelier de M. Pauquet, son premier professeur, il essaya ses forces en dessinant & en gravant, d'après Gaspard Netscher, la *Leçon de basse de viole;* mais, malgré le bon accueil qui fut fait à cette gravure du genre familier, Vibert se sentait appelé vers un genre plus élevé, la gravure d'histoire, & il alla demander à M. Richomme la faveur d'être reçu parmi ses élèves. M. Richomme, après avoir examiné une épreuve de la *Leçon de basse*, prit Vibert par la main, &, le présentant à ses nouveaux condisciples, leur dit : « Voilà un jeune homme qui sait « son métier, & qui vient avec vous apprendre son « art. »

On ne pouvait mieux penser ni mieux dire.

Après une année d'étude, Vibert s'enquit auprès de son maître s'il devait participer au concours du grand prix de Rome qui allait avoir lieu. « Non, lui répondit « M. Richomme, vous auriez à peine la chance d'un « second prix. Travaillez encore deux ans. » Par un effort d'obéissance qui ne se trouve guère dans les jeunes esprits de nos jours, Vibert refoula son ambition précoce, &, pour se fortifier davantage dans la science des formes, il partagea ses études entre l'atelier d'Hersent & celui de Richomme. Deux ans après (1828), il remportait le premier prix.

Ce qui le préoccupe surtout en arrivant à Rome, — on le reconnaît bien à cette marque, — ce n'est

pas la gravure (il en croit déjà posséder les moyens & le mécanisme), c'est le dessin, cet art *princeps*, si l'on peut dire, qui, par l'étude approfondie de la forme, explique la nature, & qui, par le choix, la fortifie. Les *Stanze* de Raphaël captivent tout d'abord les regards de Vibert, &, séduit par le rendu étonnant qui caractérise chacune des parties de la *Bataille de Constantin*, il fait quelques études d'après cette fresque, où la main énergique de Jules Romain s'est si fièrement mise au service des cartons de Raphaël. Mais au milieu de ces *Stanze*, où tant d'œuvres diverses viennent solliciter le regard & éclairer la pensée, Vibert, secondé d'ailleurs par l'heureuse disposition de son esprit, ne tarda pas à se tourner de préférence vers les pages plus intimes & plus modestes où respire toute la virginité de ce génie complexe, qui a presque surpassé l'art grec dans la conception & la reproduction du beau. L'élève, déjà plus mûr, de la villa Médicis, quitte la *Bataille de Constantin* pour la *Dispute du Saint-Sacrement*.

Il ne fallait pas une médiocre hardiesse pour chercher & admirer Raphaël dans celle de ses peintures qui était alors la plus délaissée & dont le sens allait se perdant. Bien qu'elle fût tout entière de ce divin maître, elle appartenait trop à ce que l'on nomme sa première manière, elle était trop simple, trop chaste, trop contenue, pour que les artistes français, mal préparés à la comprendre, pussent hésiter à lui préférer celles des fresques de Raphaël où l'ampleur de l'effet & de l'exécution frappe tout d'abord les yeux. Mais Vibert ne s'y méprit pas, & l'angélique pureté qui revêt, comme d'un nimbe, la *Dispute du Saint-Sacrement*, la lui signala dès cette époque comme la peinture par excellence. Il se mit à la copier, &, pour mieux pénétrer dans l'intimité du modèle, il résolut d'en reproduire en quatre dessins toute la partie inférieure. Le premier de ces dessins se ressentait de l'enseignement puisé dans l'atelier de Paris; toutes les difficultés que le trait pouvait offrir, l'artiste les avait esquivées en s'abritant sous l'effet trop prononcé des ombres. Plus sincère dans le second, il n'accompagna plus le trait que par des ombres douces, & mit ainsi à découvert tous ses défauts, seul moyen de les pouvoir combattre. Dans le dernier dessin, l'imitation est franche & rigoureuse. Vibert savait enfin la langue de Raphaël. Le spectacle de cette lutte, assez rare parmi les lauréats de notre école, frappa l'attention & mérita la sympathie de deux artistes français qui n'appartenaient pas à la villa Médicis : l'un, Victor Orsel, peu de temps après avoir peint, dans l'église de Notre-Dame-de-Lorette, un hymne à la Vierge de peu de surface, mais d'une grande profondeur; l'autre, M. Alphonse Perin, après avoir donné sa mesure dans la chapelle du Christ de la même église, se consacre tout entier désormais à la reproduction de l'œuvre d'Orsel.

Celui-ci, voyant dans Vibert un artiste tout préparé à le comprendre, lui parla des illustres graveurs qui avaient appartenu, soit à l'école, soit au siècle de Raphaël. A peine Vibert les connaissait-il de nom; & on ne lui avait pas appris à en faire grand cas. Mais Raphaël le mettait tout naturellement sur la route des travaux de Marc-Antoine & l'initiait à la connaissance des principes sur lesquels s'appuient ces admirables gravures que l'on n'a point surpassées. « Si j'étais graveur, disait souvent Orsel, j'éprouverais une grande jouissance d'artiste à remettre ces principes en honneur, sans négliger toutefois les qualités d'harmonie & d'agrément. »

Orsel avait une puissance communicative dont M. Ingres lui-même s'est plu à reconnaître l'action. Vibert en fut tout pénétré, &, à son départ de Rome pour Florence, il emporta dans son esprit, comme une graine féconde, les paroles de l'ami qu'il s'était fait. Ses études prenaient en outre une direction de plus en plus sévère. Sur la recommandation d'Orsel, il s'arrêta à Assise pour y contempler les inventions fortes & naïves du Cimabuë & du Giotto, ces vieux maîtres dont les noms & les ouvrages étaient alors oubliés; puis il se rend à Florence. Dans cette belle Toscane, au milieu de ces fresques inspirées par le Dante, sa félicité d'artiste est au comble, & il se fortifie par un commerce journalier avec les créations des Orcagna, des Masaccio, des Fiesole, des Andrea del Sarto. Au cloître de l'Annunziata, dans la fresque où Andrea del Sarto, à l'âge de vingt-trois ans, a représenté la vie de saint Philippe *dei Servi*, il retrouve cette fleur de talent, cette fraîcheur de pensée, cette vérité de scène, cette netteté, cette simplicité d'expression qu'il avait tant aimée dans les *Stanze* de Raphaël. Son choix est arrêté. Il se met à l'œuvre & il rend, avec la savante ingénuité dont ilا trouvé le secret, la scène de l'enfant que ressuscite la dépouille mortelle de saint Philippe. Il fait ensuite un dessin d'après le portrait de Masaccio peint par lui-même, puis il revient à Rome où il est rappelé par les règlements de l'Ecole. Sa gravure du portrait de Masaccio est de cette époque. On n'y trouve plus ce joli mécanisme d'outil qu'il avait regardé jusque-là comme l'art de la gravure, & qui n'en est que le métier. Laissant de côté les losanges & les autres combinaisons du même genre, il simplifie les moyens & regarde l'emploi des tailles comme nécessairement dicté par les plans & par les formes; il renonce à toute prétention de rendre la *couleur* des objets par du *noir*, & il considère cet obscurcissement des lumières comme la ruine des principes mêmes de la construction. On le voit : ses études & la parole d'Orsel avaient porté fruit. Reprendre les principes de Marc-Antoine & y joindre l'agrément d'Albert Durer, telle est en résumé la doctrine qu'il tenait d'Orsel & dont il ne s'est jamais départi.

4-5

L'accueil sympathique fait à la gravure de Vibert par la critique parisienne, à l'exposition des envois de Rome, ne pouvait qu'affermir l'artiste dans sa voie nouvelle. Aussi lorsqu'il se trouva seul à Rome, par suite du départ d'Orsel & de M. Perin, que le contre-coup de la révolution de 1830 ramenait à Paris, il retourna au Vatican, dans ces chères *Stanze*, où il était pour ainsi dire né à la lumière & au sentiment du beau. Il y copia au crayon, dans la chambre du Saint-Sacrement, la fresque du jugement de Salomon. En s'attachant par-dessus tout à l'ensemble, comme avait fait Raphaël, il parvint, comme lui, à dissimuler les imperfections de détail qui ont échappé à l'exécution rapide de sa fresque. Après cette sérieuse étude, où il avait prouvé si clairement qu'il comprenait & respectait la pensée du maître, il se sentit appelé dans la galerie Camuccini par un précieux joyau, la *Vierge à l'œillet*, qui appartient à la première manière de Raphaël, & où la candeur de l'exécution s'allie avec tant de charme & d'à-propos à la grâce toute juvénile de la conception & de l'expression. Il en fit une délicate copie & en commença la gravure.

Mais le voici arrivé à cette heure amère où cessent les rêves du jeune homme pour faire place aux graves soucis de l'âge mûr. Adieu les belles promenades & les longues méditations à travers les basiliques & les musées de la Ville Éternelle. La munificence de l'État a fini sa tâche. Il faut quitter cette villa Médicis, où l'on n'avait qu'à se laisser penser et vivre; il faut entrer dans cette bataille de la vie, dont le bruit expirait à la porte de l'école. Parce que l'on sentait les beautés des chefs-d'œuvre, on s'était cru soi-même un grand artiste ; parce que la seule difficulté semblait être de produire, on s'était, au sortir de l'école, lancé hardiment au milieu de la foule. Que de brusques & cruelles déceptions! A l'un, fait pour copier, manque la vertu créatrice; l'autre pourrait créer, mais la vie de chaque jour qui lui crie : Marche & souffre ! — lui donne à peine le temps de concevoir. Quel terrible passage ! & combien peu réussissent à le franchir !

Une chaire de gravure venait d'être instituée (1833) à l'école des Beaux-Arts de Lyon. Elle fut offerte par le maire à Vibert, sur la recommandation d'Orsel & de M. Bonnefond, directeur de cette école. Vibert s'empressa d'accepter. Il voyait dans cette chaire un refuge où il échapperait aux exigences de la mode, & où il lui serait possible de réaliser son rêve de graveur. Ce fut donc par la porte du professorat que l'élève de Rome sortit des bancs & entra dans la vie.

Il se rendit d'abord à Paris, où se trouvait Orsel, qui venait d'exposer au Louvre son grand succès, son tableau *le Bien & le Mal*. Mieux préparé que tout autre, par ses études en Italie, à l'intelligence de cette page ou plutôt de ce poëme, il comprit que le reproduire à l'aide du burin, ce serait un de ses meilleurs titres d'honneur & le point culminant de sa carrière. Il sollicita d'Orsel la faveur de graver cette noble peinture, & il se mit à l'œuvre. Depuis cette époque jusqu'à l'entier achèvement de son travail, il ne l'interrompit que pour s'occuper de ses élèves. Et quand les vacances de l'école de Lyon lui rendaient toutes ses heures, il s'empressait d'aller les passer à Paris, soit dans l'atelier d'Orsel, soit à Notre-Dame-de-Lorette, sur l'échafaudage où ce grand peintre a trouvé en même temps la mort & la gloire. Là, Vibert recevait de précieux avis pour la solution des difficultés que lui présentait sa gravure, & il puisait dans l'exemple du maître, des forces nouvelles pour la reprise de son enseignement.

Mais Orsel mourut, & Vibert, outre la douleur que lui causa cette mort, put croire brisée cette chaîne amicale de conseils qui le guidait si sûrement dans l'interprétation du tableau d'Orsel. Son erreur fut courte. M. Perin, tenu par Orsel au courant de ses pensées, en chercha l'application avec Vibert, qui put arriver ainsi à la fin de sa gravure sans dévier des principes convenus avec le peintre.

C'était pour se consacrer exclusivement à l'interprétation de cette belle page, qu'il avait accepté les rudes & trop souvent ingrates fatigues du professorat. C'est aussi à graver la *Mater Salvatoris* d'Orsel, qu'il espérait employer les dernières années de sa vie. Après sa mort, on trouva sur sa table, dans son atelier, le noble dessin qu'il voulait reproduire, la planche de cuivre où brillaient déjà les premières tailles, & le dernier burin qu'il avait employé. Il avait laissé chaque chose comme pour y revenir au bout d'une heure. (Pl. 60 *bis*.)

Recherchant le bien & le beau en eux-mêmes, sans se préoccuper des entraînements de la mode, & retrouvant, comme Orsel, le secret des pensées qui avaient dirigé les vieux maîtres, il eut le même sort que lui. Tous les deux moururent prématurément & dans le vif de leur œuvre : les restes d'Orsel furent ramenés à Oullins, où il était né, & ceux de Vibert à Paris, sa ville natale. Tous deux laissent un exemple qui ne sera pas stérile, & des travaux qui seront l'honneur de l'École française.

Ni l'un ni l'autre n'ont reçu de distinction honorifique; mais, tandis que M. Alphonse Perin édifie à la mémoire d'Orsel un monument composé de la reproduction des dessins de l'illustre défunt, M. Réveil, ancien maire de Lyon, & M. Vaïsse, sénateur, ont fait acheter par cette ville les plus beaux dessins de Vibert. A défaut de portrait ou de buste, on pourra admirer ainsi l'âme & l'intelligence de cet excellent artiste, qui s'est trouvé être à la fois un homme de bien.

Lorsque, dans la série des mouvements de l'esprit humain, arrive l'époque où le plaisir des yeux tend à devenir la règle & où le grand art semble ne plus être que le secret d'esquiver, le plus agréablement

possible, les difficultés de la science, il est bon, il est salutaire que les hommes de cœur, revenant sur leurs pas, se mettent en quête de la raison des choses, &, reprenant comme à nouveau leurs études, cherchent à ne plus donner pour base à leurs œuvres que la vérité, la simplicité & l'émotion du cœur. Ils peuvent ne pas être immédiatement compris par tout le monde ; mais, à quelque degré que leurs efforts & leur bonne volonté les aient fait parvenir, l'estime de ce petit nombre de juges éclairés & sincères qui, d'année en année et de siècle en siècle, finissent par composer ce tribunal suprême que l'on nomme la postérité, ne leur manquera pas.

Telle est la lutte qu'à l'exemple d'Orsel soutenait Vibert. Sa gravure du *Bien & le Mal* en est à nos yeux l'acte le plus décisif. Considérée en elle-même, non plus comme tout à l'heure, au point de vue supérieur de l'idée, mais à celui de l'exécution, elle ne présente pas moins d'intérêt. Elle devait se faire modeste & n'occuper les yeux qu'après avoir aidé les expressions & les idées à produire leur effet, ou plutôt elle devait se mettre exclusivement au service de l'expression & à celui de la forme & du style. Plus le graveur s'efface derrière le peintre, plus il devient éloquent, mieux il atteint au but de son art. Si, au lieu de vanter tout d'abord l'habileté de sa main, l'ingénieuse combinaison de ses moyens, la variété de ses travaux, la belle couleur de ses tons, on vante la force de ses expressions, la justesse de ses formes, la propriété de son style; si, en un mot, le traducteur s'élève au niveau du peintre, il se sera montré un véritable graveur, dans la signification sincère du mot.

Est-ce à dire qu'il faille négliger & abandonner l'art même de l'exécution, comme dans beaucoup de gravures faites par des peintres ? En aucune sorte. On ne doit pas donner un seul coup de burin qui n'ait sa raison d'être, qui ne soit le plus propre à exprimer d'une manière concise la forme ou le plan qu'il est appelé à rendre.

La gravure de Vibert est à la fois classique & originale. Elle nous paraît appelée à figurer parmi les productions les plus substantielles de l'École française. En la prenant pour modèle & pour sujet d'étude, on y apprendra non-seulement à graver, mais à penser. Et je ne parle pas ici de la pensée philosophique, mais de cette faculté de concentration première, qui est nécessaire à l'art comme à la science, & sans laquelle on n'arrive qu'à de vaines surfaces dénuées de support. Sans la pensée, l'art n'est plus qu'un arbre de belle apparence qui manque de racines & que le moindre souffle jette par terre.

<div style="text-align:right">Henri TRIANON, 1860,
Bibliothécaire à la bibliothèque Sainte-Geneviève.</div>

EXPOSITION DE 1859.
GRAVURE.

(Extrait du journal *l'Univers* du 15 août 1859.)

Au début de ce travail sur l'exposition des Beaux-Arts, nous avons signalé l'apparition de deux gravures destinées à prendre rang parmi les monuments qui forment la chaîne historique de cet art.

Bien loin de déprécier la gravure, les procédés modernes n'ont fait que l'élever davantage en restreignant le nombre des graveurs à quelques artistes d'élite, le gros de la troupe étant tombé dans les flots noirs de la lithographie, en attendant que ruisseaux & fleuves viennent se perdre dans l'océan de la photographie. — La gravure est le moyen de reproduction par excellence. Des ouvriers patients & laborieux peuvent arriver, quoique difficilement, à la possession de ses moyens matériels ; mais le burin n'est beau que dans la main d'un maître capable de s'élever à l'intelligente perception des beautés d'un chef-d'œuvre. Il faut que son âme s'embrase & s'illumine en face de son modèle, comme le miroir d'Archimède aux rayons du soleil, & que son enthousiasme ardent & sa volonté invincible triomphent pendant vingt ans, s'il le faut, de la froideur & de la dureté de l'acier. — Tels sont les principes formulés sur les planches admirables de MM. Vibert & Keller, devant lesquels nous sommes heureux de pouvoir nous arrêter en finissant ce compte-rendu de l'Exposition de 1859

Entre le professeur de Lyon, Victor Vibert, & M. Keller, le professeur de Dusseldorf, il y a des rapports & des dissemblances dont le rapprochement peut être fait sans préjudice pour l'un & l'autre de ces deux artistes. Tous deux ont compris & cultivé leur art dans un sens élevé ; mais tandis que les grands artistes de la nouvelle École allemande conviaient dans cette voie leur jeune compatriote, & que les sympathies protectrices d'une grande association encourageaient les efforts du graveur allemand, le graveur français eut toujours à lutter contre le système prédominant de l'École, l'indifférence du public, & un

certain sentiment jaloux excité par le choix du tableau moderne qu'il voulait illustrer. La renommée de Raphaël remonte trop loin & est placée trop haut pour porter ombrage aux célébrités contemporaines, mais on fait qu'une belle gravure est un hommage infiniment plus rare & plus précieux que l'encens éphémère de la publicité des journaux. L'artiste qui consacre vingt ans de sa vie à la reproduction d'un tableau, ne peut pas spéculer sur la vogue du jour : il voit au-delà; il pèse la valeur de son sujet; il en expertise le titre afin de s'assurer qu'après avoir passé au creuset du présent & de l'avenir, il aura toujours la même valeur. — C'est ce qui a déterminé M. Vibert à graver le tableau du *Bien & du Mal* de Victor Orsel, & voilà aussi pourquoi la plupart de nos illustrations contemporaines, dont la tête se prend à l'encens d'une popularité factice, n'auront jamais les honneurs de la gravure.

Nous avons décrit dans l'*Univers* la belle composition d'Orsel, & nous y reviendrons d'autant moins que l'estampe, aujourd'hui répandue, parlera elle-même, & que le meilleur commentaire qu'on en puisse donner ne vaut pas celui que chacun peut faire en lisant sur le tableau comme dans un livre. L'épreuve en a été faite toutes les fois que le tableau fut exposé : elle a été décisive en 1855, lorsqu'un groupe attentif & sans cesse renouvelé stationnait devant lui dans la galerie du Luxembourg. D'ailleurs, c'est parler du peintre que de parler du graveur qui propage & continue son œuvre.

Victor Vibert, élève de M. Richomme & grand prix de Rome en 1828, rencontre Orsel devant les chefs-d'œuvre de Florence & du Vatican. Sous cette influence salutaire, il sortit des langes de l'école de Paris pour entrer dans le grand mouvement artistique qui devait entraîner les Allemands & qui isolait déjà dans la colonie française deux artistes indépendants & convaincus, MM. Orsel & Perin. M. Vibert comprit que la gravure devait suivre & seconder ce mouvement régénérateur, abandonner la voie des systèmes de fantaisie pour rentrer dans celle de la tradition. Ce programme excluait la prétention illusoire d'obtenir la variété des effets & des nuances de la couleur, &, faisant rentrer la gravure dans son domaine propre, le dessin & le clair-obscur, qui en est le complément, conduisait à n'appliquer que des tailles dictées par les besoins de la forme, espacées dans les parties géométrales, serrées dans les parties perspectives, donnant, en quelque façon, la coupe de chaque partie du corps qu'elles enveloppent, & dans les draperies accusant plutôt le corps qu'elles recouvrent que les plis eux-mêmes; enfin, ne chercher à varier les moyens d'exécution dans le rendu des chairs, des draperies & des accessoires, qu'avec une extrême sobriété, pour laisser prédominer ces grandes lignes, ces plans bien combinés qui sont les éléments constitutifs de la grandeur & de la beauté du style historique. Il est, en effet, aussi insensé de chercher à peindre avec un burin que de vouloir buriner avec un pinceau. Tel est, cependant, l'effort de tous les arts en décadence, de tendre à se dénaturer en voulant se substituer les uns aux autres. La littérature, la musique & la peinture s'entrechoquent sur le même écueil, & il faut une volonté & des efforts inouïs pour remonter ces courants & remettre les choses en leur place.

A son retour de Rome, M. Vibert fut nommé professeur à l'École de Lyon. Cette position lui assura l'indépendance & les moyens nécessaires pour fonder en France une nouvelle École de graveurs. Tandis qu'il appliquait lui-même ses théories dans sa belle traduction du tableau d'Orsel, il formait des élèves qui bientôt sont venus disputer & conquérir le prix de Rome. MM. Saint-Eve & Soumy ont remporté le grand prix. Quatre autres ont eu le second. Le beau Pérugin du musée de Lyon a été gravé par M. Danguin. M. Hallez choisit de préférence les élèves de cette école pour graver ses compositions éditées par la maison Mame. Enfin on retrouve la trace collective de cette jeune pléiade dans un recueil de gravures & de fac-simile, intitulé : « OEuvres diverses d'Orsel », véritable monument artistique élevé par les soins de M. Alphonse Perin à la mémoire de son ami.

Nous voilà loin de la gravure du tableau du *Bien & du Mal*, & cependant nous ne croyons pas être sorti de notre sujet en faisant connaître l'auteur de cette belle œuvre, dont le succès est assuré. Elle suffira pour faire apprécier le talent de l'artiste; mais ayant suivi & admiré dès l'origine ce travail persévérant, cette conviction inébranlable sur les principes & qui fait être si douce & si persuasive dans l'action du professorat, cet exemple rare d'un talent modeste & impassible devant les séductions de la gloire & de la popularité, il nous a semblé qu'il était bien temps de mettre en lumière ce qu'il nous a été permis de voir de près lorsque nous étions encore sur les bancs de l'École de Lyon & dans l'ombre d'une respectueuse intimité.

Nous tenons aussi à ne point laisser perdre de vue tout ce qui forme les anneaux de la tradition de l'art chrétien en France. On suit avec intérêt ce même mouvement dans les pays d'outre Rhin; mais de ce qu'il est plus entravé en France qu'en Allemagne, est-ce une raison pour en faire moins de cas chez nous & l'enrayer d'autant mieux que le silence coupable des alliés complète à souhait le silence perfide des adversaires? On fait de l'esthétique spiritualiste & chrétienne dans les préfaces, & dans l'application, on se traîne à la remorque des gazetiers sensualistes & païens. On veut acclamer des noms nouveaux : on tient même en réserve un fond inépuisable d'enthousiasme et de

crédulité pour des renommées lointaines, & l'on coudoie pendant vingt ans ce que l'on cherche à l'étranger.

Nous ne relèverons pas davantage les malféantes gaucheries de ces chrétiens timides qui n'ofent ouvrir la bouche & écrire une ligne avant d'avoir flairé le vent & l'efprit du fiècle. Mais fi nous nous en tenons fur ce fujet à des généralités, qu'il nous foit au moins permis de foutenir hautement ceux de nos confrères qui relèvent l'honneur de leur profeffion auffi bien par la dignité de leur caractère que par la diftinction de leur talent.

<div align="center">Claudius LAVERGNE.</div>

Sept mois après la publication de cet article & quelques jours après la mort de Vibert, fa famille fit célébrer à Saint-Germain-des-Prés un fervice funèbre auquel affiftèrent les nombreux amis du défunt, fes élèves & l'élite des artiftes contemporains. M. C. Lavergne rendit compte de cette touchante cérémonie dans un article nécrologique qui fe terminait ainfi :

Extrait du journal Le Monde, du 22 avril 1860.

« A la fortie de l'église, on eft refté quelque temps héfitant à fe féparer, & les regrets de chacun s'exprimaient d'autant plus triftement que Vibert eft mort dans toute la force de l'âge & du talent, & fans avoir pu jouir du fuccès qui lui était dû, après tant d'années d'un travail perfévérant. L'année dernière, lorfque fa belle gravure du tableau d'Orfel, *le Bien & le Mal*, fut expofée, l'importance d'une telle œuvre, le fuccès qu'elle obtint auprès des connaiffeurs, les démarches des membres du jury & de l'Inftitut la défignaient aux récompenfes officielles. Malgré ce concours de fuffrages, rien ne fut fait..... Toujours bon & modefte, Victor Vibert accepta cette épreuve fans fe plaindre, &, retournant à fes travaux, il fe fentait affez fort de l'amour de fon art & de l'affection de fes amis pour attendre longtemps encore, s'il l'eût fallu, le jour des fuccès & de la gloire humaine. La mort eft venue comme pour abréger le temps de l'épreuve; mais en même temps que fa venue foudaine femblait protefter contre les lenteurs d'une réparation légitime, Dieu permit que le pauvre artifte eût le temps de cueillir en toute liberté & d'emporter dans fa tombe la palme immortelle & la paix du chrétien.

« Du féjour bienheureux où nous efpérons que Dieu a placé cette âme fi noble, les diftinctions & les faveurs de ce monde paraiffent bien peu de chofe. Il eft cependant défirable qu'elles s'attachent à ce qui eft bon, ne fût-ce que pour encourager ceux qui héfitent & faibliffent fur la voie douloureufe que tout homme doit fuivre. Victor Vibert a laiffé d'admirables deffins, & c'eût été une nouvelle douleur pour fes amis de voir fes œuvres fe difperfer dans les ventes ou refter cachées dans la demeure de fes parents. L'adminiftration lyonnaife n'a pas voulu qu'il en fût ainfi. Grâce à la bienveillance éclairée de M. le fénateur Vaïffe, & furtout à la généreufe initiative de M. Réveil, ancien maire de Lyon, elle vient d'acquérir pour le mufée de cette ville la belle collection des deffins de Vibert, fouvenirs précieux d'un maître qui a honoré l'École de Lyon par fon caractère, fon talent & fes fervices.

« Claudius LAVERGNE. »

Depuis que nous écrivions ces lignes fous l'impreffion toute vive de la mort de Vibert, nous avons eu le bonheur de conftater un nouveau fait qui démontre d'une façon irréfutable la valeur de fon enfeignement. On juge de l'arbre par fes fruits & par la fève vigoureufe tranfmife à fes rejetons.

Les *Annales de l'École des Beaux-Arts de Paris* nous apprennent que, depuis 1840, les élèves de Vibert ont obtenu huit nominations aux concours bifannuels pour le prix de Rome, favoir : quatre feconds prix & quatre premiers grands prix. Le profeffeur de Paris le plus favorifé n'en a obtenu que cinq. Depuis l'inftitution du concours de gravure, en 1804, c'eft la troifième fois que les prix font décernés dans le même concours, & la feconde fois feulement que les deux lauréats font élèves du même maître. M. Richomme, en 1838, eut la joie de voir couronner deux de fes candidats. Vibert, fon élève, n'a pas goûté le même bonheur, bien qu'il ait obtenu le même fuccès.

En effet, à la fuite du dernier concours (octobre 1860), le prix de Rome a été décerné à MM. Dubouchet & Miciol. Ces deux jeunes gens, formés par Vibert à l'École de Lyon, amis l'un de l'autre, & du même âge, s'étaient préfentés en même temps au concours de Paris : mus par la généreufe ambition de foutenir dignement l'honneur & les traditions de leur École, ils ont travaillé avec ardeur, & cette noble rivalité leur a fait atteindre un fuccès auffi légitime qu'inefpéré. Mais celui qui les avait préparés au combat n'eft pas là pour applaudir à leur triomphe. Vibert eft mort... mort, il eft vrai, fans emporter la récompenfe qui lui était due; mais, du moins, fa tombe vénérée s'abrite déjà fous les palmes de fes difciples, & leur burin pourrait y graver cette devife d'une famille illuftre, qui réfume, mieux que tout ce que nous avons pu dire, la vie & les travaux de Victor Vibert :

PLUS D'HONNEUR QUE D'HONNEURS.

<div align="right">Claudius LAVERGNE,
peintre d'histoire.</div>

Décembre 1860.

— Planche 38. —

ÉTUDE POUR LE BIEN ET LE MAL

PUDICITIA.

(Carton. Coll. Perin.)

Cette étude faite d'après nature fut fidèlement reproduite dans le premier des petits tableaux qui repréfentent la vie de la fille fage & qui encadrent le fujet central. La jeune fille amène devant fa mère le chevalier qui demande fa main. Par cette figure on jugera des autres & on appréciera, je l'efpère, cette naïveté du gefte conquife définitivement par Orfel en cette œuvre importante.

S'il nous était poffible de faire paffer fous les yeux des artiftes les cartons & études pour les onze tableaux que contient *le Bien & le Mal*, on verrait le profit tiré des études du Campo-Santo : Orfel prend des Maîtres, non les moyens & le matériel, mais l'efprit qui les dirigeait dans le choix de la nature, fource où tout doit fe renouveler & prendre fa vie. C'eft ainfi qu'avec tout le refpect poffible pour les traditions, il fut toujours être original.

« *Celui qui copie & fuit strictement un autre n'eft point le fils, mais le neveu de la nature*, difait Léonard. *C'eft la* « *ligne collatérale*, ajoutait Orfel, *c'eft la ligne de gauche.* »

« *Qui fuit un autre*, dit Montaigne, *ne fuit rien, il ne trouve rien, voire il ne cherche rien. Il faut qu'il recherche* « *leurs humeurs*, non qu'il *apprenne leurs préceptes*, & pour expliquer davantage fa penfée, il ajoute : « *Les* « *abeilles pillotent de çà, de là, les fleurs, mais après elles en font le miel.* »

— Planche 39. —

ÉTUDE POUR LE BIEN ET LE MAL.

TÊTE DE L'ANGE PROTECTEUR.

(Carton. Coll. Perin.)

— Planche 40. —

ÉTUDE POUR LE BIEN ET LE MAL.

TÊTE DE LA BONNE FILLE.

(Carton. Coll. Perin.)

J'ai préfenté comme analogues & exemples, pour ainfi dire, du tableau *le Bien & le Mal*, plufieurs planches : Celle de l'Humble & le Puiffant, première penfée du jugement dans le cintre ; puis (pl. 37) la Jeune Fille tentée par le Démon, première penfée de l'un des deux fujets du centre ; enfin, pl. 41, le Laboureur & fes Enfants, équivalent du ftyle & de la naïveté des huit petits tableaux ; enfin, dans les planches 39 & 40, je donne deux études rendues avec tout le foin poffible.

Ici nous devons conftater avec une fidèle interprétation de la nature, un choix falutaire dans le vrai, & une analogie fort grande avec les anciens Maîtres chrétiens, augmentée d'un art puiffant dans le rendu.

— Planche 41. —

LE LABOUREUR ET SES ENFANTS. — 1829.

(Fac-fimile. Deffin appart. à M. Feuillet de Conches.)

En 1829, M. Feuillet de Conches, qui vivait dans l'intimité des artiftes français à Rome, leur témoigna le défir de poffèder, en fouvenir d'eux, des compofitions à leur choix fur les Fables de La Fontaine, dont il avait préparé un exemplaire fpécial pour cet artiftique ufage.

Plusieurs de nos camarades répondirent à cet appel, & je puis nommer MM. Schnetz, Robert-Fleury, Roger, Calamatta & enfin Orsel, qui choisit la fable du Laboureur & ses Enfants (1).

Le Laboureur, noble vieillard, non sans rapport avec le type de Platon, le représentant de la sagesse antique, se soulève de son lit, aidé par sa femme anxieuse, aimante & respectueuse ; on sent de suite un bon ménage. De la main droite, le moribond semble indiquer le champ à défricher, tandis que de la gauche il désigne la pioche, la bêche, l'arrosoir. Il parle avec autorité ; c'est la recommandation suprême du chef de famille.

> Remuez votre champ dès qu'on aura fait l'août :
> Creusez, fouillez, bêchez, ne laissez nulle place
> Où la main ne repasse & repasse,
> Un trésor est caché dedans.

Le fils aîné, systématiquement raidi sur ses jambes, courbe le dos, avance la tête, regarde fixement son père sans rien comprendre à sa recommandation. Mais le second, grand, vif, alerte, intelligent, respecte la sagesse du vieillard ; il cherche à deviner le sens de ses paroles, tandis que le cadet, les bras croisés, tout étonné, regarde les outils, prêt à les saisir pour trouver le trésor.

Dans cette scène toute de famille, nous aimons à retrouver les qualités de la première composition d'Orsel. N'est-ce point là le résultat d'une étude constante de la nature, saisie sur le vif ?

Un autre artiste s'attachera aux formes matérielles & y verra des variétés & des détails qu'il voudra imiter avec perfection. C'est là une triste erreur, car l'esprit s'abaisse de jour en jour par cette futile recherche de l'illusion des détails vulgaires, & pour lui les Maîtres naïfs qui les négligent passeront pour des ignorants, tandis qu'ils possèdent au plus haut degré la science du cœur !

D'autres mettront au-dessus de tout la beauté du corps & du visage ; c'est assurément le chemin & l'enveloppe de la perfection, mais si à travers ces traits & sur cette belle figure, on ne peut deviner le sentiment & la pensée, ces qualités extérieures ne suffiront pas, & l'œuvre lassera bientôt, car sans l'expression, sans l'émotion du cœur, l'admiration n'est pas durable.

Orsel le pensait ainsi dès l'origine, & en beaucoup de circonstances il cherchait l'esprit qui dirigeait intérieurement les Maîtres anciens vers un seul & même but : souvent l'expression de l'âme, chez Lesueur & le Dominiquin, les élevait à la hauteur de Léonard & de Raphaël. C'était par cette qualité qu'il aimait l'art & les artistes, & c'est par là que lui-même se faisait aimer.

Planche 50. —

LES GLANES. — LE RICHE ET LE PAUVRE. — 1844.

(Fac-simile du dessin appart. à M^{lle} L. Bertin.)

A droite, des moissonneurs actifs à leur travail & courbés sous le sillon ; au centre, c'est le maître du champ. A gauche, une pauvre femme, genou en terre, le front penché, avance la main pour ajouter à sa glane les épis tombés de la faucille ; et ses enfants l'aident pieusement. Le soleil est à son déclin, & cette fois, la famille rentrera avec une abondante récolte : bientôt

> C'est à qui portera les gerbes les plus belles,
> A qui pliera sous le fardeau,

car le maître du champ, nouveau Booz, a compati au malheur, & de la gerbe qu'il tient, il laisse échapper les

(1) Les feuillets suivants confiés généreusement par leur propriétaire, à l'administration de l'Exposition, au profit des Alsaciens & Lorrains demeurés Français en 1874, furent l'objet d'une vive curiosité de la part des artistes :

Le Loup & l'Agneau, par Rosa Bonheur.
Les Dragons, par Decamps.
Les deux Taureaux & la Grenouille, par Roger. Rome 1829.
Le Loup, par Thomas Landseer. 1831.
Le Lièvre & les Grenouilles, par le duc d'Orléans.
L'OEil du Maître, par le général baron Athalin.
Le Vieillard & ses Enfants, par A. Deveria.
Les Oreilles du Lièvre, par Newton Filding. 1830.
Le Laboureur & ses Enfants, par Orsel. Rome, 1829.
Le Pâtre & le Lion, par Horace Vernet.
Le Lion, le Loup & le Renard, par E. Delacroix.

Démocrite & les Abdéritains, par T. Sigalon.
Le Satyre & le Passant, par S. David Wilkie. London, 1831.
Le Loup, le Lion, le Renard, par S. Edwin Landseer. 1830.
Le Trésor & les deux Hommes, par T. Johannot. 1829.
La Tortue & les Canards, par Decamps.
Le Lion, le Singe & les deux Anes, par Grandville.
Daphnis & Alcimadure, par L. Robert. 1829.
Un Fou & un Sage, par G. Cruickshanks. 1834.
. par Mercuri. 1830.
Philémon & Baucis, par Ingres.
. (F. P.)

épis, à l'infu de la pauvre mère : il fe croit ignoré en fa bienfaifance! — Mais au-deffus de lui, fur des nuages, le Chrift eft là : il fait marquer par un ange, fur le Livre de Vie, le nombre des épis tombés de la main du riche, tandis qu'un fecond ange dépofe, dans les greniers du ciel, *les gerbes de la charité*.

Des vers charmants, d'un fentiment vrai & profond, ont donné naiffance à cette œuvre d'Orfel. Ils font tirés des *Glanes*, poéfies de M^{lle} Louife Bertin, œuvre où l'âme égale le talent.

> riches de la terre,
> Que votre gerbe fe defferre,
> Qu'ici-bas elle foit légère ;
> Au ciel vous irez la finir !
> L'épi que le pauvre ramaffe,
> L'ange le reçoit & l'entaffe :
> Dans les cieux où Dieu les amaffe,
> Vous retrouverez vos moiffons ;
> Car là haut, aidé par les anges,
> Seigneur, dans les céleftes granges,
> Le foir, tu comptes & tu ranges,
> Pour nous les rendre, tous nos dons !

Dans ces deux fcènes fuperpofées, la fucceffion des penfées n'empêche pas Victor Orfel de trouver l'harmonie de l'enfemble ; le ftyle élevé du Chrift & des anges fe lie heureufement au ftyle familier du fujet terreftre, & la compofition, par l'expreffion morale, par la beauté & la fimplicité des lignes, fait penfer aux grandes frefques de l'Italie. Et tout ici s'explique par le bonheur qu'Orfel éprouva à Sienne, dans l'hôpital della Scala, en voyant repréfentés, en face des lits, les foins des riches envers les malades, les aidant de leurs mains, de leur fortune, pendant les terribles épidémies qui ravageaient ce pays aux xiv^e & xv^e fiècles. Sous les peintures, les infcriptions difaient & le bienfait & le nom du bienfaiteur ; auffi le pauvre entré malade, une fois guéri, fortait plein de reconnaiffance pour fes concitoyens fortunés. C'eft ainfi que la petite république fut doubler & tripler fa force !

Le deffin original, lavé au biftre avec le plus grand foin, ne me fut confié qu'avec peine par fon propriétaire. Mais en préfence des avantages qu'il devait en fortir pour la mémoire de mon ami, j'ai pu le conferver pendant deux années employées à la gravure, fous ma direction & dans mon atelier, par M. Danguin, deuxième prix de gravure à l'Ecole des Beaux-Arts, & aujourd'hui le digne remplaçant, à l'Ecole de Saint-Pierre, à Lyon, de feu Vibert, fon cher maître (1).

Auteuil, 30 feptembre 1860.

A. PERIN.

(1) Cette gravure du Riche & le Pauvre eft dépofée chez Rapilly, 5, rue Malaquais, à Paris.

Fin du quatrième Fafcicule

FASCICULE CINQUIÈME.
SIX PLANCHES.

ORSEL A PARIS. — COMPOSITIONS DIVERSES. — 1838-1847.

— Planche 43. —
LA SCIENCE. — 1838.
(Fac-similé du dessin à la sépia appartenant à la famille
du docteur Tanchou & de la lettre d'envoi*).

*

La Science est assise; sa figure est celle d'une jeune femme à l'aspect mélancolique; palpant d'une main le corps d'un enfant mort étendu devant elle, elle médite & recherche les causes du mal & les suites de la perturbation. A côté de la Science une lampe, un encrier, une plume & un squelette du jeune âge, soutenu par une potence.

Avec ce simple élément, Orsel a su trouver une œuvre frappante, tant l'expression d'observation était pro-

fonde chez lui. D'un caractère noble, tout concorde entre la fimplicité des formes & celle de la conception. Auffi cette œuvre ingénue fut-elle grandement appréciée à l'étranger ; elle obtint les plus honorables fuffrages, à Duffeldorf notamment, comme une création tout-à-fait neuve. Le docteur Tanchou, ami d'Orfel, n'ayant voulu accepter aucun honoraire après l'avoir fauvé, fut la caufe de cette création, qui lui fut offerte comme à un fpécialifte renommé dans les maladies d'enfants ! (1)

— Planche 44. —

1° L'ULYSSE CHRÉTIEN.

(Fac-fimile. Coll. Perin.)

*

Toujours préoccupé du fymbolifme chrétien, Orfel transforme, au profit de la Religion, la légende païenne d'Ulyffe & les Sirènes. Ces enchantereffes, fous la figure des péchés capitaux, appellent du rivage les navigateurs, leur montrant des attraits menfongers pour les faire fombrer. Là fe trouve, parée de fon mafque, l'Hypocrifie qui dégrade l'homme à l'égal des plus viles débauches.

Un chrétien conftant en Dieu, quoique habile pilote, s'eft fait lier par la Foi au mât de l'efquif ; ce mât c'eft la Croix. De fes deux mains reftées libres il fe bouche les oreilles ! Cependant l'Eglife, le gouvernail d'une main & de l'autre tenant la corde du captif, mefure des yeux les récifs ennemis & en éloigne la barque. A l'avant, l'Ange Gardien conduit les rames, & bientôt le navigateur, fauvé de la région des tempêtes & des vices, atteindra ces îles fortunées au ciel riant où règne Marie avec fon Augufte Fils.

Cette compofition que j'ai préfentée dès la première livraifon, était la préférée du R. P. Lacordaire ; l'efprit d'un jeune peintre nourri au même berceau qu'Orfel & moi en fut vivement frappé, et après s'être égaré quelque temps, il revint par là aux leçons de notre vénéré Maître. Les dernières œuvres d'Ary Scheffer font croire qu'il dut regretter de n'avoir pas trouvé lui-même cette compofition fi poétique & d'un fens fi précis ; déjà, dans fon *Chrift confolateur*, il avait rendu hommage à la compofition fupérieure du Bien & du Mal. (Voir Fafc. 4ᵉ, la planche intercalée dans le texte).

L'*Ulyffe chrétien*, d'un afpect fi modefte, excita d'abord le fourire & le mépris de ceux qui mettent l'art dans l'exécution ; pour eux ce n'était qu'un rébus infignifiant, & même l'ami qui préfenta cette penfée à Rome dans le cercle des artiftes français fut accufé d'inintelligence dans fon amitié. Aux deux jugements rappelés ci-deffus j'ajouterai celui de Ch. Lenormant, dont la parole autorifée eft reproduite plus loin.

2ⁿ DÉCOLLATION DE SAINT JEAN-BAPTISTE.

(Fac-fimile. Coll. Perin.)

*

Le faint Précurfeur, agenouillé & les mains jointes, va recevoir le coup fatal : la jeune Salomé, le plat à la main, attend la tête ; c'eft le préfent demandé par fa mère. L'affreufe furie, fans être vue, regarde de loin pour fe raffafier du fang de celui qui a ofé lui reprocher fes débauches. Un feul être détourne la tête de ce finiftre fpectacle, c'eft le foldat ; il a fu reconnaître le jufte ; & celui qui ne tremble pas devant l'ennemi, détourne fon regard du crime odieux qui va fe confommer.

Ici la fcéléreteffe eft jointe à la pitié, & plus d'un artifte a été ému devant ce fimple trait ; fouvent même on m'a demandé de le laiffer exécuter en peinture. C'eft un éloquent témoignage en faveur de V. Orfel (2).

— Planche 45. —

L'ADOLESCENT. Vers 1849.

(Fac-fimile. Coll. Perin.)

*

Au centre, un adolefcent arrivé à l'âge des paffions eft conduit par fon Ange Gardien ; marchant entre le Vice & la Vertu, il paffe l'épreuve du choix dans la vie !

(1) En juin 1838, Orfel fit une grave maladie caufée par un violent excès de travail à la fuite de la mort d'un ami & du mauvais vouloir de l'adminiftration à fon égard : malveillance qui s'attaque ordinairement à *celui dont le chemin eft droit & dont la volonté ne recule jamais devant ce qui eft le plus jufte à faire, quoique le moins profitable.*

(2) On me pardonnera ces minutieufes notes pour de fimples fujets ; mais une intimité profonde de trente ans m'a rendu le confident de toutes les penfées d'Orfel, & mon cher ami avait grand plaifir à me décrire le foir ce que fon crayon n'avait pas tracé. Ce plaifir que j'éprouvais alors, je cherche à vous le communiquer pour que la bonne femence ne foit pas perdue.

A gauche du jeune homme, tout est séduction, tout est piège. Derrière un tertre qui cache un abîme, cachés dans l'épais feuillage, des démons sous la forme d'amours profanes tendent leurs arcs ; trois courtisanes, aux vêtemens légers présentent d'une main le plaisir & la joie, & de l'autre, qu'elles cachent, elles tiennent le poignard : femmes aux fausses promesses, elles guettent la proie pour la frapper. La Mort, cette portière de l'enfer, accroupie dans le coin, domine avec sa faulx le groupe où hurlent les maudits de Dieu, noyés dans les flammes éternelles.

A droite, autre scène ; tout est simple. La Vierge domine : à ses pieds une jeune vierge voilée prie & remercie des consolations apportées par elle au nom de Marie : c'est la femme forte. Pendant sa prière, les Vertus descendent du ciel : la Charité, la Douceur, la Piété, la Pureté veillent & protégent.

Cependant l'adolescent a tourné ses regards vers les courtisanes ; il a vu leur appel sans discerner les embûches : il hésite !... La scène est palpitante ; car d'un côté seulement :

« *Il trouvera le vrai bien & il aura reçu du Seigneur une source de joie.* »
« *La grâce est trompeuse & la beauté est vaine.* »
« *La femme qui craint le Seigneur est celle qui sera louée.* »

Orsel, admirateur de la vérité sous forme de proverbes, aimait à *maximer* ses proverbes ; habitué aux figures orientales, il rendait l'allégorie avec franchise & énergie. Plein du désir de compléter cette idée, quelques semaines avant sa mort & pouvant à peine tenir son crayon, il voulait reprendre ce dessin : ses forces ont trahi l'énergie de sa pensée !

Le symbolisme d'Orsel s'impose ici partout : ainsi ce tertre figure heureusement le pas qu'un jeune homme bien né est obligé de franchir pour arriver au mal. Quiconque le franchit est de suite en proie à la mort morale, vrai gouffre béant. Tout au contraire, sous la protection de la sainte Mère de Dieu, l'adolescent trouvera le chemin facile : plus d'obstacle pour lui, car *celui qui garde le commandement*, dit le Roi-Prophète, *garde son âme.*

— Planche 46. —

1° LA JEUNE VEUVE ET LA MORT.
(Fac-simile. Coll. Perin.)

*

Ici la mort est victorieuse, la douloureuse catastrophe s'accomplit.

La jeune femme expire, touchée au front par le doigt de la Mort : inexorable, celle-ci tient en main le sablier indiquant l'heure fatale. Près de la jeune mère qui succombe, son enfant pleure & lui tend les bras ; son père, accablé d'années, se traîne appuyé sur une béquille, il gémit & lève la main. Le vieillard infirme reste le seul appui pour l'enfance.

Dans le second croquis, nous trouvons les progrès accomplis déjà pour la *Cenci* (pl. 31). Au pittoresque des ailes de chauve-souris & du sablier, Orsel oppose la faulx, vrai sceptre de la sombre divinité : la veuve est mieux désignée par le buste de son époux, au pied duquel la jeune femme succombe, accablée par le désespoir.

En traçant cette lugubre scène, Orsel voulait sans doute montrer le besoin du recours à Dieu, & la certitude de la vie future par les cruelles épreuves de celle-ci : c'est à ce moment aussi qu'il composa le Salut des malades (pl. 65).

2° LA REINE DU CIEL.
(Fac-simile. Coll. Perin.)

*

Pour sortir de ces tristes pensées, je présente une variante de la grande composition de la Chapelle : La Reine du Ciel (pl. 61). Le Christ couronnant la Vierge semblait à Orsel une composition devenue banale ; il voulut inventer.

Le génie du mal, Satan, dépouillé du trône où siége la Vierge, est attaché au poteau infâme ; sa tête se baisse sous l'humiliation tandis que l'archange Michel armé de la balance de justice menace le Démon de son glaive & défend la Vierge qui règne tenant en mains le sceptre & la boule du monde.

Cette création, justifiée par le *Magnificat*, ne suffit pas encore à Orsel malgré son originalité : il a voulu, au lieu du couronnement par le Christ, donner comme titre à sa royauté *le Salut du monde par la croix de son Fils*. Noble preuve du génie chrétien chez cet artiste. Il n'avait rien connu qui rappelât cette pensée ; aussi était-il tout heureux de l'avoir trouvée.

— Planche 47. —

COMPOSITION POUR L'ABSIDE DE SAINT-VINCENT-DE-PAUL. — Mars 1838.

(Fac-simile. Coll. Perin.)

*

L'admirable place réservée dans le chœur de l'église Saint-Vincent-de-Paul, à Paris, par notre regrettable ami Hittorff avait tenté Orfel. Le souvenir des basiliques de Rome dont nous avions fait, les premiers alors, une étude approfondie, remplissait la tête d'Orfel; aussi ce premier jet fut-il jeté à la hâte; la pensée tout entière est venue rapide, entraînante. Le Christ, Juge Suprême, bénit saint Vincent agenouillé au pied du tribunal, tandis qu'un Ange présente le Livre où sont inscrites les actions du Saint. Autour du Juge se tiennent les vertus du Saint :

L'Humilité, la Bonté, la Charité, la Vigilance, la Chasteté, la Patience.

Dans le haut de cette apothéose, deux Anges soutiennent une banderolle où le nom du Saint est révélé au culte des fidèles. Du pied du tribunal sort le fleuve de vie, qui inonde de ses bienfaits le monde entier. Au sommet, la Croix brille & couronne le Trône entouré de voiles de pourpre.

Tout ici respire la majesté, le triomphe du christianisme, & chaque détail me paraît conçu selon les lois de l'architecture & conformément aux exigences du sanctuaire.

— Planche 48. —

SAINTE AMÉLIE. 1847.

(Fac-simile du dessin appart. à M^{lle} L. Bertin.)

*

Fondatrice d'un couvent sur les bords du Rhin, la fille des rois Francs, couronne en tête, tient le lys, symbole de pureté, tandis qu'elle présente de la main gauche l'image du couvent en regardant le ciel, sa future demeure.

Cette noble figure était digne de figurer dans la Chapelle des Litanies : elle porte le cachet du plus bel art oriental. La simplicité & l'économie du travail permettraient au sculpteur un magnifique bas-relief & au peintre la plus belle verrière. L'ornement est sobre & instructif; la croix y accompagne les signes des évangélistes & autour du chêne s'enroule l'olivier, symbole *de la force de volonté & de la paix dans l'âme du chrétien.*

A. P.

Fin du cinquième Fascicule.

FASCICULE SIXIÈME.

ONZE PLANCHES.

TABLEAU VOTIF DU CHOLÉRA A NOTRE-DAME-DE-FOURVIÈRES.

1833 — 1852.

Les projets d'une église à trois nefs, destinée à remplacer l'antique chapelle de Fourvières, devenue insuffisante, furent demandés en 1833 à l'honorable M. Chenavard, architecte de la ville de Lyon, par Mgr de Pins, archevêque de cette ville.

Une Commission choisie parmi les notables de Lyon s'entendit avec l'architecte sur l'emplacement à réserver à l'exposition du tableau votif du Choléra. Il fut décidé que la nef méridionale porterait le titre de nef du Vœu, & que le tableau serait appliqué sur la paroi orientale de ladite nef.

L'architecte rédigea alors un plan d'après lequel la toile dut avoir cinq mètres de largeur sur six mètres soixante-quinze de hauteur : la nef elle-même avait trente-deux mètres de reculée (pl. 50). Orsel se soumit & dut accepter, malgré ses observations, une dimension colossale qui augmentait singulièrement les difficultés de l'œuvre & la durée probable du travail.

A la suite de mille contrariétés avec ses concitoyens, justement désireux d'accomplir leur vœu, Orsel mourut, & ce fut mon père qui envoya le tableau, en 1852, après l'avoir achevé, de concert avec G. Tyr, l'élève d'Orsel, qui avait spécialement suivi cette peinture depuis son origine. Placé provisoirement dans la nef du sanctuaire, en face d'une fenêtre, au milieu de buées fétides, la peinture ne tarda pas à s'altérer. Après un examen sérieux, la Commission se décida, il y a dix ans, à le faire déposer. Le Vœu fut nettoyé avec le plus grand soin, sous la surveillance d'un digne ami, M. Martin d'Auffigny, jaloux de rendre ce soin à la mémoire d'Orsel ; mais le mal ne put être réparé : la merveilleuse limpidité de la couleur à la cire est perdue à jamais, sous l'action délétère d'un vernis appliqué trop hâtivement lors de l'arrivée du tableau à Lyon.

Provisoirement le tableau est déposé dans la basilique de Saint-Jean, à Lyon, au-dessus du tambour d'entrée. Là du moins le Vœu est bien en vue & peut se conserver beaucoup mieux, en attendant qu'une place définitive puisse lui être assignée dans le nouveau sanctuaire.

F. PERIN.

*

« ... Par suite de nouveaux projets adoptés pour Fourvières, le tableau du Vœu n'a pu obtenir encore la place qu'il
« doit avoir ; mais la pensée mère dont cette œuvre est l'expression forme la garantie que, quel que soit le système architec-
« tural qui prévaudra pour l'érection de l'église future, il sera imposé à l'architecte la condition de préparer dans les
« projets une place d'honneur ayant en face une reculée suffisante appropriée à la haute proportion des figures & à l'éten-
« due de la composition ; place qui équivaudrait à celle que le tableau devrait recevoir dans la nef du Vœu, primitivement
« projetée. »

G. MAGNEVAL, 1859.

Membre de la Commission du Vœu.

Attendons & espérons que justice sera rendue !

— Planches 49 à 59. —

EXPLICATION DU TABLEAU.

En 1832, le choléra qui, des bords du Gange, s'était répandu dans toute l'Europe, envahit la capitale de la France & s'étendit dans les départements. Parvenu aux portes de Lyon, le terrible fléau s'arrêta, puis se détournant & reprenant sa course meurtrière, ravagea les provinces méridionales. Au milieu de cette désolation épouvantable, Lyon, entouré par l'épidémie, n'en fut pas atteint ; le Ciel avait exaucé les prières que les fidèles lui adressaient chaque jour, & la Providence nous avait sauvés.

La reconnaissance des Lyonnais fut grande. Au plus fort du danger, leurs regards s'étaient tournés vers la

chapelle de Fourvières, dédiée à la fainte Vierge, proteétrice de la cité, & conduits par le vénérable & pieux archevêque Gafton de Pins, ils étaient allés implorer fa puiffante interceffion. Auffi, ce fut dans cette fainte chapelle qu'ils réfolurent d'élever un monument pour rappeler aux générations futures cette proteétion miraculeufe. (Voir planche 49, le Coteau de Fourvières en 1834.)

Un tableau votif fut demandé & d'abondantes foufcriptions furent recueillies. Les magnifiques ouvrages d'Orfel, honorant déjà notre Mufée, le défignèrent de fuite pour l'exécution de cet ouvrage. Ce choix fut heureux, car perfonne ne fentait mieux que lui l'honneur qu'il en recevait, & l'importance religieufe & artiftique du travail qu'on lui confiait. Mais déjà engagé avec la Ville de Paris pour les peintures de la Chapelle de la Vierge à l'églife de Notre-Dame-de-Lorette, Orfel fut obligé, avant d'accepter ce travail honorable, de pofer pour condition *que le tableau du Choléra ne ferait pas un obftacle à l'achèvement des peintures de la Chapelle, mais que ces deux ouvrages feraient menés de front & terminés en même temps.* Malgré l'incertitude que cette réferve jetait fur l'époque de la livraifon du tableau, perfonne ne pouvant prévoir qu'elle ferait auffi éloignée, on perfifta à vouloir qu'il en fût chargé.

Certainement le tableau votif eût été fait il y a bien des années, fi fon auteur n'eût été obligé de pourfuivre en même temps l'achèvement de la Chapelle, œuvre infiniment plus longue & plus confidérable encore que le tableau du Choléra.

La longue durée de ces deux travaux a été pour Orfel la caufe de conteftations auffi vives que multipliées, & qui empoifonnèrent les dernières années de fa vie. Obligé, comme il le difait lui-même, de travailler le pinceau d'une main & l'épée de la défenfe de l'autre, confumant fes forces dans cette lutte perpétuelle, & faifant des efforts furhumains pour atteindre à la perfeétion qu'il rêvait, fa faible fanté ne put fuffire à tant de fatigues, & au moment où il atteignait au but fi défiré & où le triomphe le mieux mérité allait le récompenfer de fes peines, il s'eft éteint, laiffant inachevés & fa Chapelle & fon tableau...

Quelques mois encore, & ce dernier était terminé; lorfque la mort a faifi le peintre, il y mettait la dernière main, fon intention étant de ne plus le quitter qu'il ne fût entièrement fini. Aujourd'hui nous le voyons achevé, grâce au talent de M. Tyr, l'un de fes élèves les plus habiles, grâce furtout aux foins & à la direétion conftante de M. Perin, cet ami fi fûr & fi dévoué, qui pendant trente ans a été pour Orfel la plus grande & en même temps la plus douce confolation au milieu de fes ennuis & de fes peines. Amitié auffi fainte qu'inaltérable, qui honore également deux intelligences d'élite, car, ainfi que l'écrivait un auteur il y a deux mille ans, la véritable amitié ne peut exifter qu'entre des hommes de bien (1).

La compofition que nous avons fous les yeux eft d'un ftyle noble & grandiofe (planche 50). Sous la figure d'une femme éplorée, la Ville de Lyon, pourfuivie par le Choléra, la Mort & la Guerre civile, fe précipite aux pieds de la Vierge & implore fon fecours. Saint Pothin, faint Irénée & fainte Blandine, patrons de la Cité, intercèdent pour elle. A leur prière, l'Enfant-Jéfus lui donne fa bénédiétion & la Vierge la couvre de fon manteau, tandis qu'un Ange, armé d'un glaive, arrête le Choléra & lui fait répandre fon poifon dans l'efpace fans atteindre la fuppliante. Le lion, emblème de la Ville, lèche fes bleffures encore faignantes (2). Deux Anges déploient, au-deffus du trône, une banderole fur laquelle on lit ces verfets des Litanies : SALUS INFIRMORUM, AUXILIUM CHRISTIANORUM, & entre deux : STELLA MATUTINA (3). La fcène fe paffe fur des nuées au-deffus de l'églife & de la colline de Fourvières, dont on aperçoit le profil dans le bas du tableau. (Planche 49.)

Au-deffous de la peinture font placées deux infcriptions votives (4) & au milieu le portrait d'Orfel avec ces mots :

VICTOR ORSEL PICTOR LUGDUNENSIS DUM CIVIUM SUUMQUE VOTUM ABSOLVIT
IMMATURA MORTE PRÆREPTUS (5).

Le portrait d'Orfel remplace ici la fignature, que la mort l'a empêché d'appofer fur fon œuvre.

(1) Sed hoc primum fentio, nifi in bonis amicitiam effe non poffe. Cic. de Amicitia, cap. V.
(2) Allufion aux triftes journées des 21, 22 & 23 novembre 1831.
(3) Allufion aux dévotions à Notre-Dame de Fourvières, qui fe font ordinairement le matin.

(4) L'AN DE GRACE MDCCCXXXII, TANDIS QUE LE CHOLÉRA-MORBUS SÉVISSAIT DANS TOUTE LA FRANCE, LA VILLE DE LYON AYANT ÉTÉ PRÉSERVÉE DE CE FLÉAU PAR LA TOUTE-PUISSANTE INTERCESSION DE LA BIENHEUREUSE VIERGE MARIE, LES FIDELES DE CETTE VILLE ONT FAIT VŒU DE PLACER UN TABLEAU DANS LA CHAPELLE DE NOTRE-DAME-DE-FOURVIÈRES COMME UN MONUMENT DE LEUR RECONNAISSANCE ENVERS LA MERE DE DIEU.

L'AN DE GRACE MDCCCLII, LE TABLEAU VOUÉ EN MDCCCXXXII A NOTRE-DAME-DE-FOURVIÈRES APRÈS QUE LA VILLE DE LYON EUT ÉTÉ PRÉSERVÉE DE L'ATTEINTE DU CHOLÉRA-MORBUS, A ÉTÉ PLACÉ PAR LES FIDELES DE LA VILLE DANS CE SANCTUAIRE VÉNÉRÉ COMME UN MONUMENT QU'ILS VOUDRAIENT RENDRE IMPÉRISSABLE, DE LEUR RECONNAISSANCE ENVERS LA MERE DE DIEU.

(5) Viétor Orfel, peintre lyonnais, enlevé par une mort prématurée au moment où il accompliffait le vœu de fes concitoyens & le fien.

En voyant cet ouvrage, on eſt frappé de la transformation complète qu'a ſubie le talent d'Orſel. Ce n'eſt plus l'artiſte qui a produit Adam & Moïſe; on ne retrouve ni le même ſtyle, ni la même couleur; Orſel n'appartient preſque plus à l'école françaiſe, & ſi ce n'était la fraîcheur & l'harmonie du coloris, ainſi que la correction du deſſin, on ſe croirait tout à coup tranſporté en préſence de ces grandes & poétiques freſques des XIIIᵉ & XIVᵉ ſiècles auxquelles nos peintres de l'école religieuſe vont aujourd'hui demander de nobles & ſaintes inſpirations.

Conçu dans la manière poétique dont les anciens Maîtres de l'école primitive nous ont laiſſé de célèbres modèles, & empruntant à l'école italienne du moyen-âge la grandeur du ſtyle, la ſimplicité, le ſentiment profondément religieux & l'exceſſive vérité des pantomimes, le tableau du Choléra l'emporte à tous égards ſur la plupart des productions anciennes. Aucune compoſition de ce genre ne nous a frappé par un aſpect ſi impoſant & par un concours de penſées ſi convenablement exprimées. Cependant, nous croyons que malgré ſon exquiſe beauté de formes, la correction de ſon deſſin, & ſa belle ordonnance, cet ouvrage ne pourra être apprécié que par ceux qui, admirateurs éclairés de l'éloquente poéſie des Cimabuë, des Giotto, des Orcagna, des Angelico, & de tous les peintres des XIIIᵉ & XIVᵉ ſiècles, connaiſſent parfaitement cette époque de foi & de conviction. Vouloir juger le tableau du Choléra au point de vue de la peinture moderne, c'eſt vouloir le condamner ſans retour. Le choix du ſtyle de ce bel ouvrage étant le réſultat de longues réflexions & des méditations profondes de l'artiſte, c'eſt du point de vue où il s'eſt placé lui-même que nous allons examiner attentivement ſon œuvre.

Avant d'eſſayer d'analyſer tous les détails de cette ſcène majeſtueuſe, conſidérons-en le magnifique enſemble.

Au premier coup d'œil, le tableau du Choléra (pl. 50 & 51), dont les figures ſont coloſſales (1), a tout l'aſpect d'une belle freſque de l'ancienne école italienne. Cet effet cherché par Orſel a été très-bien obtenu; il était convenable dans cette circonſtance, parce que le tableau était deſtiné à occuper le fond de la nouvelle nef qui devait être reconſtruite à Fourvières. Le coloris en eſt clair & plein de douceur, la ſcène entière eſt inondée d'une lumière harmonieuſe, dans laquelle les groupes ne font aucune confuſion. La Vierge ſur ſon trône occupe le centre de la compoſition; au-deſſus planent les Anges, qui déploient la banderole ſur laquelle ſont écrits les verſets des Litanies; à ſa gauche, du côté de l'Enfant-Jéſus, ſe tient le groupe des ſaints Patrons, & à ſa droite les fléaux retenus par l'Ange. Du même côté, & à ſes pieds, ſe voit agenouillée la Ville de Lyon dont l'animal emblématique eſt couché devant le trône de la Vierge.

Le caractère général de cette compoſition eſt le calme, ſi convenable dans la peinture religieuſe, & univerſellement adopté par les anciens Maîtres. Elle a un bel aſpect de majeſté & de grandeur, & on ne peut qu'admirer la manière ingénieuſe & ſavante avec laquelle, tout en empruntant forcément des idées à l'école primitive, Orſel a ſu, en les réuniſſant avec art, produire une œuvre parfaitement neuve, & dont l'originalité lui appartient tout entière.

La Vierge, aſſiſe ſur un trône élevé, eſt dans le ſtyle de celles de Cimabuë, type auquel Orſel a ajouté la correction des formes, qui s'embelliſſent encore par la grâce & la naïveté de l'attitude; c'eſt la Vierge byſantine des premiers temps de l'Egliſe, mais d'une eſthétique plus ſavante & enrichie des formes les plus pures. On voit en elle la Vierge puiſſante des Litanies, & ſur ſon viſage la grâce & la majeſté viennent s'unir à la beauté la plus exquiſe. (Pl. 56.) En choiſiſſant ce type ancien, Orſel n'a point agi par caprice, mais il a voulu rappeler l'ancienneté de la chapelle de Fourvières. Le geſte de cette figure magnifique couvrant de ſon manteau la Ville de Lyon eſt plein de bienveillance, de calme & de dignité, & ſon aſpect impoſant eſt encore augmenté par le bel effet du riche trône ſur lequel elle eſt élevée (2). Quant à l'Enfant-Jéſus (Pl. 54), ſans rien perdre de la naïveté de l'enfance, il eſt cependant empreint d'une virile gravité; on ſent la divinité ſous l'enveloppe mortelle; c'eſt pour augmenter encore l'aſpect de chaſteté qu'Orſel l'a revêtu d'une tunique (3), & qu'il a recouvert les pieds de la Vierge d'une chauſſure.

Comme dans les peintures de cet artiſte il n'y a rien d'inutile & que tout a une ſignification, les monſtres qui, ſur la baſe du trône, ſont repréſentés pleins d'effroi, rappellent ces paroles:

CONCULCAVIT LEONEM ET DRACONEM.

(1) Trois mètres de haut.
(2) Quæ Regina ſedes proxima Chriſti,
 Alto de folio vota tuorum
 Audi; namque potes flectere natum. (*Hymne de l'Aſſomption.*)
Ainſi ce n'eſt point uniquement parce que les anciens Maîtres ont placé la Vierge ſur un trône qu'Orſel l'a repréſentée ainſi, mais c'eſt parce qu'il a eu pour le faire les mêmes raiſons qu'eux.

(3) Cette raiſon n'eſt pas la ſeule. Tenant le monde dans ſa main & donnant la bénédiction, l'Enfant-Jéſus fait acte de ſouveraineté: le caractère de ſon coſtume devait donc s'accorder avec la gravité de ſes geſtes.

& les ornements représentés à droite & à gauche, dans les supports, sont aussi symboliques dans le même sens que ceux de la Chapelle de la Vierge à Notre-Dame-de-Lorette ; ils sont formés de cèdre & d'olivier (1).

Fidèle à son principe de chercher toujours l'expression suivant le caractère, Orsel a donné à chacun des Saints qui forment le groupe des Patrons de la Ville une attitude & un geste relatif à leur importance & à leur caractère. Ainsi, saint Jean, le premier dans la hiérarchie, tend la main à la Ville de Lyon pour l'accueillir, tandis que saint Pothin & saint Irénée, les mains jointes, lèvent seulement les yeux vers la Vierge & l'implorent de leur regard. Quant à sainte Blandine, elle n'ose pas même se permettre cette imploration, elle prie les yeux baissés.

Cette figure de saint Jean, enveloppée d'un long manteau rouge, sous lequel se voit un vêtement de poil de chameau, est dans une attitude simple & calme, tendant la main droite à la Ville de Lyon, & tenant de la gauche sa croix de roseau. (Pl. 53.) Sa tête, d'un type consacré que l'on retrouve dans quelques peintures du moyen-âge, ainsi que dans le tableau votif de la Madone de Foligno, à Rome, est d'une expression vraie & bien sentie. Les autres Patrons de Lyon lui sont subordonnés comme importance : Saint Pothin paraît très-ému, saint Irénée est entièrement caché ; mais sainte Blandine, placée derrière saint Jean, est parfaite de grâce & de simplicité : elle a un caractère de sainteté virginale admirable.

Dans la représentation des personnages que nous venons de décrire, rien n'est sacrifié aux lignes ni à l'effet, tout est subordonné à la pensée & à l'expression. Avant de retracer un saint personnage, Orsel se demandait quel était son rang & son caractère. Alors, s'identifiant avec lui, il lui assignait sa place, son geste, son expression avec une merveilleuse convenance. Lorsque tout était établi & arrêté, il s'occupait des lignes & de l'effet, mais avant de chercher à plaire aux yeux, il pensait à satisfaire l'esprit & le cœur. C'est pour cette raison que toutes les têtes de son tableau sont calculées de manière à le céder en noblesse & en beauté à celle de la Vierge. Cet équilibre est observé avec tant de justesse qu'il est impossible d'aller au-delà.

L'Ange armé du glaive est impassible ; c'est le caractère de la puissance céleste & de la force. Sa tête est belle & expressive, & le geste de sa main gauche indique d'où émane le pouvoir qui le fait agir. (Pl. 55.)

La figure de la Ville de Lyon a toute l'expression de supplication désirable ; elle est pleine d'effroi, mais elle est pleine d'espérance, sentiment qu'Orsel a voulu exprimer par le manteau de couleur verte dont il l'a revêtue. Le lion qui est au pied du trône de la Vierge n'étant ici qu'un emblème, est représenté dans une proportion au-dessous de la grandeur réelle, afin de conserver toute la prééminence aux personnages. Cette convenance a toujours été observée par les anciens dans leurs allégories. Du reste, cette figure est d'une vérité à laquelle tout le monde se plaît à rendre justice (2).

Dans la figure du Choléra, Orsel, voulant être vrai dans les moindres détails, a poussé la conscience jusqu'à rechercher un modèle asiatique. L'ajustement & le costume ont été aussi étudiés par lui dans le même sens & avec le même soin (3). Mais chez un artiste aussi exigeant pour ses œuvres ce n'était pas suffisant, il voulait donner une idée complète des signes distinctifs de la maladie personnifiée. Dans ce but, il a représenté la figure du Choléra tourmentée d'un serpent qui lui dévore les entrailles, principal siège du mal, & pour être vrai jusqu'au bout & rendre énergiquement les convulsions du visage, la couleur de la face & des extrémités, il est allé passer un mois dans les hôpitaux pour étudier ces cruels symptômes. (Pl. 57.) Admirable artiste qui, par amour de son art & le désir ardent d'arriver à la perfection, va braver volontairement la mort avec toutes ses horreurs. Le résultat de ses courageux efforts n'a pas été perdu, car cette épouvantable figure, aussi hideuse que l'affreuse maladie qu'elle représente, nous en offre tous les signes caractéristiques.

La figure de la Mort est saisissante d'effet & d'expression. Armée de sa faux & immobile, elle attend la proie que le Choléra va lui livrer & jette un regard sanglant sur la victime qui lui échappe.

La Guerre civile est dans une attitude plus animée, elle a plus d'action, & ses yeux tournés sur la Ville qu'elle menace de son poignard, sont d'une expression vibrante de colère & de fureur (4).

La couleur choisie par Orsel pour le tableau du Choléra est celle adoptée aujourd'hui par les écoles française & allemande pour la peinture murale ; cherchant un effet calme, & redoutant de distraire la pensée du spectateur par de brillants effets. En ne voulant qu'une douce harmonie, l'artiste s'est volontairement privé de

(1) Le premier incorruptible comme la Vierge ; le second, symbole de paix.
(2) Orsel a laissé de magnifiques études sur les lions du Jardin-des-Plantes, à Paris. (Planches 58-59.)
(3) Par cette sévère exactitude de costume, Orsel s'est peut-être privé d'une grande ressource. Cette figure, à notre avis, aurait été plus poétique par la suppression de la chaussure & surtout du pantalon que l'agencement de la draperie aurait pu remplacer. Ce qui aurait permis à l'artiste de montrer dans les pieds les signes caractéristiques de la maladie.
(4) La guerre civile a été en 1832, sur plusieurs points de la France, une des horribles conséquences du choléra, & plus d'un malheureux a été victime de l'ignorance du peuple, dont l'aveugle fureur ne connaissait plus de bornes.

toutes les reſſources à l'aide deſquelles on cherche aujourd'hui à captiver le public. C'était une conſéquence de la route qu'il voulait ſuivre à l'avenir & de la deſtination de cet ouvrage.

Le tableau du Choléra ne ſera peut-être pas d'abord ſuffiſamment apprécié à Lyon, où l'éducation artiſtique eſt peu avancée. Sans avoir fait les études néceſſaires, on voudra juger avec précipitation une œuvre ſur laquelle a médité pendant vingt ans un des artiſtes les plus inſtruits de notre époque. On le critiquera de venir, au XIXᵉ ſiècle, nous parler une langue oubliée & que nous n'entendons plus, on parlera de ſyſtème, on dira qu'il s'eſt trompé en penſant que le ſtyle ſi ſimple & ſi naïf des peintres du moyen-âge, parfaitement ſuffiſant pour émouvoir les âmes à une époque de foi & de conviction, pourrait toucher celles du XIXᵉ ſiècle, & vaincre l'incrédulité des maſſes. On ſourira en diſant qu'il eſt en arrière de ſix cents ans, & qu'il devait faire des conceſſions à l'eſprit de ſon temps, afin d'être compris de tout le monde ; on dira enfin qu'en voyant ſon œuvre on ne ſe ſent pas touché (1).

Au premier moment, il ſemble qu'il y ait quelque choſe de juſte dans ces reproches, mais quand on y réfléchit ſérieuſement on comprend que l'artiſte ne pouvait mieux s'inſpirer qu'en étudiant les peintres d'une époque profondément religieuſe. Puis on ſe demande à qui eſt la faute ſi le langage ſimple, vrai & naïf de ces grands Maîtres ne nous touche plus ; à qui eſt la faute ſi ces moyens ſi ſimples & ſi vrais n'émeuvent plus les âmes du XIXᵉ ſiècle, comme elles émouvaient celles des XIIIᵉ, XIVᵉ & XVᵉ ſiècles, & ſi on n'entend plus leur éloquent langage ?

Certainement elle n'eſt point à ces grands Maîtres, & ce n'eſt pas à un ſavant artiſte à deſcendre de la hauteur où l'ont placé ſon talent & ſon érudition pour ſe faire comprendre de ceux qui ne veulent pas ſe donner la peine de l'étudier. Quant aux conceſſions, un examen approfondi nous a convaincu qu'elles ſeraient dangereuſes, parce que c'eſt une voie dans laquelle on ne peut plus s'arrêter, & qu'elle conduirait l'art religieux à ſa perte. La religion nous parle aujourd'hui le même langage qu'elle parlait au XIIIᵉ ſiècle, & parce que nous ne l'entendons plus faut-il auſſi y apporter des modifications ? Où nous entraînerait un pareil ſyſtème ?

Le tableau du Choléra, que nous regardons comme la plus haute expreſſion de l'art chrétien dans notre Ville, ſera peut-être incompris des gens du monde, mais il ſera apprécié des gens inſtruits & de ceux qui fréquentent les égliſes : c'eſt du reſte à eux qu'il s'adreſſe. La critique éclairée y trouvera fort peu de choſe à reprendre : peut-être pourrait-on déſirer que la Vierge dominât davantage la ſcène, & que les fléaux ne fuſſent pas auſſi près de ſon trône ; on pourrait ſouhaiter auſſi plus d'importance dans la figure de la Ville de Lyon, ainſi que dans celle de l'Ange armé du glaive, & un peu plus de mouvement dans la figure du Choléra ; mais quand on conſidère de près l'expreſſion ſauvage de rage impuiſſante qui eſt dans ſes traits, on ne demande plus rien à l'artiſte (2). Dans toutes les circonſtances de la vie, les impreſſions ſe manifeſtent bien plus par l'expreſſion du viſage que par le geſte, c'eſt ce qu'Orſel avait appris de la nature & des anciens.

Nous qui les avons auſſi étudiés, & qui connaiſſons la valeur des œuvres précieuſes qu'ils nous ont laiſſées, nous nous faiſons un devoir de rendre juſtice au mérite éminent du tableau d'Orſel, à la connaiſſance complète que cet artiſte avait des Maîtres de l'école du moyen-âge dont les productions ſont autorité, parce qu'elles ont été conſacrées par l'admiration de tous ceux qui ont vécu à une époque ſi profondément religieuſe, & qu'elles ſont les ſeules où nous puiſſions aller chercher des inſpirations, nous qui vivons au milieu d'une atmoſphère qui leur eſt ſi peu favorable. Nous rendons auſſi un hommage ſincère à ſa profonde ſcience des ſymboles qu'il avait tant étudiés, & qui fait que toutes les couleurs de vêtements des figures du tableau du Choléra ſont ſignificatives (3), parti qu'il a adopté préférablement au ſimple coſtume hiſtorique. De même nous admirons

(1) Nous avons entendu ſouvent faire la critique du tableau du Choléra & lui reprocher, comme l'effet d'une erreur ou d'un oubli, des choſes qui étaient au contraire le réſultat d'un parti parfaitement arrêté avec connaiſſance de cauſe. Tant il eſt vrai que des études ſérieuſes donnent ſeules le droit de juger d'une œuvre de cette importance, parce qu'elles permettent de comprendre toute la profondeur de la penſée du peintre.

(2) Les cholériques ſont, en moins d'une heure, réduits à un état de maigreur complète. Si Orſel a conſervé une grande vigueur à cette figure, c'eſt ſans doute pour indiquer la force avec laquelle elle ſubjugue les natures les plus vigoureuſes ; de même ſa marche meſurée indique que le choléra a mis vingt ans pour venir des bords du Gange en France.

(3) Le rouge eſt le ſymbole de la puiſſance, il l'eſt auſſi du martyre ; le bleu eſt celui de l'affection, le vert de l'eſpérance, le violet de la triſteſſe, le lilas de la douceur, & le blanc de l'innocence.

Ainſi, dans le tableau du Choléra, la Vierge eſt vêtue de rouge & de bleu, comme ſigne de ſa puiſſance, & de ſon affection pour nous ; ſaint Jean a le manteau rouge, ſymbole de ſon martyre ; ſaint Pothin la robe bleue, ſignifiant ſon affection pour la Ville de Lyon ; la Caſula violette en ſigne de la triſteſſe qu'il éprouve en voyant la Ville menacée. Sainte Blandine porte le rouge comme martyre, le vert comme eſpérant que ſa prière ſera exaucée & le blanc en ſigne de ſon innocence ; l'Ange eſt vêtu de lilas, couleur douce & aérienne, ceux du haut du tableau qui déploient la banderole où ſont écrits les verſets des litanies ont la robe verte en ſigne de l'eſpérance que doivent toujours avoir ceux qui s'adreſſent à la Vierge.

La Ville de Lyon a la robe violette, exprimant ſon affliction, & le manteau vert ſymbole de l'eſpérance.

La Mort porte une draperie violette en ſigne de deuil, & le Choléra ſur ſon coſtume aſiatique une couleur livide en harmonie avec celle qui caractériſe ſi bien cette affreuſe maladie.

le choix de ſes types, ſon deſſin, l'expreſſion de ſes têtes, la ſimplicité de ſes attitudes & de ſes draperies ſi naturelles, & enfin ſon harmonie d'enſemble, qui fait de ce tableau une peinture monumentale de premier ordre.

La peinture religieuſe, en France, comptera le Tableau du Choléra au nombre de ſes plus importantes productions. Les belles & ſolides qualités qui le diſtinguent en font une œuvre modèle que les artiſtes iront étudier. Non-ſeulement il ſera pour Lyon un magnifique monument deſtiné à perpétuer le ſouvenir de la protection du ciel, mais notre Ville le comptera toujours au nombre de ſes plus précieuſes richeſſes artiſtiques. Placé à Fourvières, il contribuera puiſſamment, par les ſentiments qu'il inſpire, à ranimer dans le cœur des fidèles la dévotion à la Vierge ſans tache qu'il repréſente avec autant de grâce que de majeſté (1).

A cette appréciation de ce grand ouvrage, nous penſons qu'il ne ſerait pas ſans intérêt de faire ſuccéder quelques détails ſur la manière avec laquelle Orſel procédait dans l'exécution de ſes tableaux.

Les peintres d'hiſtoire religieuſe ou profane ſont aujourd'hui diviſés en deux camps : celui des naturaliſtes & celui des ſpiritualiſtes. Les premiers, & ce ſont généralement les Français, diſent que ſi l'artiſte ne peint pas immédiatement d'après nature il n'y aura pas de vérité dans ſes ouvrages ; ils ne ſeront ni complets ni variés, & manqueront ainſi d'une des qualités les plus eſſentielles à l'art. Si, au contraire, l'artiſte peint d'après nature, diſait Overbeck & toute l'école de Munich, il ſe laiſſera entraîner à repréſenter le modèle qu'il a devant les yeux, & ſon perſonnage ne ſera ni le Chriſt, ni ſaint Paul, ni ſaint Jean, &c. Il manquera à la vérité morale du ſujet, une des conditions les plus importantes dans l'art. Orſel regardait avec raiſon comme fondés ces deux reproches que les deux camps ſe renvoient l'un à l'autre ; il avait l'habitude de dire que l'homme étant compoſé d'un corps & d'une âme, le peintre doit tâcher de les repréſenter l'un & l'autre, comme l'ont fait Phidias, Raphaël & Léonard de Vinci.

Pour atteindre ce but, après avoir arrêté ſes compoſitions, il choiſiſſait un modèle le plus en rapport avec le perſonnage qu'il avait à repréſenter, lui donnait la poſe qu'il avait imaginée dans la compoſition, la rectifiait, & s'aſſurait de la vérité de ſes mouvements & la deſſinait d'après nature. Quant aux parties qui devaient reſter nues, il les peignait d'après le modèle, avec la vérité la plus ſcrupuleuſe, cherchant à imiter la nature ſans ſe préoccuper d'autre choſe. Lorſque toutes ſes études étaient faites, il s'en ſervait pour peindre ſon tableau, ſans renoncer toutefois à recourir au modèle vivant lorſque cela lui ſemblait néceſſaire. C'eſt à cette pratique ſi conſciencieuſe mais ſi longue que nous devons cette quantité de belles études qui ont été expoſées après ſa mort dans ſon atelier. Si l'on ſonge qu'il a employé cette méthode pour les quarante compoſitions de ſa Chapelle, on comprendra ſans peine que le temps qu'il a paſſé à un pareil travail a dû être immenſe.

Orſel qui, par ſes derniers ouvrages, a pris place parmi les grands Maîtres, ſinon par la quantité de ſes œuvres au moins par leur qualité, & ſurtout par l'élévation des penſées qui y ſont ſi dignement exprimées, était perſuadé que le but de l'art était tout moral, que la compoſition, le deſſin, le coloris étaient conſidérés par lui comme de ſimples moyens.

Enfin, pour compléter ce que nous avions à dire ſur le beau tableau votif du Choléra, nous ferons remarquer qu'il eſt encore en quelque ſorte une repréſentation du bien & du mal qui ſe diſputent la poſſeſſion de l'homme ; ſujet qu'Orſel a tant de fois traité, & toujours d'une manière ſi variée. C'était ſa penſée de prédilection, car nous la retrouvons dans pluſieurs des compoſitions qu'il a laiſſées. Tantôt c'eſt un adoleſcent qui, ſous la conduite de ſon ange gardien, fait ſon entrée dans la vie (Pl. 45). Près d'un écueil, les courtiſanes, derrière leſquelles ſe tiennent cachés la mort & l'enfer, l'appellent & lui tendent les bras ; mais l'ange le retient & le guide vers la femme vertueuſe agenouillée auprès de la ſtatue de la ſainte Vierge, autour de laquelle ſe tiennent les vertus.

Dans un autre deſſin (Pl. 44), l'homme dans une barque conduite par un ange et dont l'Égliſe tient le gouvernail, s'eſt attaché à la croix qui eſt le mât, & ſe ferme les oreilles avec les mains pour ne pas entendre les voix enchantereſſes des ſyrènes, qui l'appellent à elles... Dans le fond ſe voit le port de Marie, vers lequel ſe dirige l'embarcation.

Répétons-le hautement. Pour Orſel, l'art a toujours été un enſeignement. Le grand nombre de compoſitions

(1) Dans notre deſcription des peintures de la chapelle de la Vierge, exécutées par Orſel à Notre-Dame-de-Lorette, nous avons exprimé le vœu que le burin ſi conſciencieux de M. Vibert voulût bien nous retracer un jour ces ſavantes compoſitions comme un hommage rendu à la mémoire d'un artiſte dont le nom eſt déformais écrit dans les faſtes de la peinture française.

Nous nous empreſſons d'exprimer le même déſir au ſujet du tableau du Choléra. Initié à toutes les penſées de ſon auteur, perſonne mieux que ce ſavant artiſte ne pourrait traduire toute l'élévation d'une œuvre ſi importante & ſi belle dont il a ſuivi l'exécution pendant tant d'années, & dans la ſévère reproduction de laquelle il ſerait non-ſeulement guidé par les ſouvenirs de l'amitié parfaite qui l'attachait à Orſel, mais encore par les inſpirations d'un magnifique talent.

qu'il a laiſſées ſont toutes des leçons de morale religieuſe rendues encore plus frappantes par la force de la repréſentation. Le but que cet artiſte, auſſi recommandable par ſes talents & ſon génie que par les rares qualités de ſon cœur, a eu toute ſa vie, a été d'inſpirer la haine du vice et l'amour de la vertu. *Je mourrais content, diſait-il ſouvent, ſi je ſavais que par mes œuvres j'aie pu faire un peu de bien......*

<div align="center">E.-C. MARTIN D'AUSSIGNY.</div>

Lyon, 1852.

<div align="center">— Planche 49. —

LE COTEAU DE FOURVIÈRES EN 1834.

(Peint à la cire par M. G. Tyr. Coll. Perin.)</div>

Curieuſe pièce hiſtorique, aujourd'hui que la colline eſt toute bouleverſée ; on pourra remarquer la grandeur imprimée ici au payſage par la fineſſe des monuments, tandis qu'aujourd'hui cet effet eſt complètement perdu par la groſſeur des conſtructions.

<div align="center">— Planche 50. —

PLAN ET ÉLÉVATION DE LA NEF DU VŒU. (Projet Chenavard.)

(Deſſin fait par A. Perin.)

*

— Planche 51. —

LE TABLEAU DU VŒU.

(Enſemble, d'après l'eſquiſſe. Coll. Perin.)

*

— Planche 52. —

ESQUISSES, CROQUIS DIVERS.

(Fac-ſimile. Coll. Perin.)

*

— Planche 53. —

ETUDE POUR LE SAINT-JEAN.

(Réduction au quart. Coll. Perin.)

*

— Planches 54, 55, 56. —

TROIS TÊTES. ÉTUDES.

(Fac-ſimile. Muſée du Louvre. Grandeur du Tableau.)

*</div>

— Planche 57. —
ÉTUDES DE CHOLÉRIQUES.
(Fac-ſimile chromol. Coll. Perin.)

Études faites à l'Hôtel-Dieu en 1849. Cet acte de courage pour l'honnêteté de ſon tableau fut une des cauſes de la mort d'Orſel ; la même obſervation s'applique aux deux deſſins ſuivants faits au Jardin des Plantes de Paris, vers la même époque.

— Planche 58, 59. —
ÉTUDES DE LIONS ET DE LIONNES.
(Fac-ſimile. Coll. Perin.)

Exemples tirés d'une cinquantaine de deſſins auſſi fins & auſſi ſerrés comme anatomie. Les feuilles d'écorchés accompagnent chaque poſe, & par ſon labeur patient, tranquille, Orſel ſut connaître à fond ce noble animal, & était devenu l'ami & le maître de ſa lionne, lorſqu'il termina ſes études.

F. PERIN

Fin du ſixième Faſcicule.

FASCICULE SEPTIÈME
VINGT-ET-UNE PLANCHES

CHAPELLE DE LA VIERGE A NOTRE-DAME-DE-LORETTE.
PARIS 1832-1850.

Le grand succès du tableau LE BIEN ET LE MAL *& la médaille d'or décernée à la suite par le jury attirèrent l'attention de l'administration sur Orsel. Relégué depuis dix ans à Rome dans d'austères études, ennemi de toute intrigue pour se faire valoir, cet artiste était peu connu à Paris; seulement ses camarades parlaient souvent, à leur retour de Rome, avec admiration de ce talent modeste & profond.*

A ce moment un vaste champ d'études s'ouvrait aux artistes désireux de tenter l'art religieux. Une basilique à la mode antique venait d'être édifiée dans un quartier encore peu populeux, mais déjà voué à un luxe effréné; la modeste chapelle élevée en 1750 sous le vocable de Notre-Dame-de-Lorette comme souvenir du cimetière Saint-Eustache, devenue insuffisante, cédait le pas à une somptueuse église. Mais en 1832 la plupart des décorations étaient déjà distribuées, & bien avancées sinon terminées; il ne restait plus que quatre chapelles d'un espace restreint, à peu près privées de clarté & d'une construction souvent défectueuse. Ici du moins on pouvait lutter avec des camarades devenus maîtres & dont la réputation allait gagner un nouveau lustre dans ce temple exagéré de richesse. Après quelques pourparlers avec l'administration & un échange avec un cher ami, Orsel & Perin furent définitivement chargés de la décoration des chapelles de la Vierge & de l'Eucharistie.

Une fois l'emplacement reconnu, il fut constaté que les murs étaient salpêtrés, & incapables par conséquent de recevoir aucun enduit. De là trois années employées à un travail ingrat sous la direction intelligente de M. Darcet afin d'obtenir des surfaces solides, homogènes, & profondes, sur lesquelles la peinture à la cire pût offrir toute sécurité; car les deux amis avaient choisi ce mode d'un emploi difficile, où toute retouche est impossible, mais essentiellement durable par suite de la qualité d'enduit indispensable à son emploi.

On trouvera ici dans une série de vingt-et-une planches l'avant-goût de cette œuvre capitale, le testament artistique d'Orsel; d'abord le développement géométral de la chapelle, puis le trait des principales compositions & enfin quelques fac-simile d'études & cartons dont la principale planche (Pl. 78) a été gravée par notre cher & regretté ami L. Calamatta.

Nous faisons précéder ces planches des réflexions & descriptions que l'apparition de cette œuvre magistrale suggéra aux maîtres de la critique moderne, MM. Vitet, Ch. Lenormant & Théophile Gautier; et en tête nous reproduisons fidèlement le manuscrit dans lequel V. Orsel décrit son œuvre. Ce travail, excessivement précieux pour suivre la marche de la pensée du peintre & son enseignement, fut composé sur les instances de mon père, qui prévoyait, dès 1846, les résultats de l'opposition sourde & acharnée faite à la continuation des travaux de la chapelle. Ajoutons ici que les encouragements réitérés de MM. Cornelius, Ingres & de Montalembert furent dans ces cruels mois un baume consolateur, & j'en conserverai les preuves avec un soin jaloux. Gustave Planche disait dans la Revue des Deux-Mondes, en faisant allusion aux deux chapelles : «Partout c'est la même grandeur de
« *conception, la même élévation de style. En contemplant ces* »
« *murailles animées par la pensée religieuse, il n'est pas* »
« *difficile de comprendre que toutes ces figures ont été* »
« *créées lentement, qu'il n'y a pas dans ces compositions* »
« *un seul personnage improvisé. Chaque mouvement paraît* »
« *nécessaire, il ne semble pas possible de le concevoir* »
« *autrement; mais, pour atteindre à cette simplicité, à* »
« *cette évidence, il a fallu passer par de nombreux tâtonnements. Aux yeux des improvisateurs, c'est un signe de* »
« *faiblesse; aux yeux des hommes sensés, c'est une preuve* »
« *de respect pour l'art & pour le public.* »

Orsel succomba le 1ᵉʳ novembre 1850, & son cher ami, non content de terminer, au détriment de ses propres travaux, l'œuvre inachevée, voulut encore honorer cette mémoire bien-aimée en publiant les OEuvres diverses du peintre lyonnais. J'espère, ami lecteur, que cette œuvre vous agréera, comme souvenir durable de vingt années d'un travail assidu offert par mon vénéré père aux artistes contemporains, après même que les murs salpêtrés déjà en 1832 auront péri sous l'action qui les ronge chaque jour, en dépit de tout soin. Heureux encore que le 23 mai 1871 n'ait pas avancé cette ruine! Car des balles sacrilèges ont labouré les murs de la chapelle de l'Eucharistie, & le désastre imminent ne put être conjuré que par l'arrivée inopinée de nos braves soldats.

F. PERIN.

CHAPELLE DE LA VIERGE,
A L'ÉGLISE DE NOTRE-DAME-DE-LORETTE.

HYMNE DU JOUR DE L'ASSOMPTION.

QUÆ REGINA SEDES PROXIMA CHRISTI ALTO DE SOLIO VOTA TUORUM AUDI, NAMQUE POTES FLECTERE NATUM.	TOI QUI SIÉGES EN REINE A COTÉ DU CHRIST DE CE TRONE ÉLEVÉ ÉCOUTE LES VŒUX DES TIENS CAR TU PEUX FLÉCHIR TON FILS.

EXPLICATION DES PEINTURES (1).

DEMI-CERCLE AU-DESSUS DE LA PORTE DE LA SACRISTIE.

MATER SALVATORIS (Mère du Sauveur).

La Vierge, affife fur un trône, porte Jéfus fur fes genoux.
L'Enfant-Dieu tient le monde en fa main, & donne fa bénédiction. Un chœur d'anges chante les litanies.

— COUPOLE (2). —

REGINA CŒLI (Reine du ciel).

La Vierge, le fceptre à la main, préfente aux fidèles une croix, fymbole des fouffrances que le CHRIST a endurées pour nous ; près d'elle eft l'ange Gabriel, le meffager de la Rédemption. L'archange Michel remet l'épée dans le fourreau après la victoire de la croix fur le démon. (Planche 61.)

REGINA MARTYRUM (Reine des martyrs).

La douleur que la Vierge éprouva par les fouffrances du Chrift fut pour elle le plus cruel fupplice. Les premiers martyrs du chriftianifme oublient les tourments qu'ils ont endurés pour ne confidérer que la couronne d'épines. (Planche 62.)

REGINA VIRGINUM (Reine des vierges).

La Vierge pofe la couronne d'immortalité fur la tête de fainte Catherine, accompagnée de fainte Geneviève & de fainte Agnès. (Planches 63 & 77.)

REGINA PATRIARCHARUM (Reine des patriarches).

La Vierge préfente l'enfant Jéfus aux Patriarches qui, du fond des Limbes, tendaient les bras vers le Meffie (3). (Planches 64 & 74.)

(1) Lorfqu'on eut la penfée de faire décorer de peintures religieufes cette chapelle, les fujets de la vie de la Vierge étaient prefque entièrement achevés dans la nef & dans le chœur, & on ne pouvait les répeter, ce qui engagea l'auteur des peintures de la chapelle à puifer des fujets nouveaux dans les différents paffages des litanies de la Vierge.

(2) *Coupole*, l'intérieur de la partie concave d'un dôme.

(3) Les figures qui compofent ces quatre fujets font de grandeur naturelle. — La peinture de MATER SALVATORIS & les quatre fujets de la coupole font peints fur fond d'or. Dans la penfée de l'auteur, l'or a été employé comme image de la lumière du ciel, à l'exemple des plus anciennes bafiliques chrétiennes, non reftaurées. Uniquement réfervé à cette deftination, il a été exclu des membres architecturaux de la chapelle. (Note de M. A. Perin.)

— PENDENTIFS (1). —
SALUS INFIRMORUM (Salut des malades).

A la prière d'une jeune fille, la Vierge tenant l'Enfant divin dans ses mains, vient au secours d'un malade. Jésus lui donne sa bénédiction. La Mort s'enfuit, & la Confiance, apportant le calice & l'hostie, arrive près du moribond. (Planche 65.)

CONSOLATRIX AFFLICTORUM (Consolatrice des Affligés).

Auprès du tombeau d'un martyr, sa femme & sa fille pleurent. La Vierge leur présente une branche d'olivier, symbole de paix. Le Deuil s'éloigne, la Consolation suit la Vierge.

AUXILIUM CHRISTIANORUM (Secours des chrétiens) (2).

Les chrétiens implorent la Vierge; son pied écrase la tête du serpent. L'Hérésie & l'Islamisme prennent la fuite.

REFUGIUM PECCATORUM (Refuge des pécheurs).

Un homme dont la bourse & le poignard indiquent le crime, une jeune fille qui a prévariqué, pressés tous deux par le remords, se réfugient sous le manteau de la Vierge; elle les protége contre les démons de l'avarice & du libertinage, prêts à s'emparer de ces pécheurs (3).

— PILIERS OU PIEDS DROITS. — Face principale. —
VAS ELECTIONIS (Vase d'élection).

Comme un vase précieux, la Vierge a été choisie dès le commencement du monde pour contenir la divinité du Christ.

Le serpent attaché au pommier indique le péché; la tige de Jessé, sur laquelle vient se reposer l'Esprit-Saint, montre l'incarnation & la rédemption (4).

Pilier placé sous le pendentif. — SALUS INFIRMORUM.
TURRIS EBURNEA (Tour d'ivoire).

Ce symbole indique la pureté de Marie.
Pour le chrétien, la Mère de Dieu doit être une île de refuge dans une vaste mer.
L'Eglise nous présente la Vierge au milieu de la perversité du monde comme le lys au milieu des épines.

(Terminé par A. Perin.)

INSCRIPTION SUR VICTOR ORSEL.

VICTOR ORSEL PICTOR CHISTIANUS SOLERTI PENICILLO VIRGINIS DEIPARÆ
LAUDES ADUMBRARE STUDEBAT
SED QUUM OPTIMUM ARTIFICEM VIRIBUS EXHAUSTUM MORS
PRÆVENISSET AMICUS ET DISCIPULI MAGISTRI LINEAS SEDULO
INQUIRENTES IMAS OPERIS INTERRUPTI PARTES ABSOLVERUNT.

(Inscription composée par feu Charles Lenormant, membre de l'Institut.)

(1) *Pendentifs*, ou espace compris entre les arcades.
(2) Ce fut au moment de la bataille de Lépante que l'Eglise introduisit dans les litanies l'invocation : AUXILIUM CHRISTIANORUM.
(3) Les figures qui composent ces quatre sujets sont de grandeur naturelle.
(4) Saint Ambroise. — Isaïe, chap. II, verset 1.

— *PILIERS OU PIEDS DROITS*. — *Face principale*. —

JANUA COELI (Porte du ciel) (1).

Par sa coopération au mystère de la croix, la Vierge nous a ouvert le ciel.
La main du Christ tient le Démon & la Mort enchaînés à la porte du ciel.

Pilier placé sous le pendentif. — CONSOLATRIX AFFLICTORUM.

STELLA MATUTINA (Etoile du matin) (2).

De même que l'étoile du matin devance le lever du soleil, ainsi Marie a précédé le Soleil de justice, le Christ. Au milieu des tempêtes de la vie, les fidèles tendent les bras vers cette étoile tutélaire.

Le prophète Balaam, appelé par Balac, roi de Moab, pour maudire Israël, fut contraint par Dieu de bénir le peuple saint; il acheva sa prédiction en annonçant qu'une étoile, sortie d'Israël, renverserait Moab. L'Eglise considère cette étoile comme l'image de Marie. (Planche 66.)

TURRIS DAVIDICA (Tour de David) (3).

Pour défendre son palais, David avait élevé une tour; il y suspendit les boucliers & les armes des ennemis vaincus; il y renfermait aussi des livres & ses propres ouvrages.

La Vierge est comparée à cette tour comme appui & défense des chrétiens, & comme ayant désarmé les démons.

(4) .
. .
. .

— *PILIERS OU PIEDS DROITS*. — *Face principale*. —

ROSA MYSTICA (Rose mystique) (5).

La Vierge est regardée comme une rose sans épine.
Une branche de rose sans épine entoure la croix. Eve est considérée comme un rosier flétri; il n'y reste que les épines; le serpent s'enlace à ce rosier. (Planche 69.)

Pilier placé sous le pendentif. — AUXILIUM CHRISTIANORUM.

SPECULUM JUSTITIAE (Miroir de justice).

Le glaive du châtiment est attaché à ce miroir.
La Vierge est appelée miroir & fontaine de justice. Au pied de la justice divine & dans l'eau d'une fontaine, des pécheurs viennent se mirer & reconnaître leurs fautes (6).
La Justice protège leur repentir contre l'attaque de jeunes démons ailés qui cherchent de nouveau à blesser ces pécheurs. (Planches 67 & 74.)

(1) Saint Ambroise, tome IV, page 423. M. page 424. B. — Albert-le-Grand, 9, 29, page 31.
(2) Saint Bonaventure. *Speculum beatæ Mariæ virginis*. — Antienne à la Vierge pendant l'Avent : STELLA MARIS SUCCURRE CADENTI. — Nombres. chap. XXIV, verset 17.
(3) Cantiques des Cantiques. — Saint Bernard. — Triple couronne de Marie, page 388, § IV. — Saint Augustin, tome V, page 981. — Saint Irénée, page 316.
(4) Ici manquent deux sujets importants. (Voir planches 71 & 72 les traits de ces compositions malheureusement inexécutées.)
(5) Saint Ambroise, tome IV, page 424. L. — Saint Bernard.
(6) Saint Bonaventure appelle la Vierge : Fontaine des miséricordes.

VIRGO POTENS (Vierge puissante) (1).

La puissance de la Vierge émane de son Fils.
Assise sur la sphère terrestre, sa tête & ses mains sont dans le firmament; elle invoque Dieu pour le monde.
L'Eglise considère la femme enceinte de l'Apocalypse comme une figure de la Vierge. — Marie, en présentant la croix, arrête la bête à sept têtes prête à dévorer l'enfant qui doit naître.
Le premier signe de la puissante intercession de la Vierge s'est montré aux noces de Cana, lorsqu'elle pria son Fils & que l'eau fut changée en vin. (Planche 80.)

— *PILIERS OU PIEDS DROITS*. — *Face principale*. —
ARCA FŒDERIS (Arche d'alliance) (2).

L'arche d'alliance des Hébreux contenait les tables de la loi & une mesure de manne, nourriture miraculeuse des Israélites.
La nouvelle arche d'alliance, Marie, a porté dans son sein l'Auteur même de la loi nouvelle, « l'Agneau de Dieu qui se donne comme nourriture aux fidèles. »
Les branches de pommier indiquent l'origine du mal & la rédemption. (Planche 68.)

Pilier placé sous le pendentif. — REFUGIUM PECCATORUM.
DOMUS AUREA (Maison d'or) (2).

Au temple de Salomon revêtu d'or, & où le Seigneur faisait sa demeure, l'Eglise compare Marie, qui, elle aussi, a servi de demeure à Dieu.
Le voile de l'ancienne loi est déchiré par une croix lumineuse, comme le voile du temple fut déchiré au sacrifice du Calvaire.

SEDES SAPIENTIAE (Siége de la sagesse) (3).

De même que le trône de Salomon était le siége de la sagesse humaine, ainsi Marie a été le trône de la sagesse divine.

. .
. .
. .

Dans l'épaisseur des piliers ou pieds droits, & dans la partie cintrée qui les surmonte.
REGINA ANGELORUM (Reine des anges) (4).

(Les Anges sont divisés en plusieurs chœurs.)

ARCHANGELI.	(Les archanges) protègent les souverains.	
		Terminé par A. Perin.
POTESTATES.	(Les puissances) domptent les démons.	
		Terminé par A. Perin.
DOMINATIONES.	(Les dominations) donnent des ordres aux autres anges. (Planche 75.)	

Côté de la Sacristie.

SERAPHIM. (Les séraphins) brûlent d'amour pour Dieu.

(1) Apocalypse, chap. XII, versets 1 & suivants. — Evangile selon saint Jean, chap. II, versets 1 & suivants. — Albertus Magnus, 9-29, page 31.
(2) Exode, chap. XVI, verset 32; id. chap. XXXVII, verset 1. — Saint Ambroise, tome V, page 9, 160. — Saint Bonaventure.
(3) Saint Augustin (Append.), tome V, page 219.
(4) Pour correspondre aux quatre qualifications suivantes données à la royauté de la Vierge, on n'a pu prendre que quelques figures représentant les classes diverses auxquelles ces personnages appartiennent.

Cherubim.	(Les chérubins) font les dépositaires de la science sacrée.
Virtutes.	(Les vertus) préfident aux prodiges. (Cet ange tient l'étoile des Mages.)
Principes.	(Les principautés) défendent les villes & les nations.
Angeli.	(Les anges) proprement dits sont préposés à la garde des hommes & leur servent de guides.

<div style="text-align:right">(Terminé par A. Perin.)</div>

<div style="text-align:center">Dans l'épaisseur des piliers ou pieds droits, & dans la partie cintrée qui les surmonte.</div>

<div style="text-align:center">REGINA CONFESSORUM (Reine des confesseurs).</div>

S^{us} Eugenius.	(Saint Eugène), confesseur africain, traitant le mystère de la Trinité, confondit les Ariens. Le roi Uneric, furieux, bannit saint Eugène & lui fit subir en exil les plus cruels tourments. <div style="text-align:right">(Terminé par A. Perin.)</div>
S^{us} Cyrillus.	(Saint Cyrille), confesseur asiatique, expliqua les mystères de la sainte Eucharistie, et persécuté par les Ariens, il fut banni jusqu'à trois fois. Sous le règne de Julien l'apostat, les Juifs voulurent rétablir le temple de Jérusalem malgré les avertissements du saint évêque Cyrille ; mais une croix lumineuse parut en l'air, des tourbillons de flamme enveloppèrent les fondations commencées & consumèrent tout.

<div style="text-align:center">Côté de la grande nef de l'Église.</div>

Éléazar.	Confesseur de l'Ancien Testament. Pour lui faire enfreindre la loi de Moïse, Antiochus voulut le contraindre à manger de la chair de porc. Éléazar aima mieux marcher au supplice que de renier ainsi sa religion. (Planche 79.)
Mater Machaboerum.	(La mère des Machabées). Sous l'Ancien testament, elle anima ses sept fils à subir tous les supplices plutôt que de manger des viandes défendues, & après avoir vu expirer ses enfants dans les plus affreux tourments, elle succomba elle-même.
S^{us} Maximus.	(Saint Maxime), confesseur européen. Sous Héraclius, il refusa de signer l'ECTHESE (ou exposition), & sous l'empereur Constant, de signer le TYPE (ou modèle de foi) ; ces deux professions de foi renfermaient toute l'hérésie des Monothélites. L'empereur Constant fit couper la langue & la main droite à saint Maxime & l'envoya en exil, où il mourut.
B^{us} Romerus.	(Le bienheureux Roméro), moine franciscain, l'un des premiers confesseurs de la foi en Amérique. <div style="text-align:right">(Terminé par A. Perin.)</div>

<div style="text-align:center">Dans l'épaisseur des piliers ou pieds droits, & dans la partie cintrée qui les surmonte.</div>

<div style="text-align:center">REGINA SANCTORUM (Reine des saints).</div>

S^{us} Victor.	(Saint Victor.) Parmi les militaires, il fut l'un de ceux qui supportèrent le plus courageusement le martyre. Au milieu du supplice, le Christ lui apparut & lui donna une croix ; & comme on lui présentait un autel de Jupiter pour qu'il sacrifiât à ce dieu, le saint soldat préféra le briser à ses pieds (1). <div style="text-align:right">(Terminé par A. Perin.)</div>

(1) La tête de saint Victor reproduit ici les traits de Victor Orsel. A. Perin s'était réservé l'exécution complète de cette peinture où l'œil attendri retrouve une figure aimée.

S^{us} Ludovicus.	(Saint Louis.) Il tient la couronne d'épines dans sa main.
S^{us} Paulus eremita.	(Saint Paul), ermite. L'un des plus illustres entre les solitaires. Un corbeau lui apportait chaque jour la moitié d'un pain pour sa nourriture.

Côté de la petite nef de l'Église.

S^{us} Joseph.	(Saint Joseph) peut être considéré comme le patron des artisans.
S^{us} Ambrosius.	(Saint Ambroise.) Issu d'un père préfet du prétoire des Gaules, saint Ambroise étant au berceau, dans la cour du palais, fut subitement entouré d'un essaim d'abeilles ; elles lui couvrirent le visage, entrant & sortant de sa bouche sans lui faire aucun mal. Son père fut frappé de ce prodige & prédit que son fils, s'il devenait grand, serait un grand homme. En effet, l'Eglise le compte parmi ses plus saints évêques & ses plus grands écrivains. (Terminé par A. Perin.)
S^{us} Gregorius.	(Saint Grégoire.) Renonçant aux fonctions de préfet de Rome, il vendit ses biens & en distribua le prix aux pauvres. Plus tard il fut élevé au trône pontifical. On dit que souvent, quand il prêchait ou qu'il écrivait, on voyait l'Esprit-Saint s'approcher de son oreille sous forme d'une colombe. Saint Grégoire est proclamé partout comme l'un des plus illustres papes & des plus illustres écrivains de l'Eglise. (Terminé par A. Perin.)

Dans l'épaisseur des piliers ou pieds droits, & dans la partie cintrée qui les surmonte.

REGINA APOSTOLORUM (Reine des apôtres).

S^{us} Petrus.	(Saint Pierre) regarde les clefs & médite sur la puissance qui lui a été confiée. (Terminé par A. Perin.)
S^{us} Andreas.	(Saint André) s'appuie sur la croix & tient sur sa poitrine l'image de celle du Christ. (Terminé par A. Perin.)
S^{us} Matthæus.	(Saint Matthieu) écrit son Evangile.

Côté de l'autel de la Chapelle.

S^{us} Joannes.	(Saint Jean.) — Après avoir tracé ces mots : « Au commencement était le Verbe, » il cherche au ciel des inspirations.
S^{us} Jacobus.	(Saint Jacques) fut le premier évêque de Jérusalem.
S^{us} Paulus.	(Saint Paul) se réchauffant à Malte après son naufrage, fut piqué à la main par un serpent. Saint Paul, sans éprouver aucun mal, le secoua dans le feu où il fut consumé. (Ne serait-ce point le démon attaquant l'apôtre, qui le rejette dans le feu?) (Terminé par A. Perin.)

A gauche et à droite de la porte de la Sacristie.

REGINA PROPHETARUM (Reine des prophètes).

Ezechiel.	(Ezéchiel.) « Ossements desséchés, écoutez la parole du Seigneur ! » Le Seigneur dit à ces ossements : « J'introduirai en vous l'esprit & vous vivrez (1). » (Terminé par A. Perin.)

(1) Ezéchiel, chap. XXXVII, versets 4 & 5.

Isaias.	(Isaïe.) « Une vierge concevra & enfantera un fils. . . . (1). » (Terminé par A. Perin.)
Daniel.	(Daniel.) « Mon Dieu m'a envoyé son Ange & il a fermé la gueule des lions, & ils ne m'ont fait aucun mal. . . . (2). » (Terminé par A. Perin.)
Jeremias.	(Jérémie.) « Comment reste-t-elle seule, cette cité pleine de peuple ? « La maitresse des nations est devenue comme veuve. (3). » (Terminé par A. Perin.)

ORNEMENTATION.

PRÈS LA REINE DU CIEL.

Une couronne, une sphère céleste, un trône.
Au-dessous, deux sceptres, l'un du ciel, l'autre de la terre.

PRÈS DE LA REINE DES MARTYRS.

Un monogramme du Christ, indiquant le martyre, est entouré d'une palme & d'une branche de laurier, symboles de victoire.
Au-dessous, des pierres, un gril & des flèches : ce sont les instruments des supplices qu'ont endurés les saints qui sont auprès de la Vierge.

PRÈS DE LA REINE DES VIERGES.

Un enlacement de lys, symbole de pureté.
Au-dessous, on voit les colombes avec une croix. Les Vierges ont été appelées les colombes du Christ.

PRÈS DE LA REINE DES PATRIARCHES.

Le chandelier à sept branches & les deux autels de Moïse, l'arche de Noé entourée de vignes, le bûcher d'Abraham.
Au-dessous, une pyramide indiquant la patrie de Moïse, l'arc-en-ciel de Noé, le couteau d'Abraham.
Au bas de la coupole, un courant d'ornements renferme des sphères terrestres & des étoiles ; les peintures qui, dans la chapelle, sont au-dessous de ces sphères, tiennent à la terre ; ce qui est au-dessus des étoiles appartient au ciel. Les étoiles montent le long des tableaux, jusqu'à l'ouverture d'où vient le jour ; les parois de cette ouverture sont couvertes de têtes d'anges. Cette région peut être considérée comme celle des esprits.

ARCHIVOLTES (4).

Sur les archivoltes, & descendant ensuite le long des pieds droits, sont fixées des branches de lierre, indiquant l'attachement de la Vierge pour son Fils ; des branches d'olivier nous montrent que Marie doit être notre paix ; du baume : s'il guérit nos maux physiques, Marie guérit de plus nos peines morales. Le cèdre, incorruptible comme la Vierge.

<div style="text-align:right">VICTOR ORSEL.
Paris, Octobre 1847.</div>

(1) Isaïe, chap. VII, verset 14.
(2) Daniel, chap. VI, verset 22 & chap. XIV, verset 39.
(3) Jérémie (Lamentations), chap. I, verset 2.
(4) Bandes plates formant les arcades.

JUGEMENTS DE TROIS CRITIQUES.

EXTRAIT DE LA *REVUE DES DEUX-MONDES.*
1" Décembre 1853.

. . . . Que serait la peinture italienne, si l'Italie, dans son grand siècle, n'avait produit que des tableaux? Otez à Raphaël la peinture murale des *stanze* du Vatican, il reste encore le roi des peintres, mais il descend de cent coudées.

Cette occasion, qui a manqué aux chefs de notre moderne Ecole, occasion qu'ils peuvent encore faire renaître, puisque, Dieu merci, aucun d'eux ne nous a dit son dernier mot, elle s'est offerte à des artistes partis des seconds rangs & bientôt montés au premier. Ces hommes l'ont saisie avec une ardeur persévérante & un dévoûment presque héroïque. L'un d'eux est mort à la peine, laissant une œuvre inachevée, mais déjà l'œuvre d'un maître. Dans cette seule Chapelle de la Vierge, à Notre-Dame-de-Lorette, Orsel s'est fait un nom qui ne périra pas. Il avait deux grands dons que le ciel réserve aux véritables peintres : le don de l'expression vraie & le sentiment de la ligne harmonieuse. Cette chapelle est aussi suave aux yeux que féconde en pensées; c'est la tendresse onctueuse de l'Ecole ombrienne unie à la justesse & à la mesure d'un esprit français. Il ne manquait à un tel homme qu'un peu d'audace & de feu, ou plutôt il lui fallait un peu moins de modestie, nous dirions presque d'humilité. Que d'essais, que d'études, que de préparatifs, avant qu'il se jugeât digne d'aborder son sujet! Ces innombrables croquis trouvés après sa mort, & en partie révélés au public par les soins d'un ami, témoignent combien sa veine eût été abondante, si l'excès même de sa conscience ne l'avait comprimée. Quel contraste entre ce travail intérieur, absorbant toute une vie, & les outrecuidantes parades de quelques faiseurs d'aujourd'hui?

L. VITET.

MONITEUR UNIVERSEL.
LA CHAPELLE DE LA VIERGE A NOTRE-DAME-DE-LORETTE.
Par VICTOR ORSEL.
15 Avril 1854.

Victor Orsel n'a pas un de ces noms que la foule répète; il a vécu entouré d'un petit groupe d'élèves fervents, en dehors des coteries, dans une sorte de Thébaïde de recueillement & d'austérité. De longs séjours à Rome l'avaient rendu presque étranger à sa propre patrie, & pendant qu'il préparait patiemment son œuvre, le silence, l'oubli & l'obscurité descendaient sur lui. Le peu qui avait transpiré de sa peinture n'était pas fait pour séduire à une époque où le sens de l'art religieux n'existait pour ainsi dire plus. Figurez-vous Overbeck à Paris, au plus fort de la gloire de David, & vous aurez une idée de l'effet que dut produire Victor Orsel avec son dessin ascétique, ses tons pâles, ses fonds d'or & son symbolisme rigoureusement chrétien. — Quelques esprits distingués remarquèrent cet art si chaste, si sobre, si pur & d'un sentiment si élevé. Mais ces sympathies restèrent isolées, & le public passa inattentif, sinon hostile, devant ces toiles qu'il méprisait comme *gothiques*, un mot après lequel il n'y avait plus rien à dire. Tant de froideur & de dédain eussent découragé une vocation moins ferme que celle d'un artiste épris du beau pour lui-même & soutenu par une piété solide. Il pouvait d'ailleurs se consoler en entendant traiter Ingres de barbare, & sa peinture de retour aux plates images du xvᵉ siècle. Ce n'étaient pas des ignorants, mais des critiques de profession qui appréciaient ainsi les œuvres du plus grand Maître des temps modernes, alors méconnu. Par bonheur, Victor Orsel se trouvait posséder quelque fortune, sans quoi il eût peut-être plié sous ce double poids de l'indifférence & de la misère. — Grâce à cette position exceptionnelle, il fut dispensé du moins de prostituer à des travaux vulgaires, auxquels d'ailleurs il eût été peu apte, son talent, d'une délicatesse & d'une timidité virginales, & put suivre en paix le plan d'études qu'il s'était proposé.

Dès l'enfance, Victor Orsel, comme s'il eût été prédestiné à l'art chrétien, fut confié à un ecclésiastique d'un grand mérite, reçut une éducation morale sérieuse, & le sentiment religieux s'enracina profondément dans cette âme tendre. — Sous la direction éclairée de M. Revoil, homme instruit & peintre éminent de l'Ecole lyonnaise, Orsel prit le goût des recherches savantes. Tout jeune, il comparait les Livres Saints aux monuments figurés de l'Egypte & de la Perse, il en cherchait les rapports & se mettait au niveau des connaissances dès lors acquises. Aussi M. Champollion fut-il émerveillé quand il vit le tableau de *Moïse présenté à Pharaon*, tableau

conçu & terminé avant les musées égyptiens & le déchiffrement des hiéroglyphes, & qu'il n'y trouva rien à changer.

Le but que voulait atteindre Orsel, c'était l'expression morale; il commença par étudier Le Sueur, Poussin, Dominiquin, chez qui la forme n'est que le voile transparent de l'âme, & qui laissent voir plus à découvert l'émotion & l'idée; il notait, dans les rues de Rome, les mouvements naïfs, les physionomies significatives, que ses promenades parmi le peuple le mettaient à même d'observer ou qu'il pouvait saisir dans des rencontres fortuites; par une sorte de déduction philosophiquement religieuse, il voulait arriver de l'esprit à la matière, du contenu à l'enveloppe, de l'âme au corps. Il pensait, en pur chrétien, que le sentiment primait la forme, et il s'occupa de la partie psychique de la peinture avant de s'occuper de la partie plastique.

Cependant, comme l'idée doit avoir pour vêtement la beauté, sous peine de ne pas être perceptible, Victor Orsel resta dans de longues contemplations devant les Stanze & les Loges du Vatican pour élever son style & surprendre les secrets de la forme assurée & complète; de Raphaël il passa à Pérugin, à Giotto & aux maîtres du Campo Santo de Pise, si pleins d'onction & de mysticité; en même temps, il étudiait avec amour l'antiquité grecque, prise à son origine, dans ces bas-reliefs de tombeaux, d'une grâce si pure ou si touchante, où le paganisme s'attendrit presque jusqu'à la mélancolie chrétienne; & comme toute recherche consciencieuse du beau aboutit à l'adoration des chefs-d'œuvre de l'antiquité, l'idéal que poursuivait si laborieusement Victor Orsel fut désormais fixé. — Comme il le disait lui-même avec un rare bonheur d'expression, il voulait « BAPTISER L'ART GREC. » Baptiser l'art grec, c'est-à-dire mettre l'âme dans cette forme si belle, si tranquille, si lumineusement sereine, qui semble inaccessible aux souffrances & aux misères humaines, & sous laquelle ces dieux de marbre jouissent « de la plénitude de leur immortalité, » comme dit le grand poète de Weimar. Cette idée offrait d'immenses difficultés de réalisation : les principes de l'art grec & de l'art chrétien sont tellement opposés, qu'une fusion semble presque impossible entre eux; l'un exalte la matière & l'autre la repousse; le premier édifie ce que le second foule aux pieds. Cependant, les merveilleux artistes de la Renaissance ont su donner au Christ la beauté d'Apollon, à Jéhovah celle du Jupiter Olympien, à la Vierge celle de Junon ou de Minerve, en leur conservant un caractère religieux; non pas, certes, d'un ascétisme outré, comme les maigres peintures du Moyen-Age, mais d'un spiritualisme majestueux & souriant, comme il convenait à l'Église triomphante.

La différence qu'on remarque entre Victor Orsel & les artistes du XVIe siècle qui s'inspirent des chefs-d'œuvre de l'antiquité est celle des bas-reliefs d'Égine aux métopes du Parthénon. Persuadé que plus les formes de l'art sont primitives plus elles se rapprochent de la rigidité du dogme, il a cherché les lignes simples, les contours arrêtés, les attitudes un peu roides & l'aspect archaïque des vieux sculpteurs grecs. La chapelle de la Vierge, à Notre-Dame-de-Lorette, a fourni au peintre une heureuse occasion d'appliquer ces théories. Cet important travail a usé les dernières années de sa vie, & il est mort laissant quelques panneaux vides qui ont été achevés pieusement sur ses cartons ou d'après son tracé, par des élèves fidèles, & sous la direction de son ami.

Lorsque l'artiste obtint sa chapelle, les sujets historiques de la vie de la Vierge étaient déjà pris par les peintres chargés de décorer la nef & le chœur; il y avait de quoi embarrasser un esprit moins profondément imbu de la poésie du catholicisme & du parfum mystique des légendes sacrées. A cette chapelle, consacrée spécialement à Marie, Victor Orsel fit chanter les litanies de la Vierge, hymne peinte qui ne s'interrompt jamais & déroule ses versets sur les pieds-droits, les pendentifs, les pénétrations, & monte comme un rhythme liturgique vers le trône de la Mère du Sauveur.

Chaque appellation des litanies, cet adorable poème où le dévot semble s'endormir dans son extase comme un derviche tourneur, sous l'incantation des épithètes accumulées, a fourni au peintre le thème d'un tableau, ou d'un caisson, ou d'un ornement, car rien n'est donné au hasard dans cette œuvre religieusement consciencieuse, & le moindre détail se rattache au sens général par un symbolisme ingénieux & neuf.

Les demi-coupoles & les archivoltes, recouvertes d'un fond d'or, représentent, par leur éclat & leur hauteur, comme la région céleste de la composition. Là, Victor Orsel a placé les scènes diverses ayant trait à l'apothéose de la Vierge. La Mère du Sauveur, la Reine des martyrs, la Reine des vierges, la Reine des patriarches, se détachent sur une mosaïque dorée, comme on en voit encore aux basiliques primitives qui n'ont pas subi le sacrilége d'une restauration inintelligente. C'est dans l'atmosphère d'or de la lumière divine que Marie tient son Fils sur ses genoux, écoute les litanies des anges agenouillés, présente la croix aux chrétiens entre l'ange Gabriel, messager de rédemption, & l'archange Michel rengaînant son glaive inutile, puisque le démon est vaincu; sourit tristement aux martyrs dont ses souffrances sous l'arbre de douleurs ont dépassé les supplices; pose la couronne d'immortalité sur le front de sainte Catherine, accompagnée de sainte Agnès & de sainte Geneviève, & montre l'Enfant Jésus aux patriarches, qui du fond des Limbes tendaient les bras vers le Messie.

Les pendentifs sont occupés par les sujets suivants, aussi tirés des litanies : le Salut des malades, la Consolation des affligés, le Secours des chrétiens, le Refuge des pécheurs, pieuses dénominations dramatisées avec l'art le

plus ingénieux : *Salus infirmorum*, la Vierge tenant en ses mains l'Enfant divin, vient au secours d'un malade, à la prière d'une jeune fille ; Jésus donne sa bénédiction au grabataire ; la Mort s'enfuit & la Confiance, apportant le calice & l'hostie, arrive près du moribond. *Consolatrix afflictorum*, la Vierge présentant une branche d'olivier à la fille & à la femme d'un martyr pleurant sur un tombeau · le Deuil s'éloigne, la Consolation suit l'apparition divine. *Auxilium christianorum*, la Vierge écrase du pied la tête du serpent ; — l'Hérésie & l'Islamisme prennent la fuite. — Cette appellation fut ajoutée à l'occasion de la bataille de Lépante. *Refugium peccatorum*, la Vierge protège contre les démons du libertinage & de l'avarice une jeune fille qui a prévariqué, & un homme dont la bourse & le poignard marquent le crime. Ils ne se sont pas réfugiés en vain sous le manteau de la Mère d'indulgence.

Les figures de ces sujets sont de grandeur naturelle, d'un ton mat, clair & doux, qui rappelle l'aspect de la peinture à l'eau d'œuf, ou de la fresque, comme le pratiquaient Giotto, Orcagna, Benozzo Gozzoli & les maîtres primitifs. Victor Orsel n'a pas cherché le trompe-l'œil, la profondeur & les illusions de la perspective & du raccourci. Il s'est tenu au méplat, simplifiant les lignes, élaguant les détails, de sorte que son œuvre habille la chapelle qu'elle décore comme une tapisserie ancienne aux nuances un peu passées, enveloppant avec respect l'architecture sans y faire des trous & sans en déranger les aplombs. C'est un parti que devraient adopter tous ceux qui exécutent des peintures murales : le pinceau y perd sans doute quelques ressources, mais la décoration y gagne en assiette & en gravité.

Les pieds-droits renferment, dans des panneaux, des cartouches, des médaillons de dimensions plus restreintes, les autres dénominations des litanies, la Tour d'ivoire, la Rose mystique, l'Etoile du matin, l'Arche d'alliance, la Tour de David, le Miroir de justice, la Maison d'or, le Trône de sagesse, symbolisés de la façon la plus spirituel-lement chrétienne, & avec une science de l'antiquité sacrée que peu d'artistes ont possédée à ce point : l'érudition la mieux informée ne trouverait rien à reprendre à ces *restaurations* hébraïques.

Une foule d'anges, de saints, de confesseurs, de prophètes & d'apôtres répondant à chacune des épithètes de la litanie, s'étagent sur les faces extérieures des pieds-droits. Nous avons remarqué, parmi les autres, saint Paul secouant dans la flamme la vipère attachée à sa main, symbole du démon repoussé dans l'enfer ; la mère des Machabées, Niobé juive, ayant à ses pieds les sept têtes coupées de ses fils, d'une grande beauté de conception & d'exécution, & des figures d'anges, de puissances & de séraphins d'une suavité toute céleste. Les personnages symboliques en grisaille ont une grandeur vraiment sculpturale & feraient de superbes bas-reliefs.

Ces différentes compositions sont reliées entre elles par des ornements d'un goût exquis & d'une invention très-heureuse, tirés du symbolisme sacré : ce sont des étoiles, des sphères, des trônes, des enlacements de lis, de guirlandes de lierre, des rameaux d'olivier, des branches de pin, des festons de vigne, ayant leur signification mystique appropriée au sujet qu'ils encadrent. Ces arabesques, qui concourent au sens général de l'œuvre, sont exécutés avec cette perfection qu'on admire dans les missels à miniatures du Moyen-Age.

Victor Orsel a passé seize années à ce travail, qui sera son plus beau titre de gloire, peu compris, souvent raillé & n'ayant de consolation que l'admiration de quelques disciples devenus ses amis. Pour le mener à bien, il entama son patrimoine avec un désintéressement rare, & dont sans doute il lui sera tenu compte là-haut ; Orsel nous représente un de ces artistes pieux des premiers temps du christianisme qui peignaient avec des formes grecques des sujets de la Bible & de l'Evangile, au-dessus des autels & des tombeaux de martyrs, sous les voûtes obscures des catacombes ébranlées par le passage des triomphes romains. — Nous ne saurions trouver une plus fidèle image de son talent & de sa vie. — La crypte ouverte à la lumière du ciel, les curieux sont tout surpris de trouver dans des symboles de dévotion le pur souvenir de la Grèce antique, & s'ils ne croient pas, du moins ils admirent.

<div style="text-align:right">Théophile Gautier.</div>

VICTOR ORSEL
PEINTRE CHRÉTIEN.

LA CHAPELLE DE LA VIERGE A NOTRE-DAME-DE-LORETTE.
CORRESPONDANT (25 Mai 1851).

Un grand artiste, un homme d'une haute vertu & d'un talent admirable, un type accompli du peintre chrétien, nous a été enlevé. Tous ceux qui savaient ce que valait Victor Orsel l'ont pleuré ; mais au moment où nous faisions entendre nos regrets, nous étions, pour ainsi dire, les seuls garants de la perte que la France venait de faire. Peu après, les soins pieux de l'amitié associèrent au sentiment de cette perte tous ceux qui, parmi nous, conservent le culte du beau : on vint en foule admirer la chapelle de Notre-Dame-de-Lorette ; on se rendit à l'atelier du mort devant le Vœu de la ville de Lyon, destiné à l'église de Notre-Dame-de-Fourvières. Une suite d'études, qui rappellent d'une manière frappante les travaux préparatoires de Le Sueur pour la Vie de saint Bruno, faisait comprendre pour la première fois la route pénible, mais nécessaire, qu'Orsel avait parcourue afin d'asservir la peinture à la direction de sa pensée. L'émotion fut générale, le sentiment de tous ceux dont l'opinion compte pour quelque chose confirma, que dis-je, dépassa le jugement que nous avions exprimé ; en même temps un vœu sortit de toutes les bouches, celui de voir confier l'achèvement des peintures de Notre-Dame-de-Lorette aux artistes qui avaient eu le secret de ce génie ignoré, & dont le culte pour sa mémoire garantissait d'avance le scrupuleux asservissement aux indications qu'il a laissées.

Orsel avait consacré de longues années à la préparation de ses travaux ; ce n'est pas qu'il pensât à se distraire par d'autres occupations : jamais homme n'a été plus religieusement concentré dans l'accomplissement de sa tâche ; mais il avait un immense problème à résoudre, la restauration sérieuse & profonde de la peinture religieuse, & c'était seulement par une gymnastique persévérante qu'il pouvait se rompre à ce renouvellement de ses facultés. Tant qu'il restait enfermé dans sa chapelle, jaloux de ne rendre personne témoin de sa lutte intérieure, il était permis de s'étonner de ces longs retards ; le service de la paroisse en souffrait : on s'irritait de voir, depuis longtemps, à droite & à gauche du chœur, ces tambours de toile bleue dont on ne pouvait pénétrer le mystère. On ne laissait pas d'ailleurs de répandre à cet égard les bruits les plus singuliers : à en croire les gens qui savent tout sans jamais rien savoir, Orsel aurait recommencé cinq ou six fois sa chapelle, pour le seul plaisir de faire attendre les fabriciens de Notre-Dame-de-Lorette. Mais enfin le secret de cette longue attente était révélé, & l'on en voyait les fruits ; je ne connais pas un homme de sens & de goût qui n'ait compris alors, non-seulement qu'Orsel eût consacré tant d'années à ce travail sans pouvoir l'achever, mais encore qu'il y eût épuisé ses forces & consumé son existence.

D'ailleurs il ne travaillait pas pour lui seul ; doué plus que personne des facultés du professorat, il avait formé des hommes capables de suivre après lui le sillon qu'il venait de tracer. Ses leçons avaient été si fructueuses & le dévoûment de ses élèves si absolu, qu'il semblait leur avoir transmis une partie de sa propre substance. Les deux plus avancés de ses disciples, MM. Faivre & Tyr, sont aujourd'hui des artistes complets ; ils s'offraient, de concert avec M. Perin, dont la vie & les travaux sont restés associés à la vie & aux travaux d'Orsel pendant trente ans, d'achever la chapelle de Notre-Dame-de-Lorette. Orsel a laissé des préparations pour tout ce qui reste à faire ; ses derniers efforts ont été consacrés à fixer au moins les types & l'intention des figures qu'il n'avait pas encore définies.

Nous ne craignons pas de le dire, c'était un devoir d'accepter ces offres, pour tous ceux qui, à un degré quelconque, avaient un parti à prendre dans la question. Qu'est-il arrivé pourtant ? On n'a qu'à se rendre aujourd'hui à Notre-Dame-de-Lorette ; on y trouvera les échafaudages enlevés, la chapelle ouverte, & presque tout le bas de la décoration, dont l'achèvement était si nécessaire à l'intelligence de la composition et à l'harmonie de l'ensemble, livré aux regards de la foule, sans que les murs soient seulement couverts. J'ignore sur qui porte la sévérité du sentiment que j'exprime ici ; comme mes paroles peuvent atteindre des personnes qui occupent un rang élevé & respectable, je prends mes précautions pour ne pas manquer aux égards que certaines positions et certains caractères réclament ; mais quels que soient ceux qui ont mis la main dans cette indigne profanation, je leur dis librement & hautement : « Vous avez oublié qu'il y a deux choses devant lesquelles les hommes d'in-

telligence & de cœur doivent s'incliner, la mort & le génie. Aussi vrai que Dieu ne laissera pas la France tomber au rang des nations barbares, le nom d'Orsel vivra & grandira parmi nous : on ira à la chapelle de Notre-Dame-de-Lorette, comme, après que fut tombée la poussière des peintres à grandes machines du règne de Louis XIV, on allait s'inspirer du génie de Le Sueur sous le cloître des Chartreux : & chaque fois qu'un nouvel admirateur rendra hommage à ce martyr de l'art, il apprendra que, même après sa mort, Orsel n'avait rencontré autour de ces voûtes, qu'il devait rendre immortelles, que des aveugles & des ingrats. »

L'église Notre-Dame-de-Lorette est, de toutes celles de Paris, la plus surchargée de peintures: il y en a dans le chœur, dans la nef & dans toutes les chapelles des bas-côtés. Quoique le défaut d'intelligence & le laisser-aller dans la distribution des travaux, endémiques en France & arrivés à leur paroxysme dans le XIXe siècle, se laissent voir là comme partout ailleurs, il s'en faut que la décoration de cette église ait été confiée à des mains méprisables. On y voit des ouvrages distingués ; MM. Hesse, Drolling & Schnetz y ont fait preuve d'un vrai talent.

Le public apprécie & admire depuis longtemps la chapelle des fonts baptismaux, peinte par M. Adolphe Roger. C'est de cet ouvrage que date en France la restauration de l'art religieux. Un talent d'une suavité, d'une élégance & d'un sentiment précieux, a servi à rendre des idées empruntées à la plus pure & à la plus haute doctrine. Les artistes sont satisfaits & les ignorants sont touchés : quand le peintre a atteint ce double but, il mérite une couronne ; mais M. Roger, que nous aimons & que nous estimons depuis longues années, ne nous permettrait pas de lui décerner le prix, si l'on oubliait le maître qui sut diriger ses inspirations & tempérer ses idées. Par une anticipation qui fait honneur à son intelligence & à sa gratitude, M. Roger a placé dans sa chapelle le portrait d'Orsel avec le front ceint de laurier : il nous permettra donc une comparaison qui les met tous les deux, son guide & lui, à leur véritable place, sans que l'homme qui a subi l'impression puisse avoir à se plaindre du rang assigné à celui qui l'a donnée. Il y avait, dans les jeux de la Grèce, plusieurs sortes de combats, suivant les forces & les âges : Pindare montait sa lyre pour les vainqueurs dans la course des jeunes gens comme pour les rois qui avaient envoyé des quadriges ; & la gloire était égale, parce qu'elle était proportionnée aux efforts & aux sacrifices.

Voici donc l'impression qu'on éprouve en entrant à Notre-Dame-de-Lorette : à part le demi-jour céleste qui enveloppe la chapelle de M. Adolphe Roger, tout respire l'incohérence & la confusion ; ce ne sont pas des artistes qui sont venus, dans un sentiment commun, concourir à une œuvre chrétienne. Ils n'instruisent pas, ils ne touchent pas. Après ce tumulte de couleurs, on arrive dans la chapelle désolée, du faîte de laquelle il semble qu'Orsel vienne de tomber le pinceau à la main. Quand le regard s'est habitué à cette nudité d'une œuvre inachevée, le frisson commence à courir dans les veines : *Deus, ecce Deus*; tout le reste disparaît, comme les figures changeantes qui se forment dans les nuages s'effacent devant la réalité des corps. On ne se rend pas encore compte de l'intention qui a lié toutes ces figures ; il y manque même les premiers anneaux de la chaîne qui, dans la pensée du maître, devait s'emparer du spectateur au bas de la composition, & l'élever graduellement jusqu'aux grands sujets de la coupole. Comme l'effet est grave & tranquille, & que rien n'était plus éloigné de la pensée d'Orsel que l'ambition du relief, rien ne ressemble aussi dans ce qu'on éprouve à la séduction qu'exercent les coloristes ou à l'étonnement qui subjugue devant les œuvres des dessinateurs pour lesquels la religion n'a été qu'une occasion de bien faire : on n'est ni devant *la Résurrection des morts*, du Tintoret, ni devant *le Jugement dernier*, de Michel-Ange ; on commence la lecture du prologue d'*Esther*. Ce qu'on éprouve ressemble à l'émotion qui nous saisit lorsque, entrant dans la chapelle d'une communauté, nous entendons la voix douce & chaste des religieuses derrière la grille du chœur.

Le culte de la sainte Vierge a créé des idées & des images dont les chefs-d'œuvre de l'art antique n'offrent pas la moindre trace. Quand nous aurions tous les tableaux d'Apelles & de Protogène, nous sommes sûrs que rien n'y ressemblerait & n'y atteindrait à la Madonne de saint Sixte. Sous quelque forme que ce culte se présente, qu'il s'exprime par l'*Inviolata*, le *Regina cœli*, l'*Ave maris stella* ou le *Stabat*, on se sent, avec la Reine des anges, élevé au-dessus des anges., & les *Litanies* offrent, sous une forme inaccessible à l'analyse de l'art, la réunion de toutes ces beautés. On ne sait pas encore qu'Orsel a voulu rendre aux yeux le sens & la saveur des litanies de la sainte Vierge, & déjà l'on est pénétré d'un sentiment comme l'inspirerait le *Cantique des cantiques*, s'il avait été écrit sous la Nouvelle Loi. C'est de la peinture vierge, tandis que sur les autres ouvrages on n'aperçoit que le fard des courtisanes.

Cet effet éminemment catholique n'est acheté au prix d'aucune imitation, j'allais dire d'aucune singerie. Le peintre ne cache pas qu'il a eu des modèles ; & qui pourrait se soustraire de nos jours au fardeau de tant d'exemples illustres ? Mais, tout en continuant une trace glorieuse, il marche dans la liberté, il est lui-même, & le cachet qu'il imprime à ses créations, pour être calme & réservé, n'en est pas moins parfaitement original. On sentira encore mieux ce mérite, je ne crains pas de le dire d'avance, quand la chapelle-sœur sera aussi découverte. Chacun sait que la décoration de cette chapelle, qui fait pendant à celle de M. Orsel, dans le plan de l'église, a été confiée au pinceau de M. Perin, l'ami dévoué de l'artiste que nous pleurons. Sans prévenir le jugement public, je puis

affirmer qu'on fera frappé à quel point chacun des deux peintres, en dépit d'une telle communauté de travaux & de penſées, a ſu conſerver ſon caractère ; & ce ſera là, ce me ſemble, un grand argument en faveur de la méthode qu'ils ont choiſie.

L'un & l'autre, c'eſt le premier trait qui les rapproche, ſe ſont complètement affranchis du gothique. J'inſiſte ſur ce mérite que des critiques, d'ailleurs très-favorables à Orſel, n'ont pas fait aſſez valoir. Quant à moi, je n'ai pas de motif pour ménager à cet égard l'expreſſion de ma penſée ; car, dans l'entraînement du retour de l'eſprit catholique vers les ſplendeurs du moyen-âge, je n'ai pas à me reprocher une ſeule parole qui ait autoriſé les expédients par leſquels, après s'être fait illuſion à ſoi-même, on abuſe les imaginations tendres & pieuſes. Qu'on me permette donc d'aſſocier ma cauſe de critique à celle que les deux amis rendront victorieuſe par leurs ouvrages : j'en ai peut-être le droit. Il y a des gens, je le ſais, qui ont découvert le moyen-âge ; mais c'eſt plus de vingt ans après qu'Orſel, avec ſon compagnon, méditait les monuments de la peinture chrétienne, tandis que je puiſais avec avidité pour mes propres études dans cette ſource précieuſe. Nous avons des peintres qui, après avoir feuilleté quelques manuſcrits ou copié quelques vitraux, tracent de face des figures plates avec des yeux relevés comme ceux des Chinois, y ajuſtent une draperie anguleuſe qu'ils terminent par deux pieds en pincette, & s'intitulent par excellence les rénovateurs de l'art chrétien. Orſel aurait pu, comme tant d'autres, ſuivre ce chemin de traverſe ; il ne l'a pas voulu. Aujourd'hui, on devient peintre en ſix mois, peintre chrétien comme peintre ſocialiſte ; Orſel a conſacré neuf ans en Italie à la méditation des modèles ; une telle perſévérance, ſuivie de réſultats auſſi beaux, mérite bien qu'on en tienne compte.

Orſel avait inſcrit dans ſa profeſſion de foi trois articles dont il n'aurait jamais conſenti à ſacrifier le faiſceau : je veux dire la nature, l'antique & le ſens chrétien. Nos lecteurs vont peut-être ſe récrier ; par la nature, ils entendront les débauches du réaliſme ; par l'antique, ils comprendront la pornographie de quelques faiſeurs de paſtiches, & ils ſe demanderont ce que le peintre de la ſainte Vierge pouvait avoir de commun avec ces tendances groſſières & impures. Tâchons de répondre, au nom d'Orſel, à ces dangereuſes préventions : il le faiſait très-bien lui-même, indépendamment de la lumière que ſes ouvrages devaient jeter ſur la queſtion, & nous voudrions avoir ſes propres expreſſions pour rendre ſa penſée. J'ai ſous les yeux quelques fragments recueillis dans ſes papiers ; ils ſuffiront peut-être pour donner la clarté & l'autorité néceſſaires à mes paroles. Je commence par l'antique, qui eſt ce qu'on comprend le moins aujourd'hui, ſoit qu'on le calque, ſoit qu'on le proſcrive. « N'oubliez « pas, écrivait-il à un de ſes élèves engagé dans les ordres ſacrés, n'oubliez pas d'étudier ſouvent l'antique, non « comme eſprit religieux, mais comme ſcience de la forme & grand goût dans les ajuſtements. Les écrivains « chrétiens étudiaient beaucoup les auteurs païens de la Grèce & de Rome ; les artiſtes doivent agir comme « eux, non pour faire des ouvrages ſemblables aux temples, aux ſtatues ou aux peintures païennes, mais pour « traiter d'une manière plus vraie & plus ſavante les ſujets cherchés dans l'eſprit religieux. » Il diſait encore au même eccléſiaſtique : « Heureux les artiſtes qui, comme les grands écrivains chrétiens, les Pères de l'Egliſe, « ont ſu employer des armes païennes pour ſervir le chriſtianiſme, & qui en étudiant le beau chez les anciens « s'en ſont ſervis pour donner une belle forme aux ſublimes penſées chrétiennes ! Lorſqu'elles paſſent par une « bouche d'or, n'arrivent-elles pas plus ſûrement à l'âme de ceux qui les écoutent ? »

Un de ſes amis, voulait lui conſacrer une notice biographique, lui avait demandé quelques indications ſur ſa vie, ſes travaux & ſes ouvrages ; il dicta à ce ſujet des notes qu'il n'eut pas le courage d'achever, tant il lui coûtait de parler de lui-même. Je trouve dans ce brouillon les phraſes ſuivantes, qui montrent bien la grande part qu'il voulait qu'on donnât à l'étude de la nature : « Au milieu de ces recherches, dit-il (il veut parler de la méditation « des anciens maîtres & de l'hiſtoire), les ouvrages de Raphaël, du Pouſſin, de Le Sueur me montraient que, dans « un tableau, la vérité des geſtes, l'expreſſion des têtes, l'impreſſion morale de la ſcène devaient l'emporter ſur « toutes les autres qualités, cette condition étant plus néceſſaire encore aux ſujets religieux qu'à tous les autres. « Pour arriver à poſſéder ces qualités, je compris qu'il fallait obſerver conſtamment la nature dans toutes les « circonſtances & s'habituer à la ſurprendre ſur le fait, & cela indépendamment de l'étude ſérieuſe de chaque « partie d'un tableau. Plus on ſera naturel, plus on deviendra fort & perſuaſif ; et je tournai mes idées de ce côté. »

Maintenant, veut-on voir comment Orſel enviſageait la tâche du peintre chrétien ? Un autre de ſes amis, qui écrivait au moment de ſa mort pour exprimer la douleur qu'il en reſſentait, raconte dans ſa lettre l'anecdote ſuivante : « Comme j'étais dans l'atelier d'Orſel, j'aperçus une étude qu'il avait faite pour la Vierge de Fourvières, « & qui me ſemblait fort belle : je lui témoignai mon étonnement du peu de cas qu'il paraiſſait en faire. Sa « figure s'anima d'une expreſſion ſurnaturelle que je ne lui avais jamais vue. « Cette étude, me diſait-il, n'a pas « aſſez d'élévation dans le caractère de la tête ; c'eſt pour cela que je l'ai abandonnée. » Puis il reprit : « Quand « je me figure toute cette foule venant s'agenouiller devant ce tableau pour prier la ſainte Vierge, je me ſens « électriſé ; je redouble d'efforts pour que mon talent arrive à la hauteur du ſujet. » En prononçant ces der- « nières paroles, ſa figure prit une expreſſion ſublime de foi. »

Tels furent les principes arrêtés par Orfel, lorfque, vers l'âge de trente ans, cette époque de la vie où l'homme porte en lui tout ce qu'il fera jamais aux yeux des autres, après plufieurs fuccès qui lui affuraient une carrière douce & flatteufe pour fon amour-propre, il réfolut de fe réformer lui-même afin d'arriver à la réforme de la peinture religieufe. Il nous apprend, dans les notes que j'ai citées plus haut, que dès 1815, lors du premier voyage qu'il fit à l'âge de vingt ans, la vue des chefs-d'œuvre de l'école italienne, que la France poffédait encore, lui infpira la réfolution de fe faire peintre chrétien. Je n'ai pas befoin d'ajouter qu'il s'était préparé à cette efpèce d'apoftolat par une foi vive & par des mœurs irréprochables.

On dira peut-être : « Bien d'autres ont fait de tels projets, conçu des penfées de ce genre. Concilier la nature, l'antique & le chriftianifme, c'eft très-bien; mais de l'idée à l'exécution, il exifte un abîme, & qui a fu le franchir? » Avant de juger fi Orfel avait atteint le but, il eft bon d'examiner les moyens qu'il y jugeait néceffaires.

Et d'abord, il était convaincu que le but de la peinture eft d'enfeigner. A cet égard, fes idées étaient abfolues, & chacun s'en apercevra à la vue de fes ouvrages. Ce n'eft pas que je confente à le fuivre tout-à-fait fur ce terrain. Je fuis de ceux qui croient que l'art eft quelque chofe par foi-même, que fans application déterminée, fans but moral ou religieux, il eft deftiné à produire des jouiffances permifes, & que Dieu, qui en a dépofé le fentiment, fouvent même le befoin, dans l'organifation humaine, n'en a pas interdit l'ufage à ceux qui l'emploieraient autrement que dans un but facré. Je crois qu'à fon infu Orfel portait dans fes réfolutions, à cet égard, quelque chofe de cette logique françaife qui produit l'erreur en pouffant le raifonnement philofophique jufqu'à l'excès.

Nous n'avons eu, que je fache, qu'une querelle dans notre vie. Dans une revue du Salon, j'avais fait, non fans ironie, un éloge hyperbolique de l'*Hôpital des Chiens*, de M. Decamps. Orfel trouvait dangereux ce confentement donné à la fantaifie de l'artifte : je ne pouvais parvenir à lui faire accepter mon péché comme véniel; il était tout-à-fait fâché contre moi. Cette exagération, que je me fens porté à relever en lui, n'en rend que plus frappante l'opinion fi ferme qu'il avait de la néceffité de chercher dans l'étude de l'antiquité un des points d'appui effentiels pour arriver à la perfection de la peinture chrétienne. Un homme auffi déterminé à appliquer à la peinture le principe exclufif : *Scribitur non ad narrandum, fed ad probandum*, ne faurait être fufpect aux yeux des enthoufiaftes, jeunes ou grifonnants, qui fuient l'antique comme une Capoue corruptrice, ou qui s'obftinent à leurs *fonds d'or* fans s'apercevoir que le zèle de la maifon de Dieu ne leur a pas permis d'apprendre l'orthographe de leur art.

Orfel avait encore une conviction exclufive : il reffentait la plus fincère averfion pour les galeries & les tableaux de chevalet. Dans les précieufes notes dont je fuis autorifé à faire ufage, je lis ce qui fuit à la date de 1822 : « Etudes de Périn dans le midi de la France; payfages & monuments romains; influence fubféquente de cette « étude fur la carrière des deux artiftes : » & plus loin : « Les études d'architecture de Périn avaient pris une « grande place dans leurs converfations & avaient porté leur attention fur les beaux monuments, dont un « grand nombre font couverts de peintures. Par les Chambres & la Loge de Raphaël, par un grand nombre « de palais, ils virent que le plus *bel emploi de la peinture* était *d'orner l'architecture.* »

Mais cette loi même de coordination d'un vafte enfemble, qui eft le principe de toute décoration, fut le premier obftacle qui l'arrêta dans la compofition de fa chapelle. L'efpace en eft ingrat au fuprême degré. Sous une coupole hémifphérique, éclairée par une lanterne qui m'a toujours paru difproportionnée, s'ouvrent quatre arcades, dont une feule, celle qui s'élève au-deffus de la porte de la facriftie, a le cintre rempli par une demi-lune propre à recevoir un fujet; après cela, il ne refte au peintre que les quatre pendentifs & la furface des pieds-droits divifée par des reffauts peu agréables. L'effort d'Orfel s'eft produit en fens inverfe de la liberté du champ qui lui était concédé; il s'eft donné, comme on dit, les coudées un peu plus franches dans les efpaces plus étendus ; là, au contraire, où la furface lui manquait, & où les autres fe feraient contentés de faire courir quelques ornements, il s'étudiait, fans facrifier l'effet général, à condenfer des compofitions compliquées. Le mode d'exécution répondait à cette recherche; contrairement à l'ufage de Raphaël, qui, malgré le caractère ferré de fa compofition, faifait enlever au bout du pinceau par fes élèves les arabefques de la Loge, il mettait à préparer ces petits tableaux, ces grifailles dont les figures font quelquefois dans la proportion d'un fixième de nature, le même foin ou le même temps que pour les fujets de la coupole ou des pendentifs.

Au bas du premier pilier à gauche en entrant dans la chapelle, on peut remarquer une compofition qui fert, non pas à rendre, mais à compléter l'idée de la puiffance qui appartient à la fainte Vierge, *Virgo potens*. Dans l'explication qu'Orfel avait rédigée peu de temps avant fa mort, il avait ainfi indiqué la penfée de cette compofition : « Le premier figne de la puiffante interceffion de la Vierge s'eft montré aux noces de Cana, lorfqu'elle « pria fon Fils & que l'eau fe changea en vin. » Qui fe douterait, à la lecture de cette note, qu'Orfel eft parti de là pour renouveler la compofition entière des *Noces de Cana*, de la manière la plus noble, la plus vraie & la plus ingénieufe? Quoiqu'il n'ait pas tranfporté lui-même cette grifaille fur la pierre, il avait tellement rompu à fa manière les plus dévoués de fes élèves, & fon étude préparatoire était fi avancée, qu'on ferait de cette fcène,

en la détachant du mur, un délicieux tableau de galerie, à mettre immédiatement au-deſſous des divines griſailles de Raphaël dans le muſée du Vatican.

On peut donc conſidérer l'entrepriſe dans laquelle Orſel a conſumé les quinze dernières années de ſa vie ſans parvenir à en voir le terme, comme une ſuite de ſoixante tableaux dont chacun lui a coûté, ou lui aurait coûté, pour arriver à bonne fin, autant de réflexion, de travail & d'inquiétude, que s'il eût mis au Salon trois ou quatre grandes toiles par année; avec cette circonſtance aggravante que rien de ce qu'il imaginait ne pouvait exiſter iſolément, & qu'il s'agiſſait non-ſeulement de bien faire en ſoi chaque tableau, mais encore de le fondre dans un vaſte enſemble dont rien ne devait déranger l'harmonie & la continuité.

Ici, je penſe, on va trouver encore de l'exagération, & quelques perſonnes ſeront tentées de plaindre Orſel preſque autant que de l'admirer. Mais, en parlant de la compoſition, je n'ai juſqu'ici touché qu'une des parties de la préoccupation de cet artiſte. Il ne lui ſuffiſait pas d'améliorer l'idée, ſi la forme n'y répondait pas exactement; & c'eſt ici que s'ouvre, à proprement parler, la rude carrière de la réforme qu'il avait entrepriſe.

La vérité, la nobleſſe, la chaſteté, telles ſont les trois conditions qu'Orſel jugeait néceſſaires pour produire la forme appropriée au chriſtianiſme. La vérité, dans ce qu'elle a de plus préciſ & de plus naïf, était le fondement ſans lequel il ne ſe ſerait pas permis de bâtir; pour lui, la compoſition elle-même dépendait de la vérité du geſte & du mouvement, &, tant qu'il ne l'avait pas trouvée, il ſuſpendait toute déciſion. Du temps de Raphaël, le naturel était encore partout, dans la phyſionomie, dans les allures, dans les geſtes : & de là ſont venues les compoſitions abondantes qu'il produiſait peut-être ſans modèles & ſans recours direct à la nature. Mais depuis lors les types ſe ſont à la fois appauvris & maniérés, & la ſource des compoſitions ſpontanées a tari pour les peintres qui redoutent la vulgarité.

Deux voies ſe ſont alors ouvertes, celle de Léopold Robert & celle d'Overbeck. Robert, à proprement parler, ne compoſait pas : uniſſant la chaſteté de l'imagination au ſentiment profond de la beauté, il recueillait docilement les données que lui fourniſſait une nature choiſie, & le ſujet naiſſait alors de lui-même.

M. Overbeck, celui des artiſtes vivants qui a porté le plus haut le fardeau le plus difficile, a trouvé l'Allemagne engagée dans la dangereuſe carrière de la peinture à *priori* : j'appelle ainſi un ſyſtème dans lequel on oblige les corps & les mouvements à ſe prêter bon gré mal gré aux idées de l'artiſte. Il ne s'eſt pas affranchi de cet entraînement national, mais s'il a perſiſté dans les doctrines de ſon pays, ſes convictions ſe ſont modifiées ſur un point autrement capital, & la piété catholique lui a, en quelque ſorte, ouvert les portes du ciel. Il eſt donc redevenu vrai à force d'idéal, & c'eſt ainſi que les catholiques de tous les pays l'ont accepté comme le premier des peintres chrétiens de notre époque.

Orſel, éclairé par les ſages conſeils de Guérin, vécut neuf ans en Italie entre Robert & Overbeck. Son maître était d'un temps où le temple était oublié & où le théâtre faſcinait les imaginations ; mais, malgré l'erreur de ſa génération, il penſait noblement, & lui reſter fidèle, c'était s'engager pour la vie à maintenir l'art dans ſon domaine le plus élevé. C'eſt ſous ſes yeux qu'Orſel ſemble avoir conçu la penſée de combiner enſemble la nature & l'idéal : entrepriſe qui, à d'autres époques, n'aurait été que le bon ſens de la peinture, mais qui, ſur un ſol comme le nôtre, labouré de tant de folies, fouillé de tant de profanations, devenait téméraire & preſque impoſſible à accomplir. Orſel n'a pourtant pas reculé, & les Études expoſées dans ſon atelier font voir par quelles ſéries d'épreuves il conduiſait ſon travail avant de lui donner une forme définitive.

La nature ne fournit pas directement la compoſition, & ſans la compoſition il n'y a pas de peinture d'hiſtoire. Il faut d'abord que l'expérience de l'artiſte ſoit aſſez grande pour produire un jet qui ne refuſe pas, plus tard, de ſe ſoumettre au contrôle de la nature. Le peintre a-t-il franchi ce premier obſtacle, la nature qu'il conſulte ſe montre à lui, s'il l'interroge trop impérieuſement, ſous un aſpect arrangé qui la tranſforme & la défigure : tant qu'il ne l'aura pas ſaiſie ſur le fait dans la liberté de ſes mouvements, il manquera à ſon œuvre le ſel & le parfum les plus néceſſaires. Après la ſeconde barrière, il s'en préſente un troiſième : trouver un modèle qui ſe prête au ſujet, à l'expreſſion, à la complexion que le maître cherche, &, après l'avoir rendu avec la force naïve d'un peintre de portraits, l'élever, l'épurer, le ſanctifier... Voilà ce qu'Orſel a voulu & ce qu'il a réaliſé ; mais dans quelle meſure, à quel prix ? La faibleſſe, la légèreté & le peu de ſavoir de ſon ſiècle ont peſé ſur lui : il a accepté les conditions de la lutte, & il eſt tombé mort ſur la palme qu'il ſaiſiſſait.

J'aurais beaucoup à dire ſur le mode d'exécution qu'Orſel avait adopté : Raphaël aurait reculé devant la difficulté du problème. Cet artiſte angélique, qu'il faut toujours citer, non-ſeulement pour la plus haute expreſſion, mais encore pour la raiſon de l'art, a preſque toujours évité de donner à ſes figures un fond uniforme, &, quand il les a enlevées avec vigueur ſur un champ clair, il a tenu à ce qu'une certaine variété rompît l'éclat de ce ſupport. Preſque toujours, il aſſocie la richeſſe de l'architecture & du payſage à l'intérêt des figures. Quand, par exception, comme dans la chapelle Chigi à Sainte-Marie-du-Peuple, il place des perſonnages ſur un fond d'or, c'eſt alors pour lui de la peinture de décoration qu'il trace d'une façon légère. Les peintres qui l'avaient précédé n'en

faisaient pas davantage, non par calcul, mais par faibleſſe dans les moyens d'exécution ; ils ſont ſi grands dans leur ſimplicité même & dans la profondeur de leur ſentiment religieux, qu'on oublie, même quand on les admire le plus, qu'on a quelque choſe à leur pardonner. Orſel prend la peinture à ſa plus haute valeur de rendu, il aſpire au réſultat le plus complet, & ſe prive volontairement de la reſſource & du charme que donnent l'imitation de l'atmoſphère en plein air ou dans l'intérieur des édifices. Ici je crois apercevoir encore l'influence des idées que je lui reproche d'avoir exagérées, préférant en quelque ſorte l'enſeignement par l'art à l'art lui-même, & ſubordonnant la peinture à la décoration des édifices.

Avec une tâche auſſi ardue, il ſerait reſté en route, ſans des facultés éminentes & ſans la fécondation perſévérante de ces facultés par le travail. L'expoſition de ſes études a démontré qu'il n'avait pas de rival dans l'école contemporaine, lorſqu'il s'agiſſait de modeler en réduiſant le jeu des ombres à ce qui eſt indiſpenſablement néceſſaire pour exprimer la forme : la figure d'un martyr à genoux qu'on retrouve dans une des peintures de la voûte, pluſieurs têtes d'enfants, le portrait de profil du jeune fils de M. Perin ſont des exemples qu'il faut citer à l'appui de ce que j'avance. Fermeté, fineſſe, exactitude, élégance, éclat, naïveté, tout ſe trouve réuni dans ces études qui feraient honneur aux plus grands maîtres de toutes les époques.

L'habitude de l'iſolement & de la concentration avait tellement fixé les idées d'Orſel, qu'il aurait été impoſſible de le faire revenir ſur ce qu'elles avaient d'excluſif ; il aurait d'ailleurs répondu avec raiſon que ſa chapelle ne comportait pas un autre genre de peinture : je n'en ſuis pas moins convaincu qu'eût-il travaillé trente ans encore, il n'aurait plus peint dans un autre ſyſtème, & ſon *Vœu de Notre-Dame-de-Fourvières* m'en fournit la preuve. Avec un fond de ciel, des nuages, la vue de Lyon en perſpective au bas du tableau, il a été comme poſſédé du ſouvenir des baſiliques de Rome & de leurs impoſantes moſaïques. Des perſonnes, d'ailleurs compétentes, qui n'ont pas ſubi cette grande impreſſion, & qui font du clair-obſcur une des conditions eſſentielles de la peinture hiſtorique, s'étonnent de l'aſpect preſque diaphane des figures de ce tableau : elles ſeraient tentées de voir de la faibleſſe dans ce qui eſt l'effet d'une volonté opiniâtrement arrêtée : elles ne réfléchiſſent pas que ſi le peintre n'avait pas été à la hauteur de ſa tâche, au lieu de têtes d'une expreſſion élevée & parfaitement rendues, au lieu de draperies d'un ſtyle & d'un naturel que Fra-Bartolomeo n'aurait pas déſavoués, elles n'auraient devant les yeux que des images plates & molles, découpées ſur un fond monotone ; mais un peintre qui prend ainſi à rebrouſſe-poil les habiles de l'école, ne ſe fait pas comprendre à première vue.

En prodiguant ces éloges, je ne me diſſimule pas une objection : qui veut la forme, veut la beauté ; Orſel demandait que l'enſeignement religieux fût donné *par une bouche d'or* ; a-t-il parfaitement rempli cette condition qu'il impoſait lui-même ? Ici ſe laiſſe voir, du moins je le penſe, une trace de faibleſſe. Chaque peintre a, dans l'imagination comme dans la main, un certain type, & celui d'Orſel manque un peu, ſinon de nobleſſe, au moins de charme. Orſel ne redoute pas aſſez, d'ailleurs, certains aſpects repouſſants de la nature : je n'aime pas cette veuve dont le viſage eſt couvert de cendres : c'eſt trop prendre au pied de la lettre les uſages de l'Orient qui ont laiſſé leur trace dans le langage de l'Ecriture. J'aurais, à ſa place, évité les ſquelettes, & ſurtout ces figures décharnées de la mort qu'il faut laiſſer aux compoſitions plus groteſques que terribles de la *Danſe Macabre*. Dans ces occaſions, Orſel, qui aurait dû être averti par le goût, obéiſſait encore à ſon beſoin d'enſeigner.

Qu'on ne s'étonne pas de la ſévérité apparente de quelques-unes de mes paroles ; je ne diſſimule pas ma prédilection pour les hommes qui cherchent le but le plus élevé de l'art ; mais l'admiration que leurs ouvrages m'inſpirent ne me cauſe aucune illuſion ſur ce qui leur manque. Au contraire, rien ne me démontre plus manifeſtement l'impuiſſance de l'homme que la vue des chefs-d'œuvre. Il y a deux ans, je revoyais les marbres du Parthénon & les cartons de Hampton-Court qui, dans deux branches de l'art, ſont pour moi le *nec plus ultra* des efforts humains ; & j'étais tenté de dire : *Ce n'eſt que cela !* Plus l'artiſte a viſé haut, plus l'on ſent la diſproportion qui exiſte entre ce qu'il a conçu & ce qu'il a exécuté.

Mais cette défaite de l'homme, ſi bien marquée par la lutte de Jacob avec l'ange, a quelque choſe de plus grand & de plus conſolant que toutes les victoires. « Au fond de l'abîme où nous vivons, dit Platon, nous croyons « être à la véritable ſurface de notre demeure : ſi nous habitions la mer, nous auſſi, en regardant le ſoleil & les « aſtres à travers l'épaiſſeur des eaux, nous croirions voir le ciel, juſqu'à ce qu'un autre être, moins peſant & « plus fort, s'élevant juſqu'à nous ſommes, ſe fût aperçu de ce qu'a comparativement de plus « pur & de plus brillant l'air que nous reſpirons. On peut en dire autant de nous-mêmes : pour un l'air « eſt le ciel, & il nous ſemble que c'eſt ſur le ciel que les aſtres pourſuivent leur cours ; qui nous donnera des « ailes pour repouſſer ces ténèbres, & pour contempler enfin le véritable ciel & la véritable lumière ! » Les grands artiſtes ont en partie ces ailes, mais ils n'achèvent pas de traverſer l'atmoſphère, &, après nous avoir tranſportés bien au-deſſus de ce que nous apercevons, ils retombent à terre, non ſans nous avoir fait entrevoir les eſpaces de l'éternité divine dont nous n'avons ici-bas que l'ombre & l'eſpérance.

<div style="text-align:right">CH. LENORMANT.</div>

RENSEIGNEMENTS SUR LES PEINTURES COMPLÉMENTAIRES DE LA CHAPELLE DE LA SAINTE-VIERGE.

A

Mai 1857.

A la fuite du travail de M. Lenormant & des juftes regrets qu'il exprimait fur ce que la chapelle de la Vierge avait été ouverte avant l'achèvement des peintures d'Orfel, il m'a femblé à propos de dire comment elles purent être enfin terminées.

L'ouverture de cette chapelle date du 17 février 1851. Au mois d'avril 1852, l'Adminiftration fit choix, pour continuer ce long travail, d'un jeune artifte de talent & de cœur, mais étranger à l'école d'Orfel; auffi reconnut-il bientôt qu'il lui ferait très-difficile d'entrer dans la penfée du maître & d'accorder fon propre travail avec les parties terminées. Il crut de fon devoir de renoncer à cette miffion; mais, en fe retirant, il eut foin d'expliquer fes motifs & recommanda lui-même au choix de l'Adminiftration M. Faivre-Duffer qui avait aidé Orfel dans les peintures de la voûte & des pendentifs, jufqu'au moment où fon départ pour l'Italie l'avait enlevé à fon maître. M. le Préfet de la Seine accueillit le vœu du démiffionnaire.

Inftruit par l'expérience, l'habile élève d'Orfel comprit l'impoffibilité de pourfuivre l'œuvre fans la connaiffance des deffins & des autres documents laiffés par l'auteur de la chapelle à M. Perin; il s'empreffa d'offrir à ce dernier la direction des travaux. Cette propofition ne pouvait être refufée par celui qui avait tant à cœur l'œuvre de fon ami, & M. Perin s'affocia comme coopérateur à M. Faivre-Duffer.

L'Adminiftration municipale & le clergé de la paroiffe avaient exprimé le défir de voir les travaux achevés dans le plus bref délai. Pour répondre à ce vœu, M. Perin dut s'affocier plufieurs artiftes dont voici les noms:

M. Tyr, élève d'Orfel, l'émule de M. Faivre-Duffer dans l'aide qu'il apporta à fon maître;

M. Danguin (1), graveur & peintre, élève de V. Vibert & d'Orfel;

M. James Bertrand, l'élève & l'auxiliaire conftant de M. Perin dans l'exécution des peintures de la chapelle de l'Euchariftie;

M. Savinien-Petit, qui voulut bien fe charger des études & du carton d'un ange;

M. Charles Chauvin pour l'ornementation générale;

M. Gillet pour la peinture des laves émaillées.

La décoration de la chapelle fut reprife en feptembre 1852.

La Préfecture de la Seine n'avait accordé à M. Faivre-Duffer, pour la fin des travaux, qu'une fomme de trois mille cinq cents francs; M. Perin fut le premier à reconnaître l'infuffifance de ce prix, & l'augmenta par une allocation menfuelle. Il réfulte de ces différentes charges qui ont pefé fur lui, que l'achèvement de la chapelle d'Orfel lui a coûté perfonnellement, en chiffres ronds, abftraction faite de quelques menues dépenfes:

En 1852 — 4,550 fr.
1853 — 13,427
1854 — 4,073

Formant un total de. 22,050 fr.

En outre, depuis feptembre 1852 jufqu'en octobre 1854, il abandonna tout travail étranger à l'achèvement de la chapelle de la Vierge; ce fut là fa conftante & unique occupation.

B

Difficultés dans l'interprétation des penfées laiffées par Orfel.

Après trente années d'une intimité fraternelle, M. Perin paraiffait devoir expliquer facilement les premières penfées & les moindres croquis de fon ami; mais il eft à obferver que, pendant ce long efpace de temps, chacun des deux artiftes, tout en profitant des confeils de l'autre, avait gardé fon indépendance & chacun auffi avait mis beaucoup de foin à refpecter celle de fon ancien condifciple: ce n'eft donc pas fans efforts que M. Perin chercha, en cette occafion, à s'identifier avec l'efprit de celui qui n'était plus. Orfel avait bien laiffé un modèle de la décoration de la chapelle entière, mais les figures & les ornements fymboliques s'y trouvaient à une fi petite échelle qu'il devenait difficile d'en trouver le développement; et d'ailleurs, pendant la durée des études & de l'exécution des cartons, ce travail, fous la main exigeante de l'auteur, eût fubi de très-fenfibles transformations. On voit donc que fi, d'une part, il fallait fuivre avec

(1) M. Danguin, graveur habile, précédemment fi bien inftruit par V. Vibert dans l'étude de la forme, était témoin de l'enfeignement donné par Victor Orfel à fes élèves peintres. Rentré chez lui, il appliquait à des effais de peinture ce qu'il avait entendu, & c'eft ainfi qu'il devint apte, comme fes amis, à exécuter les plus difficiles figures de la chapelle. Depuis cette époque cet artifte a remplacé dignement fon cher maître dans la chaire de profeffeur de gravure à l'École de Saint-Pierre, à Lyon.

un esprit religieux jusqu'aux moindres indices, il devait aussi se présenter plus d'un obstacle qui forcerait à des changements.

Citons, par exemple, le *saint Eugène*: la première indication laissée par l'auteur fut développée, & la figure fut peinte sur le mur en 1853. Le résultat n'ayant pas été satisfaisant, ce long travail fut enlevé jusqu'à la première couche d'impression, puis, les études & le carton étant refaits d'après une interprétation nouvelle, on commença la peinture en 1854.

Le contraire eut lieu & tout devint facile pour les prophètes *Isaïe & Daniel*, dont les cartons avaient été dessinés du vivant d'Orsel, ainsi que pour les deux types du *saint Paul & du saint Victor*. Ceux-ci furent respectés scrupuleusement, parce qu'Orsel, mécontent de ses deux premières esquisses, avait créé deux nouvelles compositions & les avait fixées sur le papier trois mois avant de succomber. Le *saint Victor* était devenu plus ferme par plus de simplicité, & le *saint Paul*, avec l'épée & le rouleau des Épîtres, avait été remplacé par *saint Paul* à Malte rejetant dans le feu la vipère, symbole du démon: chez l'artiste chrétien la pensée avait grandi & s'était élevée pieusement jusqu'au dernier soupir.

Lorsque la chapelle inachevée fut ouverte au public, chacun éprouva une pénétrante émotion en examinant les sujets empruntés au texte antique des Litanies. On n'avait pas encore pensé que ces symboles mystérieux fussent si applicables à l'art de la peinture, & que l'on eût pu en tirer une si riche moisson. En partant de la signification littérale de chaque appellation de la Vierge, Orsel, mûri par ses profondes études religieuses, sut trouver de charmants développements & de graves leçons: à la *Porte du ciel* par l'ouverture de laquelle brille la croix sanglante, la main de Dieu tient enchaînés le Démon & la Mort: l'*Etoile du matin*, symbole de Marie, est invoquée par le nautonnier en péril & explique la scène où Balaam, forcé par l'esprit de Dieu, proclama la gloire de l'étoile de Juda: sous l'emblème du *Miroir* & de la *Fontaine de justice*, les pécheurs repentants, protégés par la justice contre les démons, semblent contempler leur âme dans le miroir de l'eau; la *Vierge puissante* prie son divin Fils, source de la force, pour le salut du monde, & chasse par la croix la bête à sept têtes.

Chacun prenait plaisir à ces nobles images où la pureté de l'art rivalise avec la pensée. Leur fécondité surprenait, & cependant l'artiste ne s'était point borné aux Litanies: de plus nobles créations avaient été réservées pour enrichir les deux hémicycles & le mur derrière l'autel, car on avait fait espérer que l'architecture en plâtre & en carton-pierre qui est appliquée contre ce mur serait enlevée. Sur ces parois, Orsel devait conclure par des sujets tirés du *Magnificat*, faisant succéder de la sorte au texte des Litanies, où les fidèles glorifient Marie, le cantique sublime où la sainte Mère de Dieu elle-même glorifie le Seigneur. Les pensées du peintre motivaient l'expression d'humilité que, d'accord avec lui, l'auteur de la belle statue de la Vierge avait cherchée, & tous les yeux, attirés irrésistiblement vers le sanctuaire, voyaient tout d'abord au centre de la chapelle le mérite, le triomphe & la puissance de la bienheureuse Vierge Immaculée.

Ce fut un sujet de véritable douleur pour MM. Perin & Faivre-Duffer, de n'avoir pu traduire ces poétiques louanges de Marie sur les mêmes murs où l'œil ne voit maintenant que des marbres simulés & peints à l'huile, des étoiles sur une face plate & des rosaces sous une voûte, ornements exécutés sous la direction de l'architecte, après la mort d'Orsel.

C

HISTORIQUE DU TRAVAIL.

Du 20 septembre au 31 décembre 1852.

Les travaux, interrompus depuis le mois de novembre 1850, furent repris en septembre 1852, & des enduits à la cire furent appliqués de nouveau sur le pilier qui supporte le pendentif du *Salut des malades*; les ornements symboliques, tels que le lierre, l'olivier, le baume, les croix gemmées, les clous ornés, furent dessinés & peints. M. Faivre-Duffer, qui dirigeait cette délicate ornementation, peignit lui-même le symbole de *Tour d'ivoire*; de là il passa à la figure du saint Ambroise dont le maître avait laissé la première pensée, & la tête d'Orsel peinte en 1849 par M. Perin devint celle du saint évêque: cette appropriation se justifiait par le caractère sérieux, par la noblesse des traits de l'artiste, & ce fut avec un vif sentiment de bonheur que les travaux de cette première année furent clos par un hommage rendu à l'auteur même de la chapelle.

Du 1er janvier au 1er novembre 1853.

Le travail d'ornementation se poursuivait sur les murs de la chapelle, & les études se préparaient à l'atelier par les cartons des diverses figures de saints; ces cartons furent prêts en avril, & depuis cette époque jusqu'au 1er novembre on exécuta la peinture des sujets suivants:

S. PIERRE	L'ANGE DES PUISSANCES DOMPTANT LES DÉMONS	ISAIE
S. PAUL	L'ARCHANGE PROTÉGEANT LES ROIS	DANIEL
S. ANDRÉ	L'ANGE GUIDE DES HOMMES	S. ROMERO
S. GRÉGOIRE	S. VICTOR	S. EUGÈNE

Terminé, puis effacé à la fin de l'année.

Du 15 juillet au 15 octobre 1854.

Trois mois furent consacrés à peindre les dernières figures, préparées pendant l'hiver :

ÉZÉCHIEL . JÉRÉMIE . S. EUGÈNE.

Ce fut alors que M. Perin, qui jusque-là s'était occupé à interpréter les pensées laissées par Orsel, à dessiner & peindre des études sur nature, à chercher des ajustements de draperies ainsi que l'exécution de divers cartons, vint à la chapelle afin de rechercher lui-même plusieurs parties des figures ; il fit ensuite sceller dans le mur les plaques de lave émaillée formant soubassement aux *Noces de Cana :* ce milieu du pied-droit, le seul terminé complètement sous la direction d'Orsel, devait être le privilégié & méritait ce précieux support.

L'exposé détaillé, que nous donnons ici, des travaux faits pour achever l'œuvre d'Orsel, permettra de reconnaître facilement ce qui lui appartient en propre, & nous éviterons ainsi de voir tomber sur ce noble artiste les reproches que pourraient mériter, peut-être, les parties de l'œuvre exécutées sans lui d'après ses idées ou ses croquis. Comment se flatter d'avoir atteint à ce style où la science se lie à la simplicité, à cette expression qui fait penser & vivre avec l'objet représenté, & qui porte avec soi la foi & la force? Tous, du moins, nous avons fait de notre mieux ! Parmi les obstacles qu'il nous fallait vaincre, nous n'avons pas compté l'obligation qui nous fut imposée de tout peindre en public sans être protégés par la moindre clôture, par la moindre toile contre les regards des passants & des indiscrets ; & cependant l'art ne peut s'élever que dans le recueillement.

Paris. 1853.

Alph. PERIN.

EXPOSÉ DES PLANCHES.

1833 — 1850.

Les vingt-deux planches présentées à la suite du jugement de la critique contemporaine serviront à faire connaître les principaux épisodes du long poème qu'Orsel chante en l'honneur de la Mère de Dieu. Il a été matériellement impossible de présenter chacune des soixante compositions, mais mon père a pu choisir les pierres essentielles de cet édifice & les faire reproduire avec son âme d'ami & d'artiste par des collaborateurs dévoués. Ce travail de longues années a déjà porté ses fruits, car dans son avant-dernière session, le Conseil supérieur institué par la Préfecture de la Seine pour les Beaux-Arts a décidé la reproduction par la gravure de la Chapelle de la Vierge. Mais des difficultés temporaires se sont présentées quand on a dû établir des échafaudages devant la sacristie de Notre-Dame-de-Lorette. Nous espérons que la considération du public pour les planches formant le septième fascicule des OEuvres de Victor Orsel amènera l'autorité ecclésiastique à accéder au désir de la commission municipale.

Pour moi, ce serait déroger au plus vif désir de mon vénéré père, si je n'aidais de tout mon pouvoir à cette reproduction officielle, par la communication de tous les cartons & études de Victor Orsel, qui sont devenus aujourd'hui ma propriété la plus précieuse.

F. Perin.

— Planche 60. —

ENSEMBLE DES PEINTURES DE LA CHAPELLE.

Voici d'abord le développement géométral de la Chapelle présenté à une échelle assez grande pour que l'œil de l'artiste & du chrétien puisse suivre le développement du poème ; au-dessus de la porte de la sacristie, *Mater Salvatoris*, le point de départ pour aboutir à droite au-dessus de l'autel au Couronnement de la Vierge : beatam me dicent omnes generationes.

Malheureusement pour l'artiste, les peintures qui devaient orner le prolongement de l'arc jusqu'à l'autel et la face de l'autel lui-même n'étaient point commencées en 1850, de telle sorte que la dernière hymne de la Chapelle n'a pu être exécutée. Ce complément, parfaitement en rapport avec les peintures des Litanies, eût prêté une force toute nouvelle au reste de la Chapelle, & leur absence est très-regrettable.

La décoration du prolongement de l'arc & de la face de l'autel a été confiée, lors de l'ouverture de la Chapelle, à l'architecte de l'église. Aucune participation à ces travaux n'a été réservée aux personnes chargées de continuer l'œuvre inachevée de Victor Orsel, & cette décoration ne consiste qu'en marbres de diverses couleurs peints à l'huile & en dorures.

— Planche 60 bis. —
DEMI-CERCLE AU-DESSUS DE LA PORTE DE LA SACRISTIE.
(Réduction du carton appart. à M. Perin.)

La Mère du Sauveur, affife fur fon trône, porte l'Enfant-Dieu fur fes genoux ; autour un chœur d'anges chante les Litanies. Cette noble page eft la préfentation de l'œuvre ; fur les piliers & dans la voûte fe déroulent les feuillets du chœur angélique.

Cette planche a été gravée d'après le trait que notre regretté ami Victor Vibert avait entreprise après avoir terminé la gravure du *Bien & le Mal*. Celui-là auffi, talent digne de comprendre Orfel, fut enlevé trop tôt, & fon plus bel éloge réfide dans fon enfeignement à l'École de Lyon. Plufieurs de nos graveurs diftingués fe font gloire aujourd'hui d'avoir étudié fous fa direction.

— Planche 61. —
COUPOLE. — LA REINE DU CIEL.
(D'après le carton appart. à M. Perin.)

La Vierge préfente la croix, fymbole des fouffrances que le Chrift a endurées pour nous ; à fes pieds l'ange Gabriel & l'archange Michel.

— Planche 62. —
COUPOLE. — LA REINE DES MARTYRS.
(D'après le carton appart. à M. Perin.)

Devant la douleur de la Vierge à la vue des fouffrances du Chrift, les premiers martyrs s'oublient eux-mêmes pour ne plus confidérer que la couronne d'épines.

— Planche 63. —
COUPOLE. — LA REINE DES VIERGES.
(D'après le carton appart. à M. Perin.)

La Vierge couronne fainte Catherine, accompagnée de fainte Geneviève & de fainte Agnès.

— Planche 64. —
COUPOLE. — LA REINE DES PATRIARCHES.
(D'après le carton appart. à M. Perin.)

La Vierge préfente fon augufte Fils aux Patriarches encore dans les Limbes.

Les cinq premières compofitions reproduites jufqu'ici font les grandes pages de la Chapelle ; les figures de grandeur naturelle en atteftent l'importance ainfi que le fond d'or qui leur eft fpécialement réfervé. Dans la penfée du peintre, l'or repréfente le ciel, exemple autorifé par toutes les peintures anciennes des bafiliques.

Maintenant, une fois les jalons pofés, le poème va fe dérouler en une férie de fujets de moindre importance, mais tous étroitement liés au fujet principal. L'explication des peintures, inférée en tête de ce fafcicule, aidera l'artifte à en fuivre le développement dans la planche 60 : dans les planches fuivantes on préfentera les exemples principaux de chaque genre.

— Planche 65. —
PENDENTIF. — MARIE SALUT DES MALADES.

A la prière d'une jeune fille, Marie préfente à un malade l'Enfant Jéfus qui le bénit.

Cette belle compofition, où fe retrouvent la majefté & le calme des chefs-d'œuvre italiens du XVIe fiècle, était particulièrement appréciée par notre vénérable ami le docteur Récamier ; plus récemment encore, un jeune fculpteur d'un grand mérite, Bra, mourait devant cette image en priant la Vierge : fon jugement artiftique avait compris la Religion fous la beauté antique. Quelle joie Orfel n'eût-il pas reffenti devant ce réfultat ! Des faits analogues nous ont été fignalés en Amérique.

— Planche 66. —

PIEDS-DROITS. — MARIE ÉTOILE D'ISRAEL, ÉTOILE DU MATIN.

(D'après le carton appart. à M. Perin.)

Ce fragment de la décoration du pied-droit placé fous la Vierge confolatrice des affligés, montre Balaam contraint par la puiffance de Dieu à bénir le peuple faint ; il annonça également l'étoile, image de Marie.

Ici le fentiment égyptien domine : tout eft fculptural et rappelle le pilier, le fupport des fujets céleftes de la voûte.

Cette planche & les fuivantes feront comprendre le parti qu'Orfel fut tirer de fes longues études à Pife & à Fontainebleau. On y conftatera la fcience & l'enchaînement de penfées qui avaient produit déjà le tableau du *Bien & le Mal*.

— Planche 67. —

PIEDS-DROITS. — MARIE MIROIR ET FONTAINE DE JUSTICE.

(D'après le carton appart. à M. Perin.)

Ici la Juftice protège les pécheurs repentants contre les démons qui les harcèlent.

Cette compofition était une de celles qui frappaient M. Ingres : fouvent il en parlait, & la citait comme digne des plus belles ftèles de l'art grec. L'intervention du démon fous la forme de petits génies ailés rappelle les tombeaux de la voie Latine & la bafe du tombeau romain de Saint-Remy en Provence.

— Planche 68. —

PIEDS-DROITS. — MARIE ARCHE D'ALLIANCE.

(D'après le carton appart. à M. Perin.)

La loi ancienne eft rejetée par Dieu ; la loi nouvelle c'eft la loi de grâce ; le voile de l'ancienne loi eft déchiré par une croix lumineufe comme le voile du Temple fut déchiré au facrifice du Calvaire.

A propos de cette compofition, Victor Orfel exprimait fouvent fon regret d'avoir vu fupprimer en Italie un ufage qui rappelait encore cette divine apparition : l'immenfe croix lumineufe éclairant feule la bafilique Vaticane au grand jour du Vendredi-Saint.

— Planche 69. —

PIEDS-DROITS. — MARIE ROSE MYSTIQUE.

(D'après le carton appart. à M. Perin.)

Marie eft une rofe fans épine ; Eve un rofier flétri qu'enlace le ferpent tentateur.

— Planche 70. —

PIEDS-DROITS. — MARIE VIERGE TRÈS-PRUDENTE.

(Deffins appart. à M. Perin.)

Ici font reproduites des compofitions que la mort empêcha Victor Orfel de peindre. La Fuite en Egypte & l'Annonciation font la reproduction fidèle de croquis laiffés par le peintre. La Vierge défendant fon enfant contre le démon tandis que la colombe voltige autour du berceau a été développée par mon père, d'après un tout petit croquis de fon ami. Je dois à une mémoire chérie de lui rendre ce que fa modeftie lui interdifait de dévoiler.

— Planche 71. —

PIEDS-DROITS. — COMPOSITIONS COMPLÉMENTAIRES.

(Fac-fimile de deffins appart. à M. Perin.)

En haut le Chrift enfeigne les docteurs, fon augufte famille l'écoute avec religion, les docteurs ftupéfaits fe confultent & difcutent. C'eft *la Sageffe divine*.

En deſſous, *la Sageſſe humaine* ; Salomon découvre la mauvaiſe mère.

Ces deux traits, fidèlement reproduits, furent l'un des derniers travaux d'Orſel pendant une fauſſe convaleſcence en 1849 ; la même obſervation s'applique aux planches 72 & 73.

— Planche 72. —

PIEDS-DROITS. — COMPOSITIONS COMPLÉMEMENTAIRES.

(Fac-ſimile de deſſins appart. à M. Perin.)

Dans les Limbes, le Chriſt foule aux pieds Satan, l'ennemi du genre humain.
David, vainqueur de Goliath l'ennemi d'Iſraël.

— Planche 73. —

PILIERS. — PRÈS LA REINE DES APOTRES.

(Fac-ſimile de deſſins appart. à M. Perin.)

Saint Paul, à Malte, rejette le ſerpent dans le feu.

PILIERS. — PRÈS LA REINE DES SAINTS.

Saint Victor, patron bien-aimé du peintre, armé de la croix, foule aux pieds l'autel des faux dieux.

— Planche 74. —

ÉTUDES DIVERSES.

(Muſée du Louvre) fac-ſimile.

Etudes pour la Reine des Patriarches, le Miroir de juſtice & une des glaneuſes de la compoſition du Riche & du Pauvre (voir planche 42, faſcicule IVᵉ) : exemples précieuſes du travail d'après le modèle vivant.

— Planche 75. —

ÉTUDE POUR L'ANGE DES DOMINATIONS.

(D'après le deſſin appart. à M. Perin.)

Cette belle gravure eſt l'œuvre de l'un de nos collaborateurs les plus actifs & que la mort a enlevé trop tôt à l'art qu'il honorait. M. Butavand a laiſſé de belles œuvres de gravure d'autant plus précieuſes à notre époque que l'art du burin traverſe une criſe difficile, au milieu de procédés ſubalternes nullement artiſtiques.

— Planche 76. —

ÉCOINÇONS DE LA MORT ET DU DEUIL.

(Réduction d'après les cartons appart. à M. Perin.)

La Vierge eſt venue conſoler le moribond & le bénir à ſon départ pour une vie meilleure ; à cette vue la Mort s'enfuit.

Plus bas la Vierge préſente une branche d'olivier à la famille éplorée du Martyr ; devant cette apparition, le Deuil s'éloigne.

Ces deux figures, tirées d'une ſérie du même genre qui décore les écoinçons de la voûte, excitèrent à un haut point l'étonnement & l'admiration des artiſtes allemands. Elles étaient citées par eux comme un tour de force, & pourtant elles ſont ſimples & naturelles. Du reſte, voici le jugement de la *Gazette d'Augsbourg* en 1838.

« Bavière. — *Munich*, 7 décembre. — Cornélius eſt de retour ici depuis le 1ᵉʳ décembre. On ſait quel accueil il a reçu
« à Paris. Il parle avec le plus grand enthouſiaſme du château de Verſailles, où le roi Louis-Philippe lui-même l'a conduit.
« Il dit que c'eſt un palais magnifique dans lequel l'art moderne, ſecondé par la munificence du monarque, a créé une
« galerie de tableaux qui rehauſſent la gloire militaire de la France. Son attention s'eſt particulièrement fixée ſur les travaux
« que deux jeunes peintres de mérite exécutent dans l'égliſe de Notre-Dame-de-Lorette. Cornélius a admiré les tableaux
« eſpagnols des galeries du maréchal Soult & de M. Aguado. Au contraire, les tableaux eſpagnols du Muſée du Louvre ne lui
« paraiſſent pas avoir la même valeur. Du reſte, il parle avec enthouſiaſme de la politeſſe du Roi & de la famille royale. »

— Planche 77. —

ÉTUDE POUR LA REINE DES VIERGES.

(Fac-fimile d'un deſſin appart. à M. Perin.)

Le trait définitif accompagne cette étude & montre le parti qu'Orſel ſavait tirer de la nature.

— Planche 78. —

ÉTUDE POUR LA TÊTE DE LA PÉCHERESSE.

(Appart. à M. Perin.)

Cette planche eſt due à notre regrettable ami Luigi Calamatta, dont le burin a immortaliſé tant d'œuvres ſupérieures & ſurtout celles de M. Ingres. La ſociété de ces deux talents fut exceſſivement profitable aux deux amis, & la mort des uns ne put un ſeul inſtant effacer leur ſouvenir parmi ceux qui ſurvécurent.

— Planche 79. —

ÉTUDE POUR ÉLÉAZAR.

(Deſſin appart. à M. Perin.)

Éléazar, confeſſeur de l'Ancien Teſtament, préféra le ſupplice à tout acte contraire à ſa foi. Cette figure nous ſemble reſpirer l'héroïque énergie des martyrs.

— Planche 80. —

ÉTUDE POUR LA MÈRE DES NOCES DE CANA.

(Fac-fimile du deſſin appart. à M. Perin.)

Cette étude faite ſous les yeux d'Orſel par ſon élève bien-aimé Faivre-Duffer, montre quel était l'enſeignement donné par l'artiſte. Plus tard, plein de reconnaiſſance pour ſon maître & pour l'ami de ſon maître, M. Faivre a terminé ſucceſſivement avec un ſoin tout filial et à vingt-cinq ans de diſtance, les deux Chapelles de Notre-Dame-de-Lorette, laiſſées inachevées par leurs créateurs, également frappés trop tôt par la mort.

F. P.

VICTOR ORSEL
SACELLI MARIANI CAMERAM
FLORENTIBVS ANNIS DEPINGEBAT

Fin du ſeptième Faſcicule.

EGLISE DE NOTRE DAME DE LORETTE — PARIS

ENSEMBLE DES PEINTURES DE LA CHAPELLE DE LA VIERGE

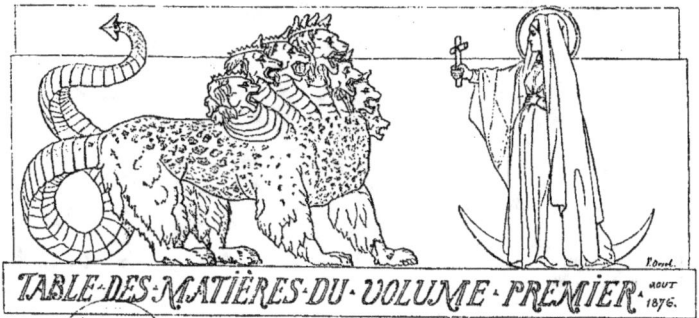

LA VIERGE PUISSANTE ARRÊTE PAR LA CROIX LA BÊTE DE L'APOCALYPSE.

TABLE·DES·MATIÈRES·DU·VOLUME·PREMIER AOUT 1876.

PARIS, 1849.

TEXTE ET PLANCHES

TITRE : Croix ornée tirée de la Chapelle de la Vierge.

AVANT-PROPOS.

(Frontispice.— La Vierge puissante arrête la bête de l'Apocalypse.— 9 feuillets de texte pour l'avant-propos & le fascicule premier.)

*

— FASCICULE PREMIER. —

ORSEL A LYON SOUS PIERRE REVOIL.
— 1810-1817. —

Texte : (1/2 feuille comprise dans l'avant-propos.)

1. Portrait de face à dix-sept ans.	Lyon.	1812.	Lithographie.
2. Son portrait de profil à dix-neuf ans, par Régnier.	—	1814.	Gravure.
3. Allégorie sur le mariage de son frère aîné, composition à quinze ans.	—	1810.	—

*

— FASCICULE DEUXIÈME. —

ORSEL A PARIS SOUS PIERRE GUÉRIN.
— 1817-1823. —

Texte : Fac-Similé d'une lettre à M. Meillan. (3 feuilles de texte.)

4. Son portrait de trois-quarts à vingt-trois ans	Paris.	1818.	Lithographie.
5. Compositions sur des sujets d'Homère.	—	1818-1819.	Gravure.
6. Socrate & Euthyphron.	Lyon.	1819.	—
7. L'Enfant Prodigue.	—	—	—
8. La Souffrance de l'âme.	—	—	—

Fin du 1ᵉʳ volume. Table. a.

La Charité & ſes Pauvres. (Hôpital de la Charité, à Lyon.)
- 9. — — Première penſée. Paris. 1821. Lithographie.
- 10. — — Deſſin d'après le tableau. — 1822. —

— FASCICULE TROISIÈME. —

ORSEL EN ITALIE.

— 1823-1829. —

SUJETS BIBLIQUES. — TEXTE. (5 feuilles.)

- 11. Abraham renvoyant Hagar Rome. 1823. Lithographie.
- 12. Jacob béni par Iſaac . — — —
- La Mort d'Abel. (Muſée de Lyon).
- 13. — — Eſquiſſe Rome-Paris. 1823-1845. —
- 14. — — Deſſin d'après le tableau. Rome. 1824. Gravure.
- 15. — — Carton pour la tête d'Ève. — — Lithographie.
- 16. Saül devant l'ombre de Samuel 1823. —
- 17. Étude pour une Judith. Genzano. 1824. —
- 18. Départ d'Abraham & d'Iſaac Rome. 1825. —
- 19. Ruth & Noëmi . — — —
- Moïſe préſenté à Pharaon par Thermutis. (Muſée de Lyon.)
- 20. — — Eſquiſſe. Paris. 1821. —
- 21. — — Étude du Pharaon. — 1822. —
- 22. — — Deuxième étude du Pharaon Rome. 1826. Gravure.
- 23. — — Tableau réduit d'après le carton . . . — 1829. Lithographie.
- 24. — — Carton pour la tête de la ſuivante de Thermutis. — 1826. —
- 25. Ivreſſe de Noé. — 1827. —
- 26. Études d'animaux aux Caſcines de Piſe Piſe. 1828. Gravure.

— FASCICULE QUATRIÈME. —

ORSEL EN ITALIE.

— 1825-1843. —

a. SUJETS CHRÉTIENS.

TEXTE : P. 9, eſquiſſe du tableau le Bien & le Mal. (6 feuilles de texte.)

- 27. Sainte Agathe, Vierge & Martyre. Rome. 1826. Lithographie.
- 28. L'Humble & le Puiſſant — 1827. Gravure.
- 29. La Force chrétienne. (Projet pour l'Abſide d'Ainay, à Lyon) . Paris. 1828. —
- 30. Saint Martin couronné. (Égliſe d'Oullins, près Lyon). . . . Rome. 1829. —
- 31. Eſſais pour une compoſition ſur Béatrix Cenci. Rome-Paris. 1826-1833. Lithographie.

b. SUJETS MULTIPLES.

Bethſabée aperçue par le roi David. (Tableau inachevé.)
- 32. — — Première penſée Rome. 1824. Lithographie.
- 33. — — Compoſition entière. Paris. 1833-1838. Gravure.
- 34. — — Le Crime. (Urie abandonné.). — 1838. Lithographie.

		Bethsabée aperçue par le roi David.			
35.	—	— Repentir. (Reproches de Nathan.)	Paris.	1838.	Gravure.
36.	—	— Punition. (David chassé)	—	—	Lithographie.
		Le Bien et le Mal. (Musée du Louvre.)			
37.	—	— Première Pensée	Rome.	1828.	—
38.	—	— Étude pour la tête de l'Ange Protecteur. . .	—	1829.	—
39.	—	— Étude pour Pudicitia	—	—	Gravure.
40.	—	— Étude pour la Mauvaise Fille.	—	—	Lithographie.
41.	Le Laboureur & ses Enfants.		—	—	Gravure.
42.	Le Riche & le Pauvre.		Paris.	1843.	—

*

— FASCICULE CINQUIÈME. —

ORSEL A PARIS. COMPOSITIONS DIVERSES.

— 1838-1842. —

TEXTE : Fac-Similé d'une lettre à M. le docteur Tanchou. (1 feuille.)

43.	La Science. .	Paris.	1838.	Lithographie.
44.	L'Ulysse Chrétien. (Décollation de Saint-Jean-Baptiste.)	—	—	Gravure.
45.	L'Adolescent. .	—	—	Lithographie.
46.	La jeune Veuve & la Mort	—	—	—
47.	Décoration pour l'abside de Saint-Vincent-de-Paul	Paris, mars.	1838.	—
48.	Sainte-Amélie.	—	1847.	—

*

— FASCICULE SIXIÈME. —

LE TABLEAU VOTIF DU CHOLÉRA A FOURVIÈRES.

— 1833-1850. —

TEXTE. (2 feuilles.)

49.	Le Coteau de Fourvières, par G. Tyr	Lyon.	1834.	Lithographie.
50.	Plan & élévation de la Chapelle. (Projet de M. Chenavard.) .	—	1833.	Gravure.
51.	Première esquisse du Tableau	Paris.	1836.	Lithographie.
52.	Esquisses diverses.	—	1833.	Gravure.
53.	Carton pour le Saint-Jean protecteur de la Ville.	—	1838.	Lithographie.
54.	Carton de la tête de l'Enfant-Jésus, bénissant.	—	—	—
55.	Carton de la tête de l'Ange Protecteur	—	—	—
56.	Carton de la tête de la Vierge.	—	—	—
57.	Études d'après les cholériques à l'Hôtel-Dieu.	—	1849.	Chromo.
58.	Études de Lions faites au Jardin des Plantes	—	—	Lithographie.
59.	— — suite	—	—	

*

— FASCICULE SEPTIÈME. —

LA CHAPELLE DE LA VIERGE A NOTRE-DAME-DE-LORETTE

— MARS 1832-1850. —

TEXTE. (6 feuilles.)

60.	Développement géométral de la Chapelle.	Paris.	1850.	Lithographie.

FIN DU PREMIER VOLUME.

60bis	Marie, Mère du Sauveur.	Paris.		Héliogravure.
61.	Voûte. — Marie, Reine du Ciel, entre Gabriel & Michel.	—		Lithographie.
62.	— Marie, Reine des Martyrs, fragment	—		—
63.	— Marie, Reine des Vierges, fragment.	—		—
64.	— Marie, Reine des Patriarches, fragment	—		Gravure.
65.	Pendentif. — Marie, Salut des Malades.	—	1835.	Lithographie.
66.	Pieds-droits. — Marie, Étoile d'Israël, Étoile du Matin	—		Gravure.
67.	— Marie, Miroir & Fontaine de Justice	—		—
68.	— Marie, Arche d'Alliance.	—		—
69.	— Marie, Rose Mystique	—		—
70.	— Marie, Vierge Très-Prudente : Annonciation.	—		—
	— — Fuite en Egypte	—	1849.	—
71.	— Marie, Tour de David : David vainqueur de Goliath.	—		—
	Le Christ aux Limbes	—	1849.	—
72.	— Marie, Trône de Sagesse : Jugement de Salomon	—		—
	Le Christ parmi les docteurs.	—	1849.	—
73.	— Revers. — Saint-Paul, Saint-Victor.	—	1850.	—
74.	Etudes diverses. — Reine des Prophètes, Miroir de Justice.	—	1850.	—
75.	— Ange des Dominations	—		—
76.	— Ecoinçons du Deuil & de la Mort	—	1833.	—
77.	— Tête de la Reine des Vierges.	—		Lithographie.
78.	— Tête de la Pécheresse	—		Gravure.
79.	— Tête de l'Eléazar.	—		Lithographie.
80.	— La Mère des Noces de Cana, par M. Faivre-Duffer. (Dessin.)	—		Gravure.

*

Ensuite des quatre-vingts Planches précédentes

TABLE DES TEXTES ET PLANCHES DU PREMIER VOLUME (3 FEUILLES).

En tête de la présente table la Vierge Puissante arrête la bête de l'Apocalypse.
Chapelle de la Vierge, 1849.

FIN

DE LA TABLE DU PRESENT VOLUME.

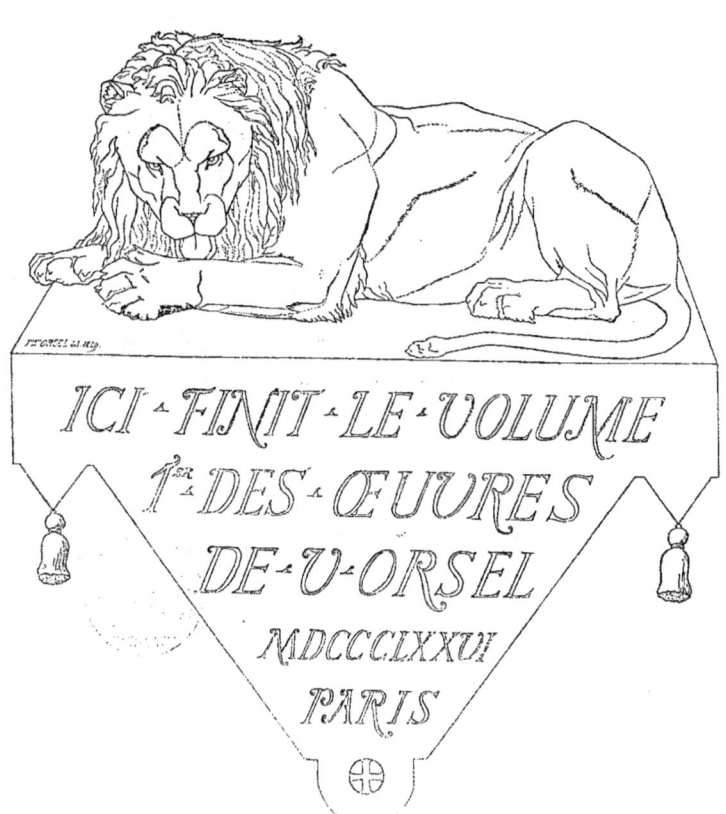

LE TEXTE DU PRÉSENT VOLUME
A ÉTÉ ACHEVÉ D'IMPRIMER

le 20 février

DE L'ANNÉE 1877.

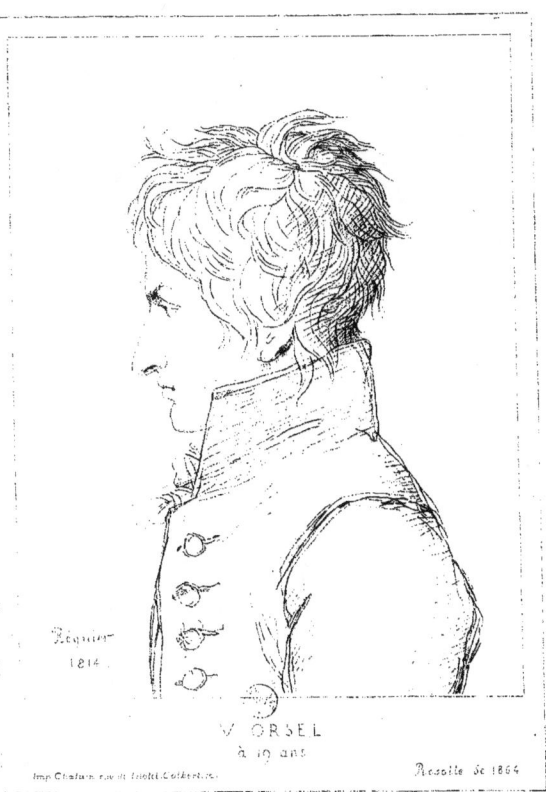

V. ORSEL
à 19 ans

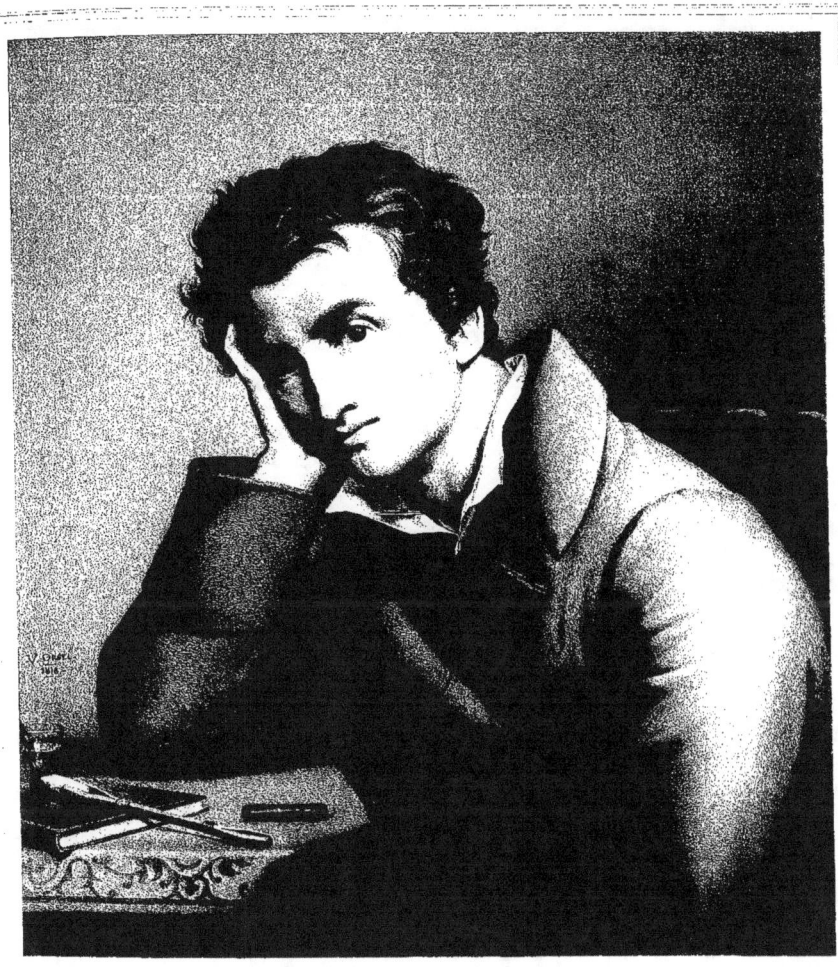

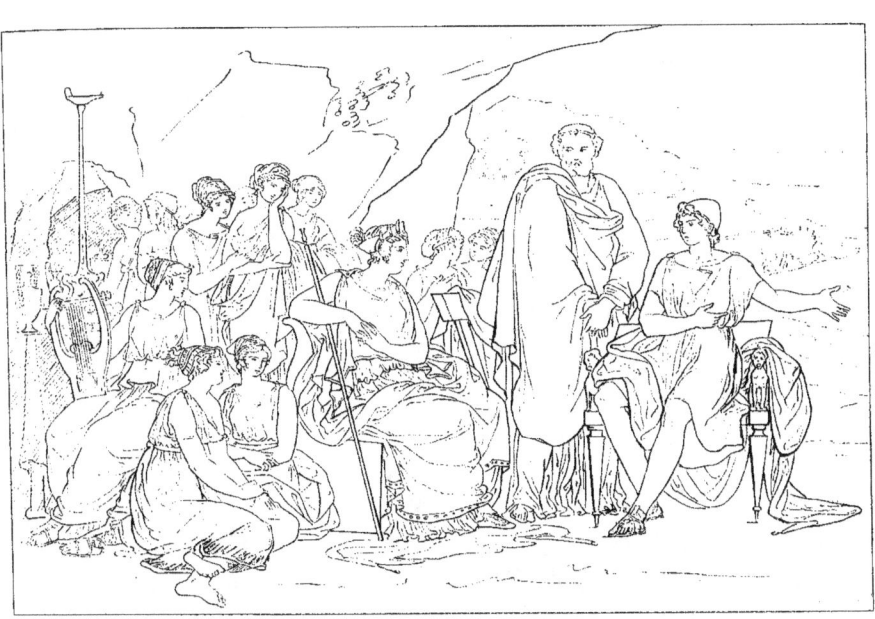

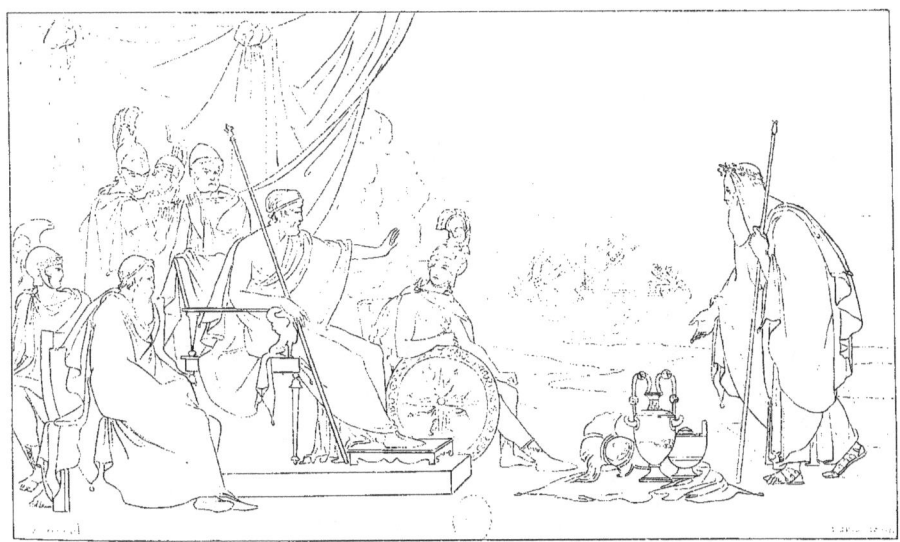

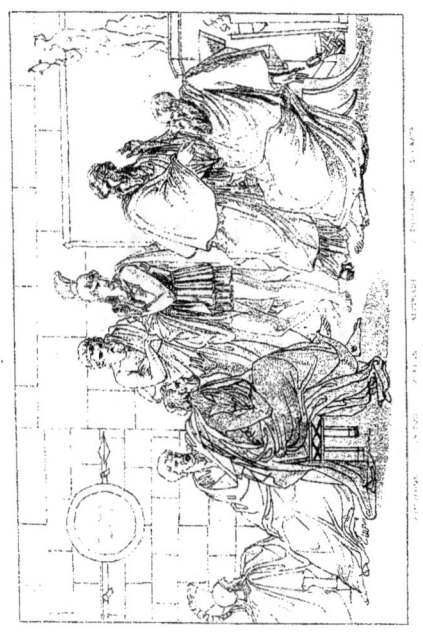

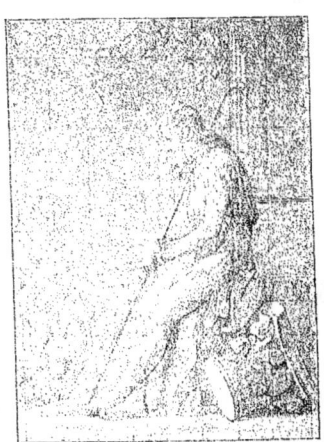

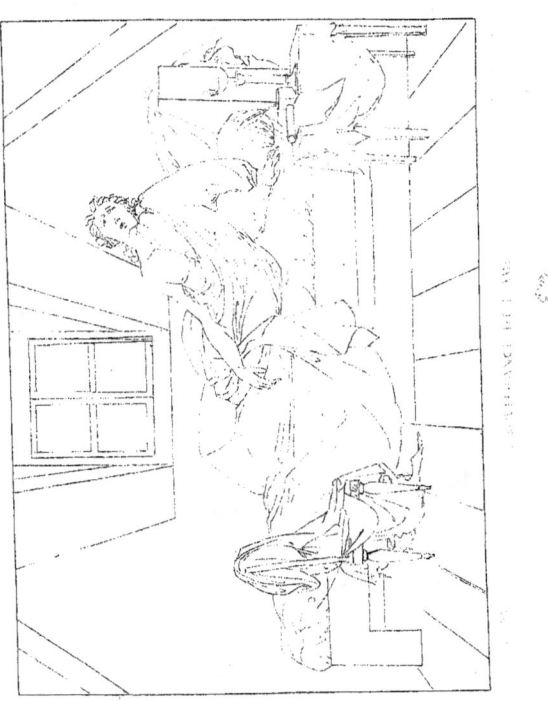

LA CHARITÉ

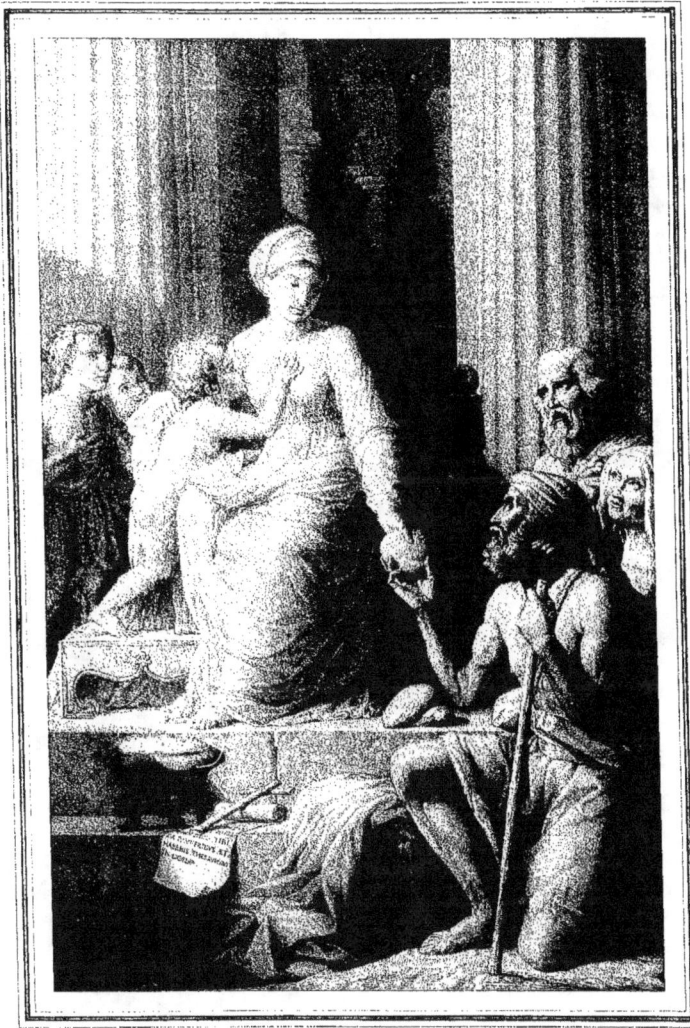

Vr ORSEL pinx 1822

LA CHARITÉ ET SES PAUVRES

ce 1er tableau exposé au louvre en 1822 fut mis à une place d'honneur
et obtint une médaille d'or

F. Payan 1873

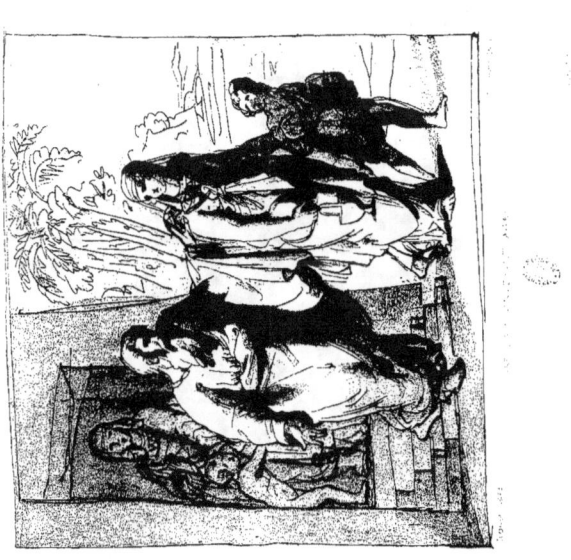

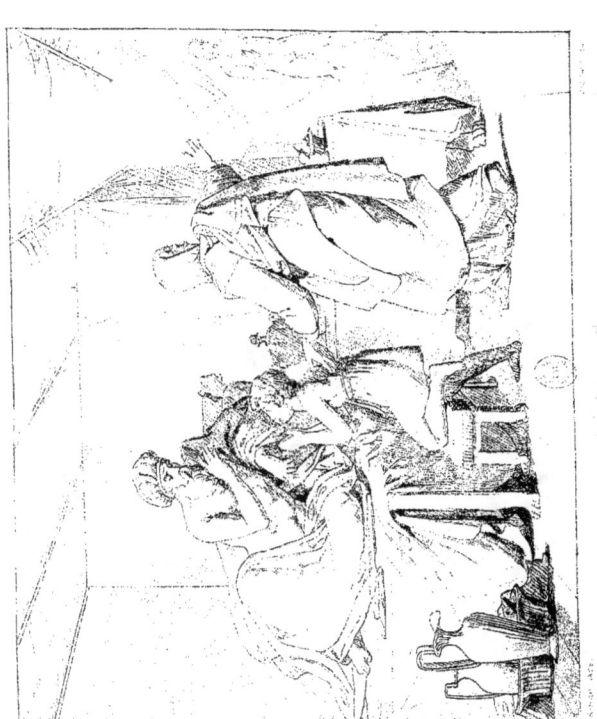

V.^{te} ORSEL

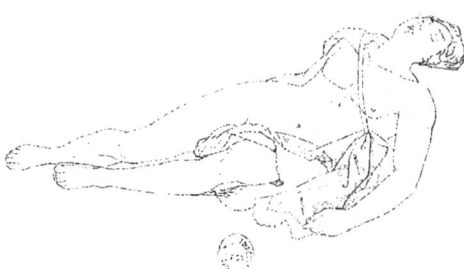

1845.

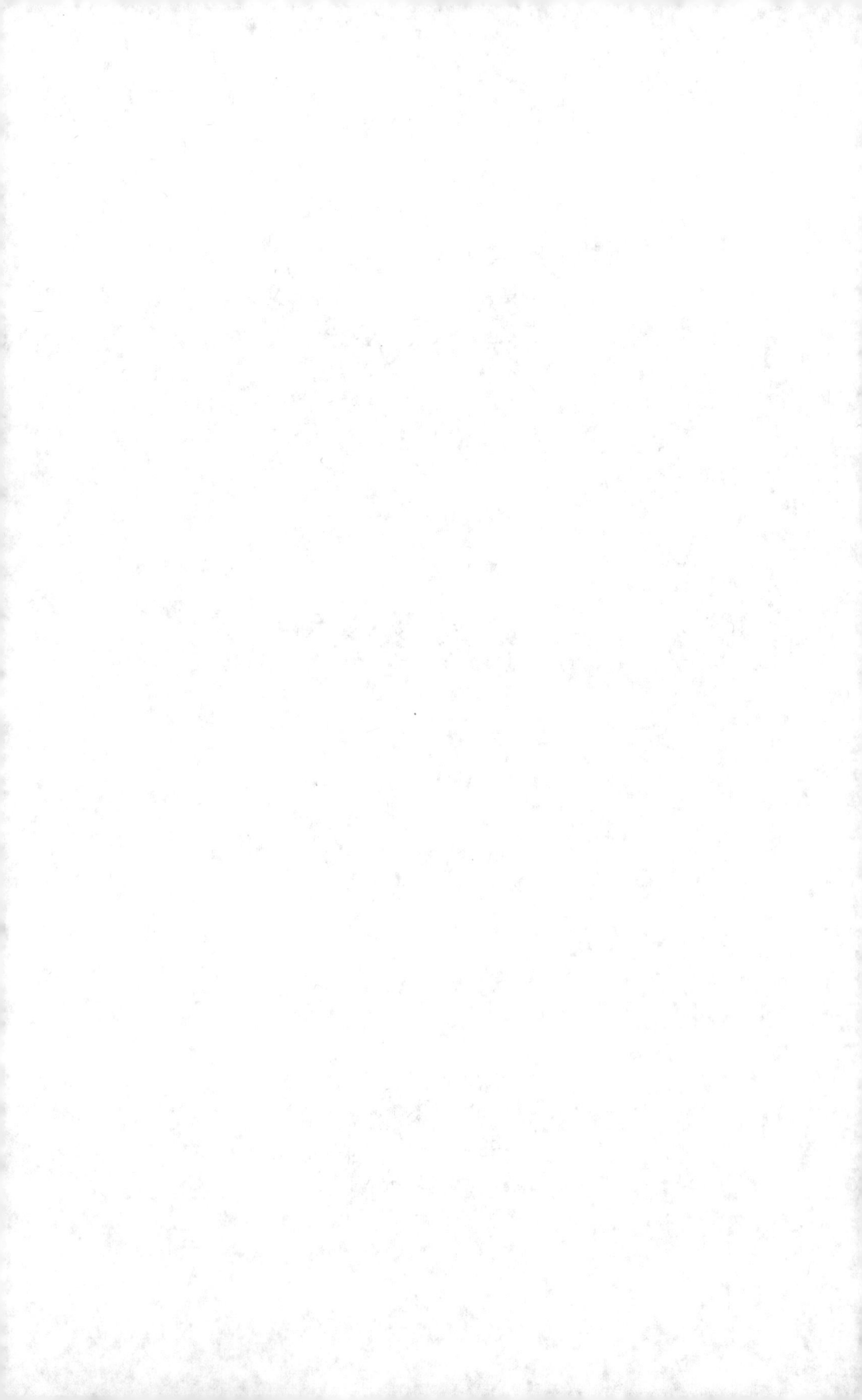

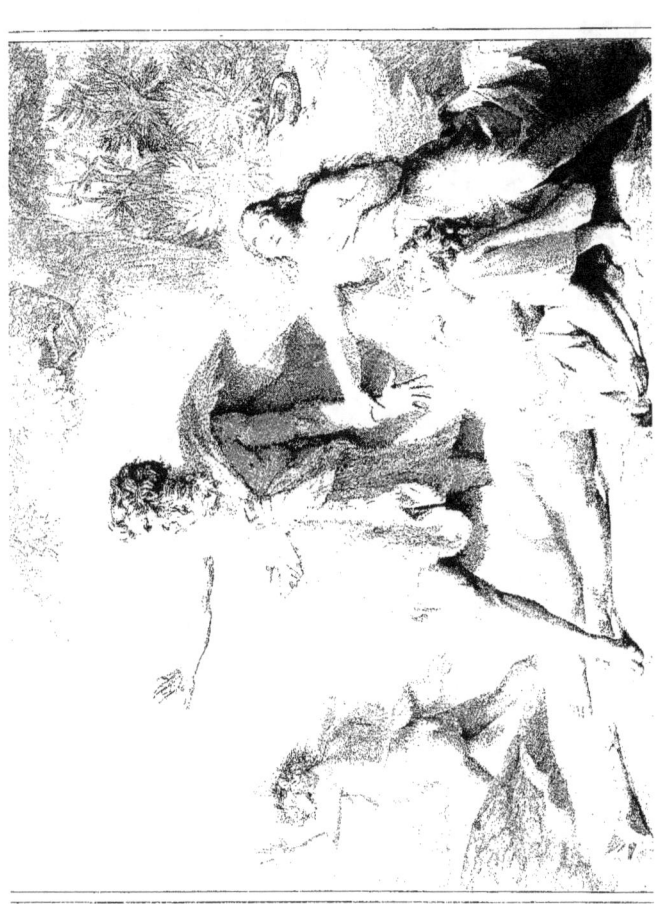

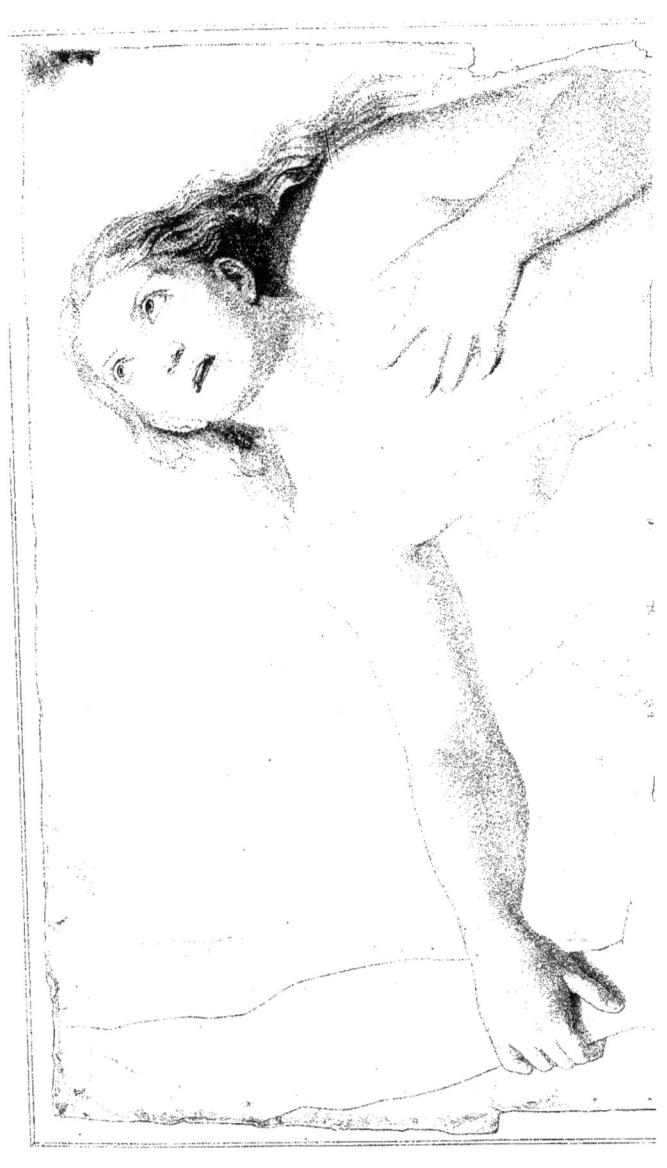

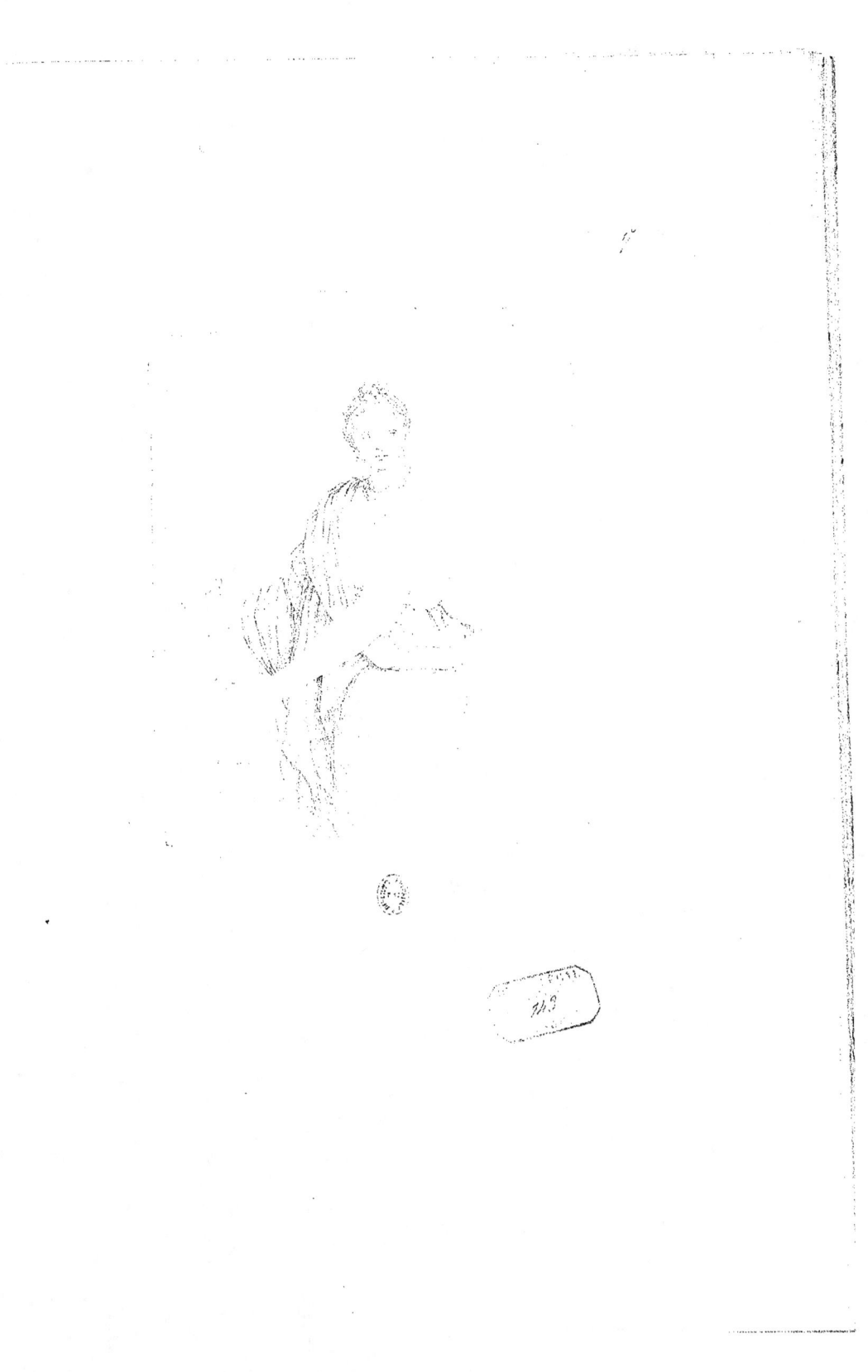

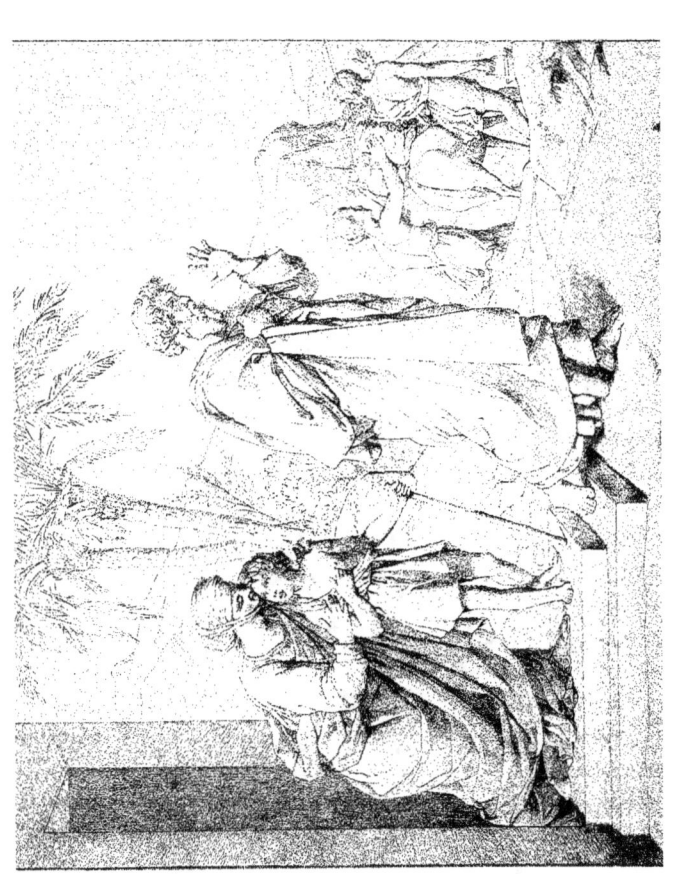

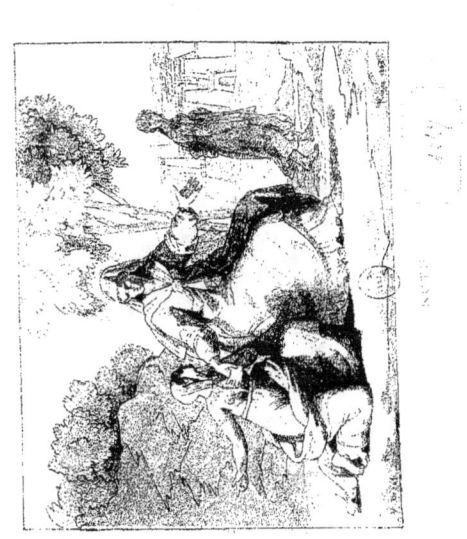

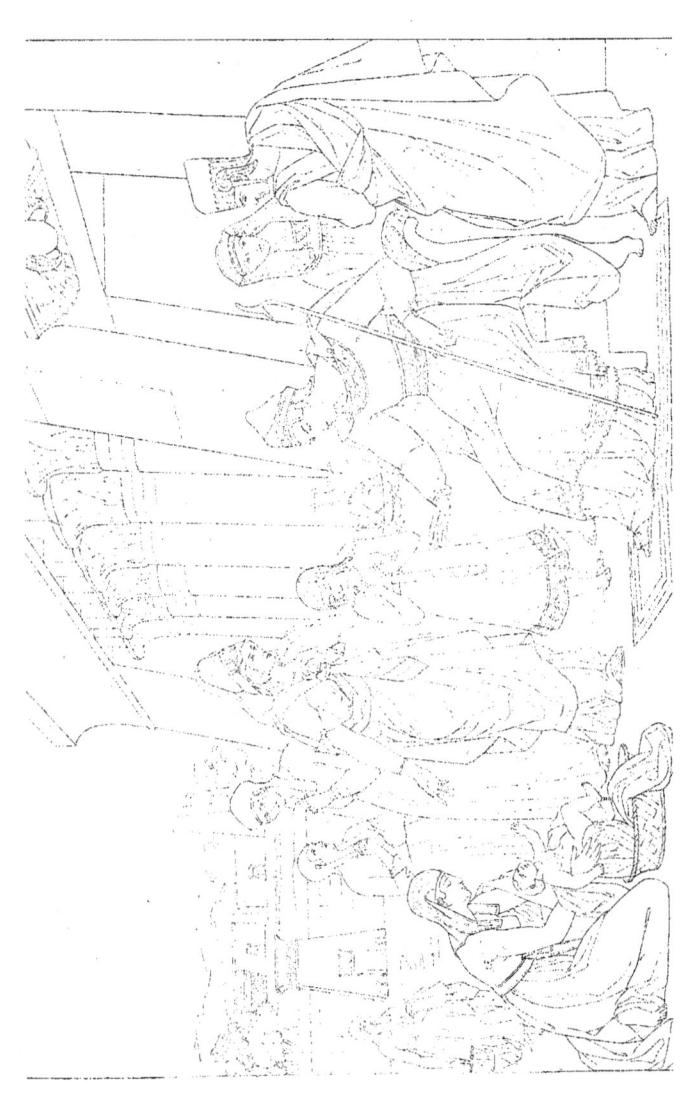

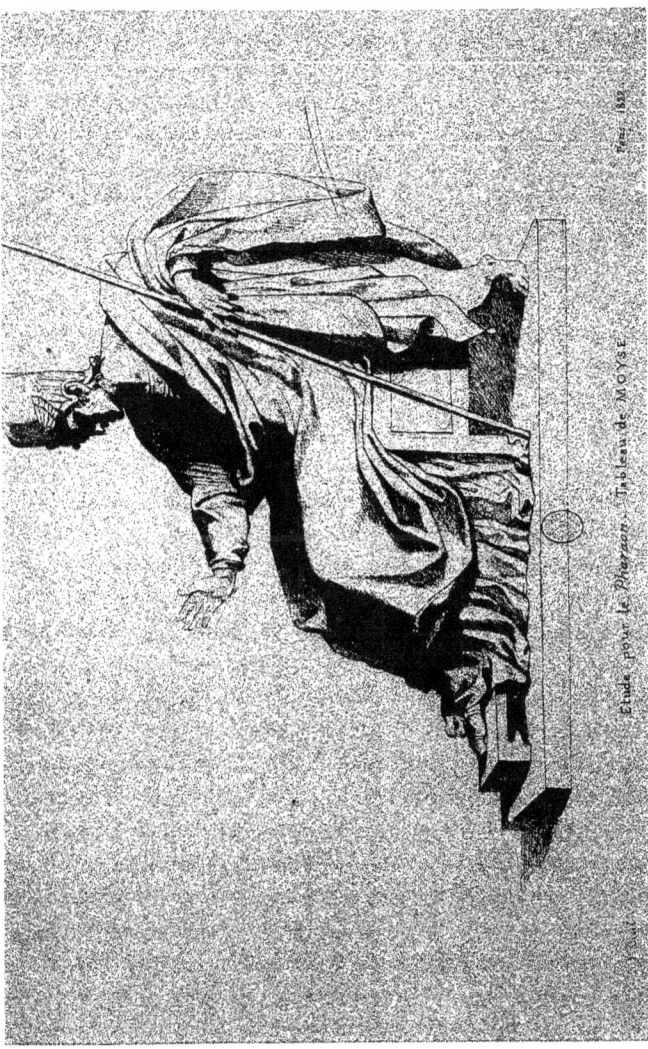

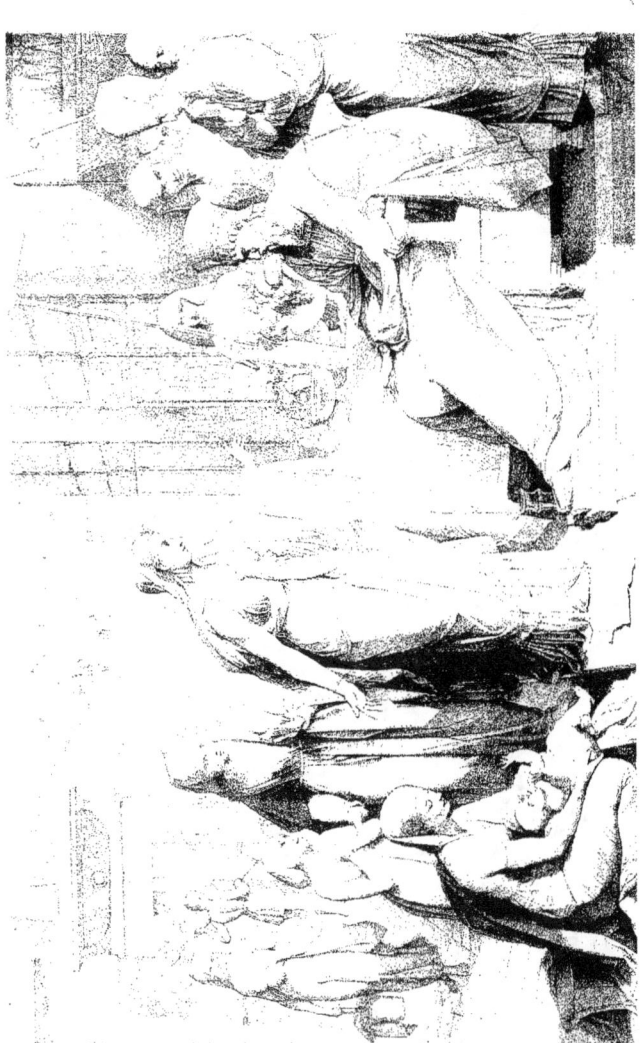

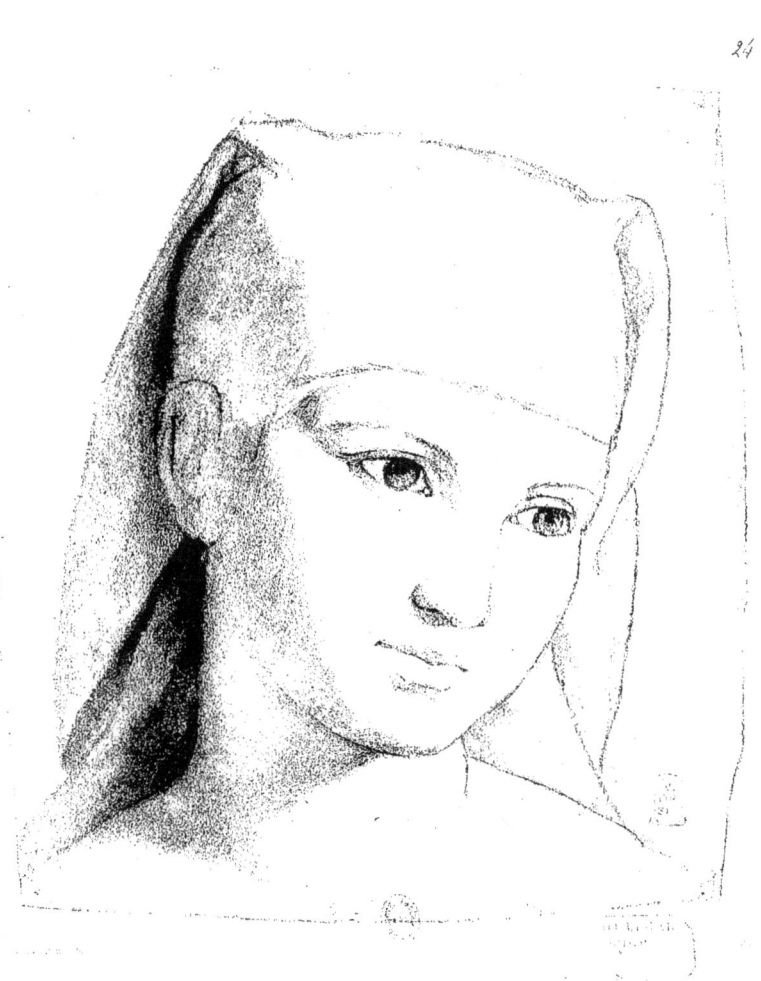

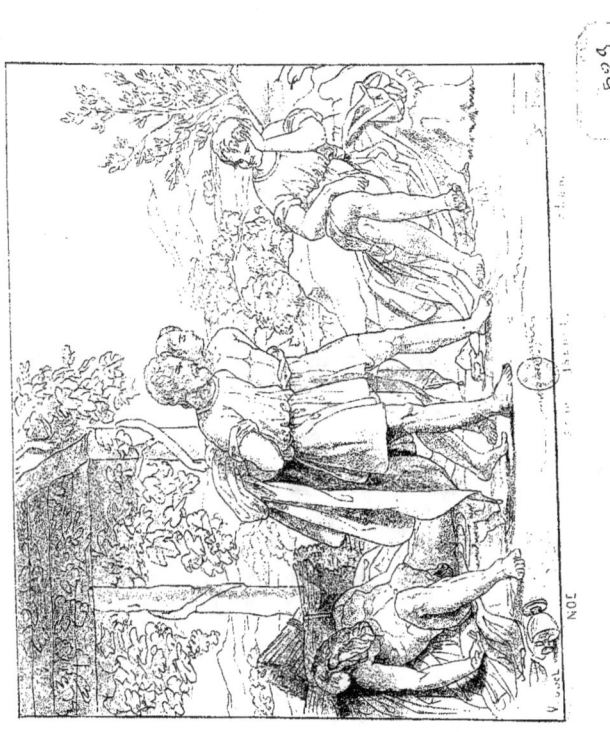

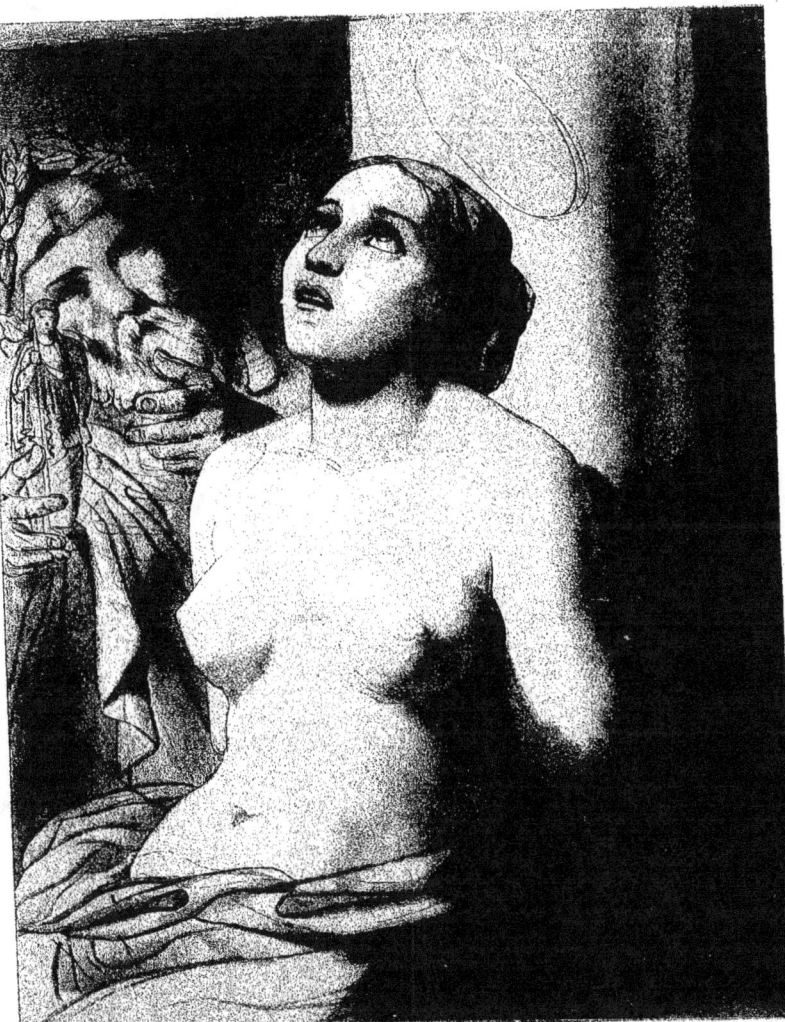

Ste AGATHE.

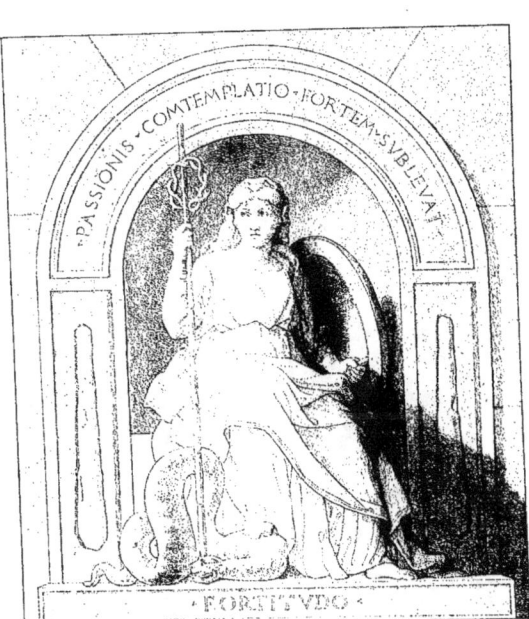

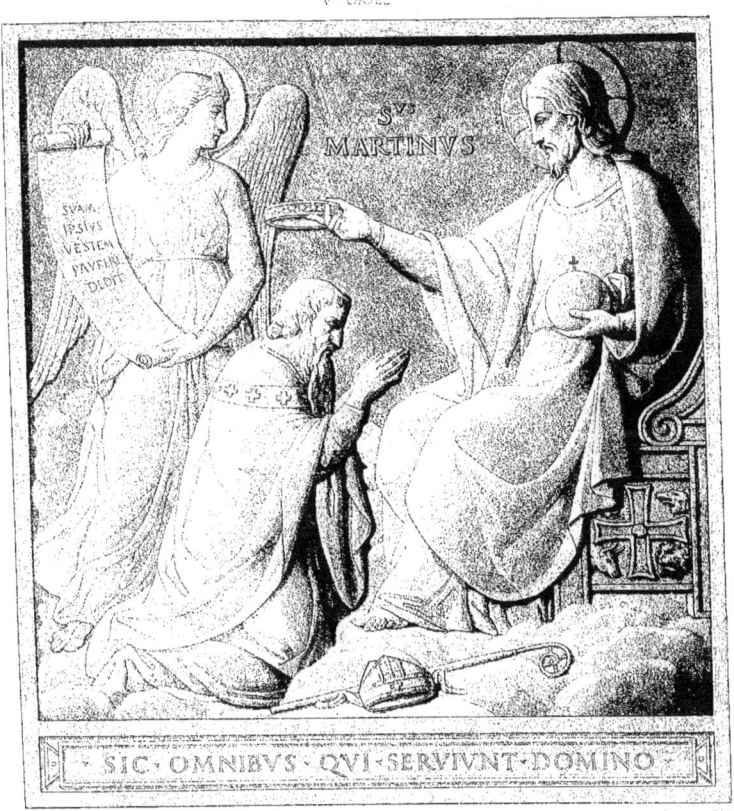

ST MARTIN COURONNÉ PAR LE CHRIST

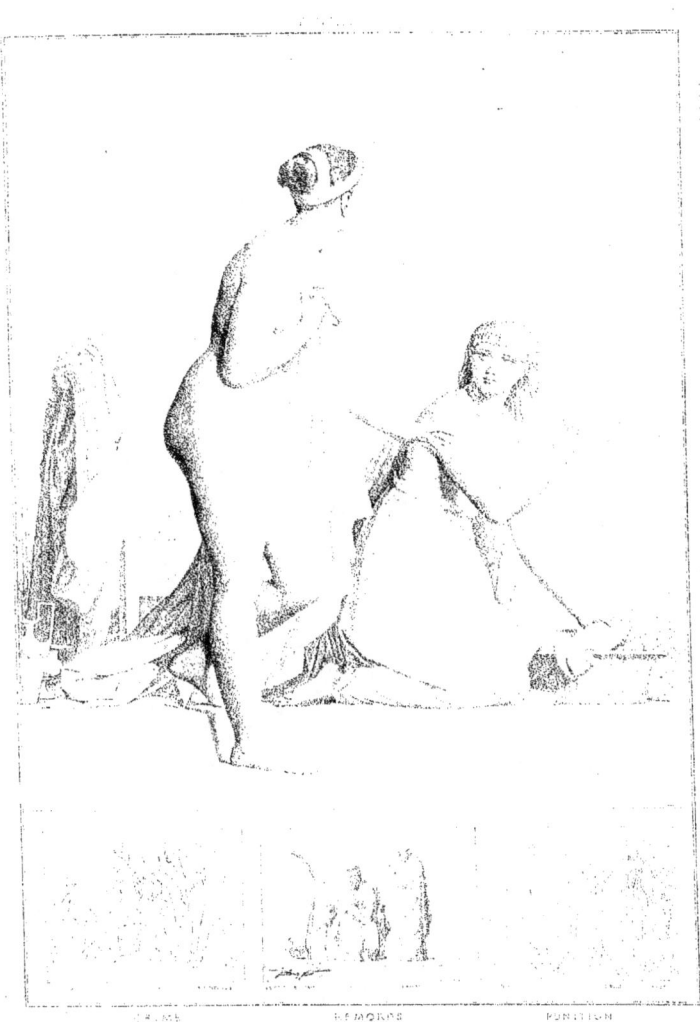

V.^{on} ORSEL

NATHAN

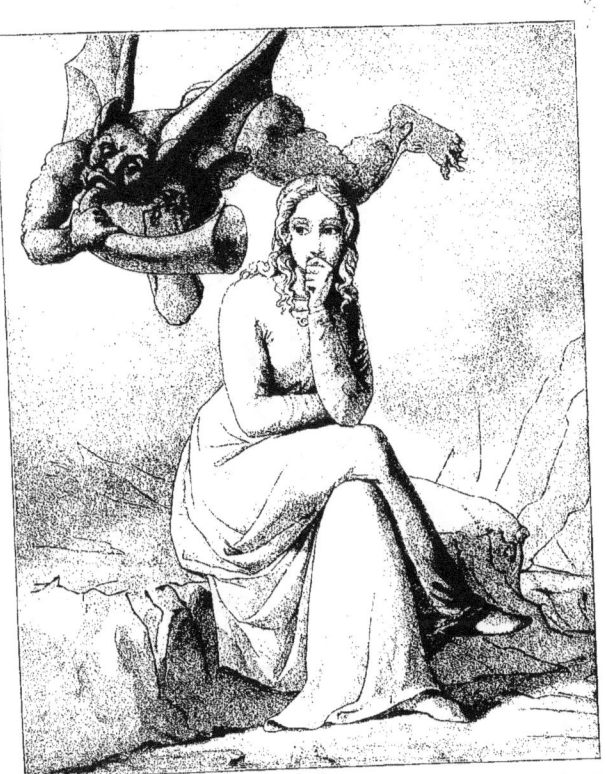

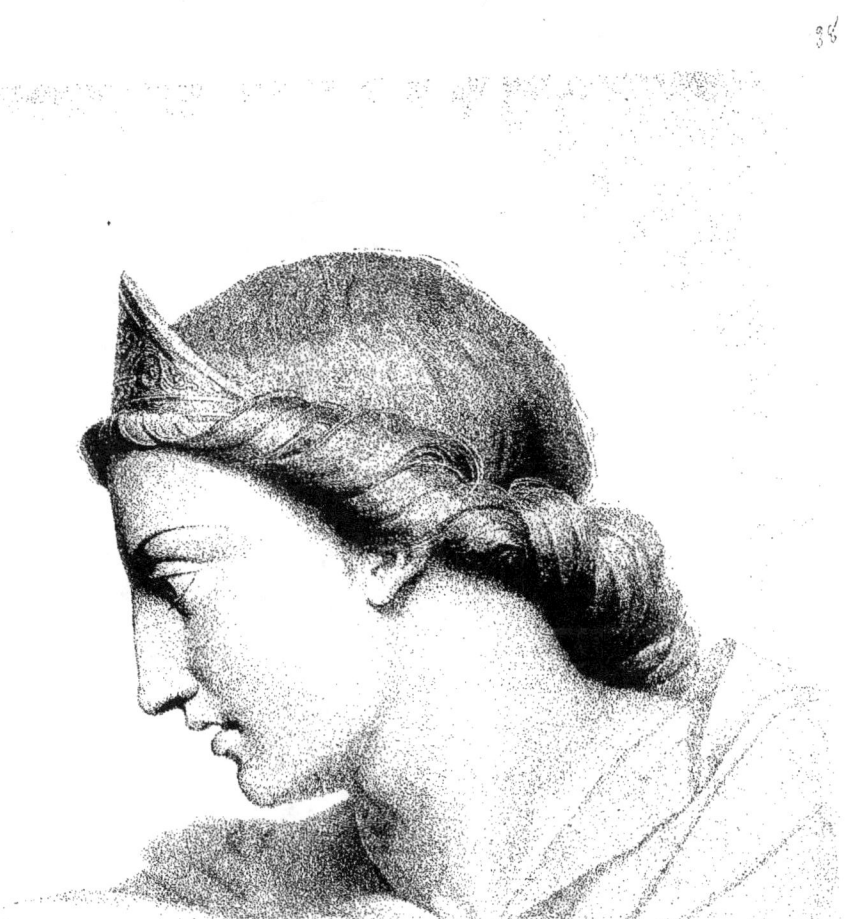

ANGE-PROTECTEUR

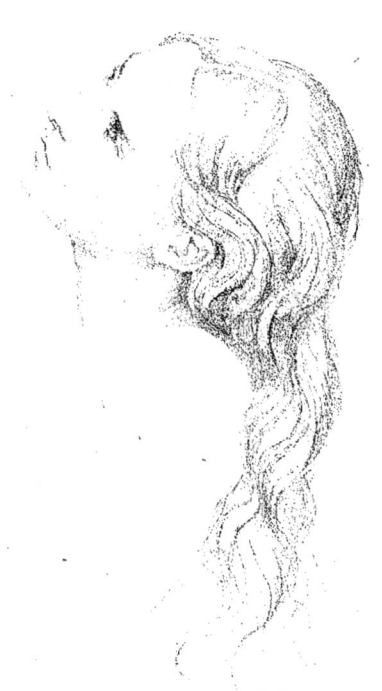

Étude
pour le tableau du Bien et du Mal

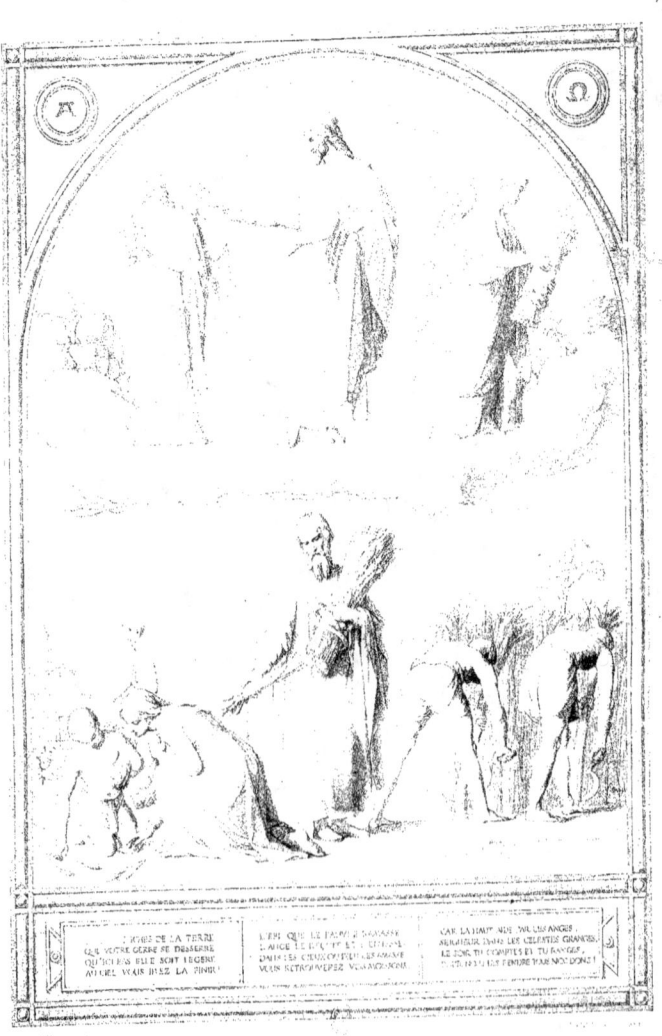

Vr ORSEL

SCIENTIA
CAVSARVM COGNITIO

44

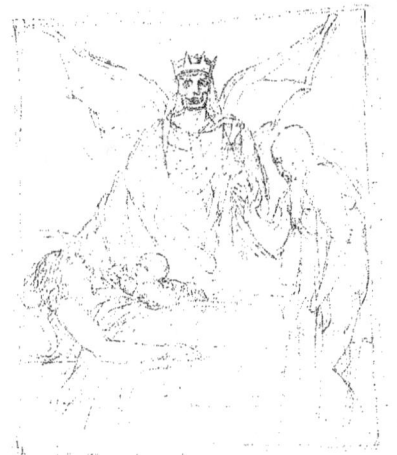

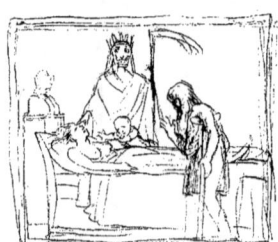

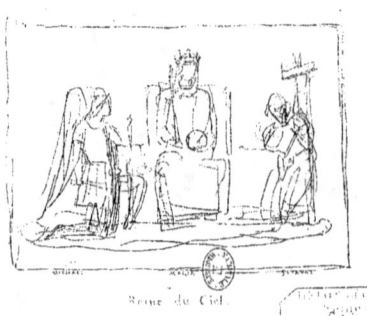

Reine du Ciel.

L'ÉGLISE DE FOURVIÈRES EN 1634

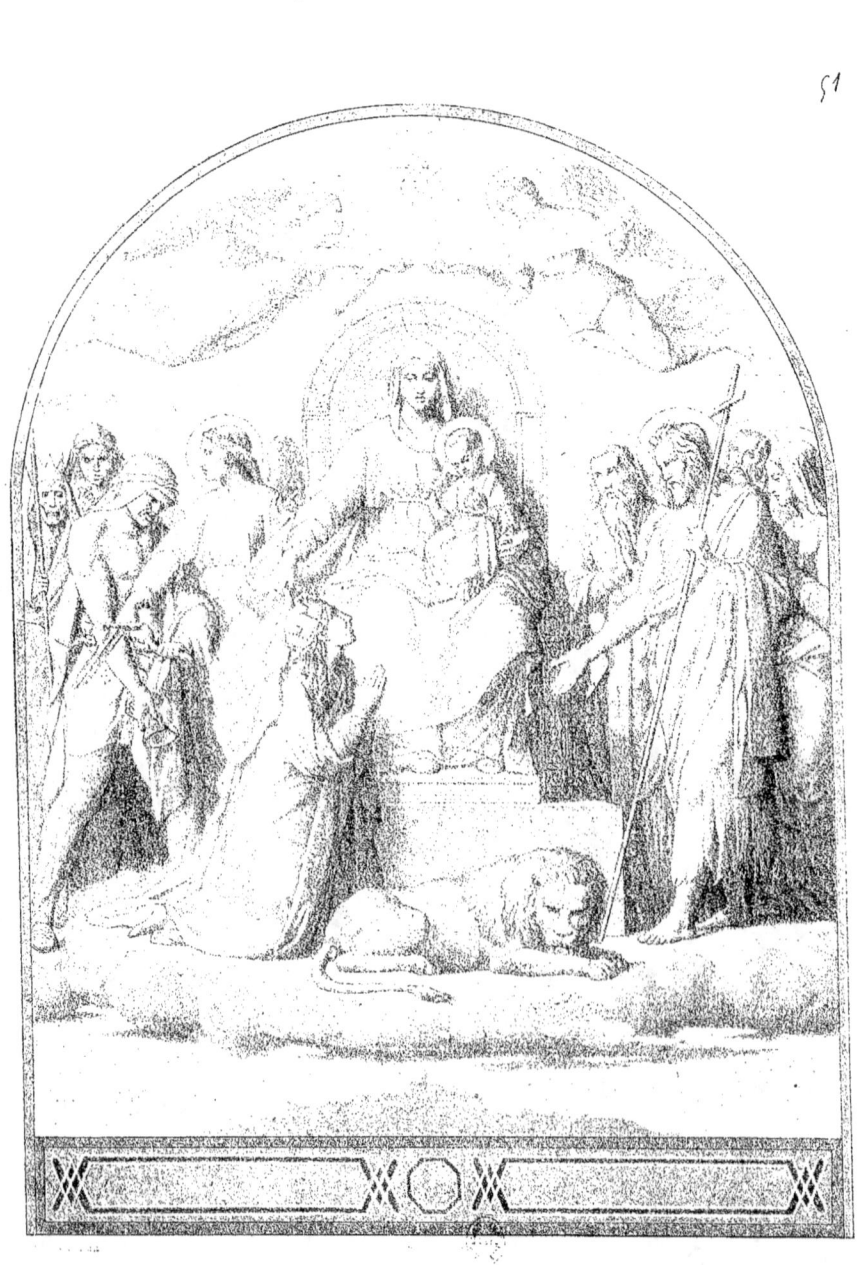

Anges soutenant
les armoiries de la S[ain]te chapelle
[illegible]

Première pensée
pour la toile de l'autel
elles étoient sur la poutre [illegible]
3
Première pensée
reportées d[an]s S[ain]t Jean Baptiste
et dans S[ain]t [illegible]

2

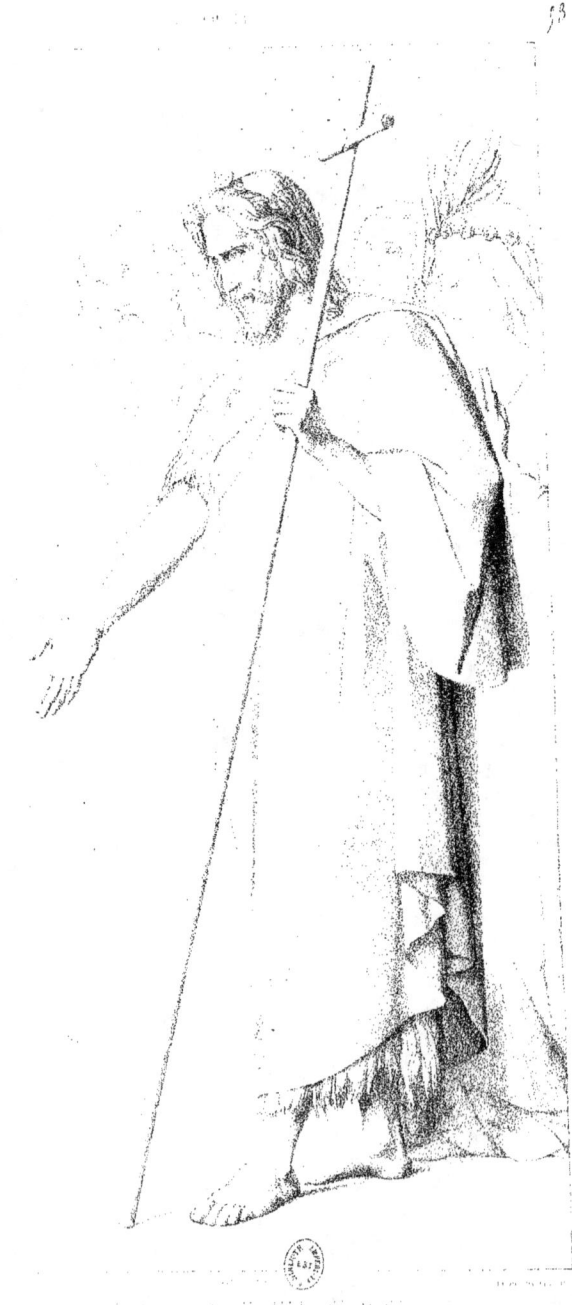

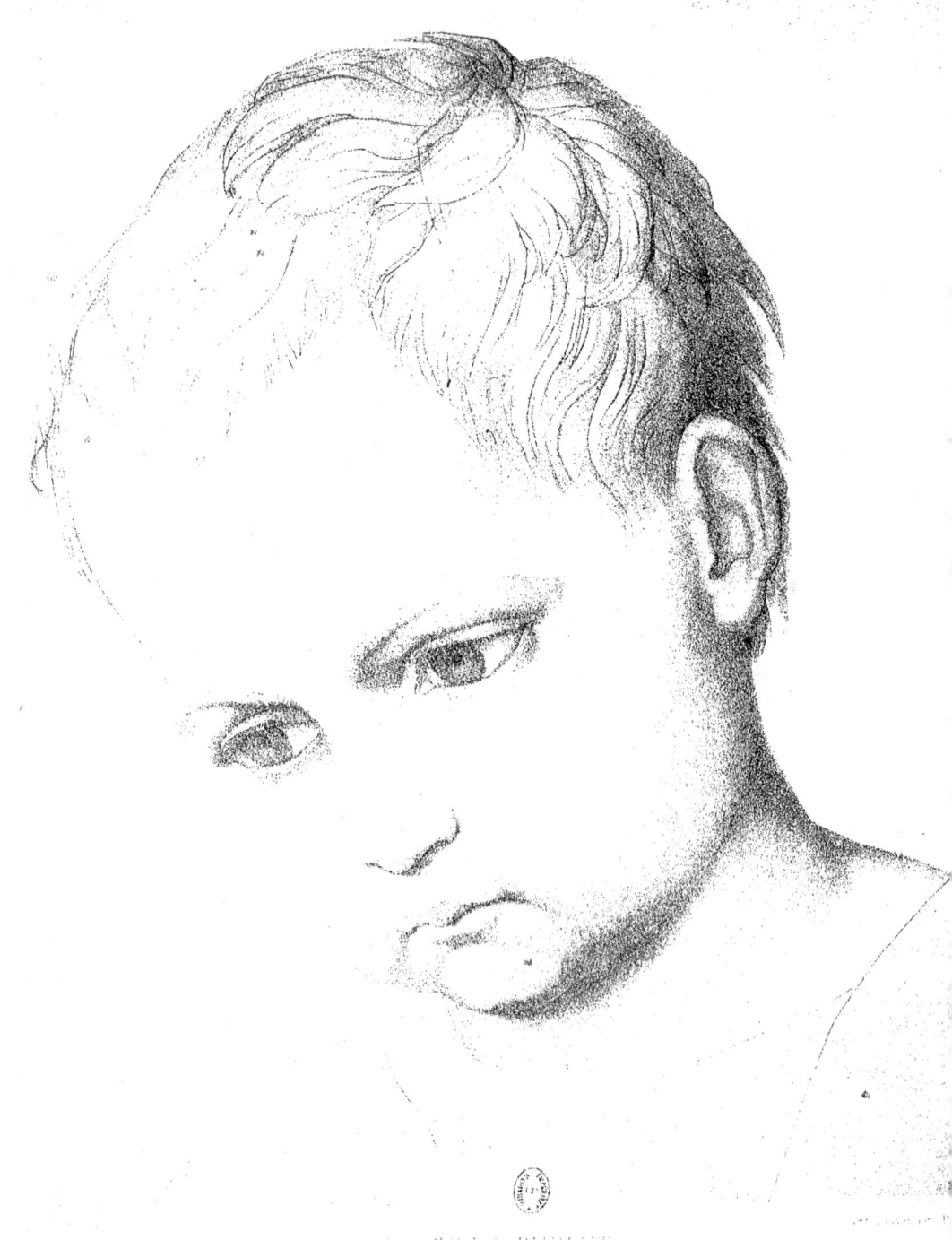

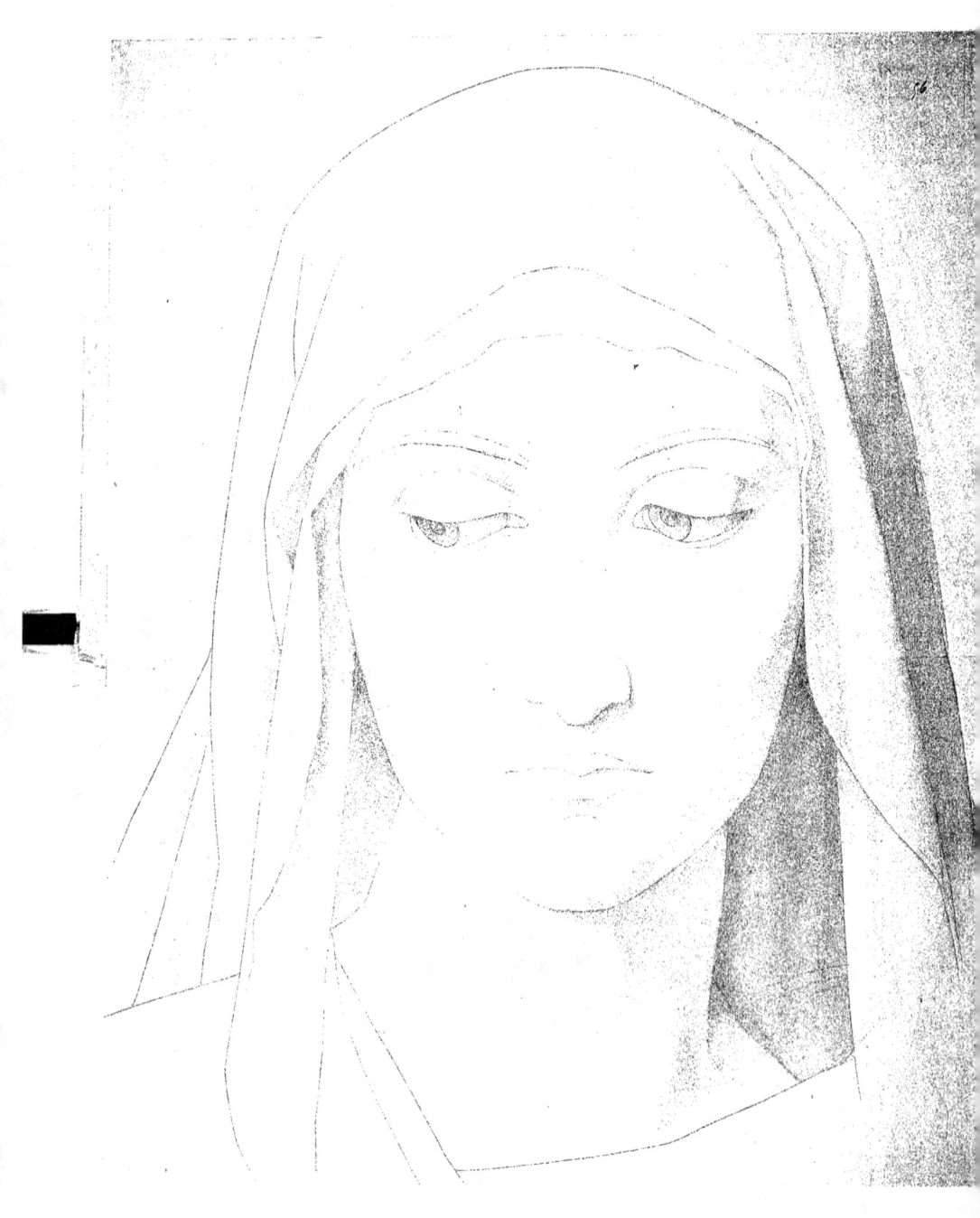

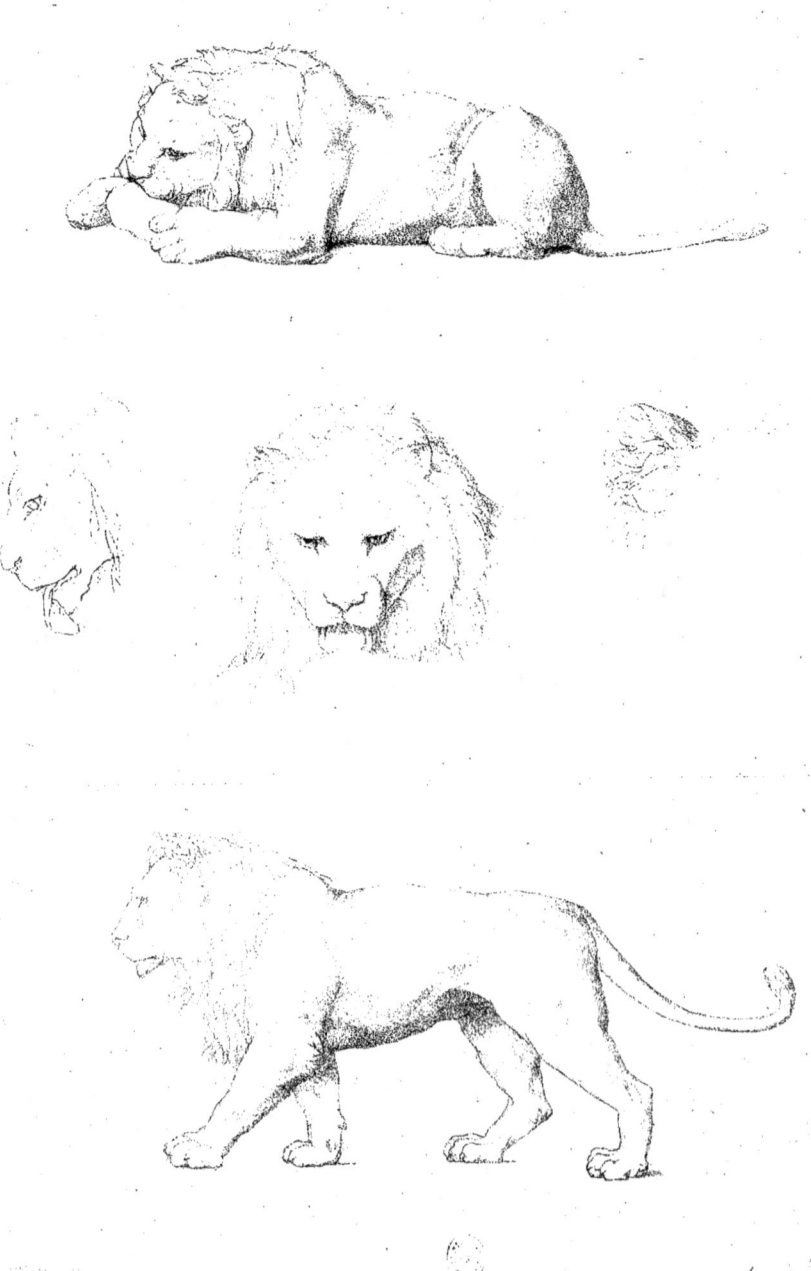

CROQVIS ETVDES
D'APRES NATVRE
1849

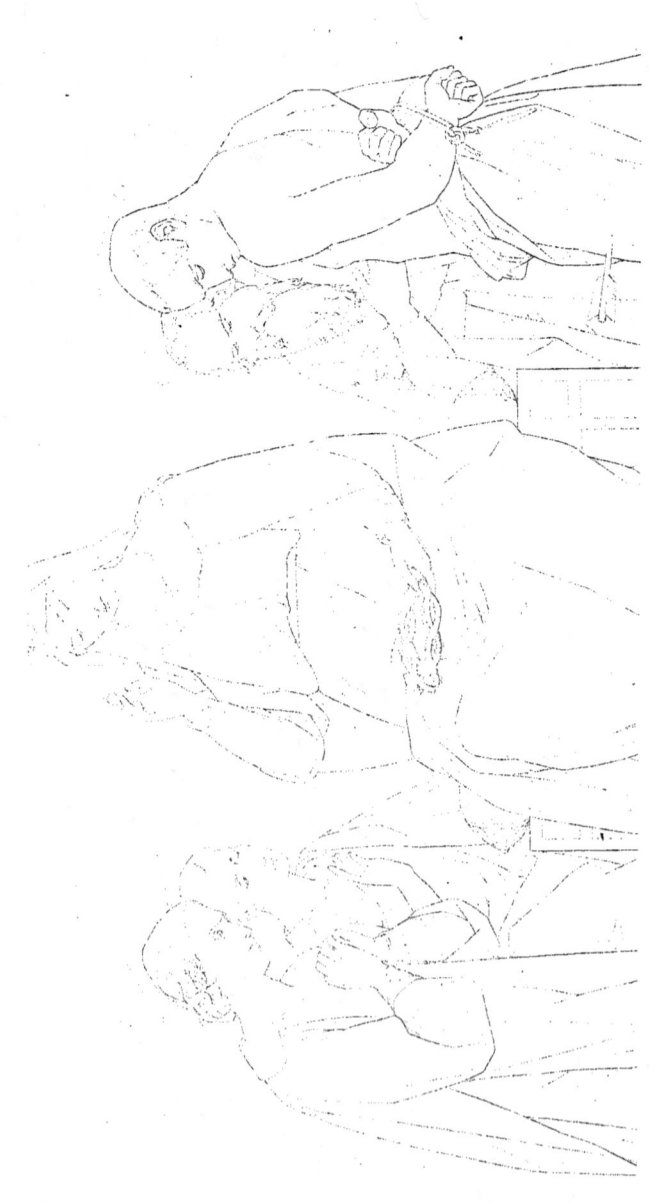

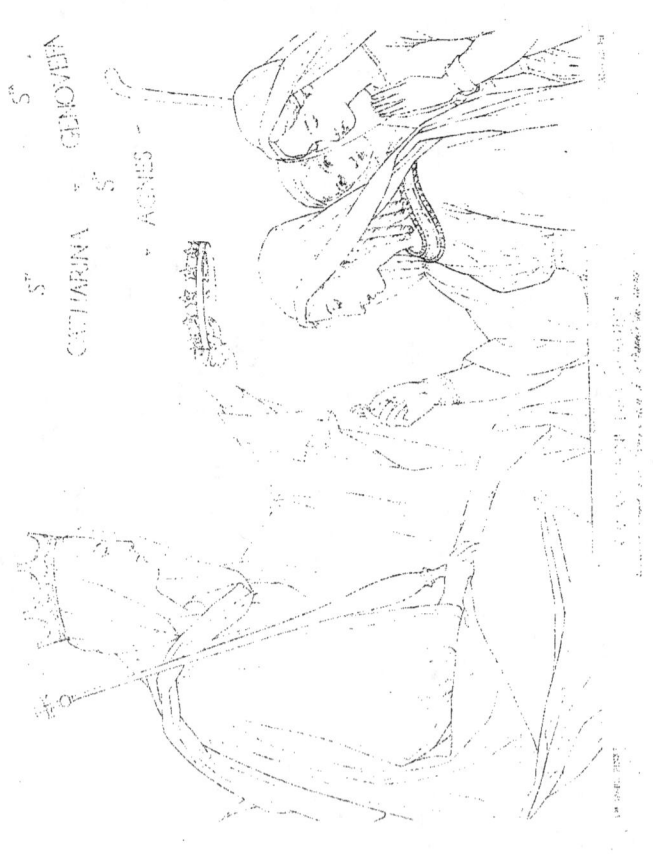

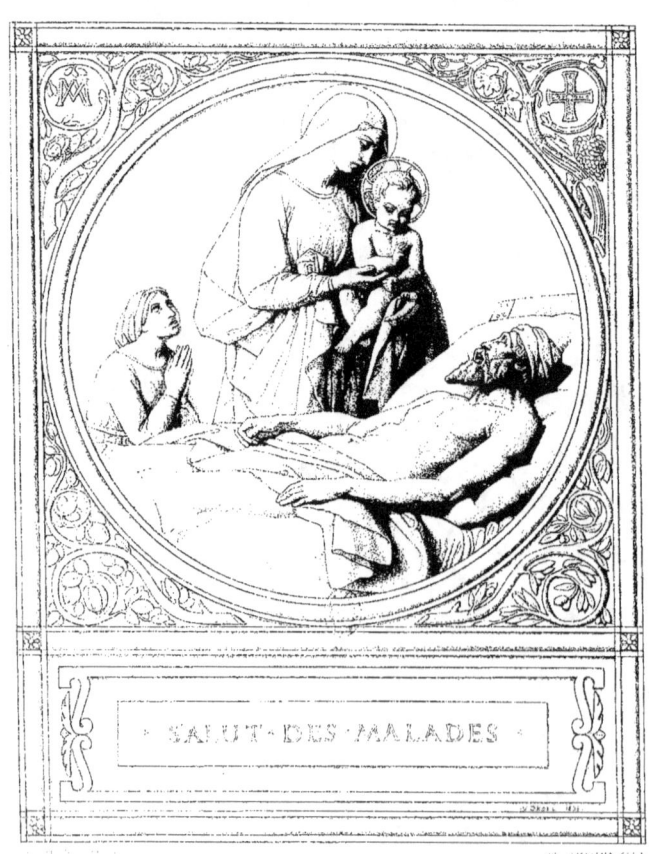

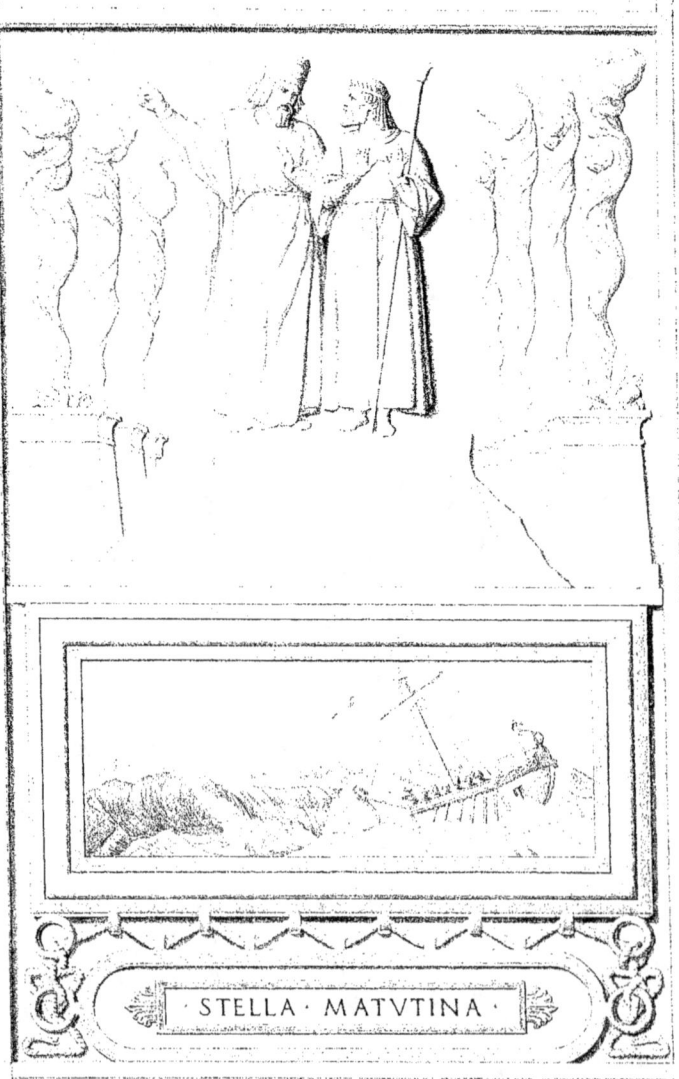

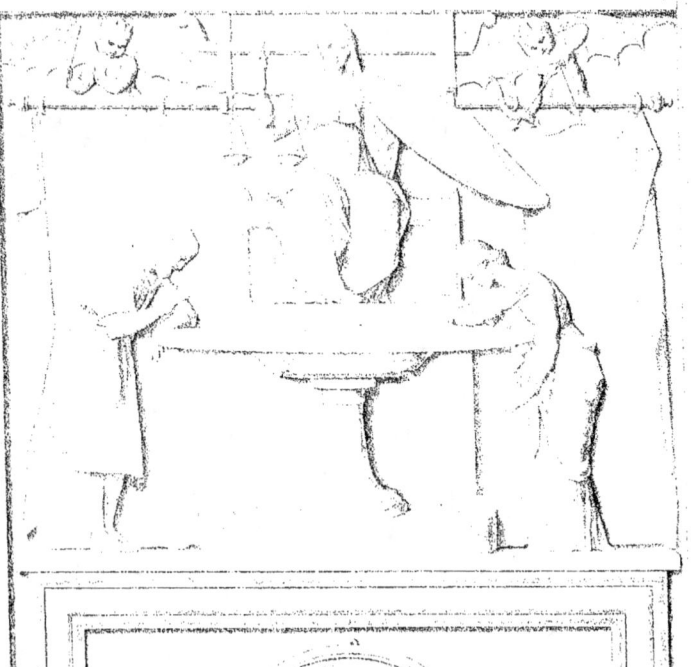

· SPECVLVM · JVSTITIAE ·

MARIE MIROIR ET FONTAINE DE JUSTICE.

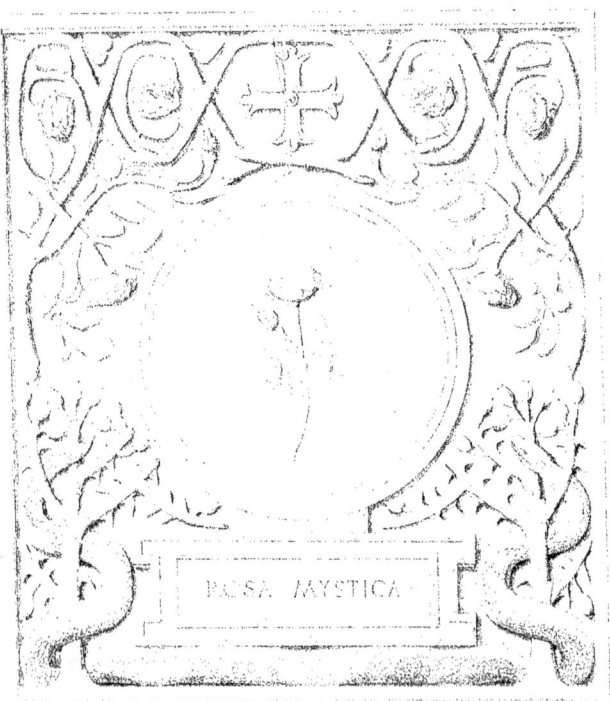

SYMBOLE DES LITANIES
EXTRAIT DE LA CHAPELLE DE LA VIERGE
A L'ÉGLISE NOTRE DAME DE LORETTE

La Vierge est regardée comme une rose sans épine. Une branche de rose sans épine entoure la croix. — Ève est considérée comme un rosier fleuri il n'y reste que les épines ; le serpent s'enlace à ce rosier.

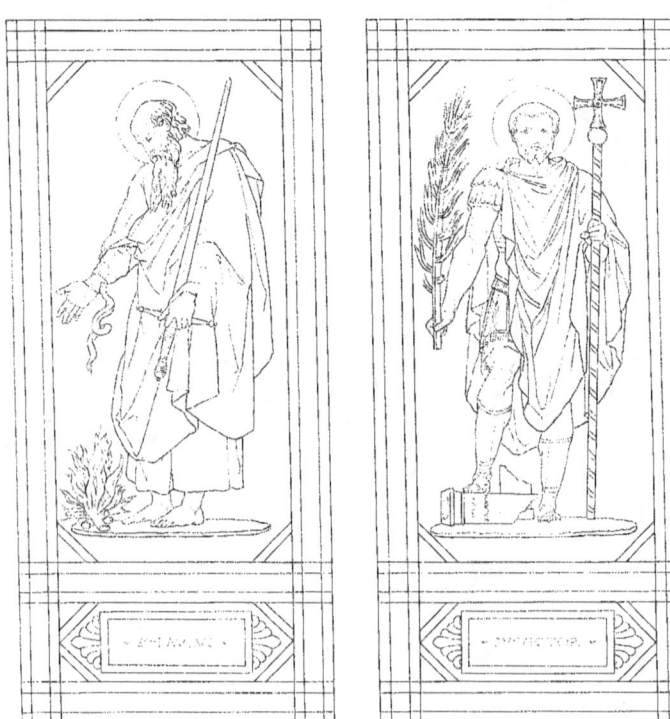

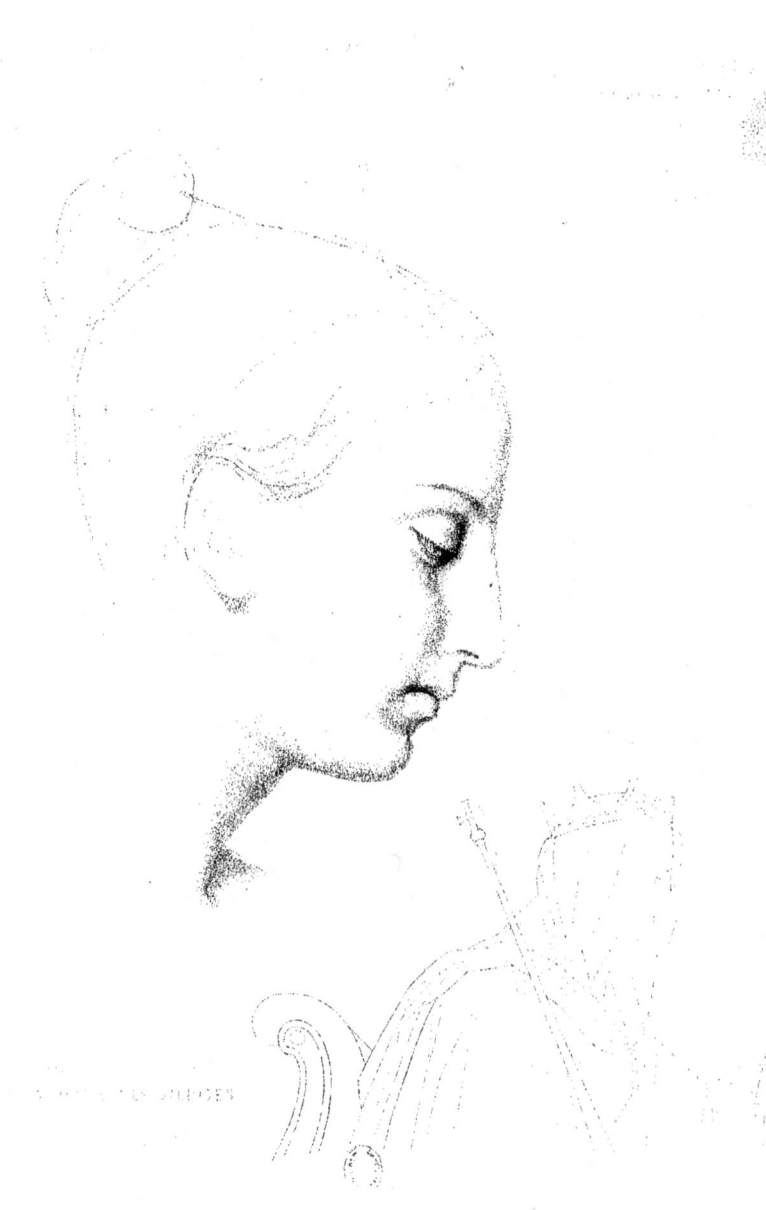

ÉLÉAZAR
Étude pour la chapelle de la Vierge

www.ingramcontent.com/pod-product-compliance
Lightning Source LLC
Chambersburg PA
CBHW071630220526
45469CB00002B/548